U0137441

方丽晴 著

单身的艺术

The Art of
Being 的 Single

艺术

西方大师的生命写真

河南文艺出版社
·郑州·

图书在版编目（CIP）数据

单身的艺术：西方大师的生命写真/方丽晴著． --郑
州：河南文艺出版社，2023.10

ISBN 978-7-5559-1457-0

Ⅰ.①单… Ⅱ.①方… Ⅲ.①艺术史-西方国家 Ⅳ.
①J110.9

中国国家版本馆 CIP 数据核字（2023）第 097594 号

策划编辑	杨 莉 王 宁		
责任编辑	王 宁		
书籍设计	书籍/设计/工坊 刘运来工作室 徐胜男		
责任校对	赵红宙		
责任印制	陈少强		

出版发行	河南文艺出版社	印 张	10.375
社 址	郑州市郑东新区祥盛街 27 号 C 座 5 楼	字 数	238 000
承印单位	河南瑞之光印刷股份有限公司	版 次	2023 年 10 月第 1 版
经销单位	新华书店	印 次	2023 年 10 月第 1 次印刷
开 本	889 毫米×1194 毫米 1/32	定 价	60.00 元

印厂地址 河南省武陟县产业集聚区东区（詹店镇）泰安路

邮政编码 454950 电话 0371-63956290

目录

contents

安徒生
Andersen

汉斯·克里斯蒂安·安徒生(1805—1875),丹麦人,19世纪著名童话作家,世界文学童话创始人。

安徒生出生于一个贫苦的鞋匠家庭,11岁时父亲病逝,母亲改嫁。父爱和母爱的缺失,使他无论走到哪里,任凭岁月荏苒,他的人生都定格在11岁,是一个永远长不大的孩子。

14岁时,他一身贫寒来到哥本哈根,大都市的光鲜使他一生都生活在自卑的阴影中。1835年出版的长篇自传体小说《即兴诗人》,为他赢得国际声誉,是他成人文学的代表作。

1835年,安徒生开始给孩子们写童话,出版了《讲给孩子们听的故事》。40年间,共写了160余篇童话。

人生就是一个童话。我的人生也是一个童话。这个童话充满了流浪的艰辛和执着追求的曲折。我的一生居无定所,我的心灵漂泊无依,童话是我流浪一生的阿拉丁神灯。

——安徒生

列夫·托尔斯泰花十年时间来解读安徒生童话,却只读出了"孤独"二字。他说,安徒生是寂寞的,成人不能理解他,所以他写童话给孩子们看,其实孩子们更不能理解他,安徒生一生都在"夜行驿车"上,他是旅行者和漂泊者。他的旅行不是为了去发现一个新的世界,而是为了逃避孤独。

无论从哪个角度来说,安徒生都不应该成为独身一族。虽然他经历了贫困的童年,但幸运的是他在而立之年就开始摆脱那些厄运,锦绣前程已在向他招手;他也没有像凡·高那样患上糟糕的精神分裂症。在他的有生之年,那些享誉世界的名人都不约而同地视他为朋友,他们热情地为他做媒。可是,安徒生拒绝了这样的幸福生活。他孑然一身,没有属于自己的家,他经常把朋友的家当作自己的家,共同分享女主人对他们的照料。直到去世时,他依然躺在朋友的家中。

心有千千结。每个人都不例外。安徒生的心结并不在于找一个美丽可人的女人结婚,而是需要一个富庶的中产阶级家庭来弥补贫苦的童年生活留下的创伤,需要一个卓越男人的温情来弥补童年时就缺失的父爱。

一个老小孩

如果说安徒生有一颗童心，大概人们都不会反对。但是，很难断定这颗童心对安徒生来说是幸运还是灾难。从某种程度上说，正是他的童心成就了如许之多美丽动人的童话。但也正是这颗童心，阻碍了他成为真正的男人，最终让他孤独一生。

1

安徒生的一些诗歌明明白白地告诉我们，他宁愿生活在孩子们的房间里，也不愿待在那些秋波流转的沙龙里。

> 我自己就是一个孩子，我更愿意和孩子们一起玩耍
> 他们最能了解我那魔幻的世界
> 无论是在小木屋里，还是在城堡，他们最能体味我的内心世界
> 我有着如此令人惊叹的财富
> 我们不知道生活的艰辛和悲伤
> 对于我们来说，小木屋的角落便是骑士的城堡
> 哪怕只是一个棍子，也会变成勇敢而高贵的战马
> 小燕子则是城堡的头号歌唱家

2

对一个孩子来说，最重要的莫过于父母的爱和一群童年的玩

伴。 这种欲望到了安徒生这里，就具体化为寻找一个父母双全的、兄弟姐妹俱有的富有的家。

叔本华说，欲望源于欠缺，这话对安徒生极其适用。 童年的安徒生尝尽了人间的辛酸。

安徒生的父亲在他 11 岁那年就去世了，安徒生不得不在备受奚落中做童工。 相依为命的姐姐也因家境贫寒被卖到色情场所。 在安徒生的童年印象中，性跟恐惧和肮脏密不可分，他一生也未能走出这种阴影。

14 岁时，安徒生离家前往哥本哈根独自打拼，一个温暖的家对他来说成了一个遥不可及的梦。

第一个令人满意的家出现在他 17 岁那年。 这一年，独自在外的安徒生结识了一位名叫伊尔夫的翻译家。 伊尔夫很喜欢聪颖勤奋的安徒生，全家人对他都很热情，尤其是伊尔夫的女儿亨利蒂对他更是关怀备至。 安徒生也对这个家庭付出了热情，他把亨利蒂姐弟看作自己的同胞手足。

后来，伊尔夫和他的妻子不幸双双亡故，只剩下亨利蒂带着年幼的弟弟相依为命。 类似的遭遇让安徒生与亨利蒂姐弟有同命相怜的感觉，成为彼此精神上的慰藉。

为了让弟弟开阔视野，亨利蒂带着他去意大利、西印度群岛和美国旅行。 不幸的是，弟弟在这次远行途中被黄疸病夺去了生命，亨利蒂悲恸欲绝，回到丹麦后终日郁郁寡欢。 安徒生几乎每天来看亨利蒂，宽慰她，帮她分担精神上的痛苦。

后来，亨利蒂因思念弟弟，决定到弟弟的安葬处去凭吊。亨利蒂出发后不久，报上就刊出消息，亨利蒂乘坐的奥斯特里亚号轮船在大西洋中失火烧毁了。 安徒生伤心欲绝，此后，他常常彻夜不眠，思念着亨利蒂。

很多人都把安徒生的这段经历看作他的初恋。 但事实上这段感情更多的是同命相怜的友情，年轻人特有的那种燥热的情欲被他剔除得一干二净。

3

离开伊尔夫家，安徒生寻找一个家的热望并未消退。 1827年，第二个理想的家出现了。

他认识了乔纳斯·科林一家，开始了他一生中最为重要的时光。 乔纳斯·科林是一位完美的父亲，这正是幼年丧父的安徒生所渴望的。 更重要的是，科林有三个儿子和两个女儿，这对安徒生来说是更大的诱惑。 1827年，安徒生成为科林家的常客，在他的习作中，他把自己想象成科林家一大帮兄弟姐妹中的一员。

值得一提的是，安徒生的母亲一直生活在欧登塞一座被黑暗笼罩的破屋子里。 她的周围，是和她一样老迈、疾病缠身的乞丐，她最终在1833年去世。 在母亲去世五年前，安徒生已把自己看作一个可怜的孤儿，这确实是种奇怪的情结。 在他的那些词藻华丽、冠冕堂皇的习作中，总是以对科林家的赞颂作为文章的结尾，但他几乎从未想到欧登塞和他的母亲。 接下来的几年，他写给母亲的信也越来越少。

许多研究者提到了安徒生由于出身贫穷而产生的自卑心理，就在安徒生生活的时代，很多批评者都指责他那令人作呕的虚荣心。 如今看来，这些说法似乎并不是空穴来风。

安徒生一直想方设法让自己融入科林的家庭，最终，安徒生实现了自己的愿望。 1827年至1836年，他成为科林家族中的一员，乔纳斯·科林成为他名誉上的父亲，而安徒生后来的一切成

就都跟这个家庭密不可分。 乔纳斯首先让安徒生享受了皇家津贴，完成了大学教育，然后在皇家剧院和艺术基金会给安徒生谋到一个职位。

以后的人生中，通过努力，他一次又一次地成为那些富丽堂皇家庭的成员。 安徒生一生扮演最多的角色就是客人，在哥本哈根，他轮番与各式各样的朋友吃饭，长期在丹麦的庄园里做客；在欧洲各地也是这样，他不断地拜访国王、王后和公爵。

奇怪的修女法则

1

童年，少年，青年，人生亘古不变地沿着这个轨迹进行。恋爱，结婚，生子，又有多少人能绕过这些人生大事而直抵福祉？ 但25岁的安徒生不能像正常的年轻人那样，用亚当夏娃的方式去接近异性。

男女之间的性爱似乎在安徒生的天性中荡然无存，在写给他的朋友英吉曼、爱德华·科林、塞恩·拉索的信中都可看到这一点。 即使在他歌颂他的恋人丽波尔的诗和散文中，丽波尔从来都不是作为一个成熟女性的形象出现的，而是被描写成一个纯洁的天使或者一个孩子。

安徒生几次失败爱情的对象几乎无一例外都是少女，丽波尔·沃伊特、刘易斯·科林等。 于是，就出现了一个有意思的现象：他的童话创作一直没有走出少女情结。《海的女儿》中，小人鱼从海底世界来到人世时是15岁；《野天鹅》中，忍辱负重的爱丽莎也是15岁。 这正是初恋的年龄，是亨利蒂离开安徒生

时的年龄，也是安徒生遇见丽波尔的年龄。

这种现象演绎着他的修女法则。

女孩、少女都还不是完全意义上的女人，只有跟她们在一起，安徒生才感到安全。安徒生的爱情也杜绝了性的因素，谈性色变是安徒生性格中的一个心理症结。

在性方面成熟的女人对于安徒生来说不仅是异类，而且会让他感到毛骨悚然——有时候，只要一谈到甚至是想到妓女，就会让他感到恶心和龌龊。

在1832年的自传中，安徒生说，他认为年轻人在性方面的一些行为是可以原谅的，然后又补充道："但另一方面，我一直鄙视那种轻浮的女性，以至于我依然一尘不染，依然如此的天真。"此时的安徒生已经27岁了。

在这本自传中，让人不可思议的是，他第一次公开了自己和异性之间不正常的关系。这个男人在内心深深地意识到，一旦爱上一个女人，就会给自己带来麻烦，哪怕是一对男女以正常婚姻那样的方式彼此爱慕也是如此。

> 我只喜欢和小女孩在一起；我至今仍然记得一个8岁的漂亮女孩吻我的情形，她对我说，要做我的心上人。我非常开心，所以总是愿意让她亲我，尽管我从未主动吻过她。除这个小女孩之外，我从来没有让任何一个女性吻过我。一般情况下，我对年纪超过12岁的女孩会有一种难以名状的反感，和她们在一起，我真的会发抖。我甚至用这样一个词来形容我讨厌接触的所有东西——变态。

2

19世纪30年代初期，安徒生在诗歌之外偏爱的女人，首先

是那些对性生活鄙夷不屑的女性，或是那些因为年龄、社会地位、身体上有缺陷而不得不把性生活抛在一边的女人。对于安徒生来说，她们就是他的"妈妈婶婶"和"姐姐妹妹"，比如，他经常做客的那些家庭的女主人塞恩·拉索、克拉拉·海因克、斯凯夫尼亚夫人等。

在安徒生的一生中，还有很多这样的"纸上姐妹"：刘易斯·科林、杰特·科林、马蒂尔德·奥斯特、珍妮·林德。她们同样都表现出一种超越于性别和肉体的安详，以及一种清幽高雅的镇定。

这些或母亲或姐妹般的女性在某种意义上同样也像神一样无法靠近，因为她们要么年纪太小，要么年纪太大，或者已经结婚，或者像他尊重的亨利埃特·汉克、亨利埃特·伍尔夫和克拉拉·海因克那样——她们不是驼背，就是个子太矮。

安徒生几乎从未放弃过"姐妹"这个词，对于安徒生来说，它有着双重的含义。一方面，当他在使用这个词的时候，马上可以把自己标榜为"兄弟"，以"兄弟"的名义把自己放进一个原本毫不相干的家庭里；另一方面，利用这个尊称——"姐妹"，安徒生突出了一种精神层面上的关系，同时性的威胁一扫而光。

显然，安徒生给自己修建了一个牢固而清晰的界限，"姐妹"这个词也形成了安徒生的修女规则，成为他一生中最强大的慰藉，让他免受诱惑，永葆纯真。女人也恰恰是因为他的纯真而喜欢他。德国钢琴演奏家克拉拉·舒曼直言不讳地指出，这个丹麦童话作家是一个人"所能想象到的最丑陋的男人"，但是对于女人而言，无论年轻还是年长，不管安徒生走到世界上的哪个角落，她们都愿意围绕在他身边。

3

19 世纪 40 年代，被称为"瑞典夜莺"的珍妮·林德最有可能成为安徒生的伴侣。有资料显示，珍妮·林德对安徒生表现出少有的热情，她找到安徒生跟他共度圣诞夜，想方设法安排跟他会面，甚至在哥本哈根的大街上同乘马车，出双入对。

安徒生在其自传中说："我对她有一种兄长的心态，感到快乐，原因是她有一颗善良的心。我从珍妮·林德那里知道了艺术的神圣性，我应该为了艺术的崇高性而奋斗终生。珍妮·林德对我产生的影响超过了任何一本书、任何一个人……"尽管这样，安徒生还是成功地把他们的关系处理为兄妹关系。

通过母亲与儿子、姐妹与兄弟的关系，安徒生一次又一次成功地把那些年轻而有魅力的女性置于某种神圣的位置，并通过这种方式回避了她们的性欲。

这个现象在他后来的作品《守门人的儿子》中表现得淋漓尽致。在守门人的儿子眼中，将军的女儿艾米莉"那么的迷人，……如此的飘逸，又是如此的娇嫩，如果拿她画在画上，那只能是一个五彩缤纷的肥皂泡"，最终，这么娇艳的姑娘对守门人的儿子来说，只能是只可远观的肥皂泡。

丽波尔·沃伊特，还有乔纳斯·科林的女儿刘易斯，就是安徒生生活中的肥皂泡。这两个年轻而性欲旺盛的女人被安徒生巧妙地转化为自己的"妹妹"，接受了他的修女法则，并就此摆脱了一切同这位"哥哥"可能发生的暧昧关系。

4

学者们一致认为，1830 年是安徒生情感生活的重要年份。

那年夏天，安徒生应大学同学克里斯蒂安·沃伊特的邀请，去他的家里游玩。 在那个美丽而富饶的小岛上，安徒生见到了克里斯蒂安的妹妹丽波尔。 安徒生立刻被她迷住了，向她发出了求婚的信件。 但丽波尔拒绝了，因为她已经跟药店老板的儿子订了婚，安徒生失望极了，但安徒生并不打算破坏丽波尔的婚礼计划，并写了一封口是心非的信，声称他根本不是求婚。 后来发生的事情证实了这一点。 在与丽波尔的关系上，安徒生甚至对她的哥哥和她的家庭付出了更大的热情，丽波尔俨然是他设想中的这个大家庭中的令人怜爱的小妹妹。

但不管怎样，这是他一生中最重要的恋爱，据说在安徒生入殓的时候，主持丧事的爱德华忽然发现安徒生的胸前挂着一个小袋，袋里装着一封信。 信纸因岁月的流逝，已经变得焦黄，但仍保存完好，字迹也清晰可辨，安徒生把它当作珍宝，日夜带在身上。 爱德华把这封信打开，发现那竟是丽波尔·沃伊特在结婚前写给他的最后一封信。

5

这种奇怪的修女法则的背后隐藏着一个心理症结：对女性的恐惧。 我们有理由认为，安徒生对性的恐惧与他童年时代姐姐被卖到妓院有关，成年后的安徒生仍走不出这个阴影。

因为修女法则，单身的安徒生与女性交往总是谨慎恭敬。 也有女孩子因迷恋他的童话而迷恋他，通常是他的朋友们的女儿，但任何事情只要一和性沾上边，他便勇气尽失，女人们和她们的胴体总是让他惊慌失措。

1834 年初，他在日记中写道：

> 我正坐着,一位约莫 16 岁的年轻模特儿跟她妈妈一块儿到了。库池勒说他想看看她的乳房。那女孩儿因我在场而局促不安,但她妈妈说:"快点吧,别磨蹭了!"随即便解开她的衣服,扯到腰部以下,她站在那儿,半裸着,皮肤很黑,胳膊也有些过于细弱,但那乳房美丽、圆润……我感到自己的身体在震颤。

或许只有在日记中,安徒生才战战兢兢地坦露自己的男性欲求。 30 岁时,他曾去意大利旅行,欧洲南部的风光释放了他压抑已久的激情,他在日记中记载了自己的冲动:

> 我热血沸腾,头痛——我不知自己要到哪儿去,但是我……坐在海边的一块石头上,涨潮了。红色的火焰沿维苏威奔流而下。我往回走时,两个男人跟了上来,问我要不要女人。不,不要! 我大喊,然后回家一头扎进水里。

他是一个真正的孩子,他的修女法则与他的童心之间有着密切的联系。

他的童话作品当然不会涉及性,他的小说和剧本尽管本意是为成人所写,但也极少去触及性欲——顶多是些颤抖的嘴唇和有礼有节的拥抱而已。

6

熟知安徒生的人都说,他从来没有感受过女士给予的爱情。或者更确切地说,安徒生从来没有与成熟女性发生过爱情。 即使有这样的机会,也被他拒之门外。

1830 年,前往日德兰半岛的旅途中,他在给朋友爱德华·

柯林的一封信中写道："在我看来，一位女士公开宣布她对我的爱，这毫无疑问是一件丢脸的事情。我不太喜欢容易激动的女士，即使她们正在思念着我。"

我们无从得知他所谓"容易激动的女士"是什么意思，但可推测出，爱情上主动与容易激动的女士给安徒生带来性的威胁与诱惑，让他拒之千里。

安徒生有一次在去维罗纳的路上，坐在车上睡着了，直到车外一阵女人的吵嚷声把他惊醒。原来，是三个姑娘要中途搭车，而车夫认为她们出的价钱太低，不让她们上车。安徒生得知后，答应车费由他来付，车夫才同意了。上车时，车夫跟姑娘们开着玩笑："唔，上来吧，你们遇到了一位外国王子！"

三个姑娘惊奇地望着这个相貌丑陋但好心的男人，三个姑娘中名叫叶琳娜·瑰乔莉的，认出了眼前这个谈吐不凡的人是写了无数瑰丽童话的安徒生，她早为他那神奇的想象所倾倒，现在，她为他那善良美好的心所折服。下车时，她再三邀请安徒生天亮时到她家去做客。事实上她已悄悄地爱上了安徒生。

第二天，安徒生如期赴约，他走进叶琳娜·瑰乔莉家豪华的别墅，叶琳娜已经焦急地等候多时了。她向安徒生吐露了炙热的爱情，并表示了自己坚贞和不可动摇的信念。安徒生还是拒绝了她，他只能告诉叶琳娜，"我的爱情在童话里"。说完，他退了出来。女人的性虽让他受到诱惑，但更多的还是让他恐惧。

安徒生临终时，对一位朋友讲起了这件事：我为我的童话付出了一笔巨大的，甚至可以说是无法估计的代价，为了童话，我放弃了自己的幸福。从这段话中，可以看出安徒生并不是不需要性，但在他看来，涉足性会玷污他的童话。

因为孤独，19世纪60年代，安徒生曾光顾过妓院。那些年来，他对那里既恐惧又向往。尽管许多人都曾诱惑他堕落，但是他始终能控制住自己。

在葡萄牙的时候，安徒生刚到没几天，乔治·奥尼尔就开始向他暗示这种里斯本的乐趣："我猜想你也希望和那些年轻人睡觉……认识和每个人性交的那些年轻人。"安徒生再次在他的日记中，为他那激动不安的心情寻求宽恕："乔治·奥尼尔饭后问我是否要去和妓女睡觉，我当然是想的，城里面就有……我躺在床上，前半夜一直在冒热汗，无法入睡，整夜都在为乔治·奥尼尔和我自己早上的想法感到局促不安。"

两天后，奥尼尔再次向这位来自寒冷北方的孤独作家提出了他的建议。饭后，奥尼尔又开始说起妓女，最后安徒生开口承认自己燃烧着欲望，但是仅此而已。

> 我原原本本地向他吐露了我的秘密，说我欲火中烧。他坚持说有必要把管子清理干净。这次谈话之后，我感到灰心丧气。晚上，如果我的房间里有盆冷水那有多好，或许这对我心中的热血有点好处。

1866年8月30日，安徒生去了一家妓院，在当晚的日记中承认了自己的罪恶。

> 在整个旅程中，我一直渴望造访一位妓女。不管有多累，我还是决定要去看其中的一位。我进了一间屋子。一个老鸨进来

了,后来跟了 4 个妓女。她们说其中最小的只有 18 岁。我便叫她留了下来。除一件内衣以外,她几乎什么都没穿。我为她感到悲哀,我给了那老鸨 5 法郎。在她问我要钱时,我也同样给了她 5 法郎。但是我什么也没有做,只是看着那个一丝不挂的可怜孩子。她似乎十分惊奇,因为我只是静静地看着她。

同性恋者的友情

不少人都坚信,安徒生是一个同性恋者,他留下来的大量信件和日记为这一点提供了足够的证据。 但同样可以确信的是,他的同性恋与通常意义上的同性恋不可同日而语。 因为,像他的异性爱情一样,同性之爱也被他剔除了性的成分。 安徒生所期望的是,与他的男性朋友之间建立起柏拉图式的爱情关系。

1

事实上,在安徒生的一生中,他曾经试图与很多男人建立长久的男性友谊关系——19 世纪 30 年代的奥托、路德维格·穆勒兄弟,克里斯蒂安·沃伊特和爱德华·科林;40 年代主要是亨利克·斯丹普等,而 60 年代则是芭蕾舞演员哈罗德·沙夫和画家卡尔·布罗赫。 所有这些人都只和安徒生维持短暂的敏感关系,之后因为订婚和结婚而消失在这段关系之外,留下的是这个单身汉和他那邋遢的睡帽。

每一个人都在订婚! 爱德华·科林对他的杰特很满意;我经常拜访杰特的家,看到这对快乐幸福的爱人。我是那么的可

笑，但我却无法控制自己；每当我听到某个人已经订婚的消息，就陷入痛苦之中！尽管上帝知道，对于每一个离开我的人，我都付出了比别人更多的爱。

2

1832 年到 1836 年，安徒生与刘易斯·科林一直保持着密切的书信往来。 科林一家非常关注此事，因为刘易斯只有 18 岁，而安徒生那些感人肺腑的信件也许是他想让自己成为刘易斯的丈夫候选人。 这当然遵从安徒生的内在需要，一旦成为她的丈夫，他就可以一劳永逸地成为科林家的一员。

事实上，在其背后还有更深的动机。 比方说，他迫切地需要在妹妹、哥哥和作家之间建立起密切的关系，就像他想成为沃伊特兄妹中的一员一样。 1832 年秋天的安徒生正处在事业和爱情的十字路口，如果我们认真地剖析安徒生写给刘易斯的每一封信就会发现，他想方设法引起这个姑娘对自己发生兴趣的另一个目的是他要借此与爱德华建立更加密切的关系。

爱德华·科林是科林家的次子，他与安徒生年龄相仿，安徒生深深地被科林家这个优异的男人迷住了，他想方设法吸引爱德华，甚至使用了恋爱中的人经常使用的伎俩——表面的移情别恋以激起对方的嫉妒。

1832 年夏天，安徒生和小他四岁的路德维格·穆勒度过了一段舒适的庄园生活。 同一年，穆勒成为神学硕士，后来担任了皇家钱币和奖章收藏协会的总经理。 也许是安徒生的过激言辞让这位主教的儿子也退避三舍，很长一段时间，路德维格对安徒生采取了缄默的态度。 此次度假后，两人保持了很长一段时间的通信往来，安徒生不失时机地向爱德华展示来自穆勒的信

件。 在后来的自传中，安徒生这样写道：

> 那是一种真正的爱情，一种纯洁的、精神上的感情，那使我依附于他们，我希望路德维格能够意识到这一点！然而我完全赢得爱德华的感情还需要等好几年。我十分确信的是亲爱的路德维格会在将来的某一天理解我。

1833 年，订婚后的爱德华渐渐疏远了安徒生。 安徒生仍然每天到科林家吃晚餐，他每天都能感觉到这种疏远。 3 月份的信中，他倾诉了这种怨气。

> 你的移情别恋让我饱受折磨，尽管我能感觉到其中的无奈，但我的尊严早已在对你的爱恋中分崩离析！我真的无法用语言来形容我是多么地喜欢你，我现在是如此的绝望，因为你不能而且永远也不会再是我的朋友，如果我们互相换一个位置的话，如果我处在你的位置的话……我会怎么做呢？在我的性格中，你到底认为什么东西让你感到如此厌烦呢？告诉我！快告诉我，我一定改正自己，让自己远离这些令人厌恶的东西。

在剧作《阿格尼特和人鱼》中，他借助主人公之口表达了自己的情感，甚至把他和爱德华信中的语言写进台词之中。

这让爱德华恼羞成怒，很快写了一封驳斥的信。 安徒生反而无比镇静，1833 年 9 月的一封信中，他这样写道：

> 我们的性格迥然不同；我太过于温柔，以至于不得不屈服于你的意志。如果我在家的时候，也能有现在这种正沸腾于我体

内的感受,你对待我的方式肯定是把我推到一边,把我推回到我还不认识你的时候。我奉献给你的,是一个孩子般的全部信任,当我向你说出兄弟般的"du"时,你却拒绝了我!于是,我哭了,我陷入了令人恐惧的沉寂;尽管你的冷漠总是像撕裂的伤口一样提醒我,但是正是我过分的温柔,我半个女人的性格,让我每每在看到你身上其他很多光芒四射的品质时,就会情不自禁地依恋着你。因此,我只能爱上你,我总是告诉自己,这只不过是众多优点中的一个小小的缺陷。不要误解我,爱德华!现在该轮到我用你经常对我说的话了,我们两个人必须彼此真诚相待,我的心永远向你敞开……既然你已经在抱怨我写的信太多了,我自己也认为不该写这封信,但我必须要对你说,因为你无时无刻不出现在我的脑海里;我用自己的精神和你分享这一切!如果你能真正理解我的爱,那该有多好啊!

他和爱德华友谊的裂痕终于让这个家庭的大家长乔纳斯·科林卷入其中,同时这也是安徒生本人刻意为之的。乔纳斯私下找自己的儿子谈话,知道该保护自己的儿子了。他写信给远在罗马的安徒生。

他(爱德华)在心里还是很喜欢你的,只要在你需要他的时候,他仍然是你最热忱的代言人……实际上,他一直在关心你,但是他并不希望成为你关注的焦点。在这个意义上,他更像戈特利布(爱德华的大哥)和他的父亲,因为他的父亲也是一个不希望让别人窥视自己内心的人。至于他对你所发布的言辞,我并不会赞同。但是,我亲爱的安徒生,不要抓住这些令人不快的过去来攻击他。每个人都有自己的弱点,他也一样,我们必须相互容忍对方……我就写到这吧,衷心地祝福你幸福快乐,爱你的

父亲——科林。

3

1835 年，安徒生创作了小说《即兴诗人》，这可看作安徒生一生的写照。

安东尼奥是个穷困潦倒的孤儿，精神和肉体上经历洗礼。直到 16 岁，安东尼奥才意识到自己性格中与众不同的特征。尽管伯纳多一直在寻求并最终建立与其他异性之间的肉体关系，但安东尼奥一直爱恋着曾经和自己一起上学的小伯纳多。他被自己的朋友迷住了，只是他让这份爱显得更高尚。

在一次大型舞会上，他对小伯纳多的爱突然迸出激情的火焰，舞池中的小伯纳多英俊潇洒，与漂亮的女孩翩翩起舞，微笑中充满了柔情蜜意。安东尼奥紧紧盯着小伯纳多，突然有一个女人走到安东尼奥面前，邀请他跳一曲自由舞。他显得不知所措，平静而坚决地说："我不跳舞，我从来不跳舞。"那个轻佻的女人居然拥抱了他，对于这种既不是母亲也不是兄妹的拥抱，他感到恶心。

安东尼奥从小就对女性的拥抱有一种恐惧和厌恶，和女人拥抱的时候，他会觉得有花香窒息而死的感觉。小时候，当模特玛蒂尤西亚把安东尼奥的脑袋压在自己的胸部和赤裸的肩膀上时，安东尼奥拼命地挣脱，拔腿便跑，边跑边喊："我不想要任何爱人或妻子……我要做牧师。"

4

1836 年，爱德华·科林要结婚了。除安徒生之外，一家人都在静静地等待婚礼的具体时间和地点，虽然安徒生不断地打探消

息，新郎却敷衍搪塞：我的结婚日期和地点还没有最终确定呢。

直到婚礼的前一天，安徒生才得知婚礼的具体时间，而就在婚礼当天，安徒生才被通知婚礼的具体地点。看起来科林一家并不因没有收到安徒生的新婚献礼而感到遗憾。

爱德华婚礼三个月后，安徒生的小说《奥·特》出版了。他随即给爱德华写了一封信，信中公开地称爱德华是一个"来自卡拉布里亚区的女人，有着一双乌黑的眼睛和火热的眼神"。

> 在我的新小说中，其中一个角色的原型就是你。你会看到，你是多么的可爱，你会看到我是如何刻画这个角色的，但是你当然有自己的缺点，而这个角色的缺点却更多。他身上的一些缺点就是来自你——你能原谅我这么做吗？他以我曾经遭受过的方式伤害了这本书的主人公——我所想象的故事是一个我永远也不会忘记的故事，除非我能成为一个贵族，而你却低我一头，但这绝对是不可能的！我必须用这种方式来描写这个角色，尽管我知道你不会同意。我可以放弃这部小说，即使它也许会成为我伟大的杰作。我们的友情是一种神奇的事物，没有人会像你这样，成为我发泄愤怒的目标。没有人会像你这样给我带来如此之多的眼泪，但是，也没有人像你这样，我一直深深地爱着。如果失去了你，我会绝望。我们的友情太符合这样的描写了，然而我害怕，这种事情也许永远不会发生。用一部小说来同时表现这种反差和如此伟大的和谐似乎是不自然的。

尽管安徒生做了种种努力，爱德华·科林还是与他的妻子杰特·科林过起了幸福的家庭生活，无奈的安徒生只能落寞地走开，去寻找新的友情。

5

1843 年至 1844 年冬天，安徒生认识了比他年轻的新朋友亨利克·斯丹普，他在给他的信中倾诉了自己的爱情：

> 我亲爱的亨利克，我真心希望每一分钟都能和你在一起，和你聊天，和你握手。很奇怪我是这样地想给你写信。我还是觉得对我来说，写信比面对面地讲话更方便。因为我可以不必去百般考虑那些细节……我也承受着类似的一种病痛。在您看来我今天也许不那么可爱，因为我已经不能再等待，等不及为你做你要求我的事情。对我来说，你给我的每一分钟每一秒，都是我生命中至关重要的。你经常对我说"用'你'来称呼我吧"，好，我就这样做，就在今晚，在我寂寞如旧的夜晚。

60 年代，跟安徒生一起旅行的人常常是些年轻人，在爱德华·科林拒绝向安徒生说"du"的三十年后，终于有个年轻人向安徒生说了"可以"，这是安徒生最幸福的时刻。

> 在傍晚，我做了我过去一直下决心要做的事。我建议他向我说"好"；他很奇怪，但很快以坚决的语调说"好"。后来，当我上床睡觉后，他在休息之前来到我的房间，握住我的手，不断重复"谢谢，谢谢"，声音发自肺腑。我感动得热泪盈眶。他在我额头上深情一吻，我幸福极了。

6

日月如梭，转眼爱德华的儿子乔纳斯长大成人了。 安徒生

在他身上看到了爱德华昔日的风采。 他坚决地给予这个侄子深情的"父爱"，爱德华并未阻拦。

单身汉安徒生在其一生中深深懂得和其他男人做朋友的危险性。 这些男人会突然背弃他并把自己紧紧圈在婚姻的牢笼里，而不给安徒生这样常惹麻烦的人一点空间。 婚姻使友谊变得脆弱。

这就是为什么在19世纪60年代安徒生与乔纳斯交往时，总是悬着一颗心。 这个年轻人当然有他的女朋友，安徒生对此也知道。 但同时，每隔一段时间，安徒生总感觉到会有更坏的事情发生。 乔纳斯年轻富有，受过好的教育，并且出生在一个受人尊重的家庭，因此婚姻的威胁总是在他身边徘徊。

1868年，安徒生警告他，要他反对所谓的"订婚这一流行病"。 在同一封信里，他恳求乔纳斯保持单身和自由，因为只有这样，他和他的世界才能永远年轻。

> 我收到的每一封信里都充满着某某订婚的消息，连弗里茨·哈罗德都投降了。亲爱的乔纳斯,我们两个应该等待:你只能年轻一次,并且当主持婚礼的牧师说"阿门"的时候,你会突然变成一个家长的。对你来说,这会对你的青蛙和蜗牛造成不公的。

乔纳斯从来没有用婚姻使他的这位年长的朋友失望。 直到安徒生去世并入土一年后，36岁的乔纳斯才结婚。

童心意味着童贞、自由的玩伴、那些永远长不大的小姑娘、女主人体贴的美食和睡前温柔的晚安，那是永远没有性的爱情。

同时，男人间的惺惺相惜更让他痴迷不已，这些情结都神秘地集中在安徒生的身上，注定了让他过这样一种孑然一身的生活。 结婚只是他众多童话中光明的尾巴，却永远不是开端，对于家庭，他永远是介入者，却不是组建者。

卡夫卡
Kafka

　　弗兰茨·卡夫卡（1883—1924），奥地利作家。现代主义、表现主义文学的重要代表。

　　出生于布拉格的一个犹太商人家庭。1901 年进入布拉格大学学文学，后转学法律，1906 年获法学博士学位。

　　1904 年开始写作，他的作品都是在业余时间完成的，主要有三部未写完的长篇小说《美国》《审判》《城堡》和以《变形记》为代表的几十部中短篇小说。这些作品在他生前大多未发表。

　　卡夫卡生活于奥匈帝国行将崩溃的时代，深受尼采、柏格森哲学的影响，作品大都用变形荒诞的形象和象征的手法，表现被充满敌意的社会环境所包围的孤立的、绝望的个人。

　　卡夫卡一生都在为进入或退出婚姻的牢笼而挣扎，他三次订婚而后又退婚的经历，正是这种争斗的体现。

我只能挨饿，我没有别的办法。……因为我找不到适合自己胃口的食物。假如我找到这样的食物，请相信，我不会这样惊动视听，并像您和大家一样，吃得饱饱的。

——卡夫卡

这是卡夫卡的境遇，人生所有的难题，都是因为"找不到适合自己胃口的食物"。婚姻也是一样。卡夫卡没有建立自己的家庭，没有结婚，没有当过家长，始终过着独身生活。虽然他自愿选择独身生活，但他并不快乐，在日记中他这样描写自己的生活，"有规律的、空虚的、发疯似的独身生活"。

反复无常的准新郎

1

1905 年，卡夫卡到祖克曼特尔疗养地，在那里遇到了初恋，这时他 22 岁。"相爱到披肝沥胆，直达骨髓的地步，这种情状我也许只发生过一次。"这是后来卡夫卡对这次恋爱的评价。 对于祖克曼特尔的这位女性，人们无从知道她的名字和身世，只知道她是一位成熟女性，跟卡夫卡一样来到祖克曼特尔疗养。 卡夫卡的好友此间曾接到过卡夫卡的一张明信片，在信文下方写着："这是一座森林。 林中可能很快活。 来吧。"无疑，这一定是那位女子的手迹。

从祖克曼特尔归来以后，卡夫卡陷入了长久的失望之中，"几乎整个儿冷了，对什么都不感兴趣"。 可以断言，这场初恋的凄美奠定了卡夫卡之后恋爱的调子。

2

1912 年 8 月，卡夫卡在好友马克斯·布罗德的家里见到了布罗德的一位亲戚，这位姑娘就是菲莉斯·鲍威尔。 菲莉斯生于 1887 年，故乡在德国的西里西亚。 初次见面菲莉斯给卡夫卡的印象是，她并不漂亮，脸部骨骼略显宽大，与妩媚的女性相去甚远。 卡夫卡在两天后的日记中写道：我坐下来时才仔细地看了

看她，坐定以后我做出了不可动摇的决定。

1912 年 9 月 20 日，卡夫卡给菲莉斯写了第一封信，在这封信中他先做了自我介绍，还提起了他们在布罗德家第一次相见的情景。从 11 月份，他对菲莉斯的称呼由"尊敬的小姐"改成了"亲爱的菲莉斯小姐"，后来又变成"最亲爱的"。从此就开始了漫长的"恋爱战争"。

把他们的爱恋说成一场战争一点也不过分。他们的关系一开始就充满了悲剧的色彩，卡夫卡心中交织着爱、彷徨和恐惧不安的情绪。在 1913 年 4 月份的一封信中，卡夫卡向菲莉斯表明，要给她充分的时间来考虑他们之间的关系。到了 6 月份，他就问菲莉斯："你愿做我的妻子吗？"

1913 年 8 月是个充满了戏剧性的月份。8 月 13 日，卡夫卡在日记中写道："也许一切都完了，我昨天的信也许是最后一封了，一年来我们哭泣、互相折磨，已经够了。"可是时隔几天，也是在这个 8 月，卡夫卡把他们的关系告诉了父亲，并给菲莉斯的父亲写了第一封信，请求他把女儿许配给他。两个父亲会晤后，都没有异议。偏偏在这个时候，卡夫卡与菲莉斯的爱情关系出现了第一次危机，通信一度中断。卡夫卡在 10 月末和菲莉斯见面后的一篇日记中写道：

> 太晚了。悲伤和爱情的甜美，在船中她给我的微笑，这是最美的。赴死和自持的愿望交织，这一切就是爱。

1914 年初，新的转机出现了。卡夫卡再次向菲莉斯求婚，但迟迟得不到答复。卡夫卡在日记中描写了自己的结局：他将揣着一封诀别信到菲莉斯的房间，向她求婚，如果被拒绝了，他

就向阳台跑去，跳楼自尽。

菲莉斯终于回信了，虽然没有马上答应与他结婚，却也使他欣喜若狂。 2月底，他再次到柏林，寻访菲莉斯。 菲莉斯见到他时很意外，倒也很高兴，菲莉斯说她很喜欢他，但怕与他结婚，怕那共同的前途。

事情发展得很快，4月份双方分别在柏林和布拉格的报纸上刊登了订婚启事。 卡夫卡在给菲莉斯的信中大声呼吁：快来吧，让我们结婚，把事情了结了！

6月1日，卡夫卡与父母一起在柏林参加了订婚仪式。 可是在订婚前后，卡夫卡的心情非常矛盾。 订婚启事刊登后，卡夫卡收到许多贺信，可是除了头几封，剩下的他都不敢打开阅读。他说，他不是什么"最幸福的未婚夫"，"只有自己确实感到最幸福的人才会是最幸福的未婚夫"。

那次订婚仪式让敏感的卡夫卡感到沮丧：未婚妻被女友和熟人围在中间，而未婚夫却独自--人靠在通向阳台的门口，向外凝视着。 未婚妻的母亲发现了这一情况，走到他身边问："怎么，你们吵架了吗？"他答道："没有。"未婚妻的母亲说："那么到你的未婚妻那儿去吧，你这样已经引起人家注意了。"举行完订婚仪式回到布拉格后，卡夫卡觉得自己"像罪犯一样被捆住了手脚"。

7月12日，第一次世界大战爆发前的两个星期，时隔仅一个月，卡夫卡与菲莉斯的婚约便解除了。 卡夫卡在日记中描写道：旅馆中的法庭。 坐在马车中的路程。 F（菲莉斯）的脸，她把手插入头发中，打着哈欠，突然振作起来，说出一串深思熟虑的、蓄谋已久、充满敌意的话来。

1915年1月，卡夫卡与菲莉斯又见面了。 他们是怎么联系

上的，人们不得而知。 卡夫卡在 1 月 24 日的日记中写道：同 F 在博登巴赫。 我认为，我们永远也不可能结合。 但我既不敢对她说，在关键的时刻也不敢这么想。 于是我还是瞒着她，哄着她，这是多么荒唐，这每天都在使我苍老、僵化。

尽管如此，卡夫卡这次却采取了比较冷静的态度，他们之间的关系也就比较平静地发展着。 1916 年 7 月，卡夫卡与菲莉斯共同度假，在一个旅馆中一起度过了十天。 菲莉斯走后，卡夫卡在给布罗德的一封信中写道："战争结束后就结婚，在柏林郊区租两三间房子，经济上各自独立。"

1917 年 7 月初，菲莉斯来到了柏林，第二次订婚仪式举行。 7 月中旬卡夫卡与菲莉斯一起去匈牙利看望了菲莉斯的妹妹。 回来后卡夫卡的结核病初次发作了。 自从订婚后，卡夫卡就情绪低落，只要菲莉斯有信来，他就不吃饭，也不拆信。

1917 年 12 月 25 日，卡夫卡与菲莉斯再度在布拉格会面。 第二天，卡夫卡告诉布罗德，他的决心已经下定了。 12 月 27 日上午，卡夫卡在火车站送走菲莉斯后，来到布罗德的办公室，他脸色苍白、表情严肃，突然哭了起来。 布罗德回忆说："这是我唯一一次看到他哭，我永远忘不了这个场面，这是我一生中经历过的最可怕的时刻。"

3

1918 年底到 1919 年初，卡夫卡在布拉格北部的小镇养病。在那儿认识了也患病的年轻姑娘尤丽叶·沃里切克。 她曾订过婚，未婚夫在第一次世界大战中死亡。 在卡夫卡眼中，这位姑娘普通却又令人惊奇：热爱电影、轻歌剧和戏剧；搽着粉，罩着面纱，说话时口若悬河，无所顾忌。 整体说来，她颇不通人

事，不知道什么是悲伤。

他们俩每天见面，在散步的路上，在饭桌旁。面对面坐着时，他们总是相视而笑。卡夫卡渐渐为这种朦胧的关系感到担心。自从与菲莉斯两次订婚失败后，卡夫卡一度对自己的婚姻前途丧失了信心，可是爱情还是产生了。关系发展得很快，卡夫卡的决心也下得很快，半年后他们就订婚了。卡夫卡的父亲不同意他们结合，卡夫卡自己心中也矛盾重重，这次订婚也很快失败了。当年夏天，他们打算租一套房子成家，可就在结婚的前两天，他们突然打消了租房子的打算，这使卡夫卡暗自庆幸。此后，卡夫卡一任两人的关系恶化下去，直到 1920 年夏天第三次解除婚约。

4

就在卡夫卡与尤丽叶的关系还处在若即若离状态时，卡夫卡认识了密伦娜。密伦娜是当时维也纳颇有才华的作家之一，比卡夫卡小 12 岁。她是捷克人，父亲是外科医生和布拉格捷克大学的教授。当初她爱上了犹太人波拉克，父亲非常反对，为此把她关进了医院，但她从那儿跑了出来，毅然与波拉克结了婚，定居维也纳。可她的婚姻是不幸的，波拉克另有所爱，经常在外鬼混，使她精神上非常痛苦。她与卡夫卡初识于 1920 年，当时她给卡夫卡写信询问可否由她将卡夫卡的几篇小说译成捷克文。他们认识后，她很快爱上了卡夫卡，而且主动进攻。她独特的个性和强烈的爱融化了卡夫卡心中的坚冰，每次与她约会回来，卡夫卡都容光焕发，仿佛换了一个人一样。

由于密伦娜是已婚女子，卡夫卡与她的会面只能偷偷进行。他在给密伦娜的信中既不写日期，也不写收信人的姓名，署名也

只是个缩写字母，或干脆只写"你的"，甚至只写星期。信只能寄往邮局，由密伦娜亲自去取。尽管采取了种种安全措施，但严肃的道德感还是使卡夫卡十分惶恐不安，唯恐他的信在到达前被别人偷拆。同时，卡夫卡一再提醒密伦娜自己是犹太人这一事实，他天性的敏感使他生怕受到歧视。

然而，密伦娜虽然痛恨丈夫的所作所为，却下不了决心断绝与丈夫的关系与卡夫卡结合，这就使她和卡夫卡的爱情很快陷入绝境，双方都痛苦地努力要结束这一关系。当他们终于分手后，思念之情却始终难以割舍。卡夫卡病重时，密伦娜来到他的病榻前，二人相望无语，满腹愁绪尽在不言中。卡夫卡去世后，密伦娜才离了婚。

写作：生存的宿命

1

美国心理学家、伦理学家亚伯拉罕·哈罗德·马斯洛在《动机与人格》一书中说，一位音乐家必须创作乐曲，一位画家必须作画，一位诗人必须写作，不然他就安静不下来。人必须尽其所能，这一需要称为自我实现。马斯洛这种所谓"自我实现"的需要，在几乎每一个作家、艺术家的生活和创作实践中都得到了证明——

巴勃罗·毕加索曾大声疾呼："我不把全部时间献给艺术创作，我就不能活。"

英国作家格雷厄姆·格林说："我有时觉得奇怪，为什么那些既不写又不画也不作曲的人能够设法逃脱人类境遇中先天固有

的疯狂、忧郁症和无谓的恐惧。"

格林甚至相信创作本身就是"一种治病的方式"，这与凡·高的看法不谋而合。

凡·高在精神病院时就曾这样对医生说："我的工作是我恢复健康所不可缺少的。如果你要叫我像那班疯子一样空坐着，什么也不干，我就会变成他们中间的一分子。"

"自我实现"是一个人把自我中潜在的东西变成现实的一种倾向。作家、艺术家通过创作，使自己隐藏或压制在内心甚至潜意识里的爱、恨、喜悦、欢乐、痛苦、悲伤、愤怒、厌恶、恐惧等情感和人性要求获得释放，以达到心理平衡。

2

卡夫卡也像毕加索、格林、凡·高一样，认为只有"写作维持着我"。若不写作，他的生活将会更糟，"并且是完全不能忍受的，必定以发疯告终"。他相信，"作家的生存真的是依赖于写字台的，只要他想摆脱疯狂，他就绝不能离开写字台，他必须咬紧牙关坚持住"。卡夫卡对创作甚至怀着一种"圣徒式"的执着，有时竟到了病态的地步，以至不同于多数在爱情中获得无穷欢乐的作家，他坚持把爱情排除在文学之外。

卡夫卡坚信，全身心地投入创作，不受任何外来事务的干扰，是作为一位作家的基本要求。不论哪一位作家，写作时，总是越孤单越好，越寂静越好，写作的夜晚更具备夜晚的本色才好。在卡夫卡看来，婚姻构成了写作的最大障碍。可以想象，在某些夜晚，作家伏案奋笔疾书，这时妻子走过来，铺开被褥，宽衣解带，把灯光调至柔和，然后说，亲爱的，该睡觉了，这时的卡夫卡该抚慰妻子还是继续写作？这是卡夫卡最感痛苦的事

情，也是他屡次放弃婚姻的原因之一。他觉得，中国清代诗人袁枚的一首诗《寒夜》正好表达了作家的这种基本状况。

> 寒夜读书忘却眠，
>
> 锦衾香尽炉无烟。
>
> 美人含怒夺灯去，
>
> 问郎知是几更天！

他曾把这首诗的大意写下赠送给菲莉斯，暗示菲莉斯他对夫妻生活的担忧，他甚至还向菲莉斯描述他作为作家的"理想的生活方式"。

1913年7月21日，也就是说还在卡夫卡与菲莉斯爱情关系的第一个阶段，卡夫卡在日记中总结了有利于和不利于结婚的七个因素，而这七个因素都与写作有关。

> 1.没有能力单独承担生活的担子……没有能力单独承担一切：我自己生活的风暴，我自己人格的要求，时间和年龄的进攻，一阵阵的写作冲动，失眠，面临发疯的边缘……与F的联系会赋予我的生存以更大的抵抗力。
>
> 2.一切都会使我深思……昨天我妹妹说：所有结了婚的人（指我们的亲戚）都很快乐，我理解不了这一点。这句话也使我深思，我又惶恐起来。
>
> 3.我必须尽可能单独生活。我获得的成绩都是单独生活的成绩。
>
> 4.我恨一切与文学无关的东西，我厌恶与人交谈，厌恶串门拜访……

5.怕联系,怕屈从于对方。那样我就永远不能再单独生活了。

6.我在我的妹妹面前经常表现为与在其他人面前截然不同的另一个人:无所畏惧、坦率直爽、强大有力、令人吃惊、爱动感情。如果通过找妻子的中介作用我在所有人面前都能成为这么一个人就好了!但这是否意味着放弃写作呢?这就是不行,这就是不行!

7.单独一人我也许总有一天会真的放弃我的职业、工作。如果结了婚,这就永远不可能了。

3

卡夫卡视写作为生命,可是菲莉斯对这一点不能理解。 卡夫卡写的作品如《判决》《变形记》等都曾寄给她看,朗读给她听,可她毫无兴趣,有时会明说看不懂也听不懂。

卡夫卡曾写道:"我的书你不喜欢,就像你当初不喜欢我的照片一样⋯⋯这是我使你感到陌生的一个地方⋯⋯但是你又不说,不用简单的两句话挑明你不喜欢。"

卡夫卡的母亲对卡夫卡的写作也不理解,认为纯粹是浪费时间。 一次她从卡夫卡的衣袋里发现了一封菲莉斯的信,得知了他们之间的关系,就写了一封信给菲莉斯,要她帮忙劝卡夫卡改变生活习惯,她认为卡夫卡用写作来消磨时间,每天写得很晚是不利于健康的。

菲莉斯果然给卡夫卡写了一封信,要他改变作息时间。

卡夫卡得知此事后,同母亲吵了一架。 他在给菲莉斯的回信中写道:"你关于饮食起居的建议并不使我特别吃惊。 我必须这么生活。 我已在信中告诉过你,我对找到目前这种生活方式是多么高兴。"

4

但是他与菲莉斯的恋爱无疑就要直接影响到他的创作了。1912 年即将到来的圣诞节，当然是情人之间相会的美好日子，但是，"忘我是作家生活的首要前提"，既然他是一个作家，他就无权享受这个节日了。

于是他在 11 月 21 日就给菲莉斯写信，明确告诉他的女友："我在你关于圣诞节休假的话中看到了无穷的希望，我今天早晨在办公室的污浊空气中写那封信的时候就没敢触动这神圣的希望。"

他要求菲莉斯有思想准备，圣诞节期间他不能去柏林看她，因为即使是一次短期的旅行，也意味着对文学的干扰。

在 1913 年 1 月 14、15 日的信中，卡夫卡又一次告诉菲莉斯说，每当深夜两点钟的时候，他总会想起那位中国诗人的诗来。并说，有一次菲莉斯在信中对他说，希望在卡夫卡写作的时候，她能坐在卡夫卡的身边。卡夫卡告诉她，这是不行的，因为"写作意味着直至超越限度地敞开自己"，要是她坐在他的身边，"这样我就写不了东西了，平时我也写不了许多，但这样我会一点也写不了的……"这种执着的心理甚至使卡夫卡坚持"要与所有的人隔绝，直到心醉神迷的状态"，以致他在给菲莉斯的父亲写信时，不顾一切地说出这样的话来。

> 我的职业使我不堪忍受，因为它与我唯一的奢望与唯一的事业，即文学不能相容。除文学之外，我无别的嗜好，也不会并且不愿意有别的嗜好，我的心贴在了文学上。所以，现在的职业自始至终也不能引起我丝毫的兴趣。相反，它一定会彻底地毁掉我……而现在，您拿我与您的女儿，那位健康活泼、落落大方

和富有朝气的姑娘比一比……不论是我在大约五百封信中有多少次反复谈到她，不论她有多少次以一个当然不能令人信服的"不"字使我心安理得——然而这的确是真的。就我所能预见的来看，她跟我必定不会幸福……凡是与文学无干的一切都使我厌烦，感到俗不可耐，让人产生憎恶之感，因为它干扰了我，妨碍了我……婚姻不会改变我，就像我的职业不能改变我一样。

在更多的场合，卡夫卡都声明他绝不会为婚姻而放弃写作。担心婚姻会影响写作成了他解除婚约的一个重要原因，当然绝不是唯一的原因。

婚姻是一场灾难

1

除了写作需要，卡夫卡戏剧性的婚路历程还跟他对婚姻的认识有关系。他一方面根本不相信婚姻，认为婚姻只会给他带来厄运，同女人一起生活会令他窒息；另一方面，他又想利用婚姻完成他的成年礼，而婚姻与性之间的密切联系让他不知所措，于是就出现了在订婚与解除婚约之间犹疑不定的情况。

卡夫卡相信，人世间可能有美好的爱情，但绝对没有美好的婚姻。在日记中他写道："同女人在一起生活很难。人们这么做，是陌生感、同情心、肉欲、胆怯、虚荣逼出来的。只在深处才有一股溪流，它才称得上爱情，这爱情是找不到的，它转眼即逝。爱情不是找到的，它并不在人生中的某个地点可以让人去找。"

历经几次反复的订婚之后，卡夫卡基本上否定了婚姻能给人们带来幸福感。在给密伦娜的信中，他认为他所看到的婚姻都是一场灾难。

> 通过一个正式神圣不可解除的婚约（我是多么神经质，我的船一定是在最近的几天里不知怎的弄丢了舵），你同你的丈夫结合在一起。而我也通过这样一桩婚姻，我不知道同谁结合在一起。但是这个可怕的妻子的目光经常注视着我，这我有所感觉。奇怪的是，尽管这两桩婚姻每桩都是解除不了的，也就是说，本来是无须对此多言的。尽管如此，一桩婚姻的棘手造成了另一桩婚姻的棘手，或者至少是使它变得更棘手。反过来同样如此。只有这个宣判存在着，正如你写下的"永远成不了"，而我们永远不愿谈未来，只谈现在。

2

他从 1912 年到 1919 年整整七年的尝试统统以失败告终。他试着闯出令人窒息的社会空间，进入独立与自由的天地，可是不能如愿。他发现自己与外面的世界日益对立起来，而女人就是外面世界派来的代表，并且要求他宣布以结婚的形式把这种联系固定下来，这让他避之唯恐不及。卡夫卡在日记中写道："同 F 生活是不可能的，同任何人共同生活都是不可忍受的。"于是他宣布不打算结婚了，他认为婚姻是他"一生中最恐惧的东西"。

在三次订婚的漫长岁月中，卡夫卡能感到幸福的时刻很少，从头到尾他几乎都认为这是对双方的折磨。他后来回顾与菲莉斯这段关系时说：当然她只是受罪，而我则实际"大打出手"，同时又受罪。

卡夫卡对婚姻的敌视跟他的家庭背景不无关系。卡夫卡说过："我并不妒忌具体的某一对夫妻，我妒忌的只是所有的夫妻。"在他的家里，甚至在他生活的时代，他所看到的夫妻生活多是不幸。

卡夫卡出生于布拉格一个犹太家庭，父亲是一位退伍军人，经过多年的经商奋斗而小有成就。在卡夫卡眼里，父亲如天神一般强悍，如上帝一般威严，原本就瘦弱胆怯的小卡夫卡常因父亲粗厉的嗓门而吓得发抖。

在家庭教育上，父亲是个完全的失败者。他无视儿子天生的"羸弱、胆怯、迟疑不决、惴惴不安"，一厢情愿地以军人的标准来训练他；当卡夫卡达不到要求时，性格粗暴的父亲便怒不可遏，极尽辱骂、恐吓、挖苦之能事。在父亲面前，战战兢兢的小卡夫卡随时可能垮掉。父亲的粗暴不仅深深伤害了小卡夫卡敏感而稚嫩的心灵，而且影响了他整整一生。

卡夫卡性格中根深蒂固的恐惧感即源自父亲的"咆哮""狂喊"和"威吓"。这种恐惧感导致了卡夫卡整体生存状况的"存在性不安"，从而也就决定了他一生都难以进入正常的伦理—人际关系。

父亲的教育塑造了卡夫卡"虚弱、缺乏自信心、负罪感"的性情，这是卡夫卡"私人的痛苦"，卡夫卡想通过婚姻克服这些性情，以为婚后就能与父亲平起平坐。

年轻的卡夫卡理想中的婚姻家庭，绝不应该是施虐者的乐园，而是一个充满爱的港湾。他在《致父亲的信》中说："结婚、建立家庭、接受所有降生的孩子，在这不安全的世界上保护

他们，甚至给予些许引导，这些我确信是一个人所能达到的极致。那么多人好像轻而易举地就做到了这点，并不能构成反证。因为，第一，确实没有很多人成功；第二，这些不很多的人多半不是'做'这些事，而仅仅是这些事'发生'在他们身上。尽管这不是那种'极致'，但依然是十分伟大、十分光荣的。"

对安宁和谐的追求是他想要通过结婚达到的主要目的，建立在爱情婚姻之上的家庭是归宿，是安身之地。这封信像是一个宣言，宣告他要通过结婚摆脱父亲统治的打算。

但卡夫卡失败了，他发现他无论如何也不能摆脱父亲的控制，他依然像是父亲的一件物品一样，被肆意践踏。与菲莉斯的订婚仪式中，他发现自己再怎么努力都无法成为主角，在父亲面前，他仍被忽略、训斥。第三次订婚，依然是同样的情形。尤丽叶的父亲是教堂仆人，是犹太人中社会地位最低下的。卡夫卡的父亲对这一结合暴跳如雷，责骂卡夫卡还不如去娶一个妓女。卡夫卡虽然忍无可忍，行动上却依然无能为力，他想闯出去，但又找不到正确的方向，只能绝望，只能顺从父亲的愿望。

这就成就了小说《判决》的主题。长大之后的儿子在衰老生病的父亲面前似乎获得了一种权利，不仅限于事业的继承，还要通过"订婚"才得以固定。但当父亲举起他那权威的手，一声断喝，宣判他的死刑时，他刚刚建立起来的自信轰然倒塌，跌跌撞撞地投进冰冷的河流。

4

卡夫卡对婚姻的敌视也跟他的性观念有关系。同菲莉斯长期分分合合的恋爱中，卡夫卡也有过偷尝禁果的欢愉。

没有人会说婚姻中的性是非法的、肮脏的，但婚姻之外的性往往被人们唾弃。卡夫卡深知这一点。每次他跟菲莉斯相聚同居后，他都想通过婚姻使他的性生活合法化，但他同时又觉得这种手段过于卑鄙。

托尔斯泰说，男人用"心意相通"来诱惑女人，其实男人这么做的目的只有一个，"为自己谋取最大的快乐"，贪婪地享用一个肉体。结婚是一个"无耻行为"，订婚是一场"堕落的开始"，蜜月旅行是一段"卑鄙的旅程"；人们把少女"卖给"一个道德败坏的家伙，正是社会安排了这场交易，普及了这种放荡，把世界变成了一家"巨大的妓院"。

整个一生，卡夫卡都在阅读托尔斯泰，托翁对"纯洁"的渴望与卡夫卡不谋而合。

无论是婚姻内还是婚姻外的性都让卡夫卡产生罪孽感。当他享用另一个人肉体的时候，这种感觉就无限膨胀起来，他无论如何也不会原谅自己。让他承受非法的性的煎熬也许会使他的良心有所安慰。卡夫卡似乎是以自虐的方式惩罚自己的性行为。

这种性的不洁感似乎有着遗传的因素，不少研究者都注意到了这一点。卡夫卡有五个舅舅，这五个舅舅中有三个终身未娶，恰恰是这三个舅舅对卡夫卡的影响最大。大舅舅阿尔弗莱德住在西班牙，即卡夫卡日记中、书信中常提到的"马德里的舅舅"，他后来成了西班牙铁路总经理；四舅舅西格弗里德是个乡村医生，是卡夫卡最喜欢的舅舅，卡夫卡经常看望他；小舅舅鲁道夫是性格最怪僻的一个，卡夫卡称他为"猜不透、过于谦逊的寂寞的并因此而近于啰唆的人"。卡夫卡的父亲常说卡夫卡会

成为"鲁道夫第二"。

卡夫卡还把自己作品中的人物都安排成单身汉。 1915 年卡夫卡写出了小说《老光棍布卢姆费尔德》，描绘了单身汉的生活：他最近一段时间走上楼梯时经常感到，这寂寞透了的生活真是讨厌，弄得他不得不这么神不知鬼不觉地登上七层楼，然后进入他那空空荡荡的房间。 在房间里又那么神不知鬼不觉地穿上睡衣，填上烟斗。

温暖或可怕的爱人

1

卡夫卡放弃婚姻并不意味着他厌恶女人，他对待女人的态度着实令人匪夷所思。

在某些时候，他想念她们，一刻也离不开她们，把她们看作拯救自己的女神；在另一些时候，她们又像是瘟疫，是疾病，她们伤口的血会使牛奶变酸，使水果变坏，使酒发酵，使琴弦断裂，使食物有毒，引起疾病、战争中的死亡、无能和畏惧。 死亡、毁灭、黑暗、虚无、恐惧，这就是"她们"的房间。 卡夫卡一生都想进入这"房间"，一生也未能进入。

在痛苦的精神折磨中，他只能想出这样的建议：最亲爱的，带着我走吧，但是不要忘了，不要忘了及时把我推开。 的确，卡夫卡怀着这样奇特的心理和情感，他与菲莉斯怎么能有幸福呢？ 他在一则日记中甚至写道，"订了婚就像一个罪犯"。

2

自卡夫卡与菲莉斯第一次见面的三个月后，他们的通信频繁起来，变成一天两封或三封，有时觉得这样还不够，干脆拍电报。 这时卡夫卡似乎完全沉浸于对菲莉斯的爱情之中。

他对她写道，他醒着的时候，几乎没有任何时刻不曾想到过她；他的创作也不得不停下来，因为他太想她了。 睡着的时候，几乎每天晚上梦到她。 他在信中不断表达自己等待菲莉斯来信的迫切心情，她的每一封信他都读上数遍甚至二十遍。 他在自己的办公室盼望邮差的到来，如果邮差没来，他会马上跑回家去，看看信是否寄到家里了，他跟家里人交代收到他的信马上给他送来。 有时一天半天没收到信，他会急得恨不得去打长途电话，又怀疑自己是不是得罪了菲莉斯。 在梦中，看见屋里楼梯都铺满了菲莉斯的来信，于是高呼：真是好梦！ 他自己写信是为了摆脱这些快要把他炸开的感情。 他经常在信中写道：自从遇上你，一切都变得光明了；我在快要完蛋的时候遇上了你。

在这些信中，热烈的感情表达并非始终占着统治地位，低沉的调子也时常出现，感情危机时常发生，"最亲爱的"也换成了"我的小姐"。 有时卡夫卡会写下这样的话："我与你的关系是幸福与不幸的混合；你应该抛弃我，因为我不像一般情人那样握着你的手，而是拽着你的脚，使你寸步难行；我听到你在叫'够了够了！'"

他明明日夜期待着菲莉斯的来信，半天不来信都受不了，却写道：您最好一个星期给我写一封信……我受不了您每天的来信。

他还这么说过：假如我听到您说您爱我，我会惊恐万状；假如我听不到这样的话，我就会想一死了之。 他比喻他们的关系

说，我们现在也许可以紧紧地握住手了，但我们脚下的地板不是固定的，它不停地、不规律地移动着。

他对他们俩是否该结合的心情也总是矛盾的，一会儿说："看来我们只能分手了。"一会儿又问："你想做我的妻子吗？"

他说过他真想放下笔不再给菲莉斯写信，"不再老是拖着你不放，叫你老弯着腰。听任洪流把我冲走吧"。可是他仍然不断地写信，向菲莉斯表达自己的爱慕之心。

如果我们把他致菲莉斯的信和卡夫卡同时期的日记对比看，我们会看到卡夫卡与菲莉斯之间的每次见面几乎都使卡夫卡感到窒息；可是在信中他却如鱼得水，自由自在地宣泄自己的情感，不管是恋爱也好，抱怨也好，牢骚也好……都无拘无束地倒了出来。

卡夫卡的这种状态伴随着他和菲莉斯交往的整个过程，每一次订婚和解约，都是他感情的极度高涨和濒临崩溃的表现。从女性的角度看，菲莉斯真可谓一个坚强而勇敢的女性，她耐着性子配合着卡夫卡周旋了这么久。菲莉斯有很多次也是忍无可忍，她有时断然离开，跑到自己的朋友那里哭诉，而她的女友也不得不时常介入他们的分分合合。

3

跟密伦娜的关系也是这样，卡夫卡无时无刻不在思念着她，但当密伦娜来到维也纳和他约会时，他又拒绝见她。他唯恐在维也纳的街上碰到密伦娜，他甚至写信告诉她，不要到某个街区去，因为他有可能去那儿。

对卡夫卡来说女人最可怕之处是她们会干扰他的创作。尽管卡夫卡与女人的爱情和婚姻是以解约而告终的，尽管卡夫卡坚

信爱情和婚姻对于他所执着的文学事业只能起到干扰的作用，但他与女人特别是菲莉斯之间的爱情关系还是为他提供了创作素材。

《判决》中只有两三处重复地写到男主人翁"和一位名叫弗丽达·勃兰登菲尔德的小姐订婚了"，这位弗丽达·勃兰登菲尔德小姐，就是菲莉斯小姐。

在《城堡》中，一个名义上的土地测量员K，应聘前去城堡报到。为了见到某个衙门的长官克拉姆，以便设法进入城堡，K勾引了克拉姆的情妇——在当地旅馆酒吧间当侍女的弗丽达。弗丽达是一个谦和可亲的姑娘，她脸颊凹陷，头发长得很好看；她那双手非常娇嫩而柔软，一对眼睛里含着深深的哀愁……她也是以菲莉斯为原型的。

《诉讼》也出现了一个女性形象，比尔斯纳小姐。

她肩膀狭窄，略带红色的头发束得紧紧的，发圈很低，这几乎就是菲莉斯的特征。K对比尔斯纳小姐很有好感，旁人议论她常跟不同的男人在一起，他总是不信。他借故进了她的房间，见她倒在沙发上，便去吻她的额头；最后疯狂地"抱住她，吻她的嘴，接着又吻遍了她的脸，就像一只干渴的野兽用舌头尽情地吸吮一潭终于找到了的清泉。最后他又吻她的脖子、她的咽喉，他的嘴唇在那儿停留了好长时间"。小说结束，K被带去处死时，"这时，比尔斯纳小姐出现在他们面前，她正从一条比较低的小街踏上了通向广场的台阶。究竟是不是她，还没有完全的把握，可是却非常相像"。

虽然卡夫卡没有跟菲莉斯结婚，可她却以另一种方式存在于他的记忆中，成为他的爱人。

4

多数读者的印象中，卡夫卡是一个极度抑郁、脾气暴躁、喜怒无常、极难相处的人，但事实上卡夫卡在生活中是一个精神健康、内心简朴的人。

他的朋友韦尔奇在回忆中说："他身材修长，性情温柔，仪态高雅，举止平和，深暗的眼睛坚定而温和，笑容可掬，面部表情丰富。对一切人都友好、认真；对一切朋友忠实、可靠……没有一个人他不倾注热情；他在所有同事中受到爱戴，他在所有他所认识的德语、捷语文学家中受到尊敬。"

他的另一个亲密好友马克斯·布罗德也说：我总是不断遇到卡夫卡的那些只通过书认识他的崇拜者们对他所抱的完全错误的设想。他们以为他在待人接物中也是抑郁的，甚至是绝望的。事实恰恰相反，在他身旁会感到舒服。在与亲朋好友交谈时，他的舌头有时灵活得令人惊讶，他能够激越亢奋，直至忘我，这时风趣的话语和开怀的笑声简直是无休无止。他喜欢笑，笑得欢畅，也懂得如何逗朋友们笑，但他同时又在日记中悄悄地写下："我和别人谈话是困难的。"

这样看来，卡夫卡好像是个虚伪的人，但他同时也是 20 世纪最真诚的人之一。他就是这样把这些矛盾集于一身又使它们激烈碰撞，就像他对待女人的态度一样。

普鲁斯特
Proust

　　马塞尔·普鲁斯特（1871 –1922），20世纪法国小说家，意识流小说的先驱。

　　出生于奥特伊市一个非常富有的家庭，自幼体质孱弱，生性敏感，富于幻想。

　　1903 年和 1905 年普鲁斯特的父母先后去世，他从此闭门写作文学巨著《追忆逝水年华》。这部作品改变了人们对小说的传统观念，革新了小说的题材和写作技巧，作为意识流小说的开山之作而在世界文学史上留名。

　　普鲁斯特一生多病，十分依恋母亲，他的热情大都投注在男性伙伴身上。

普鲁斯特永远让人为之着迷，那个衣着考究、风度翩翩的人享尽了人间的繁华富贵，在巴黎贵妇人的沙龙里，在风月场中，他纵情狂欢，然后独居密室，再现这些欢乐的时光，让它们成为永恒。

那部《追忆逝水年华》同样让人着迷。它神经质地把我们拉回到遥远的某个时候，那或许是刚刚为邻家女主人优雅迷人的身段迷惑不解的时候，或许是因为某个朋友的不辞而别或移情他人伤心不已的时候，或许是初恋刚刚发生的时候。总之，它执拗地让我们停留在那时，我们奋力挣脱时，便有了恍若隔世之感，就像书中描绘的那样：当我夜半醒来，不知身在何处，甚至一时也不清楚自己是谁。

更让人着迷的是，普鲁斯特把自己和《追忆逝水年华》融为一体，他把自己变成马塞尔，又把他以后的人生拱手让给马塞尔。马塞尔得了那种美丽又恼人的疾病，于是，马塞尔·普鲁斯特就让这种疾病侵蚀掉自己的一生。

相比之下，爱情不重要，它的好处无非是用来填充那些悠长而快乐的时光。它最终在那些狭长的光线里褪色，来不及等到婚姻就消失得无影无踪了。

妈妈，请别走开

1

英国著名作家劳伦斯在其长篇小说《儿子与情人》中似乎证明了一个问题：从童年时期滋长的恋母情结是爱情婚姻的最大障碍。这样说来，马塞尔·普鲁斯特在孩童时期就注定了不寻常的婚恋之路。

仅仅以俄狄浦斯情结来概括普鲁斯特是不恰当的，当然，他一直痴恋着他的母亲，并有乱伦的冲动，而且他还一直生活在由此而产生的罪孽感中难以自拔。但他并不因此而仇父，事实上，有资料显示，父亲的去世曾给他巨大的打击。他所要寻找的是一个像子宫一样温暖而安全的地方，母亲的吻让他重温了这样的感动。最终，孤单的他在一个与世隔绝的密室中找到了子宫般的感觉，而且，更为重要的是，在这个密室中，时间停止了，而在《追忆逝水年华》中，时间又回来了。

2

一切都是从孩提时代的睡眠事件开始的。每当傍晚来临，普鲁斯特就开始陷入无名的恐惧之中，即将到来的漫漫黑夜，让他痛苦变得无边无际，唯一的安慰就是母亲的吻别。但总有些日子，因为客人的来访，母亲难以脱身。小男孩备受煎熬，

焦虑与恐慌使他睡意全无，他跑到窗前，打开窗子喊道："妈妈，我需要你来一秒钟。"母亲只得请客人原谅，上楼跟儿子吻别。 母亲准备离开之际，儿子爆发出一阵难以克制的抽噎和哭叫，母亲再次被挽留。 母亲在儿子的神经质面前做出彻底让步。 这个小男孩赢了。

这是他早期作品《让·桑德伊》开头部分的描述。

马塞尔的父亲是一位成功的医生兼医学院的教授。 父亲代表着理智宽厚的力量，常常对儿子的神经过敏不以为意，一旦得知儿子的痛苦，他马上做出让步，让妻子安慰儿子，陪儿子过夜。

父母的妥协退让让普鲁斯特陷入了对爱与温存的无止境的渴求之中，溺爱伴随他成长，并成为他欢乐的源泉。 他的智力也在为如何能得到更多的母爱中不断得以锻炼加强。

母亲让娜·韦伊对普鲁斯特至关重要，没有谁能代替她在他心目中的位置。 有一次，他和母亲在威尼斯吵了一架，盛怒之下他把母亲那只漂亮的花瓶也摔了，母亲伤心极了，迅即离开了威尼斯。 冷静下来之后，普鲁斯特感到从未有过的害怕，他感觉他快死了，被人推进了深渊，被一座冰山压在身上——那座美丽的艺术之城的形象瞬间就在他的眼前崩溃了。

那位拒绝出版《追忆逝水年华》第一部《在斯万家那边》的出版商自始至终都想不明白，普鲁斯特为什么要把临睡前的那一幕写上整整三十页。 关于这一点，贝克特有个有趣的说法，他认为一个记忆力强的人是不需要刻意地记忆的，因为一切都已经记住了，只有那些害怕遗忘过去的人才会记录过去发生的一切。但另一种说法或许更有道理：普鲁斯特试图用拉长文字和纸页的方式来拉长时间，其目的就是要最大限度地让母亲留在他身边。这和卡夫卡的遭际正好相反。 卡夫卡面对的是父权的大山，他

要反抗他，而不是屈从他，他要远离父亲，去寻找他心目中的城堡，但终究不可得；而普鲁斯特却要千方百计地留住关于母亲的记忆。 母亲去世以后，疾病更成了普鲁斯特与母亲联系的另一种有效途径，每一次发病就是一次祭奠，就能使他想起母亲陪伴在他身边的美好时光，这也是普鲁斯特拒绝治疗的一个动因。

3

终于有一天，母亲发现了普鲁斯特的秘密，她感到伤心。普鲁斯特更是羞愧不已，但一切都已不可挽回了，他只能以更多的爱来回报母亲，于是一种古怪的理论形成了：母亲是儿子享乐行为的最大受害者，一个男子如果与其他女子恋爱，就是对自己母亲的背叛，因为他用母亲遗传给他的微笑去取悦另一个女性；如果跟这位女子结婚，无疑是将母亲谋杀。 这种普鲁斯特无力承受的负罪感，是他无法跟女子正常恋爱结婚的主要原因。 而与同性相恋却没有这样的感觉，所以，沙龙里的普鲁斯特常常陶醉在与新结识的同性少年的调笑之中。

在普鲁斯特的早期作品《一位少女的忏悔》中，女主人公的负罪感来自对她母亲所代表的道德准则的身不由己的违背，最后正当她与诱惑她的少年寻欢作乐之际，恐怖的场景出现了：她看见母亲惊呆的面孔，随后中风的母亲仰面倒下。

将追求享乐和母亲的死亡建立联系，这是普鲁斯特的发明，也是恋母情结的新境界。

这种负罪感在普鲁斯特与女人们的恋爱调情中加剧，加剧了的负罪感促使他与女人们之间的情爱注定偏向玩乐和逢场作戏。付诸真情然后再毫不留情地亵渎它，这恐怕是宣泄自己负罪感的最好方式。

如果说普鲁斯特的初恋还有些许真诚的成分，那是因为他的恋爱对象仅仅是一个尚未成为女人的女孩。

童年时代，普鲁斯特每年随父母前往父亲的出生地伊利耶度复活节。伊利耶正是《追忆逝水年华》等作品中贡布雷的原型，正是因为这些作品的影响，1971 年起伊利耶被改名为伊利耶—贡布雷。

在这里，他被邻家女孩希尔贝特迷住了。那个邻家小姑娘也是随父母来度假的，她的父亲极有钱也极风雅，母亲却是一个半贵妇半交际花式的女人。这女孩是《追忆逝水年华》中马塞尔的初恋。

希尔贝特是普鲁斯特交往的两个女孩玛丽·贝纳达基和亚娜的合身。玛丽的母亲是俄国人，父亲费利克斯·富尔后来于 1895 年任第三共和国总统。普鲁斯特一度迷恋着玛丽，他把很多时间花在这个洋娃娃似的女孩身上。

后来他在香榭里舍大街上碰到了亚娜并爱上了她。亚娜后来成了女演员，那时正与阿尔芒·德·加亚维夫人的儿子加斯东恋爱着，他后来成为有名的剧作家。普鲁斯特热衷于搅在这一对恋人中间，他声称爱着亚娜，但同时对加斯东也有好感，最终他自己也弄不清楚到底更爱哪一个。后来这一对情人结婚，并生下女儿西蒙娜。

普鲁斯特对西蒙娜抱有浓厚的兴趣，1910 年，他曾给这个 16 岁的少女写信要一张照片：如果你能给我一张你的照片，我会非常高兴……没有照片我照样会想着你，但是我的记忆由于麻醉药品而受到伤害，所以照片对我很宝贵。我看照片以增强

记忆。 我爱上你的妈妈那会儿，为了得到她的照片，我曾做了惊人之举，却未能奏效。

5

最危险的事情莫过于爱上跟母亲年龄相仿的女人，为了捍卫对母亲的爱，普鲁斯特把这些爱情转化成友谊。

《追忆逝水年华》中，当普鲁斯特终于不为希尔贝特这几个字的发音而痛苦时，盖尔芒特夫人成了他的芳邻，他深深地被这个红脸颊的夫人迷住了。 盖尔芒特夫人是普鲁斯特在巴黎沙龙里结交的众多贵妇人中的一个，马德莱娜·勒梅尔、阿尔芒·德·加亚维夫人、斯特劳斯夫人等都像他的母亲一样给了他甜蜜的友谊。

凭借自己的聪敏和才华，以及跟成熟女人打交道的经验，普鲁斯特在社交场上赢得了贵妇们的赞许，他对夫人们的爱慕之心也是如此热烈。 但普鲁斯特与贵妇们之间的恋爱是柏拉图式的、弃绝情欲的，即便这样，他也常常有负罪感——用母亲给予的微笑去取悦另一个女人。 折中的办法就是把这种感情转化为友谊，普鲁斯特做到了。

当童年的普鲁斯特见到盖尔芒特夫人时，她已是一个少妇，但她是真正有魅力的女人。 她总是那样谦逊温柔，她特有的红脸颊使她显得俗艳，她的蓝色眼睛是覆盖森林和古堡的晴朗天空，消退了那些俗艳，显得天真迷人。 成年后，普鲁斯特将他们的关系定格在安全的范围内，因而他们的友谊漫长而芬芳，正像在沙龙里他与那些贵夫人的关系一样。

成年后的普鲁斯特也会被爱情撞个猝不及防，爱情的冲动和负罪感交织在一起时，普鲁斯特的行为就变得不可理喻了。

6

在 20 岁那年的夏天，普鲁斯特去芒什省冈市附近的卡堡度假，即《追忆逝水年华》中的巴尔贝克。在那儿他结识了包括阿尔贝蒂娜在内的一群前来度假的少女。他热切地追逐着她们，很快进入了少女们的圈子，在度过了一段左右摇摆、难以抉择的快乐时光后，普鲁斯特逐渐爱上了阿尔贝蒂娜。随后，因为一些偶然事件，普鲁斯特对阿尔贝蒂娜的纯洁起了疑心，但突如其来的占有欲使得普鲁斯特的爱情急剧升温，最终，阿尔贝蒂娜顺从地做了普鲁斯特的未婚妻，两人开始秘密同居。在旁人眼里，阿尔贝蒂娜幸运地成为那群海边少女中最令人羡慕的一位。

但奇怪的是，普鲁斯特和阿尔贝蒂娜同居的后期，普鲁斯特变得日益敏感多疑、痛苦不堪。一方面，他变得专横贪婪，阿尔贝蒂娜成为他一发不可收的情欲的宣泄对象；另一方面，他又使他们这种行为处在秘密之中，最后不惜将阿尔贝蒂娜囚禁起来，这终于使她下定决心出走了。普鲁斯特反而轻松地写信对未婚妻的出走表示感谢，但不久他又打电报痛苦而急切地请求和解并承诺让步。

普鲁斯特这种古怪的恋爱行为有两种可能。一是普鲁斯特设圈套让阿尔贝蒂娜讲出其曾有过同性恋的经历，这让普鲁斯特嫉妒不已，因为阿尔贝蒂娜对女人怀着一种天然的情欲。普鲁斯特处处限制未婚妻的行动，派人跟踪，收集谣言，甚至在阿尔贝蒂娜死后仍固执地派人寻访她生前的可疑踪迹。二是他与女人相恋的负罪感让他极为焦虑，他之所以偷偷地与阿尔贝蒂娜同居，就是为瞒住母亲，囚禁她也是为了使一切处于隐秘之中。

阿尔贝蒂娜逃走后，他如释重负。 他通过这种秘密的恋爱方式让自己偷尝纵欲的快乐，同时减轻因为与其他女人的亲密而产生的负罪感。 爱情在恋母情结的疯狂发酵中经历着一次次的扭曲变形。

在花枝招展的少男们身旁

1

在负罪感的驱使下，普鲁斯特同女人的情爱总是伴随着拒绝的成分，相比之下，与男性伙伴建立起亲密的关系，就让他觉得更为安全。

实际上，普鲁斯特的早期信件就显露出他的这种爱好。1888 年，在一封致达尼埃尔·阿莱维的信中，他这样写道："我知道，有一些年轻人喜爱其他男人，总想见到他们（比如，我和比才），在远离他们时，会流泪并感到痛苦，只想做一件事，那就是拥抱他们，坐到他们腿上。 他爱他们的肉体，深情地注视他们，非常认真地称他们为亲爱的、我的天使，给他们写热情的信，但无论如何不进行鸡奸。 但是总的来说爱情占了上风，他们在一起手淫……总之这是些情人。 我不知道为什么他们的爱情比普通的爱情更加不洁。"

也许在普鲁斯特看来，只有同性恋这种没有结果的爱情才是审美的和非功利的，当然也是安全的。 此外，他还曾表示，在男子身上，他希望看到的品质是"一些女人的魅力"；而在女子身上，则是"一些男人的美德和朋友间的坦率"。 他似乎寻求某种超越性别界限的人与人之间的关系。

2

1895 年，普鲁斯特还处于由《欢乐与时日》向《让·桑德伊》过渡的阶段，他在一封给雷纳多·阿恩的信中，诉说他错过他们彼此约会之后的心情："等待着那孩子，失去了他，重又得到他，看到他从弗拉维那里回来接我而加倍地爱他。在两分钟之内期待着他的到来或者让他等待五分钟，对我来说，这一切是真正的悲剧，令人激动不已的深沉的悲剧，也许有一天我将把它写出来，在此之前我亲身经历这一切。"

普鲁斯特果真把它写了出来，在《追忆逝水年华》中，他尽情倾吐了这种情怀。在《索多姆和戈摩尔》一书中，他对那些上流社会的男子同性恋品位进行了描述：他们有着男人的刚毅外表，却有着女子的性情，他们所爱的是完全正常的男子，而不是和他们一样的同性恋者。然而一个正常的男子恰恰不会喜爱一个同性恋者，因此这些人注定难以满足自己的欲望，他们注定饱尝孤独与不幸。

同性恋者夏吕斯男爵所感兴趣的对象不是上流社会的年轻人，而是裁缝朱比安这样的底层市民，或者资产者的后代，如马塞尔。夏吕斯这样解释自己的恋爱："对于那些上流社会的年轻人，我没有任何占有其肉体的欲望，但我只有在触动他们之后才能平静下来，我并不是说物质的，而是触动他们的心弦。一旦一位年轻人不再把我的信放在那里不予回答，而是持续不断地给我写信，一旦他在精神上归我所有，我就马上平静下来。"

3

1990 年，伊夫·考夫斯基·塞德维奇出版了她的一部研究

著作。 在这本书的最后一章，她详细论述了普鲁斯特的同性恋倾向。 普鲁斯特这位经常出入巴黎男性妓院的花花公子沾染上了一种"与男人相好"的不良习气之后不能自拔，在他的半自传性小说中自然要对此来一番大肆渲染。 小说《追忆逝水年华》中的那位同样有着同性恋癖好的德·夏吕斯男爵显然有着普鲁斯特的影子，这位男爵是小说中"最有魅惑力的视觉消费品"。

在《追忆逝水年华》中，普鲁斯特总是不厌其烦地泄露男人之间的秘密。 在19世纪末20世纪初，同性恋还是一种见不得人的羞耻之事，那位公开自己同性恋身份的王尔德"同志"不幸身败名裂，落得个晚景凄凉的下场。 普鲁斯特还比较聪明，他采取了一种迂回战术，从而使自己不怎么光彩的性取向在公众场合深藏不露。 他在《追忆逝水年华》中悄悄地把自己的同性恋行为与嗜好分给了男爵和阿尔贝蒂娜，并用一种冷漠的笔调使自己与这事脱了干系。

在巴黎的那些沙龙里，这些光鲜的美少男享受着世人的宠爱，他们之间那些秘密的恋爱都发生在悄无声息之中，普鲁斯特和那些少男可以相互热爱，"用一只嘴唇摘取另一只嘴唇"，也会在密室甚至妓院中干出苟且之事，只有那些信件会在不小心时泄了密。 1888年，在写给雅克·比才的一封信中，普鲁斯特承认"当我真正悲哀之时，我唯一的安慰是爱与被爱。 正是你对此做出了回答，那个在初冬之际有如此之多烦恼的你，那个有一天给我写了一封美妙的信件的你"。

4

1894年，普鲁斯特真正恋爱了，对象是作曲家、钢琴家雷纳尔多·阿恩。 雷纳尔多·阿恩演奏贝多芬奏鸣曲的技巧和殷勤

的待客之风让他想入非非。 9 月，他们相伴同游布列塔尼，相聚甚欢，但这段感情并没有开花结果，不知道是谁甩了谁，反正他们分手了。

1907 年，阿尔弗雷德·阿戈斯蒂耐里成了他的司机，普鲁斯特很快喜欢上了他。 这是个已婚男人，带普鲁斯特开车兜风。 就是乘着阿戈斯蒂耐里的这辆车，普鲁斯特参观了位于诺曼底的诸教堂。 1912 年，阿戈斯蒂耐里成了他的秘书，一个在有些人看来多少有些暧昧、掩人耳目的职业。 也许是这次升职使得他们之间的距离太过亲密，他们之间出现了裂痕，没有学会互相容忍对方的缺点，最终难逃劳燕分飞的结局。

很不幸，阿戈斯蒂耐里在辞职后不久，就遭遇了一次飞行事故。 阿戈斯蒂耐里不再满足于给别人开车，他可能从普鲁斯特那里得到了一笔优厚的酬金，学起了开飞机。 他显然缺乏驾驭飞机的经验，终于有一天，他驾驶着一架单翼机在阿尔卑斯省的昂蒂布海滩飞行时从高空中坠落下来，摔得没有一块骨头是完整的。

男性妓院是普鲁斯特最爱寻花问柳的地方，当然，这是在他身体还行的时候。 为了寻找意中人，他在巴黎的深夜中奔跑，为那些男人黯然神伤。

5

普鲁斯特也许是极少数在当时就真正理解王尔德的人，他对王尔德的遭遇感同身受。 在《谎言的衰落》中，王尔德发出了这样的悲叹："我这一生中最大的悲剧就是吕西安（巴尔扎克笔下的同性恋人物）的去世。"而普鲁斯特又对这位性取向上趣味相同的同行满怀理解："除了一些戏剧性的特殊日子，奥斯卡·

王尔德一生中最灿烂的时光都被吕西安所吸引和感动着……我们禁不住会去想，几年之后，他是怎么把自己也变成吕西安的呢？"

但普鲁斯特还是小心地不把自己变成公开的吕西安，因为他的母亲还在世，他不想违背母亲的道德原则而使她难过。

普鲁斯特的同性恋倾向是当时法国社会伦理道德的反面。普鲁斯特与那些少男的私情不能走到阳光里，他只能在作品中悄悄描写它。在密室中，他感受着孤独，但也享受着快乐。在他的母亲活着时，他为自己这一情感倾向不能向母亲明言感到万分惭愧；在母亲死后，无论做什么，也不用再担心让母亲伤心了，而且生命对他来说已是以日计数了，这时他敢于在作品中坦露他的奇异之恋了。在他的书出版之后，他的这一倾向已经昭告于世人，他终于不顾一切，但他成为无可指责的人。而且他最终获得了龚古尔文学奖，说明社会承认了他这样特定的人的存在权利。这是一种怎样的权利啊，它意味着荣耀和万古长青的名声。这正是一个贵族所追求的终极荣誉，他得到了它。

普鲁斯特出入巴黎妓院的缠绵往事早已被雨打风吹去，那些与他有过床笫之欢的男人究竟姓甚名谁似乎也颇难考证了。几乎每一位给普鲁斯特作传的作者都不会放过这一主题，因为同性恋是《追忆逝水年华》中的一个驱动器和推进器，它规定着小说的某些情境，也决定了它的叙述方式。

6

不少人都以为，普鲁斯特是个彻头彻尾的享乐主义者、花花公子，但普鲁斯特很年轻的时候又表现出对感官享受的厌倦。这让人想起叔本华的话：欲望没有满足是痛苦，欲望得到满足是

更大的空虚。　在早期作品《一位少女的忏悔》中，他这样写道："感官的欲望将我们裹挟而去，但时过境迁，你带回了什么？　良心的悔过和精神的消耗。　人们欢快而去，常常悲哀而归，晚间的享乐带来清晨的悲伤。　因而感官的愉悦先是使人感觉良好，但最终伤害人、毁灭人。"

《追忆逝水年华》中，无论是同性恋还是异性恋，爱情在这里都成了一场幻灭，时间才是这本书的真正主人公，它使一切熠熠生辉，又使一切黯然失色。

《追忆逝水年华》中，不论是马塞尔还是斯万，他们是同性恋者，但他们从不拒绝和异性调情的机会。　与此同时，他们所爱的女人都有同性恋的"恶习"，她们充当着同性恋和异性恋双重角色，不断引发着双重的嫉妒。　因此，在其作品中，普鲁斯特试图抹平同性恋和异性恋之间的界限，而这正是他本人对恋爱本质的认识。

人们对马塞尔的双重追求的解释，往往建立在他本人的性欲倒置的前提下。　一方面，他通过追求一对情侣中的女性一方来掩盖他对男方的感情，并获得接近他的机会；另一方面，马塞尔认为爱情产生于嫉妒，他之所以追求一对情侣中的女性，是为了激起她的男友的嫉妒，这样一来这位男友便会对他产生爱情。

其实还存在着另外的可能性。　马塞尔从不对两位情人中的任何一位掩盖他对另一位的情感，甚至他主动帮助他们改善和维持关系：显然他对于破坏他们的关系毫无兴趣。　这表明，他的爱没有任何排他性，更进一步说，他并不想"真正介入"。

我们可以设想，马塞尔对他独特的性倾向有一种复杂的感情。　他深爱他的母亲，他知道这一"恶习"使她十分伤心和失望。　这注定了他对同性恋持双重态度：一方面，他尊重自己母

亲的价值观念，把同性恋视为一种罪孽；另一方面，作为独立的个人与创作者，他有自己的价值判断，他视之为一件自然的事，必要的话，他有勇气向朋友承认这一点。

爱情，是一种疾病

1

爱情，是一种美好的激情，在普鲁斯特这里，却是一种美丽的疾病。

爱情，直到今天也还是一个神话。文学中的爱情，在普鲁斯特以前有两种模式，第一种是所谓始乱终弃模式，爱情让位于利益和欲望，女人往往是这种模式的受害者，她们痴情、热烈、无私无畏，结局总是很悲惨；男人却常常玩世不恭，将女人当作进身之阶，或为了虚幻的所谓事业而拒绝爱情。女人因她们的忠贞和不幸而令人同情，男人因他们的浪荡和冷酷而招来指责。第二种是古典的爱情模式。《罗密欧与朱丽叶》和《简·爱》是这种爱情模式的两个经典文本，前者表现的是一种超越世俗、生死相许的纯美恋情，后者则经历磨难而终于功德圆满。在这种模式中，爱情的重重障碍来自命运、社会、家族、等级诸种因素，而不是当事者自身。有些作家或许也探索了主人公性格中的某些缺陷，但他们对人类天性仍有一个乐观的设定，并预设了一种抽象的爱情观念，这种模式成了一种神话。

2

《追忆逝水年华》似乎致力于消解这一神话。在这部小说

中，普鲁斯特把爱情看作一种地地道道的疾病，"斯万之恋"就是对于一个病症的完整发展过程的临床描写。这一描写揭示了一个男人对爱情的执着能达到什么程度，受虚幻爱情的蒙蔽和折磨又能达到什么程度；而最有病理学意义的，莫过于他幡然醒悟前那种复杂的心理活动和情感变化。

斯万是经一个朋友介绍而认识奥黛特的，在此之前，他一直过着一种悠闲自在的绅士生活。他已经人到中年，虽然孑然一身，却并不急于结婚。说到底，对于他这样一个有四五百万家当的跑马总会里数一数二的阔绰会员，巴黎伯爵和高卢公爵所宠信的密友，圣日耳曼区上流社会中的大红人，有什么必要把自己囚禁在婚姻的狭小笼子里呢？他懂得满足于为爱的乐趣而爱，却并不太要求对方的爱。他毫不掩饰这一点：爱的乐趣就是感官享受，就是女人的肉体之美。基于这一原则，他对上流社会的贵妇十分腻烦，因而很少流连于贵族沙龙，却经常到外省、巴黎以外的偏僻地区去追求他看着漂亮的某个乡绅或法院书记官的女儿，他从这样的猎艳、私通和调情中获得的乐趣是无法言说的。就是在与奥黛特结识之后，他仍然与一个小女工来往了一段时期。

他用怀疑的眼光打量着闯进他生活之中的奥黛特：轮廓太鲜明突出，太纤细，颧骨太高，脸蛋太瘦长……总之，她就算美的话，那也是一种他不感兴趣的美，激不起他的任何情欲，甚至还引起他生理的某种反感。但是，他不曾料到的是，爱情居然产生了。

奥黛特持续不断的、小鸟依人般的追求激发了他心底潜藏着的某种温柔的感情，使他饱经沧桑的心重新变得年轻起来。她对斯万说她愿意付出自己的生命，来寻找真正的爱情；如果斯万

要她，她总是乐于奉陪。斯万第一次去她家，把烟盒给忘了，她给他写了一封信："您为什么不连您的心也丢在这里呢？如果是这样的话，我是不会让您收回去的。"这使他深受感动，他耳畔一遍又一遍响起这句话。奥黛特是一个聪明的追求者，她把自己打扮得温柔、娇弱、楚楚可怜，总让自己与一些虽然细微但美好的事物联系在一起：一幅壁画的某个片段，一朵雪白的菊花，一段美妙的凡德伊乐曲……从而激发起斯万男子汉的雄心和柔情。他骤然觉得肩上的担子重了起来，将玩世不恭的心性收敛，变粗硬冷峭为温柔多情，心细如发。正如莫洛亚在他那本《从普鲁斯特到萨特》的书中所写到的那样，男人之所以钟情于某一个女人，是因为通过某些具有魔力的呼唤，这个女人激发起本来就在男人心中存在但是尚处于零碎状态的千百种柔情，她将这些柔情聚集起来，合而为一，去掉了各部分之间的裂纹。

如今，斯万再也不用厌恶的目光打量奥黛特了，他把她看作一件宝贵无比的杰作。更耐人寻味的是，他把奥黛特跟他"理想的幸福"联系起来了。

在普鲁斯特这里，爱情的本质只在于爱者或被爱者的内心的和自身的意义，激情的本质是虚幻的、非常态的，圆满的结局是不可求得的。这个过程告诉我们，奥黛特只是一种激发媒介，她激发了斯万天性中的某种深情，而这种感情在一生中总要有对象来释放。

我们自以为了解一个人，爱一个人，但不过是被幻象自愿或不自愿地蒙蔽而已。我们无法完全占有一个人，甚至在感情最热烈的时候，也无法完全明了对方在想些什么。激情使两颗心亲密无间地交融，它带给人们一种幻觉，以为两颗心之间是可以消泯距离的，但这恰恰是普鲁斯特所崇拜的那位英国的拉斯金所

断言的"感情的误置"，是彻头彻尾的虚妄，是一种心灵的病态的标记。它说明了人的孤独本质。

这里，爱情只是彻头彻尾的骗局。奥黛特只是为了钱，才拼命追求斯万，她表面高雅，实则庸俗；貌似温柔，其实冷酷。她以小聪明激发了斯万的美好天性，却又以惊人的市民趣味和无耻的水性杨花打了这种天性一记耳光。获取金钱的目的达到后，她很快便公开投入福什维尔伯爵的怀抱。斯万终于知道了奥黛特是一个风流女子，一个同许多男人睡过觉的荡妇。心爱的人被别人如此糟蹋，不可思议的是他依然爱她，为不能时时刻刻见到她而痛苦，又为使用一个小小的计谋便能探知她的行踪而沾沾自喜。在窥见她跟别人在一起时，他感到了乐趣，但他又为自己失去她的醋意而痛苦。他幻想着她见不到他时的痛苦，因这种痛苦而原谅她的薄情；幻想着她受到他资助时多么高兴，因这种高兴而增添了对她的爱意……总之，斯万已经病入膏肓，无可救药了。

局势终于变成不再是奥黛特欺骗他，而完全是他自己在欺骗自己了，没有这种自我欺骗带来的些许自我安慰，他就无法活下去。因此，对斯万而言，他的爱的本质只在于他是一个"爱者"本身，除此之外没有任何东西。

当得知奥黛特还是个同性恋者后，他终于万念俱灰。他能容忍一切，却不能忍受这个。斯万下定决心离开巴黎，这伤心之地、痛苦之源，前往贡布雷乡村别墅。就在临走前那一刻，想起奥黛特，他心里不禁咆哮起来："我浪掷了好几年光阴，甚至恨不得去死，这都是为了把我最伟大的爱情给一个我并不喜欢，也跟我并不一路的女人！"这一声咆哮标志着斯万从对奥黛特和对自己的幻梦中醒悟过来，也正式宣告了爱情神话的终结。

3

普鲁斯特在其作品中消解了这种爱情神话。 这种爱情观的形成与他的生活经历和生活环境有着密切联系。 在这里，女人因其丑闻而扬名，若是她们规规矩矩，男人反而不屑一顾了。这是一个双方都不受道德约束的场所，或者说，不道德就是他们的道德。 若是识趣，大家都逢场作戏，各取所需，便可游刃有余，轻松自在；谁要是不按常理出牌，拿出"虽九死其犹未悔"的劲头，就显得可笑了，要自讨没趣。

同性恋、异性恋，在普鲁斯特那里没有本质的区别，重要的不是对象本身，而是对象所激发的欲望及情感的强度。 在经历了与希尔贝特失败的爱情和正式钟情于阿尔贝蒂娜之前，马塞尔声称：

> 从前我在香榭里舍大街观察到，从那时起我自己更意识到，我们钟情于一个女子时，只是将我们的心灵状态映射在她的身上；因此，重要的并不是这个女子的价值，而是心态的深度；一个平平常常的少女赋予我们的激情，可以使我们自己心灵深处最隐蔽、最有个人色彩、最遥远的、最根本性的部分上升到我们的意识中来。

4

就马塞尔的最重要的一次爱情而言，阿尔贝蒂娜的视线和话语使马塞尔的自我退缩到内心遥远的角落，而只有在观看情人睡觉时，他才体验到深入交流的快感。 同时在爱情中，人的欲望无法得到满足：一方面，这些欲望取决于他人的合作；另一方

面，即使在相爱的人之间，双方心理也常常难以协调一致。 在友谊中，为了互相取悦，人们交流相同的思想和感受，这种交流在某种意义上如同演戏，并且具有掩饰孤独感的作用。 从而，在友谊和爱情中人们既无法达到真正的交流和理解，也无法实现自己的欲望，并且这一尝试使人远离自我。

因此可以说，普鲁斯特不鄙视女性，也不鄙视男性，但他却鄙视爱情。 在《追忆逝水年华》中，普鲁斯特肢解了爱情，爱情从来不是双向的，它是某一方的、单向的，而且，在普鲁斯特看来，爱情与友谊之间的界限模糊不清，情欲则是另一回事。

这样看来，普鲁斯特的独身是出于他自己的选择，其中有没有被动的成分？ 比如说，他的过敏性哮喘会不会使女人们远离他，最终使他孤芳自赏。 事实显示，这种可能性极小。 首先，疾病不会给普鲁斯特的经济状况带来任何负担，他富有的家境和那位颇有经济头脑的父亲足以使众多妙龄少女委身于他。 同时，疾病也不会给婚姻中的性生活带来影响。 在当时的巴黎社交界，如果普鲁斯特因疾病丧失了性能力，他的妻子完全可以再找情人来满足需要，而这种行为在当时反而被看作一种既风雅又时尚的行为。 其次，如果普鲁斯特真想娶某个姑娘，而因为疾病使这种希望化为泡影，普鲁斯特一定会积极使自己的身体健康起来，事实上，普鲁斯特一直拒绝治疗疾病。 这背后当然有着更为隐秘的原因。

5

从医学上来说，神经衰弱和哮喘都是一种慢性病，只要调理得当，医治及时，完全可以控制，至少不会像普鲁斯特那样年纪轻轻就因此一命呜呼，况且，普鲁斯特的父亲和弟弟都是医生。

唯一的解释只能是普鲁斯特不愿意离开他的疾病，他拒绝治疗，宁愿受"气急败坏"的哮喘病的折磨。 这时候疾病已不完全是一种生理负担，而是一份特殊的财富，是一种索爱的借口和工具——因为疾病，他享受了比别人多的亲吻和爱护。 同爱情那种愚蠢的疾病相比，哮喘病就显得实惠得多。

婚姻对于一个男人来说，意味着责任和付出，普鲁斯特无意于此，他存在于世上的原因是要得到爱，来自母亲的爱，来自女友的爱，来自男友的爱，他热衷于研究怎样激发人们对他的爱，然后像夏吕斯男爵那样心满意足地享受。 这与单调的婚姻相比，要有意思得多。 因此，同凡·高只求一妻相比，普鲁斯特的独身总带有奢侈的味道。

金斯堡
Ginsberg

　　艾伦·金斯堡(1926—1997)，20 世纪
著名诗人之一，美国 "垮掉的一代" 的代表
诗人，反主流文化的代表人物。

　　集诗人、文学运动领袖、激进的无政府
主义者、旅行家、预言家和宗教徒于一身。

　　出生于纽约附近的一个工业小镇，母亲
信仰共产主义、裸体主义、女权主义，后患
精神分裂，对他的一生产生了重要影响。
1945 年进入哥伦比亚大学，结识了另两位
"垮掉的一代" 的领军人物杰克·凯鲁亚克
和威廉·巴勒斯，从此走上 "异端" 之路。

　　大学期间曾一度被开除。 1956 年，金
斯堡因在旧金山的朗诵会上朗诵长诗《嚎
叫》一举成名。 他酗酒，吸毒，与同性恋
爱，迷恋爵士乐和东方神秘教，参加左翼政
治运动，俨然一个反对社会一切价值标准的
"革命青年"。

　　金斯堡那些发泄痛苦与狂欢的诗作，不
仅给诗坛以巨大冲击，也令整个社会为之瞠
目。 富有意味的是，金斯堡在 1973 年成为
美国文学艺术院成员，继之又得到了美国图
书奖，最终得到了他曾经反对的那些价值标
准的承认。

有一首诗叫《嚎叫》

有个诗人叫金斯堡

这个男人用这首诗给美国人注射了一支兴奋剂

从此美国人不再安分守己

作为 BG(The Beat Generation, 垮掉的一代) 的领袖人物, 金斯堡在美国几乎家喻户晓; 在欧洲, 金斯堡至今仍被文化先锋们看作精神领袖; 在中国, 不少人以吟诵《嚎叫》来宣扬自己的先锋姿态。

19 世纪末, 法国的文化先锋蓝波与魏尔伦一边偷偷摸摸地与同性恋爱, 一边小心翼翼地躲避政府与民众的眼睛。相距不远的王尔德与同性恋爱时, 不得不娶个妻子以掩人耳目。到了 20 世纪, 历史给了金斯堡我行我素的机会。他干脆一不做, 二不休, "不知羞耻" 地把那块遮羞布拿掉, 然后狂叫着: 看吧, 我是独身主义者, 我是同性恋者。

哗众取宠和满腔真诚交织在一起, 让你根本分不清真相在哪里。

从 20 世纪 50 年代的《嚎叫》开始, 金斯堡领导着同性恋人们, 呼啸着穿越美国的大街小巷, 汇入了六七十年代文化的洪流。从英俊羞涩的花季少年到花白胡须的耄耋老人, 金斯堡混唱着天使和塞壬的歌声, 诱惑了他的情人, 诱惑了美国民众, 也诱惑了全世界向往异端的灵魂。

母亲 "结婚——艾伦" 的叮嘱早被抛到了脑后。结婚? 那不重要, 重要的是宣泄和嚎叫, 是把童年、少年、青年时期的所有郁积和伤痛倾吐, 把母亲的歇斯底里和父亲中规中矩背后的压抑全部倾泻, 向美国主流文化开火。

离经叛道的母亲与传统保守的父亲

1

金斯堡 1926 年生于新泽西。 他的父母是第二代俄裔犹太人。 他的母亲娜奥米·列维·金斯堡年轻时信仰共产主义，后来直至生命终结都是狂热的裸体主义、女权主义的左翼激进派。

她原是俄罗斯人，年轻时活泼、美丽、迷人，金斯堡回忆年轻的母亲时经常把她与大明星嘉宝相提并论。 但她来到美国后就陷入孤独。 她的心里总装着劳苦大众的苦难，她狂怒地攻击那些她认为不公平的社会现象，在这种盛怒之下，她毫不犹豫地加入共产党。 共产主义倾向和美国现实的剧烈反差导致了她的精神错乱。 结婚后，精神状况加剧恶化。 她终日处在被谋杀的恐惧之中：她的貌似和善的公公婆婆整日处心积虑地想毒死她；只要朝窗外望一望，她就想象出美利坚众国的间谍正在某处监视她；她坚信，罗斯福总统本人曾下令在她的屋顶甚至大脑里安装了窃听装置以监视她的秘密思想。

在金斯堡的少年时代，他的母亲就经常因精神病复发而住进精神病院。 他不得不请假甚至旷课陪伴母亲，安慰歇斯底里症经常发作的母亲。 他常常很忧伤，因为他没有任何办法能减轻母亲的痛苦与顾忌。 更令金斯堡伤心的一件事，就是母亲在疾病发作时不顾一切地裸露自己，这让他觉得尴尬极了。 在长诗

《卡迪什》中，金斯堡非常坦率地描写了他母亲对他的哥哥尤金性诱惑的场景。正是母亲给儿子们带来巨大的心理伤害，导致了父亲路易·金斯堡决心抛弃妻子。父亲的这种行为，更是让艾伦·金斯堡心碎。

少年时代的金斯堡被这个熟悉而又陌生的女人弄得无所适从。他同情母亲，觉得她被大家遗弃，然而，她变化无常的情绪和疾病发作时的疯狂举动使他内心深感不安。因此，母亲对于金斯堡来说，与其说是个保护者，不如说是个依赖别人的病人，是个令人怜悯的对象，而不是慰藉的源泉。于是渐渐地，在金斯堡的心里留下了这种阴影：女人是一种疯狂、丑陋、令人痛苦的异类。

即便如此，金斯堡仍能体味到来自母亲的爱。在她神志清醒时，她常常给金斯堡写信，信中交织着对儿子的无限爱怜、深深的绝望、盛怒的责骂和想早日出院的哀求。她去世前写给金斯堡的一封信，让他铭记终生。在信中她写道："钥匙放在窗上，在窗台上的阳光里——我有把钥匙——结婚——艾伦，别吸毒——钥匙在餐柜里——在窗台上的阳光里——我爱你，艾伦。"

这种拳拳之爱指引了金斯堡以后的人生，他之所以没有像凯鲁亚克那样一味沉浸在大麻和酒精中以致过早地凋谢，与母亲的这种教诲密不可分。此后，金斯堡在神秘主义诗学、印度教、印度佛教、犹太教、藏传佛教、禅宗、道教和儒教中寻找这把能拯救自己的"阳光里的钥匙"。

2

金斯堡的母亲死于 1956 年。

在母亲身边的成长经历给金斯堡带来两个后果。

一是成就了他的著名长诗《卡迪什》，那是在母亲葬礼上由犹太教拉比朗诵的祷文。长诗中除控诉母亲在那个社会的遭遇外，还宣泄自己成长的伤痛。

二是由对母亲复杂的情感升腾起来的对于女性的观点，影响了艾伦的一生。女人，总是让他感到恐惧。进入青春期后，金斯堡也曾试图与异性建立恋爱关系，但对异性的本能排斥使他望而却步。在《卡迪什》中，金斯堡就回味了与男性相恋的甜蜜与惆怅。

金斯堡的父亲路易·金斯堡一生都钟爱诗歌，但他只爱那些古典而雅致的诗歌。他的正式职业是教师，教师薪水是全家的经济来源。与母亲相比，父亲路易是个保守主义者。他重视传统文化，并常常告诫金斯堡遵从现存的道德秩序和社会制度，所有那些离经叛道的行为都是可耻的。对金斯堡来说，路易代表着理智，母亲却时刻准备着向现存秩序开火，童年的金斯堡一直徘徊在这两种道路之间，他想尽力按照父亲的教诲走上正统之路，但来自母亲的遗传基因常常在他的血管里蠢蠢欲动。进入青春期后，特别是当他偷偷爱上另一个男孩时，甜蜜的惆怅与罪恶感交织在一起，几乎让他陷入崩溃。

异端之路

1

1943 年，17 岁的金斯堡考取了哥伦比亚大学。他报考哥大的初衷与一个叫罗斯的男孩有关。

上高中时，青春期的金斯堡喜欢上了这个犹太男孩。他寡言少语，酷爱喝酒。在金斯堡的心目中，他就是一个英雄，金斯堡完全爱上他了，一有空就同他待在一起，可对他的爱意却难以启齿。对此，罗斯却一无所知，只把这种关系理解为亲密的友谊。此时金斯堡正处在被母亲的疯狂折磨得无所适从的时期，他梦想着离家出走，跟随着他的英雄浪迹天涯。不久，罗斯就考上了哥伦比亚大学。入校后，他曾写过一封在金斯堡看来情意绵绵的信，信中诉说了思念之情，这给了金斯堡莫大的鼓励。为了能与他相聚，金斯堡也报考了哥大。金斯堡入校后，罗斯却有了新朋友，两人的关系渐渐疏远，几乎断绝了来往。罗斯后来当了医生。

2

罗斯走了，金斯堡觉得自己仍处在某种诱惑的边缘。哥大那些花枝招展的姑娘仍然不能引起他丝毫的兴趣，那些另类而俊美的同性总让他浮想联翩。金斯堡渴望着与同性肉体接触，但又不得不强行压抑，这使他深受折磨。

战后最初几年，美国的主流文化把同性恋视为仅次于犯罪的一种病态行为，而父亲的话像警钟一样时刻在他耳边响起。

他每天都处在自己的心理和精神欲求与父亲严正警告的撕扯之中。直到有一天，他不得不承认自己的心理确实生病了。他最严重的焦虑是对性混乱和母亲的疯病的焦虑，这更使他觉得女人是祸水。随后几年，金斯堡花费了很大力气寻找有效的心理分析治疗。

就在这段焦虑时期，他与凯鲁亚克建立了非同寻常的友谊。最初，金斯堡极度迷恋杰克·凯鲁亚克。凯鲁亚克曾经做过几

年的水手，见多识广，思想前卫，并且对人宽容体贴，真心实意。 和他在一起，金斯堡总能回忆起高中时代与罗斯在一起的感觉。

四五十年代，同性恋在美国被视作犯罪。 1945 年的一天，金斯堡与凯鲁亚克聊天至深夜，因为太晚了，凯鲁亚克错过了回家的地铁，就留下来在金斯堡的宿舍过夜。 那时金斯堡还是个处男，没有体验过性行为。 除了他们两人，没有人知道那晚发生了什么。 后来金斯堡在接受电视台采访时，断然否认与凯鲁亚克之间有过性行为。

但有人发现了他们俩的同居行为，并在金斯堡的窗户上发现了宣扬同性恋的字眼，向校方举报。 一天，金斯堡下楼时，发现一张字条："校长要见你。"于是他就去见了哥大的校长。 校长盯住他看了一会儿，说："金斯堡先生，我希望你能认识到你的行为的恶劣性。"金斯堡这才意识到事情的严重性，他感到羞辱而沮丧。 但校长认为这些仅仅是因为他年轻才会产生的胡闹行为，等他稍微成熟一些，就会避免这些行为并继续进行学业，于是就给了他停学一年的处分。

3

金斯堡即将被赶出学校宿舍了，凯鲁亚克帮他寻找出路，他们想起了另一个朋友威廉·巴勒斯。 巴勒斯 1914 年出身于富贵之家，他的母亲爱好文艺，是美国南北战争时期著名将军罗伯特·李的直系后裔；父亲种植花卉，并出版有三本花卉种植学著作。 巴勒斯从小受母亲的影响，喜欢阅读法国作家莫泊桑、法朗士、纪德、波德莱尔的作品。 1936 年，他在哈佛大学获英语博士学位，后来一度研究人种学和人类学。 第二次世界大战爆

发后，他无心从事研究工作，投笔从戎。不久，他因为心理素质不佳被迫离开军队，来到芝加哥，当起酒吧侍者、私人侦探，浪迹社会底层，有时与盗贼为伍。1943年，他移居纽约，倡导"实验"文学，成为许多文学青年创作和思想上的启蒙人。

被哥大停学处分后，金斯堡立即搬到巴勒斯那里。巴勒斯这时正从事心理学研究工作，金斯堡此时正经受心理问题的困扰，于是就把巴勒斯当作他的医生和精神导师。

巴勒斯对他进行心理分析，解释了他的自我憎恶和自卑感。巴勒斯劝金斯堡按发自内心的欲望行动，不要顾及别人怎么说。金斯堡终于认识到，他的同性恋癖好并没有妨碍他与自己崇敬的人交往，这使他得到了必需的自尊自爱。渐渐地，他对自己的心理问题有了清醒的认识：

> 我主要的精神毛病，据我所知，就是普通的恋母情结。我打记事起就有同性恋倾向，也曾搞过几次或长或短的异性恋。这些爱恋都叫人失望，总想寻找带有自相矛盾的、自觉地虐待狂色彩的恋爱。我跟女人待过几次，但一开始就不如人意，因为那几次野蛮动机多半是出于好奇，而不是本身的兴趣。而且，跟女人在一起的时候，我无一例外地感到性无能。长期以来，我一直压抑着我自己的负罪感——那种多半用类似卡夫卡式的自我污秽感遮掩起来的负疚感——忧郁，甚至全部的感情历程。

巴勒斯的启发缓解了金斯堡因同性恋而引起的心理罪恶感。巴勒斯本人就是同性恋者，因此，金斯堡很自然地就成了他的情人。他们之间的恋情完全走出了那种羞羞答答的状态。

他们之间除了情人关系，还有师生关系。巴勒斯指导金斯

堡阅读一些在哥大保守的文学氛围中不可能读到的书籍，鼓励他文学上的实验之路，后来金斯堡挥笔写就《嚎叫》和《卡迪什》，与巴勒斯的鼓励密不可分。在这段时间里，父亲路易·金斯堡十九年来的谆谆教导渐渐远去了。

和巴勒斯住在一起，金斯堡撕碎了以前按照传统模式所写的诗歌，还被巴勒斯的朋友们拉入了纽约的地下吸毒场所。1946年，金斯堡重返哥大后，仍继续他的吸毒和同性恋生活，他这时的同性恋已不再是被停学前的提心吊胆和偷偷摸摸，我行我素大概最能概括金斯堡这个时期的生活。

此后，金斯堡与巴勒斯仍保持着密切的关系。

1953年，金斯堡与巴勒斯在纽约东部的贫民窟再度生活了一段时间，那是越战前的一段田园牧歌式的时光。其间，金斯堡与巴勒斯一起编辑《书信集》和《同性恋者》。随着时间的流逝，金斯堡对巴勒斯的肉体产生了厌倦。1951年，巴勒斯就患上了尿毒症，1952年患肝炎，1954年又患了黄疸病和风湿性关节炎。巴勒斯每次犯病，都让金斯堡想起患病的母亲，仿佛回到痛苦的过去，这几乎让他发疯。同时，由于巴勒斯的病情，他们之间的性爱也不如以前那般和谐。经过一段时间的爱恨交织后，他们决定分开。

分开后，巴勒斯乘船去了欧洲，寻找以前的男朋友，而金斯堡则乘火车去了旧金山，与尼尔·卡萨迪和凯鲁亚克相聚。1954年至1957年，巴勒斯不断地给金斯堡写信，诉说他的忧郁和对爱情的憧憬，却得不到金斯堡的热烈回应，此时的金斯堡沉浸在同尼尔·卡萨迪和彼得·奥洛夫斯基的恋情之中。1961年，当他们再次团聚时，巴勒斯已失去了他往日的温柔耐心，金斯堡这时也已完全属于彼得·奥洛夫斯基。

旧日情人之间的火热已不复存在。 巴勒斯拿出自己的作品，找出那些描绘得令他心碎的爱情段落，其间充斥着狂怒的咒骂。 爱情就这样消失了。 但友谊并没有随着爱火的熄灭而消失，金斯堡帮助他的旧情人整理小说手稿《赤裸的情欲》，因为字迹潦草，金斯堡把他整理成《赤裸的午餐》。 这部小说出版后一举成名，同凯鲁亚克的《在路上》、金斯堡的《嚎叫》一样，成为"垮掉的一代"的代表作品。

对不起，我有妻子

1

经凯鲁亚克介绍，金斯堡结识了尼尔·卡萨迪。 尽管知道尼尔·卡萨迪的人并不多，但他仍然属于在一段时期在一定程度上改变了美国文化潮流的少数派之一。 事实上，从"垮掉的一代"诞生之日起，他一直都是核心人物。

在凯鲁亚克的那部著名的《在路上》中，尼尔·卡萨迪是活体演出者，这本书就是围绕"尼尔在偷车，尼尔在开车，尼尔在越狱，尼尔在吸毒，尼尔和一个女人，尼尔和两个女人，尼尔和一个男人，尼尔同时和一个男人加一个女人……"展开的。 尼尔才是行动派的那个"在路上"的人，他必须不停地说话、做爱。 如果让他独处，独自穿越一片时间的白色荒漠，他就会结结实实撞上自己的自杀欲，会被自己分泌的绝望毒死。 阅读《在路上》的经历就像听那首《加州旅馆》，忧伤而绝望，但远处还闪烁着希望的灯光。

凯鲁亚克的笔调依然把卡萨迪看作一个英雄，但这个英雄不

同于当时美国主流文化的英雄。 回首 20 世纪五六十年代的美国，许多年轻人被他们父辈的美国梦压抑得几乎窒息。 美国家长怀揣着幸福生活的理想教育孩子们所谓的幸福生活就是找一份好工作，拥有更多的财富，给邻居留下好印象，生育子女，然后安然死去。 被认为正常的人都不会偏离这条正路。 按照自己内心的冲动随心所欲地生活，像卡萨迪这样的人给美国青年提供了一个反面典型。

卡萨迪 1926 年 2 月 8 日出生在盐湖城，当时全家正前往好莱坞寻找前程，在路上，卡萨迪诞生了。 二十年后，《在路上》描绘了很多在路上的故事，那些都是卡萨迪的故事。

卡萨迪在 6 岁时就离开了他的母亲、妹妹和哥哥，跟随他的父亲住在肮脏杂乱的集贸市场。 他们和一个跛脚的无业游民共享一间狭小拥挤的房间。 这个无业游民把他挣来的每一分钱都用来买酒，当无钱买酒时，他就用手淫来作践自己的身体。 在卡萨迪的印象中，他们的屋子里经常洒满那些已经干结的精液。即使是这样一个被文明社会所唾弃的人，卡萨迪仍从他身上看到了幽默、善良、聪明和闪烁着智慧火花的思想。

卡萨迪 9 岁时，他的父亲曾带他到一个德国朋友的农场。这个人有几个身材魁梧的儿子，他们一起玩扑克牌，但这些游戏的结尾往往伴随着争吵、暴力。 10 岁的卡萨迪开始加入这些游戏中。 12 岁时，卡萨迪就能强迫比他大得多的女人为他准备早餐。 进入青春期后，卡萨迪在这些游戏中变本加厉，他抢夺财物、偷窃汽车、勾引女性，甚至一天中能找到三个不同的人来满足他的性欲，这其中包括异性和同性。 1947 年，他娶了一个年仅 15 岁的姑娘露安娜·哈德逊为妻。 不久他又勾引了另一个漂亮姑娘卡罗琳·罗宾逊做他的第二个妻子。 即使有了这样两个

妻子，他仍感觉乏味，挤出时间找到金斯堡这样的同龄人玩乐。1950 年，他又勾引了一个模特狄安娜·汉森做他第三个妻子。后来，无论卡萨迪到哪儿都能轻而易举地找到漂亮的女人，连他自己都不清楚自己到底有多少女人。

<div align="center">2</div>

1946 年，卡萨迪在从科罗拉多的丹佛回故乡的路上遇到凯鲁亚克，于是就和他一起前往哥伦比亚大学，在这儿，凯鲁亚克又把他介绍给金斯堡。这时的金斯堡刚刚从同性恋的自卑中走出来，他热烈地追求卡萨迪。卡萨迪并不住在纽约，而是在丹佛市。金斯堡不断地给他写些情意绵绵的信，而卡萨迪的回信是充满诱惑而又矛盾重重的，甚至有时在信中说，虽然自己既可以是男人，也可以当女人，但还是喜欢女人多些，并说，他对金斯堡的感情并非十分强烈，他对金斯堡有着对凯鲁亚克一样的兄弟之爱。但是，就在同一封信中，他又提议"我们可以彼此负责，双方以性爱相扶"。金斯堡却认为，他与卡萨迪建立性关系的时机已经成熟了。1947 年春，金斯堡直奔丹佛与卡萨迪见面。

在金斯堡的心目中，巴勒斯敏感温柔、自卑脆弱，同时又高傲优雅，操着同性恋特有的女人腔，虽然青春不再却依然吸引众多异性目光，是个让人怜爱心疼的情人；而卡萨迪却是能让他产生情欲、难以割舍的情人。金斯堡对卡萨迪的迷恋，甚至让一向对他宽容备至的凯鲁亚克都忍无可忍。

金斯堡回忆说，有一次在纽约，1948 年前后，他们在卡萨迪家坐着。卡萨迪刚把他的一件中国长袍穿上，金斯堡就把手放在了他的大腿上抚摸，大约过了一个小时，凯鲁亚克终于忍不住

了，他烦躁地说，你干吗不把你的手从他的大腿上拿开……老是在那儿摸。

卡萨迪还是个暴露狂，如果有人敲门造访，卡萨迪一定会裸着身体出来为客人开门。 这与金斯堡的裸露癖如出一辙——无论从哪方面来说，卡萨迪都是个令他珍爱的情人。 2002 年，美国的一次展会上展出了卡萨迪和他的情人安·莫菲的裸体照片，令人们重睹了"垮掉的一代""在路上"的风采。

除了富有传奇色彩的生活，卡萨迪令他的男朋友们钦佩的还有他的那些思想。 在凯鲁亚克和金斯堡看来，卡萨迪所说的话，他的一些行为都闪烁着哲学的光辉，无论是《在路上》，还是《嚎叫》，无不受到卡萨迪的启示。

> 我看到这一代最杰出的头脑毁于疯狂，饿着肚子歇斯底里赤身裸体，黎明时分拖着脚步走过黑人街巷寻找一针来劲的麻醉剂，头脑天使一般的嬉皮士渴望与黑夜机械中那繁星般的发电机发生古老的天堂式的关系……

诗中描绘的那个颓废垮掉的青年正是卡萨迪。

卡萨迪也承认，在与金斯堡的相处中他学到了很多，他深深地为金斯堡的思想魅力所折服，为了这一点，他强迫自己自觉地接受金斯堡的肉体亲近。 他说，金斯堡离开以后，他才意识到对金斯堡产生了情不自禁的、神经质的需要，就像"失去了男人的女人"。

3

卡萨迪并没有与金斯堡长相厮守的打算。 除了自己的几个

妻子，他还有不能割舍的爱侣、朋友，还要逛赌场、赛马场。

卡萨迪的态度让金斯堡十分沮丧，觉得被人欺骗和玩弄了。于是，那年夏天，他像一个失宠的情妇，给卡萨迪写了一封长长的控诉信。卡萨迪知道由于自己的贪欲给金斯堡造成了伤害，就在回信中百转千回地作了解释，并建议他们可以一起度假。金斯堡知道，要得到卡萨迪，就得满足他提出的各种要求，于是他同意跟卡萨迪一起搭便车南下去探望他们的朋友巴勒斯和汉克。1947年夏天，金斯堡和卡萨迪在南部巴勒斯农场度过了令人回味的夏天。他们每天去游泳，到村中散步，筑篱笆，聊天。

度假归来，金斯堡写了一篇反映他在哥大生活的小说给父亲看，其间穿插着他与巴勒斯、卡萨迪之间的情感与生活的描绘，路易对小说中的人物表现出的怪异行为感到怒不可遏。但是，金斯堡已经觉得父亲的意见不那么重要了。

1954年，金斯堡同巴勒斯到旧金山同卡萨迪重逢。激情还未退去，卡罗琳就闯了进来，在床上抓到了卡萨迪和金斯堡，这让三个人都感到尴尬。卡萨迪考虑再三，决定跟金斯堡分手，金斯堡怀着一腔惆怅离开了卡萨迪。

4

卡萨迪继续着他的传奇般的生活。1960年后，卡萨迪的精神衰退，那个生机勃勃的卡萨迪过早地衰老了。1968年2月，卡萨迪——这个曾经给"垮掉的一代"和"嬉皮士"运动带来巨大灵感的杰出人士迷失了自己。一天晚上，参加完一个墨西哥婚礼后，卡萨迪突然被一个奇怪的念头诱惑了：步行15英里到火车站去取自己寄存在那里的一个包裹。他跟婚礼上的人们告

别时扬言，他打算沿铁路步行到另一个小镇以数出这两个小镇之间铁路上的枕木的个数。那晚，天非常冷，而且下着小雨，卡萨迪穿着单薄的牛仔服，婚礼上，他喝了大量的酒，然后又服了一把安眠药。第二天，一群印第安人发现卡萨迪躺在铁路旁，虽然他很快被送到医院，但他早已咽了气。

嚎叫前的黑暗

1

1949 年，金斯堡在哥大的生活结束了，他感到了末日来临般的绝望。他不知道自己该干些什么，实验文学的前景显得暗淡而渺茫。重要的是，令他心仪的情人卡萨迪已表示，不可能与他终身厮守。金斯堡像个怪模怪样的傻子一样迷失在纽约，甚至产生了轻生的念头。

他郁郁寡欢地度过了这一年漫长的夏天，觉得自己已经到了无人问津、一钱不值的地步。百无聊赖中，他一度痴迷于布莱克的神秘主义诗学，企图从那里找到救赎的钥匙。

2

同年，金斯堡离开东哈姆雷特区迁到约克大街 1401 号的一间小公寓里。他需要避开城市的诱惑，品尝孤独的乐趣。他过着节俭的生活，靠每星期在联合出版社当送稿人赚得的三十元钱度日。

一个寒冷的早晨，巴勒斯的情人汉克突然出现在他面前。汉克形神恍惚，魂不守舍，他刚出牢房不久，已在街上游荡了好

几天，未曾吃喝，也没有睡觉的地方。他的双脚受伤了，血肉模糊。尽管金斯堡很想保持自己安宁的生活，但他心肠柔软，替汉克洗了脚，把自己的床让给他睡了几天。金斯堡被罩在汉克头上不吉祥的危险光环所震慑。这个人看起来自暴自弃，认为死亡即将来临，且以病态的自满看待最后的时刻。在他眼中，汉克跟卡萨迪、凯鲁亚克一样，能勾起他的同性之爱，他像对待卡萨迪一样温柔地照顾汉克。

汉克恢复健康后，他的朋友开始造访了，他们带来了维克多留声机，一群人谈话聊天，听爵士乐，这些也是此时的金斯堡所需要的。除此之外，汉克和他的朋友们干起了偷盗的勾当，金斯堡不知不觉也被拖下了水。汉克和他的朋友们终于东窗事发，他们中的大多数锒铛入狱，金斯堡也难逃厄运。幸而通过一位熟识金斯堡的教师的努力，金斯堡才幸免入狱，以患有精神病之名被遣往纽约国立精神病院。

3

在这儿，他待了八个月，结识了卡尔·所罗门，并结下了深厚的友谊。所罗门比金斯堡小两岁，智力非凡，行为怪诞。他曾跟一些存在主义艺术家有过交往，艺术上倾向于达达主义。出于一种犯罪和近乎精神自虐的欲望，所罗门偷了一块三明治，主动找警察，被送到精神病院，要求做脑叶切除术，但遭到院方拒绝。在金斯堡眼中，所罗门是一个"疯狂的圣人"。他的成名作《嚎叫》就是受所罗门的启发而作。

是该嚎叫的时候了

1

1954 年，金斯堡迁往圣弗朗西斯科。 通过画家罗伯特·拉维列，认识了彼得·奥洛夫斯基。 在福斯特小吃店里高谈阔论了一夜之后，拉维列带金斯堡到他的住所去看他的作品。 金斯堡看到的第一幅画，是大幅像，画的是一个裸体青年，张开双腿，脚下有几颗洋葱。 这就是奥洛夫斯基的全裸画像。 金斯堡看着画中人的眼睛，立即被那透着朦胧爱意的眼神打动了。 这幅画的抒情力量对于金斯堡来说就跟耶稣降临在伯利恒而得到三个圣者的朝拜一样，引发了他即将表露在《嚎叫》中的同性之爱。

> 他们让圣人般的摩托骑手从屁眼里搞进自己还兴奋得直叫
> 他们玩弄那些人类的六翼天使、水手，自己也被玩弄
> 那大西洋和加勒比海爱的拥抱

此时的金斯堡已届而立之年，他想同卡萨迪这样的爱人建立长久关系的努力一次又一次地失败，这段时间他饱尝了失意和孤独之苦，他迫切需要有个爱人来陪伴。

2

彼得·奥洛夫斯基比金斯堡小七岁，他 1933 年 7 月 8 日生于纽约东海岸，家中共有五个兄弟姐妹。 青少年时期，父母因

为生意失败和酗酒成性而离婚。 奥洛夫斯基和他的母亲、兄妹们移居到皇后街区。 高中一年级时因为家境贫穷不得不辍学，年仅17岁的奥洛夫斯基开始自力更生。 经历了各种稀奇古怪的工作后，奥洛夫斯基开始在纽约州立精神病院做勤杂工，这使他有机会最终完成高中学业，拿到了高中文凭。

朝鲜战争开始后，奥洛夫斯基应征入伍。 由于他在军营不守纪律，以及明显的不适应军营生活，军队精神病医生让他转到后方，于是他作为一名医务人员在圣弗朗西斯科医院度过了他余下的军旅生活。

退伍后，奥洛夫斯基遇到了圣弗朗西斯科的画家罗伯特·拉维列，成了他的模特和性伙伴。 就在金斯堡对他燃起熊熊爱火之时，他对金斯堡也一见钟情，他们盟誓，以终身伴侣相守终生。 尽管有过一些分离的日子，他们的这种关系一直没有中断，一直到1997年3月，金斯堡去世。

3

跟奥洛夫斯基在一起，金斯堡体验到了以前跟其他任何人都没有感受过的坦率和责任感。 数周后，金斯堡搬至高夫街，与奥洛夫斯基建立起稳固的爱情关系。 一年之后，他们订立盟约：

> 我们彼此相约，信誓旦旦，他可以占有我，我的思想、我的肉体和我知道的任何东西。我也可以占有他，他知道的一切和他的全部肉体。我们要彼此献身，所以，我们视彼此为各自的财富，可以干任何想干的事情，做学问或是过性生活。从某种意义上说甚至是彼此探索，直到一起到达那神秘的"×"，以使两颗交

融的灵魂显露出来。我们都清楚,当我们的(特别是我的)性爱欲望终于通过宣泄(而不是否认)而得到充分满足时,这种欲望本身就会减少,彼此卿卿我我,形影不离,互相渴求也会减少,最后,彼此都能自由地进入天堂。所以这个盟约的实质就是,我们谁也进入不了天堂,除非我们能将另一个也带入——就像菩萨的相互誓约。

奥洛夫斯基给金斯堡带来巨大的满足感。跟卡萨迪分手所带来的失落感,在奥洛夫斯基这里得到极大的弥补。金斯堡重新找到了精神快乐的源泉。遇到奥洛夫斯基,金斯堡好像开始明白了生活的意义。金斯堡影响了奥洛夫斯基,就像当初影响了卡萨迪一样。金斯堡给他当老师,开书单给他弥补正规的学校教育,他们滔滔不绝地进行讨论,聊的话题无所不包。

一位心理医生问金斯堡真正想做的事情是什么,金斯堡不假思索地回答,我就是想找到一间房子,不必再工作,与奥洛夫斯基生活在一起,同时能写一些诗歌。

"那你为什么不这样做呢?"

"可是等我变老或是发生其他什么变故怎么办呢?"

"你是一个正常人,有许多人和你的想法非常类似。你不必担心。"

心理医生的话使金斯堡感觉像是得到祝福一样,他于是辞掉了工作,申请了失业保险金,买了许多巴赫的音乐唱片,与奥洛夫斯基一起住进了一套新租的公寓里,过上了一种类似城市文学隐士的生活。他们致力于相同的事业,默契程度如同伉俪。

4

1955 年,金斯堡在圣弗朗西斯科第六画室举办了一次诗歌

朗诵会。 此前两星期金斯堡就写好了《嚎叫》，在这次朗诵会上他用强有力又充满智慧的朗诵，震惊了全体听众。 凯鲁亚克也来了，他带来了很多酒，人们边听着金斯堡的诗歌，边一大缸一大缸地传着喝酒。 这次朗诵会很快就成了传奇，金斯堡被人接连不断地请到圣弗朗西斯科各地朗诵。 这时，奥洛夫斯基既是他的秘书，又充当妻子的角色，金斯堡觉得找到了人生的真谛。

5

金斯堡在创作时，奥洛夫斯基也充当了妻子的角色，他给创作中的金斯堡煮咖啡和鸡蛋，然后轻手轻脚地端到金斯堡的房间；当他疲惫不堪时，奥洛夫斯基就演奏那些迷人的爵士乐。他们一起服用吗啡和安非他明。 当金斯堡各地巡回朗诵他的诗歌时，奥洛夫斯基一直陪伴在他身边。 在朗诵会上，常常出现的情景是：当金斯堡朗诵他的作品至情绪激昂时，会即兴裸露自己认为性感的身体，这时，奥洛夫斯基像配合他一样，也会毫不吝惜地脱下自己的衣服。

20 世纪 60 年代早期，金斯堡邀请苏联访美代表团参加由他自己和奥洛夫斯基举办的一次诗歌朗诵会。 当奥洛夫斯基为强调他正在朗诵的日记中的自我启示感而脱得仅剩三角裤时，那 20 位身着灰色制服、头发修剪得整整齐齐的人，显得像一群焦躁不安的警察。 不一会儿，当金斯堡读到《嚎叫》中的火神那一节时，那些马雅可夫斯基的后裔不动声色地站起来，一个接一个地走出了会场，这是有象征意义的一刻。

在遇到金斯堡之前，奥洛夫斯基从来没有要成为诗人的念头。 奥洛夫斯基和金斯堡之间的特殊关系使他有机会进入复兴

中的圣弗朗西斯科的文学艺术界，并结识了"垮掉的一代"的精英人物凯鲁亚克、巴勒斯、科索等。 他们在巴黎定居时，在金斯堡的鼓励下，奥洛夫斯基开始写诗。 在打字机旁，他的灵感喷涌而出。 此后，奥洛夫斯基经常随身携带笔记本，记录下他的经历、梦幻和印象式的景象。 奥洛夫斯基的诗大都收在诗集《干净屁眼诗和微笑蔬菜歌》中。

6

从 20 世纪 50 年代中期开始，金斯堡就和奥洛夫斯基一起进行了为时数年的游历，他们穿越了中东、北非、印度和欧洲，共同去寻找"阳光里的钥匙"。 60 年代初期，奥洛夫斯基和金斯堡一起开启印度之行，之后，美国的青年便循着他们的足迹蜂拥至印度。 在芝加哥大学、哈佛大学、哥伦比亚大学、普林斯顿大学和耶鲁大学，他们把朗诵诗歌演绎为嚎叫，因此震动了美国主流文化界。

由于哥哥的精神状况日益恶化，奥洛夫斯基不得不经常中断这些旅程而返回纽约。 最后奥洛夫斯基和金斯堡在纽约东海岸的一所公寓定居。 70 年代，奥洛夫斯基把大部分时间都花费在纽约樱桃谷的一座农场上，在那里写作、演奏音乐、种植蔬菜和其他农作物，与大自然交流感应。 1974 年，奥洛夫斯基成为杰克·凯鲁亚克诗歌学校的一名教师，教授诗歌。

奥洛夫斯基和金斯堡一起参加各种集会和政治活动。 他们参加反战游行，反对核试验，禁食大麻，支持同性恋。 奥洛夫斯基曾因此被捕入狱，但在监狱里他依然歌唱他和金斯堡的诗作。 他们的照片经常出现在一些杂志的封面上，联邦调查局认为他们这种公开的同性恋姿态助长了美国的同性恋意识，把他们

列为美国的敌人和危险人物。 60 年代奥洛夫斯基还参演了罗伯特·弗兰克的《我和我的哥哥》(1969 年)。

70 年代，金斯堡迷恋藏传佛教，但他是个自由派，重视肉体享乐、主张性开放，受到很多喇嘛的攻击。 奥洛夫斯基是他的同盟。

7

老年的金斯堡依然迷恋同性。 诗人北岛曾记述了他跟金斯堡来往的经历。 显然，在餐厅或其他场合，金斯堡还是一如既往地忽略女性。 金斯堡一直打领带，除了某些场合的交际需要，还有一个重要原因是，如果他不打领带，他的男朋友的父母可能会不喜欢他。

1997 年 4 月，金斯堡走到了生命的尽头，陪伴在他身边的除了他的哥哥尤金及几个侄儿、侄女，就是他的新老情人，年轻的情人马克·伊斯雷尔和戴维·格林伯格一刻也不离他左右，他的"结发情人"奥洛夫斯基拿着相机不停地拍照，在场的人都说，临终的金斯堡所有的皱纹都舒展开了，表情庄重而坚定，重现了他年轻时的英俊面容。

嚎叫了一生的金斯堡终于安静了下来，但这让他的情人们心碎不已。

简·奥斯丁
Jane Austen

简·奥斯丁（1775—1817），英国小说家，出生于英格兰汉普郡的斯蒂温顿村。

虽然没有进过正规学校，但家庭的优良条件和读书环境，给了她自学的条件，培养了她写作的兴趣。十三四岁时就开始写东西，21岁时完成第一部小说《傲慢与偏见》，后又有《理智与情感》《曼斯菲尔德花园》《爱玛》等传世之作。

奥斯丁只活了42岁，终身未婚，但她的作品几乎都围绕着乡绅家庭女性的婚姻和生活。她的小说随着时光的流逝愈加被证明具有不衰竭的生命力。有评论家认为："英国文学史上出现过几次趣味革命，文学口味的翻新影响了几乎所有作家的声誉，唯独莎士比亚和简·奥斯丁经久不衰"。

05 简·奥斯丁的独身：傲慢，还是偏见？

简·奥斯丁的作品问世以来，人们的狂热与眷顾就没有降过温，因为这些婚姻主题的作品给年轻人带来启迪，因为"绿色田园"生活远离了纷繁焦虑的现代嘈杂，因为奥斯丁笔下的那些淑女绅士有着与现代人相同的心事与算计，当然更因为简·奥斯丁的悠闲、恣意而富有情调的独身生活使现代社会的独身主义者羡慕不已：一生都生活在风景秀丽的英国乡村，衣食无忧、日子安闲，与自己的父母、兄弟姐妹相亲相爱，永远写爱情婚姻题材的作品。

有人说，"奥斯丁之所以成为伟大的艺术家，一定是因为有种特殊的、从未被打破的平衡，赋予她足够的冷静、耐心、泰然和安逸心情"。这种怡然自得无疑给她的独身生活增添了一丝神秘色彩。

理智与情感

1

说到底，结婚就是一场理智与情感的较量。 理智胜利了，美满的婚姻就来了；情感泛滥了，不幸的婚姻就开始了。 1797年，年仅 22 岁的简·奥斯丁就得出了这样的结论。

1795 年，简·奥斯丁完成了她的小说《埃莉诺与玛丽·安》，后改名为《理智与情感》。 作者通过主人公的成婚经历告诫人们：应该用理智来抑制情感。 她后来更改书名，也许就是为了强调这一主题。

埃莉诺与爱德华惺惺相惜，但爱德华已经订婚，埃莉诺理智地放弃了这段感情。 由于爱德华被剥夺了继承权利，未婚妻弃之而去，反而促成了爱德华与埃莉诺有情人终成眷属。

妹妹玛丽·安是个热情的女孩，她任凭自己的感情泛滥，追逐意中人，对那个一直钟情于她的布兰登上校置之不理。 几经波折，她险些被骗，最终她的理智回归了，终成天作之合。

2

《理智与情感》是恋爱之外的简·奥斯丁对于幸福婚姻理论上的分析。 陷入恋爱的女人都会失去理智，简·奥斯丁也不例外，这个时候，《理智与情感》中的劝诫也被她抛在了脑后。

18 世纪 90 年代后期，是简·奥斯丁情感生活的关键时期。与一般姑娘相比，简·奥斯丁的爱情好像来得晚一些。

事实上像英国许多中产阶级家庭的姑娘一样，当豆蔻年华来临，简·奥斯丁像许多英国传统女孩子一样开始了婚姻前的社交生活。她和姐姐卡桑德拉参加各种舞会，简·奥斯丁几乎不会拒绝跟任何一个英俊的男青年跳上一曲。拜访亲友也是一项重要内容，她和姐姐向那些庄园里的亲戚表明：奥斯丁家族的姑娘已长大成人，是他们选择儿媳的时候了。

男青年向简·奥斯丁投来的目光让她兴奋不已，她把初尝恋爱的滋味通过信件跟姐姐分享，正因如此，我们才有幸了解她的恋爱故事。她的初恋对象是年轻英俊的汤姆·勒佛伊，他是住在勒佛伊家族的爱尔兰籍堂亲。

简·奥斯丁对这个堂亲投入了尽可能多的感情，但双方家庭都清楚简·奥斯丁和汤姆的这段恋情迟早会无疾而终。汤姆·勒佛伊是一个有抱负的青年，但是他没有钱。简·奥斯丁也没有财产，而汤姆必须借婚姻来获得一笔钱，两人的婚姻前途显然一片渺茫。尽管如此，这对年轻的恋人还是让自己成为左邻右舍的谈资。汤姆的母亲勒佛伊太太坚决站到了反对的一边，而奥斯丁家族也希望这对年轻人尽早结束这段没有前途的感情。作为姐姐的卡桑德拉曾写信劝告简·奥斯丁，却遭到了简·奥斯丁暴躁而悲愤的回击：

> 此刻，我收到了你的来信。你在这封长信中，大大地斥责了我，使得我几乎不敢告诉你，我和我那位爱尔兰朋友之间的事。你自己想想，和他跳舞、并肩坐在一块儿，都成为你口中放荡离谱的行为。然而，你只能再嘲笑我一次，因为他下周五之后，就

要离开这个国家了。

汤姆·勒佛伊最终离开了。他娶了一位适合他的女孩，后来还当上了爱尔兰高等法院王座庭庭长。在他年迈时，他的侄子曾向他问起这段与简·奥斯丁的恋情，他并没有说明简·奥斯丁的魅力何在，但他不断诉说他有多么爱她，尽管他将这段感情定义为年少之爱。

初恋的失败让简·奥斯丁明白了金钱对于男人、女人和婚姻的意义。但经过这次恋爱，简·奥斯丁依然坚信，幸福的婚姻必定建立在爱情的基础之上。

3

照简·奥斯丁看来，不幸的婚姻大致有两种：一是像《傲慢与偏见》中的夏洛特和柯林斯那样，完全建立在经济基础上；二是像莉迪亚和威克姆那样，纯粹建立在美貌和情欲的基础上。

夏洛特因家里没有财产，人又长得不漂亮，到了 27 岁还是单身。她之所以答应嫁给柯林斯，只是为了能有个"归宿"，有个能确保她不致挨冻受饿的"保险箱"，婚后，尝不到任何床第之乐，她倒也"无所谓"。莉迪亚是个轻狂女子，因为贪恋美貌和感情冲动的缘故，跟着威克姆私奔，后经达西搭救，两人才成亲，但婚后不久即"情淡爱弛"，男的常去城里寻欢作乐，女的躲到姐姐家里寻求慰藉。

伊丽莎白与达西的婚事则是建立在爱情的基础上，成就了真正的美满婚姻。伊丽莎白与达西的结合并不排除经济和相貌方面的考虑，但他们更注重对方的内质与美德，因而结婚以后，尽管在门第上还存在一定差异，夫妻却能情意融洽，恩爱弥笃。

尤其是伊丽莎白，对达西先拒绝后接受，这充分说明"没有爱情可千万不能结婚"。

<center>4</center>

在汤姆·勒佛伊之后，简·奥斯丁的下一位追求者是塞缪尔·布莱考尔，他是剑桥大学以马内利学院的评议员。他早在1789年到勒佛伊家做客时，就认识了简·奥斯丁，那时简·奥斯丁也不过十四五岁。简·奥斯丁与汤姆·勒佛伊之间无疾而终的恋情结束后，他写信给勒佛伊太太，说他想跟简·奥斯丁一家有更深一步的交往，能让自己得近水楼台之便。当勒佛伊太太给简·奥斯丁写信提亲时，简·奥斯丁也回信说：

> 这蛮合乎道理的；相较于他之前的举止，他这封信所流露出的理智，比爱意要来得多，我感到非常满意。一切都会进行得很顺利，然后以一种合理的方式消逝。

事情显然也是如此发展，但直到1813年，我们才有了布莱考尔先生的消息：他娶了苏珊娜·刘易斯小姐。简·奥斯丁写了封信给她哥哥法兰西斯：

> 我希望刘易斯小姐为人文静又无知，但天性聪颖又肯学习；下午茶喜欢吃冷肉派，喝绿茶，夜间喜欢绿色的窗帘。

显然，简·奥斯丁非常清楚，自己不是布莱考尔先生要找的妻子，当然，布莱考尔也不是自己的理想丈夫。

简·奥斯丁与婚姻生活并不是没有缘分，而是在情感与理智之间的较量中一次次与婚姻失之交臂。

1801 年的夏天，奥斯丁夫妇带着两个孩子卡桑德拉和简·奥斯丁前往德文郡旅行，在当地的一个小岛上，结识了一位去探望哥哥的年轻牧师，这位牧师的哥哥在那个小镇上当医生。简·奥斯丁与这位年轻牧师坠入了爱河。 在奥斯丁一家即将离开那个地方时，他向他们提出一项请求——牧师希望能加入他们的旅行。 奥斯丁一家应允了他。 但是他并没有如期去找他们，他们却收到了他的讣闻。

看来简·奥斯丁的运气确实够差的，但追求者依然接踵而至。

同年 11 月，卡桑德拉和简·奥斯丁到比格韦瑟的家去小住。 12 月 3 日的早晨，这对姐妹出现在斯蒂文顿牧师公馆，而且情绪十分激动。 她们没有说明原因，也不像以往那般体贴，一味地坚持要詹姆斯牧师在第二天送她们回巴斯。 如此一来，詹姆斯就必须找人代他去主持那个星期天的礼拜。 后来事情逐渐明朗，原来比格韦瑟家 21 岁的儿子哈里斯·比格韦瑟在前一天晚上向简·奥斯丁求婚，而简·奥斯丁也答应了，尽管两人在年龄上并不相称，简·奥斯丁当时已经 27 岁了。

然而到了第二天一早，理智战胜了情感，简·奥斯丁发现自己无法履行这个婚约，跟姐姐商量后，决定还是尽快离开为好。所幸的是，这件事对于奥斯丁与比格韦瑟两家人的友谊并没有任何影响，简·奥斯丁也略感欣慰，庆幸自己的理智及时地战胜了情感。

今天，我们可以评判简·奥斯丁的理智战胜情感是一件幸事或是不幸，但简·奥斯丁在自己的时代以她的方式阻断了自己的婚姻之路。

婚姻与财产

1

简·奥斯丁有句名言：为了金钱、权势与地位而结婚是错误的，但结婚时不考虑这些因素也是愚蠢的。

她在《傲慢与偏见》的开篇便宣称：有钱的单身汉总要娶位太太，这是一条举世公认的真理。

我们也可以说，在《傲慢与偏见》中，"举世公认的真理"不仅是"有钱的单身汉总要娶位太太"，而且是"没有钱的妇女总要嫁位有钱的丈夫"。

这是经过几次恋爱与几次在婚姻殿堂外的徘徊后，简·奥斯丁悟到的婚姻的真实含义。

的确，在当时的英国社会，没有财产而受过教育的妇女，除了婚姻，简直就没有别的出路。若要谋职，就只能去当家庭女教师，而简·奥斯丁在《爱玛》中借一个人物之口感叹道：家庭女教师的命运简直还不如被贩到美洲去的黑奴！《爱玛》中还有一番话说："一个收入微薄的单身女人，肯定要变成一个令人可笑、令人讨厌的老姑娘！成为青年男女嘲弄的对象。可是一个有钱的单身女人，却总是十分体面，既聪明又讨人喜欢，比谁都不逊色。"很明显，在简·奥斯丁看来，关键还是"有钱"二字。总之，是财产状况决定人们的生活与命运，决定着婚姻关系。

简·奥斯丁出生在一个中产阶级家庭，父亲在教区担任牧师，这是一份令人尊敬的职业，但是养活一家十口人的重负有时也令他入不敷出。 家庭生活也十分节俭，雇不起佣人，只有一个做饭的厨师；家里买不起新的流行的衣服，只能自己动手缝制参加舞会的裙子和袜子；出门没有马车，只能搭乘别人的马车。

父亲死后，家庭经济更加紧张，生活也更加拮据，依靠父亲留下的微薄遗产和兄弟们的帮助，简·奥斯丁和姐姐卡桑德拉及他们的母亲才得以维持生活。 简·奥斯丁一家的生活永远与奢华无缘，他们甚至"常常因为没钱买茶叶和糖而发愁"。

这一切给极度聪明、才华横溢、心比天高的简·奥斯丁的生活投下了巨大的阴影。 她要改变自己的命运只有一种可行的选择：嫁人。 这是条唯一的道路。"独身女子对贫困有一种可怕的畏惧——这也是人们赞成婚姻最有力的理由。"

女主人公——往往是体面人家的没有丰裕陪嫁的淑女——的婚事，是简·奥斯丁在其作品中最为关心的，当然也是简·奥斯丁遇到的最大问题：出身体面却没有丰厚的陪嫁。

她笔下那些女主人公，伊丽莎白、安妮、玛丽·安、埃莉诺、凯瑟琳、范妮等，和自己有着惊人的相似之处：大都出身于中产阶级家庭，家境的不富裕使她们面临着同样的经济困境，为了生存，为了未来有个好去处，只有选择婚姻这条道路。 在婚姻的选择上，她们往往考虑男人们的地位、财富等理性因素。这些女主人公利用婚姻来改变自己的命运，其实也是简·奥斯丁自己的心声和选择。

灰姑娘能嫁给王子一定有她的独特魅力。简·奥斯丁清楚自己对金钱与财产无能为力，但她知道女人的美德对男人的吸引力，而且简·奥斯丁深信自己的聪明是征服男人的魅力之一。

《傲慢与偏见》中的伊丽莎白好像是小说中唯一的聪明女孩子，当然，她也因为自己的美德和聪明赢得了自己的幸福。这是简·奥斯丁对爱情与婚姻的美好憧憬。

尼日斐庄园举行的舞会上，伊丽莎白目睹了班纳特太太的其他女儿们不得体的言行；吉英与彬格莱眉目传情，伊丽莎白为他们脸红。这些都给了伊丽莎白对自己淑女美德的信心。

她"觉得她家里的人好像是约定今天晚上到这儿来尽量出丑，而且可以说是从来没有那样起劲，从来没有那样成功"。班纳特先生在第一章里，当伊丽莎白还没有露面时就说过，"别的女儿都糊涂，只有伊丽莎白聪明"。

在许多场合，伊丽莎白都恰如其分地表现了自己的魅力。对彬格莱小姐的暗箭，她反唇相讥；对咖苔琳夫人的无礼，她敢于顶撞。她凭自己的聪明大方博得了众目所瞩的男子达西先生的爱慕，击败了"情敌"彬格莱小姐，争取到了自己的终身幸福。

但灰姑娘和王子的故事只是一厢情愿的虚构，生活就是生活，它的残酷性并不以人们的不情愿而改变。现实中的简·奥斯丁异常聪明，而且是标准的淑女，只是那个达西始终没有出现，结果简·奥斯丁终身被如意的婚姻拒之门外。

最终，简·奥斯丁只能终身感叹婚姻中的金钱力量，在自己的作品中编造爱情神话。

4

有些喜欢勃朗特姐妹的《简·爱》《呼啸山庄》的读者常常抱怨，简·奥斯丁太不浪漫了，《傲慢与偏见》《理智与情感》中，简·奥斯丁念念不忘的就是那些钱财，好像男女主人公的爱情一点都不重要。甚至夏洛蒂·勃朗特也曾尖刻地攻击简·奥斯丁，"她全然不知激情为何物"。

夏洛蒂·勃朗特其实也在一厢情愿地编造平民出身的女子获得幸福的爱情和富裕的婚姻的故事。可是她也不得不在《简·爱》中安排简·奥斯丁继承了一笔遗产，偷偷地将简·奥斯丁和罗切斯特安排成了门当户对。这确实够浪漫的，灰姑娘不但嫁给了王子，而且灰姑娘原来还是个公主。

与夏洛蒂·勃朗特相比，简·奥斯丁现实多了。她一门心思扎根现实，灰姑娘就是灰姑娘，她永远不是公主，顶多是个聪明的淑女，可她一直在努力寻找幸福的婚姻。

而且，灰姑娘还很清楚，爱情如果没有其他附件，诸如人格自尊、经济条件、家庭支持等的支撑，爱情终将是脆弱的。

因此，可以说简·奥斯丁比勃朗特姐妹老辣些、超然些，她以机智的微笑替代了沉重的呐喊，或许她的气质与修养是更适合调侃与讥讽的，只是那些作品传来的一阵阵悲凉，让人们总能感到她与20世纪的张爱玲心有灵犀。大概她们之间最相似的一点就是看透了金钱与爱情之间的秘密关系。

还有一点就是，她们都看到了金钱可以买到高雅的生活，现在人们普遍认可这一点，但是那些对爱情抱有乌托邦幻想的人总是因为这一点而愤世嫉俗。

简·奥斯丁从不对此愤世嫉俗，她尊重金钱与婚姻之间的这

种既定关系，但她一直都理智地对待婚姻。 同时她又肯定爱情对婚姻的不可或缺性，因此，她也不会为获取财产而草率地把自己嫁出去。 而要平衡两者，简·奥斯丁所面临的选择只有一个，就是独身。

当然也有一些幸运的女人，她们获得了爱情，同时因为爱情获得了富裕的婚姻，她们是幸运儿，就像简·奥斯丁作品中的那些女主人公。 但简·奥斯丁不是，她扎扎实实地生活在那个时代的现实生活之中。

5

不要以为简·奥斯丁就是被动地承受这一切，如果那样，她就不是简·奥斯丁了。

除了靠婚姻获取财产，简·奥斯丁在取舍中看到了靠写作赚钱的前景。 靠写作获取财产，那当然是一种比婚姻更体面的方式。

父亲去世后，家里的经济状况每况愈下，几个哥哥相继成家，卡桑德拉也已出嫁。 她和母亲虽然靠那些微薄的资产尚能维持生活，但她清楚地知道，在自己所处的社会，没有财产的女子的地位极其不稳定；同时，她也不想成为兄弟们的负担。 父亲在世时，曾拿着她的作品到出版社去游说，后来，这样的事由她哥哥代劳。

遗憾的是，简·奥斯丁在有生之年没有花上自己赚取的钱，她42岁就匆匆离开了人世。 在她去世后，她的那些美妙的作品给世界留下了丰厚的遗产。

女人中最完美的艺术家

1

从理论上讲，简·奥斯丁应该是一个完美的妻子。从少女时代，简·奥斯丁就致力于培养自己的各种能力，嫁一个好丈夫和做一个好妻子对简·奥斯丁同样有极大的诱惑，甚至这种愿望在某些时候超过了成为小说家对她的诱惑。

乔治时期的女子必须培养各种能力：针织刺绣、烤制面包、照料和医治家人。要配得上淑女的称号，还要学会弹钢琴、唱歌剧、跳上几曲优美的华尔兹。到了维多利亚女王时代，女人在此基础上又获得了一项新的使命，即"家的天使"，也就是在家里做保护纯洁道德的神圣卫士。

吃完晚饭，如果不用为社会尽职的话，家中几乎每个人都有义务和家庭成员在一起，大家开始用音乐、打牌、谈话来相互助兴。

所有这些并没有激起简·奥斯丁的不满，可能这些活动会跟她的写作时间有些冲突，但她非常理解女王时代的风尚，她同姐姐一样安静地坐在壁炉边，朗诵、弹琴、歌唱，陪家人度过每一个夜晚。同时正是这些群体性的活动，使独身的简·奥斯丁并不感到异常寂寞。

英国一位批评家说过：简·奥斯丁有两个明显的倾向：一个是道德家，一个是幽默家。幽默家当然是指她的小说风格，而道德家则是指简·奥斯丁在恪守淑女规训方面堪称楷模。

为了达到社交的目的，人们期望年轻的小姐精通各种艺术，

用来展现在社交生活中，尤其在音乐方面。她们受教育的目的不同于男子，是直接用来提高自己在夜晚聚会中的价值和重要性。从某种意义上来说，这是她们结婚之前的"生计"。

简·奥斯丁笔下的大部分女主人公都十分优雅地接受了这一点。才艺是上等社会和中等社会女性价值的主要内容，掌握这些才艺的目的不仅用来自我娱乐和自我完善，更是为了装饰自己，为了能吸引可能和自己结婚的人，并且让自己成为社交聚会上的焦点。

在《傲慢与偏见》中，完美的女性必须精通音乐、歌唱、图画、舞蹈及现代语文，那才当得起这个称号；除此以外，她的仪表和步态，她的声调，她的谈吐和表情，都得相当风趣，否则她就不够资格。

在学校读书的女孩的家长必须为这些课程付额外的费用。掌握多少才艺实际上反映了家庭的财务状况，父母准备付出多少来提高女儿的素质，以便她将来嫁个好人家，不同的家庭当然是很不一样的。女孩子长相上的欠缺也只能靠才艺来弥补。

2

在此方面，简·奥斯丁显然也受到了训练，《劝导》初版的简介中这样描绘简·奥斯丁：

> 她相当具有个人魅力。她身形十分优雅，高度超过一般女孩的身高。她的仪态风度娴静得体。她五官端正，组合起来给人一种无比愉悦、感性与可亲的感觉，恰好反映出她的真实性格。她的皮肤细嫩光滑。说她雄辩的血液透过羞怯的脸颊发言，也不为过。

简·奥斯丁为了迎合中产阶级的审美品位，自己也非常用心地不断学习。她最亲爱的侄女范妮，在简·奥斯丁去世之后这样评价她：

> 以简姑妈的天赋,她在某些场合可以说是典雅精致。如果她再多活五十年,那么她在某些方面的喜好,能与我们较高尚雅致的喜好相匹配。他们(指简及其家人)既不富有,环绕在他们周遭的那群人水准也参差不齐,而他们的出身也不高尚……至少他们也要稍微高于中产阶级。至少在精神层面及教养方面也必须要求尽量高雅别致。但我认为,后来他们在和奈特夫人的交往中,奈特夫人在精神层面及教养方面令他们进步不少。
>
> 简姑妈也很聪明,所以一直把"平凡"抛诸脑后。简姑妈也使自己更为脱俗雅致,至少在与人们交往时是如此。两位姑妈不管是在社交和社会风尚方面,都是从最无知的环境中被带大的。要不是由于父亲的婚姻让她们能够来肯特这个高级地区,及奈特夫人的仁慈大方,好让两位姑妈能在一旁学习一切,她们怎可能变得灵巧及落落大方呢? 否则,她们离上流社会的水准可是差远了! 如果你厌恶我所说的一切,那么请你原谅我吧!

简·奥斯丁喜欢跳舞是出了名的，举办一场舞会，二十支曲子，简·奥斯丁几乎一支都不会落下。舞会是年轻人在一起调情和寻觅结婚对象的绝好机会，姑娘们喜欢跳舞源于可以名正言顺地接受男士献殷勤，而男士们也趁此机会堂而皇之地追求女子。

做针线活是这个时期女子最普遍的业余活动。包括简单的

缝纫，给自己或他人做衣服或花边。 做缝纫的女子微微颔首，手指灵巧地运动，构成了一幅端庄娴雅的淑女图，是女性魅力的绝好展现。

简·奥斯丁没有看不起这些针线活，相反，她对自己做的手工艺品很自豪，她对自己的针线作品和对用笔写出的作品有同样高的标准。

简·奥斯丁的音乐才能在姐妹中也是最出色的，她能非常熟练地演奏钢琴，她的演奏水平绝不亚于《爱玛》中的主人公爱玛。

在家务中寻找欢乐是简·奥斯丁的美德。 衣食住行、家长里短，这些琐事都让简·奥斯丁感到津津有味。

那个时代的人们能把生活的艺术做到近乎完美。 在简·奥斯丁的小说中，我们可以看到许多描写这些精致生活的片段，这就是小说为什么能够如此受人欢迎的一个原因。 因为它们允许我们一同去分享有条不紊、宁静幽雅的生活，和我们生活的时代形成对比。

3

但生活总是跟人们开玩笑。 一个聪明而独立、近乎完美的淑女简·奥斯丁总是不能抓住自己的姻缘，她只好把大量的时间花在写作上。

写小说成为婚姻受挫的简·奥斯丁的第一要事。 简·奥斯丁最终把刻苦训练的这些淑女的美德，都赋予她笔下那些可爱的主人公。 她一厢情愿地为那些可爱的女人找到了理想的丈夫。

简·奥斯丁的父亲是个学问渊博的牧师，她的母亲出身于比较富有的家庭，也具有一定的文化修养。 因此，简·奥斯丁虽

然没有进过正规学校，但家庭的优良条件和读书环境给了她自学的条件，培养了她写作的兴趣。 她在十三四岁就开始写东西了。

简·奥斯丁的可贵之处在于她善于分析问题，编写的故事令人回味无穷。 她的写作技巧娴熟，语言经过锤炼，对话风趣诙谐，笔下的人物形象鲜活、栩栩如生。 弗吉尼亚·伍尔夫称赞她是"女人中最完美的艺术家"。 此言不虚。

简·奥斯丁的时间大多花在写作上，由于她的家境并不好，她一生中居然没有一个独用的房间，大概只有女权主义者弗吉尼亚·伍尔夫更能深刻地理解简·奥斯丁的苦恼。 弗吉尼亚·伍尔夫写过一本《一间自己的房间》的小书，阐明女人应该拥有一间自己的房间。

她生怕自己秘密创作的事让别人知道，只能在偷偷摸摸中写下那些鸿篇巨制。 现在的简·奥斯丁博物馆有一扇著名的"声响之门"，那是简·奥斯丁从不让人给门轴上油，这样开门时发出的嘎嘎吱吱的响声就能让她知道"有人来了"，以便悄悄地收起她写作的纸笔。

所幸，简·奥斯丁没有弗吉尼亚·伍尔夫与西蒙娜·波伏瓦那样激烈的女权意识，否则，她的一生将会有更多的苦恼。

简·奥斯丁认同那个时代的观念，她悄悄地写作，悄悄地找人出版作品，她像其他独身的中产阶级女人一样，遵守那时的道德法则。

正因为这样，虽然没有结婚，简·奥斯丁也尽情享受了那个时代特有的生活乐趣。

是傲慢，也是偏见

1

如果因此把简·奥斯丁看作中产阶级生活方式的卫道士也是不合适的，那些闪烁在简·奥斯丁作品中的奇思妙想让她成为跨越时代的卓越者。

事实表明，简·奥斯丁的一些思想受到当时"女哲学家"的影响。这些哲学家，我们可以用今天的女权主义者来称呼她们，她们并不是好斗的斗士，只是想用理性的论据来驳倒男子的偏见。

像女作家玛丽·阿斯特尔等在小册子里讨论的有关妇女教育、婚姻、道德自主和家庭权威的问题，这些问题明显就是简·奥斯丁在小说中关注的问题。玛丽·阿斯特尔一生都恪守不落俗套的原则，为妇女的解放运动做出了很多贡献。直言不讳、喜欢争论的作家玛丽·沃斯通克拉夫特的事迹对简·奥斯丁产生了深刻的影响。玛丽最有名的作品是《妇女权利的辩白》，1792年出版。当时简·奥斯丁17岁，这个年龄最容易受他人影响。尽管我们不知道简·奥斯丁是否有这本书，如果她想读的话，她是不可能读不到的，因为在这之后的几年，简·奥斯丁是各种读书俱乐部和流动图书馆的成员。

玛丽驳斥了那种女孩接受教育可以武装自己并用来吸引丈夫的做法，"这个世纪的开明的妇女，除少数例外，当她们应当珍惜更高尚的雄心壮志时，依靠她们受人尊敬的能力和美德，而不只是焦急地想要得到爱情"。玛丽的这种倡导正是简·奥斯丁后来在其一生中所实施的。

但玛丽后来的遭遇也影响了简·奥斯丁对抗生活的勇气。

《妇女权利的辩白》出版六年后，玛丽在生孩子时去世。在她去世几个月后，她的丈夫、激进作家韦廉·葛德文出版了一部回忆录。他出于对事实真相的尊重，揭露了他妻子生活中的"不轨"，但他愚蠢地估计了真相带来的后果。玛丽曾有一段韵事并生下一个私生子，她企图自杀，而且在婚前就怀上了他们的孩子。

结果玛丽·沃斯通克拉夫特被认为不贞洁的妇女和无神论者，她的论据不再可信，她的那些妙论也失去了说服力，就连其他只要胆敢涉及这个主题的女子都不再被人相信，因为人们说她们都想推翻婚姻和宗教制度。

同时，这件事也给那些想在男子占主导地位的世界赢得尊敬的女作家增加了困难。就算不是写女性问题的作家也必须比以前更小心谨慎了，她们必须描述她们体面的个人生活、家庭生活和淑女美德。这个著名事件使简·奥斯丁的道德戒律感加重了，她的家庭观念与道德感当然也是在这样的风气下形成的。

2

尽管简·奥斯丁按照淑女和家庭天使的标准来塑造她的女主人公，以便使她们能够尽快找到如意郎君，但30岁以后的简·奥斯丁基本上打定了独身的主意。像所有的独身主义者一样，简·奥斯丁开始对热衷于婚姻的女性有了莫名其妙的怨恨。

范妮是简·奥斯丁的一个侄女，从她的童年时期开始，简·奥斯丁就对她倾注了母爱一样的感情，在简·奥斯丁生命的最后几年，范妮是她最亲爱的人。但范妮也要恋爱结婚，这让简·奥斯丁几乎失去了往日的耐心与平静，她在给范妮的信中写道：

我最亲爱的范妮，独特且无法令人抗拒的你，真是我生命中喜悦的源泉……这世界充斥着肤浅与滥情，平凡与奇特，伤心与活力，令人恼怒与引人关注，而无与匹敌的你是这世界完美的典范……当你结婚时，这世界会因失去完美的典范而黯然失色。你是如此乐于单身生活和当我的侄女，当你细致的心灵完全由婚姻及母性情感所影响时，我不禁开始对你有恨意。

　　简·奥斯丁对婚姻的这种态度跟她早期的思想大相径庭，甚至跟她作品中的旨趣也不大相同。

　　这种改变跟一个可怕的事实有关。

　　那时女子在生孩子时都要经历生死考验，因生孩子而死去的女子比例非常高，有的是因为难产而死，也有的是因为在生产后患上产褥热而死去。简·奥斯丁的三个哥哥的妻子都因为生孩子丢掉性命。她亲眼看见死亡的发生，婚姻、生育、死亡好像是女人的宿命，这些也因此改变了她对婚姻的态度。

　　事实上，在简·奥斯丁的时代，因为对生育的恐惧而止步在婚姻之外的情况占据女子独身原因的大多数。

　　即使是在生育中幸免于难的女性也不能让简·奥斯丁羡慕，在写给范妮侄女的信中，她提到生育过三个小孩的安娜·勒佛伊："可怜虫，她不到三十岁就一定会被折磨殆尽。"看着周围的女人都为不断地生育子女所累，简·奥斯丁常常表达自己对这种命运的厌恶。

3

　　简·奥斯丁不结婚生子的最大补偿是写作。人们怀疑如果

简·奥斯丁做了妻子和母亲，她还能不能有这么多的时间从事写作。 可以肯定的是，服侍丈夫和养育小孩、操持一个安宁的家会花去她大部分的时间。

35 岁以后的简·奥斯丁见识了婚姻带给女人的种种不幸，同时独身生活也有许多不曾料到的莫名其妙的烦恼，她这样描述："单身女性都有种把自己推入悲惨境地的倾向。"后来，简·奥斯丁渐渐失去了往日的活泼风趣，身体也渐渐不如从前了。

总而言之，简·奥斯丁的独身既有"傲慢"又有"偏见"的成分。 她的"傲慢"是不肯为了财产放弃对爱情的执着。 那"偏见"是什么呢？ 是她对婚姻与金钱关系的理解，她的这种理解从古到今都是有道理的，从古到今都有道理的东西我们可以把它看作真理。 简·奥斯丁把到真理的脉搏是她的幸运，而她的不幸是她常常被这些真理伤害。

爱略特
Eliot

乔治·爱略特（1819-1880），原名玛丽·安·艾文思，英国维多利亚女王时代小说家。

她被认为是第一位能深入省视人物心理，能在文学中深刻剖析人类的渺小与人类的理想主义的小说家。

出生于英国中产商人家庭。父亲去世后，爱略特到伦敦谋生，结识了已婚男人、评论家乔治·亨利·刘易斯，他们公开同居，以夫妻相称，直到1878年刘易斯去世。这件事引起了很大的轰动，爱略特经常被一些体面的聚会排除在外，她的兄妹也和她断绝了往来。在被社会驱逐的日子里，在刘易斯的鼓励下，她开始写小说。1860年出版的《弗洛斯河上的磨坊》，是将悲剧与现实主义结合的杰作。

刘易斯去世后，爱略特有一段时间不见任何人。1880年5月她突然宣布与约翰·克罗斯结婚，于是，人们欢呼"私奔的玛吉又回来了"。

乔治·爱略特的一生不断地远离故乡，背叛故乡，渐行渐远。她以她认为需要的方式生活，"情妇""第三者"又有何惧？而在她的内心深处，她又一遍遍地接近故乡，回归故乡，终于在她的晚年，私奔的"玛吉"又回来了，向那古老的道德低头。

1860 年，乔治·爱略特开始写作《弗洛斯河上的磨坊》，当时她已 41 岁，与刘易斯同居也有数年之久，已深深体味"情妇""第三者"的酸甜苦辣。《弗洛斯河上的磨坊》是她前半生的自传，又是后半生的预言。在这部小说中，那个热情叛逆的姑娘玛吉与热恋情人斯蒂芬私奔后，因眷念家人的感受又放弃了私奔，回到了圣奥格镇。时隔 20 年后，叛逆了一生的乔治·爱略特放弃了自己"情妇"的身份，回归世俗向故乡的家人低头。

尽管乔治·爱略特和一个已婚男人共同生活了 24 年，她却从来不能容忍别人把"情妇"这个词跟她挂上钩。在她眼里，自己是"刘易斯夫人"。对婚姻合法性的焦虑和婚外情的道德耻辱感一直伴随着这位有个性的女人，最终，她还是以结婚与那个社会达成了和解。可是在她的命运中，婚姻和死亡如此紧密地联系在一起，和夏洛蒂·勃朗特一样，婚姻使她们更快地走向了坟墓，她们是不是天生不属于婚姻中的女人？

不走寻常路

1

由于乔治·爱略特在文学上的成就，由于她中规中矩的情妇形象，现在人们很难把玛丽·安·艾文思看作一个破坏别人家庭、勾引别人丈夫的人，或是一个妖女。人们很愿意原谅这个对感情无限依赖、富有爱心和同情心的第三者，甚至原谅了她对于肉欲的强烈需求。

任何人在撰写有关乔治·爱略特的生平时，都会被她如此繁多的称呼搅昏头脑：玛利·安、玛利·安妮、玛丽·安·艾文思、刘易斯夫人、乔治·爱略特。

玛丽·安·艾文思（或艾文思小姐）是那个被人指指点点，经常插足别人家庭的女人，同时这个女人又名乔治·爱略特，她极富才华，被男人们赏识，她能写出那些冷静得像出自男人之手的小说。因此"玛丽·安·艾文思"这一称谓涵盖了她的早年生活，而"乔治·爱略特"的称谓则是1854年以后的事。

2

玛丽·安·艾文思初长成时就表现出对已婚男人的兴趣，她一生做了多少个男人的情妇，大多数传记作家都不是很清楚。其中，她与布拉班特和约翰·查普曼的纠葛，都有详尽的文字记

载。 她与查尔斯·布雷和查尔斯·亨尼尔的亲密友谊也令人生疑，因为她一向有把爱情转化为友谊的能力。 还有阿尔伯特·杜雷德，尽管她与他的妻子建立了友谊，而这个丑陋的法国人才是她真正的兴趣所在。 赫伯特·斯宾塞也在其列，虽然他不是已婚男士，甚至是个理想的丈夫，但他绝对是"无法到手的男人"，因为他的兴趣全部集中在了哲学和社会学，对于女人，他避之唯恐不及。 然后来了乔治·亨利·刘易斯，这是个容易亲近的男人，同时也是个已婚的男人，玛丽·安·艾文思漂浮的情感终于找到了停泊的港湾。

玛丽·安·艾文思的人生选择，有几种力量在相互起着作用。 其一，她的优越感——她自觉比别人都要聪明，尤其是那些做妻子的女人。 不同于今天的中国，众多情妇的优越感大都集中在她们比妻子们更年轻漂亮。 其二，在优越感的面具之下经常隐藏着自卑心理。 对于自己相貌的不自信是玛丽·安·艾文思不敢把自己与其他女人相提并论的重要原因，基于此，她要执拗地表现出与其他女人的不同，比其他女人更聪明、更有思想、更了解男人的头脑，这是她在自卑之外找到的自信。 其三，也是玛丽·安·艾文思的秘密，她比其他女人更了解男人。无论对父亲和哥哥，还是父辈兄辈的男人，她都如此地熟悉他们，都能游刃有余地跟他们建立密切的关系，这是她的优势，同时好像又是一切麻烦的开始。

还有一个特别之处是，玛丽·安·艾文思好像不太喜欢太容易到手的东西。 1845 年，她差点儿就和一个藏画家订婚了。 这个藏画家和她的年龄（25 岁）相近，甚至还要年轻一些。 正是因为这个男人太容易到手了，才导致玛丽·安·艾文思突然和他中断了关系，他的年轻大概也是负面因素之一。

对于玛丽·安·艾文思的这种偏好，还有更多五花八门的解释。有人把她描绘成一只专门捕食男人的黑寡妇蜘蛛。

> 我们必须否认先前的那些传记作家所强调的一点：爱略特依赖男人。她并不是依赖他们，而是总在把兴趣转向下一个男人之前就吸收了身边男人的能量，从布拉班特、查普曼到赫伯特·斯宾塞再到刘易斯都是如此。她与每个男人的关系都使她获得机会进入那个拒绝她进入的男性社会。从他们身上，她可以积聚自己的力量，然后继续前进：并非依赖他们，而是像那些古代骑士一样，靠对手的血肉来增进自己的力量。

菲利普·罗丝也表达了相似的观点，她是研究乔治·爱略特的专家。

> 在那些被吓坏了的妻子们面前，这个捕获了她们丈夫的典雅女人所要的东西超乎她们的想象。在男人面前，她似乎是一位无法承受孤独的女人。事实上，她有着强烈的激情，在恶劣的条件下努力拼搏，试图去找一个值得自己去爱、同时也爱自己的男人；她所走过的道路是如此的不同寻常，总是带有攻击性，甚至掠夺性，以确保能够获得自己想要的东西。

3

玛丽·安·艾文思 1819 年出生在英国南方。故乡美丽的风光却孕育了她不甚讨人喜欢的容颜。对此，弗吉尼亚·伍尔夫这样评述她：

但这个相貌平平的姑娘极其聪慧，并有强烈的求知欲。1836 年，玛丽·安 17 岁时，母亲去世了，不久，姐姐也出嫁了。从此，玛丽·安就生活在父亲和哥哥身边。她一边陪伴父亲、干家务，一边还刻苦地学习。1843 年，父亲带着她进入了考文垂，扩大社交圈，以图让这个聪慧的姑娘嫁个好人家。

<center>4</center>

玛丽·安最初踏入文学圈是缘于与塞拉·亨尼尔和她的哥哥查尔斯·亨尼尔的结交。他们全都住在考文垂，在那里，查尔斯和他的妻子卡拉·布雷享受着今天被称为开放式婚姻的生活。玛丽·安和塞拉关系密切，但她与塞拉的哥哥关系更为暧昧，卡拉开放的观念无疑纵容了玛丽·安的初次尝试。

1843 年，玛丽·安结识了 62 岁的罗伯特·布拉班特，使她有理由进入布拉班特的家庭。罗伯特·布拉班特觉得，玛丽·安正好可以代替自己已经出嫁的女儿留下来陪伴自己。玛丽·安和布拉班特很快就难舍难分了，布拉班特夫人和她的姐姐同时感到玛丽·安对这个家庭的威胁。

对这一事件的最生动的描述见于约翰·查普曼 1851 年 6 月 27 日的日记，他记下了亨尼尔夫人（露切·布拉班特）对他说过的话：

> 亨尼尔夫人多次讲过艾文思小姐从前当作秘密讲给我听的事情……在 1843 年，艾文思小姐被布拉班特请去他的住所，并请她代替自己的女儿来陪伴他。艾文思小姐如约前往了。布拉班特非常喜欢她，他说，只要她还没有更合适的地方可去，他的家庭就是她永远的住所。她的天真引起了布拉班特的注意，他

们非常亲密;布拉班特夫人的姐姐对此有些恐慌了,她挑起了布拉班特夫人的妒火。于是,布拉班特夫人执意要艾文思离开。亨尼尔夫人说,布拉班特夫人对艾文思表现得极其恶劣,把错误都归咎于她一个人。对布拉班特的做法,亨尼尔夫人比艾文思本人更加气愤。

在查普曼的日记中有不少有趣的记载,也涉及对玛丽·安中肯的评价。日记描述了玛丽·安的天真,她不愿受传统习俗约束的秉性。也许,她认为自己没有必要遵从那些行为标准,正因为这样,她才招致了布拉班特夫人的嫉妒。查普曼的日记中并没有记载有什么真正意义上的不道德的事情发生,大多是玛丽·安喜欢和布拉班特在一起,而布拉班特夫人却无法参与其中。正是这种排他性才使得这两人之间的关系产生问题——布拉班特夫人觉察到,他们之间已经远远不是导师和助手的关系了。

玛丽·安渴望一位男性的爱情与亲近。当她和布拉班特在一起的时候,他们似乎与外面的世界完全隔绝开了;他们手拉手地散步,用德语交谈,她同时也在克制着自己的言行,或许在她看来,自己已经很照顾布拉班特夫人的感受了。玛丽·安在1843年11月20日写给卡拉·布雷的信中描述了她是怎样打发掉一天的时间的,听上去好像她总是和布拉班特在一起,但是,她似乎也并没有剥夺属于布拉班特夫人的任何东西:"布拉班特夫人是个和蔼可亲的人,她很少谈及自己的不快,但事实上,她对那些事情很在意的。对布拉班特我能说什么呢?我们读书、散步、交谈,对他的陪伴我从来没有感到过厌烦。"最终,布拉班特为了家庭的平静把玛丽·安逐出了自己的家门,但玛丽·安从

未因此责怪过布拉班特。 玛丽·安和布拉班特的关系持续了仅仅几个星期，但他并没有就此从她的生活中完全消失，当她在伦敦落脚的时候他偶尔还会去看她。

<h2 style="text-align:center">5</h2>

除去情妇事件，在布拉班特家，玛丽·安还经历了思想上的重大转变，这种转变开启了她人生的叛逆之路。 布拉班特意欲主持将德语版的《耶稣传》译为英文，在其女儿露切·布拉班特出嫁前，布拉班特希望由自己的女儿来完成此事，露切出嫁后，玛丽·安来到他身边，缘于对玛丽·安的喜爱，布拉班特就决定让玛丽·安来完成。

通过翻译《耶稣传》，玛丽·安认识到了宗教的虚伪性。对此，尼采在其散文《偶像的黄昏》中这样评述：乔治·爱略特他们摆脱了基督教的上帝，却相信现在必须更加坚持基督教的道德。 尼采正是结合了乔治·爱略特一生的道德取向才做出了这样的评价。

从布拉班特家回到家，她不顾父亲和哥哥对情妇事件的盛怒，神情激动地告诉父亲，她以后不再陪他去教堂了。 从此，父女关系变得极为紧张，哥哥埃塞克也站到了父亲一边。 1849年，父亲去世时，只给她留下极少的财产，这让玛丽·安不得不自己出外谋生。 在维多利亚时代，玛丽·安的境况给她的出嫁之路蒙上了阴影。

把爱情转变成友情

1

出版商约翰·查普曼在玛丽·安的生活中扮演着更为重要的角色，正是他的日记让玛丽·安的诸多昔日时光得以再现。 玛丽·安在和查普曼的关系中再一次展现了她总是搅乱别人家庭的特点，她甚至也不能免俗地卷入争夺男人的战争。 在这场战争中，她最值得称道的地方就是能够把一段艰难的爱情转化为值得珍视的友情。

玛丽·安最初遇到查普曼的时候，查普曼正住在斯坦德大街142 号，和这个英俊潇洒的男士在一起的是他的妻子苏珊娜。他和苏珊娜的孩子们，以及孩子们的家庭教师——同时也是他的情妇——伊利莎白·梯利，生活在一起。 苏珊娜年长于她的丈夫，身上还有不少不好的习惯。

这个家庭的收入主要依靠收取房租。 玛丽·安既作为房客，也作为查普曼出版工作的助手出现在这个家庭里。 1849 年，父亲去世后，财产微薄的玛丽·安不得不出外谋生。 她于1850 年 11 月的最后两个星期住在这里，离开后，又于 1851 年 1 月 8 日再次返回。 这个家庭中另一个女人的出现注定要引起一场风波。

2

作为编辑，玛丽·安很快就成为查普曼最得力的助手，伊利莎白·梯利开始嫉妒起她来，她唆使苏珊娜共同对付玛丽·安。

查普曼 1851 年 1 月 22 日的日记，记述了斯坦德大街 142 号一天中的日常生活（E 代表伊利莎白·梯利，S 代表苏珊娜）：

> 邀请艾文思小姐早饭后外出散步，没有得到一个肯定的答复。E 说，如果我想去，她愿意陪我一起去，于是我又一次地邀请了艾文思小姐，说 E 想去，而她却粗暴地拒绝了。苏珊娜也愿意出去，但无论是 E 还是 S 都不想走得太远。我说她们可以自己做一次短途散步，我就不去了，E 认为我的话是对她的侮辱，骂了我一顿，那都是些毫无理由的指责和怀疑。我的态度也很粗鲁，后来我道了歉，大家在花园里重归于好。
>
> 晚上，艾文思小姐也为她早晨的无礼向我道歉，这又引起了 E 的嫉妒和随之而来的争吵。结果，S、E 和艾文思小姐都出去了，找霍兰德夫妇共度今宵。

一个月之后，伊利莎白·梯利和苏珊娜决定联手对付玛丽·安（M 代表玛丽·安）：

> 早晨，我和 S、E 有了一次长谈，其结果是她们坚持认为我和艾文思小姐过于亲近了，我们一定是相爱了。E 表现得非常嫉妒，她说她可以让 S 从一件小事就知道发生了什么——她看到我和 M 手拉手在一起。

第二天，查普曼的所作所为把事情搞得更糟了：

> 我正在饭厅写着什么，M 过来了，我们自然而然地谈到了 E 和 S 的过激表现。我对她讲了都发生了什么，请她找机会和 S 一起谈谈，希望能抛开怨恨。E 看到了我和 M 同在饭厅，她大

放厥词，这使我一下午都在 S 的房里解释，还好没有吵架。晚饭后，S 终于和 M 一起散步，结果 M 的高姿态让 S 很不舒服。后来我也加入了她们的谈话，这时 M 称 S 是有理由抱怨的，事情总算和解了下来。

查普曼在和玛丽·安单独相处的时候都做了什么我们已不得而知，在他的日记里，除拉手之外就再没有记载其他的亲密举动。但玛丽·安似乎被查普曼迷住了，可能真是爱上了他。在和布拉班特的相处当中，她占用了他越来越多的时间，而在为查普曼做编辑工作的时候，也发生了和在布拉班特家相似的事情，而她也经常没有意识到自己的所作所为已经让这个家里的其他女人产生了怨恨心理。或许，她并不是没有意识到，只是不屑于去留心罢了，毕竟她和查普曼有更重要的事情要做。查普曼又如何呢？从他的日记中可以看出，他乐于陷入感情旋涡之中，尽管他也抱怨他的家庭缺乏应有的安定感，乱得让他难以工作，但他却好像乐在其中。

在查普曼稍晚的日记中提到，苏珊娜正是那种会让玛丽·安有优越感的妻子：

> 如果她仅仅是缺乏足够的吸引力，那我们至少能在一起比较友好地生活，但是天哪，她什么都搞得一团糟，她可不是个好的家庭主妇，她总是把家里弄得乱七八糟……她最主要的读物就是小说，任何一些深刻的东西她都不愿理会，从结婚以后她就一直这样。

玛丽·安和苏珊娜的和解没能持续多久，一个月后，玛丽·

安被两个女人整得无计可施，只好动身去了考文垂的布雷家里，查普曼的日记中描述了玛丽·安动情的一幕：

> M 今天就走，我陪她去了火车站。她很伤心，弄得我也很伤心。她追问我到底对她有没有感情。（我告诉她我很爱她，但我也爱 E 和 S，尽管爱的方式是不一样的）听了这话，她哭了起来。我试着去安慰她，提醒她就要到最亲密的朋友那里去了，但她还是止不住眼泪。

即便在玛丽·安走了之后，查普曼家的吵闹依然没有停止，这些争吵依然来自玛丽·安带给另两个女人的威胁感：

> 今天早晨我收到了 M 的一张便条，E 看过之后勃然大怒，让我别再和她说话。我们一上午都没在一起。午饭后她来找我，说她很后悔，而我则是一副很冷静的样子。

几个星期之后，查普曼商量着让玛丽·安回来，帮他做《威斯敏斯特评论》，他已经成了这份刊物的所有者和主编。玛丽·安没有答应，查普曼先是去信催促，后是亲自前往。他记下了到布雷家的一次拜访：

> 早饭之前，我和 M 一起走着，我对她详细谈起了 E 的事情，我说无论如何，我是希望她留在斯坦德大街的。M 很伤心，但她还是说，不管我怎样来安排她，她都会无条件地服从。她同意在每期刊物上撰写一篇外国文学评论，这让我很高兴，我把刊物大纲交给她去完成。

我们从中可以看出，查普曼在自己的工作上是多么地依赖玛丽·安，而玛丽·安又是多么无条件地服从查普曼的安排。 但这段日记也反映了一些问题——这些问题至今都没有令人满意的答案——玛丽·安是不是早就知道伊利莎白·梯利是查普曼的情妇？ 很难相信她是不知道这一点的。 从布拉班特的例子中就已经知道，玛丽·安的出现总是会给那人先前的女人造成不安，这又显示了她优越于其他女人的一面。

几天以后（1851年6月5日），查普曼的日记里透露了他与玛丽·安关系的一些转变，这段日记也表明了查普曼总是在使家里的战火升级。

> M收到了一封S指责她的很不客气的信,质问她到底要住在什么地方,M又是激动又是生气,最后终于平静下来,开始后悔了……在一起散步的时候,我们立下了庄严的誓言,用它来约束彼此不再越轨。她是个了不起的女人。给S写了一封斥责的信。

3

从立下庄严的誓言的时候起，玛丽·安看上去的确把她与查普曼的关系转变为一种友谊——她是他知性的良伴，是他不可多得的好编辑。 1851年10月，她再次来到斯坦德大街，这次是作为《威斯敏斯特评论》的副主编出现的。 其后两年她一直待在那儿，成为查普曼最忠诚也最有力的朋友。 1851年后的两个月的日记里，查普曼在提到玛丽·安的时候是不太带有感情色彩的，尽管日记里也显示出查普曼仍然花了大量的时间和她在一起，而他也越来越依赖于她的文学及她在经营事务上的判断。

她似乎成了他烦躁生活中宁静的避风港。

有迹象表明，她在斯坦德大街的日子里内心深处经历了艰难的斗争，最终成功地把爱情转变成了友情，这种转变只有极少数的女人才能做到，这需要远离世俗的偏见，有能力识别出什么才是二人关系中最重要的部分并试图挽救它，面对某种意义上的孤独，远远地看着别的女人来享受那曾经属于她的亲密感。

这段经历给玛丽·安的内心带来了痛苦，但也让她成熟起来。更为重要的是，担任《威斯敏斯特评论》的撰稿人和副主编的经历让她向乔治·爱略特迈进了极大的一步。

用独立制衡激情

赫伯特·斯宾塞是哲学家，也是社会学家，经常给查普曼供稿。他单身一人，却不太近女色。在玛丽·安所交往的男性中，斯宾塞或许是最杰出的一个，除了想象力稍有欠缺，他的智识在任何方面都足可与她匹敌。不过，在众人眼里，他有些冷血，太自负，太自恋，以至于除了在学问上，他不会与任何人发生关系。当玛丽·安开始接近他的时候，斯宾塞感到恐惧了，怕她会和自己长相厮守，便赶忙躲得远远的。他一生都保持独身，好像也没有性方面的需求，或许是事业的原因把性欲压抑住了。

在斯宾塞躲得远远的之前，他的朋友们经常看到他和玛丽·安一起出入各个地方，朋友们甚至猜测他们是不是已经订婚了。

玛丽·安甘愿屈尊，甘愿接受一个男人不完整的爱，这些特点都在她与斯宾塞的交往中表露无遗。下面是她写给斯宾塞的

一封信的摘录，这封信写于 1852 年 7 月 14 日。

> 我知道，这封信会让你非常恼火，但是请等一等，当你发火的时候什么都别对我说。我答应不会再犯同样的错误了……
>
> 我想知道的是，你是否能够向我保证不会抛弃我，你愿意永远和我在一起，让我分享你的思想和感情。如果你爱上了别人，我会死的，但是如果你在我身边，我就会用全部的勇气去工作，去让生活变得更有价值。我不想让你牺牲什么——我会做得很好，根本就不会在你不需要的时候去打扰你。但我无法想象，没有你的生活将会是什么样子。如果我得到你的许诺，我就会一直期待着它。我努力过——的确我努力过——去和任何事情断绝关系，做个完全无私的人，但我做不到。那些最了解我的人总是说，如果我全心全意地爱上一个人，现实生活总是会诋毁这段感情，他们说的是对的。你可以诅咒我对你的感情——但是，只要你对我有耐心，你就不会继续诅咒下去的。你会发现，我很容易就会满足，因为我是从对失去你的恐惧中走出来的。我想，从来没有哪个女人会写这样一封信——但我并不觉得羞耻，我是值得你的尊敬和爱护的，无论粗俗的人们会怎样想我。

"我想，从来没有哪个女人会写这样一封信"，这话她可说错了，大约在十年之前，另一个女人也有过极其相似的言辞：

> 我知道，当你在读这封信的时候会感到不快……但我还是想说，我并不想给自己找什么借口，我愿意承受任何责骂。我唯一关注的事情就是不能失去你的友谊，我的老师啊，如果你弃我不顾，我会完全绝望的；如果你给我一些——哪怕是微不足道的——快乐，我就会找到生命的意义的。

穷人只需要很少的东西就能养活自己——他们只渴求富人餐桌上掉下来的一点儿面包屑。如果他们不拿这些面包屑就会饿死的。而我，需要从我所爱的人的身上获得更多的爱，而你以前所给我的却是太少了——那时我们一同在布鲁塞尔，我珍视着你这太少的关爱，我就是因此而活着……

我是不会再读一遍这封信的，我一写完会把它送出去。但是，我有一种感觉，那些冷漠的人，那些庸庸碌碌的人，他们在读这封信的时候一定会说，"这个女人，她在胡说些什么呀"……

这是夏洛蒂·勃朗特在布鲁塞尔求学时暗恋上自己的老师时，写给他的求爱信。

碰巧的是，她们遭受了同样被拒绝的命运。当玛丽·安发现那封热烈的信并没有得到斯宾塞的答复后，或许自尊心苏醒的原因，玛丽·安比她在查普曼一事中"转变"得更快，她理智地控制住了自己的感情。两个星期之后，她又写了一封，说她已经把感情转变为一种较易被人接受的东西。优越感与自卑感、自信与自责的双重性格交替在她身上发挥作用。

有人说，只有很少的人才能把无望的爱情转变为珍贵的友谊；还有人说，也只有那些内心深处有自卑感的人才会尝试这样去做——这两种说法或许都是对的，他们各自说出了一些事情的本质。尽管彼此矛盾，却会在同一个人身上发生作用，帮她创造出某种独特而珍贵的关系。

亲爱的斯宾塞先生，很抱歉我的上一封信让你感到不快了，还好我能收回我的话。我应该立刻告诉你，因为我的所作所为

都是出于真诚,所以我才觉得难过。

　　如果真像你在给我的最后一封信中所说,你觉得我的友谊就其本身来说对你是有益的——不要往其他方面去想——那它就是你的。让我们——如果你也能够的话——忘记过去的事情,除非是那些能让我们彼此信任、彼此萌生好感的事情;让我们一同使生活变得更加美好,只要命运许可我们这样去做。

或许乔治·爱略特对她生命中的这一段经历做过最好的评述,是她在 1870 年 7 月——也就是 18 年以后——写下的话:

　　我们女人总是会处在一种缺乏关爱的状况中。虽然给我们的关爱可能是我们所能拥有的最好的礼物,但是我们还是需要有一定的独立自主的生活。当一些可爱的女人陷入无助的困境时,是最可怜不过的——因为她们认为最大的快乐就是来自两人彼此之间的爱恋。她们从未想过要在独立之中获取快感。女人需要这样一种东西来制衡她们的激情,她们需要独立应该更甚于需要男人。

在遭到斯宾塞的拒绝后,玛丽·安更为成熟起来,同时也更深刻地认识到女人独立的重要性。 恰从此时起,她开始翻译费尔巴哈的《基督教的本质》,费尔巴哈的观点对她产生极大的影响:保证真正婚姻的是爱情,而不是法律的约束。 从那时起,玛丽·安不再追求婚姻了,爱情,只有爱情才是她真正需要的。

众叛亲离的私奔

1

赫伯特·斯宾塞在拜访玛丽·安的时候常常让乔治·亨利·刘易斯陪着自己。刘易斯尽管一直没有离婚，却早已和妻子阿格尼丝很疏远了。夫妻关系破裂的原因是阿格尼丝与别人有了私情，并为那个男人生了孩子。刘易斯对这个孩子视同己出，像对待自己的孩子一样尽了父亲的职责，在法庭上也曾经宽恕了妻子的不忠，所以，他越来越难以与妻子离婚。

1853 年的一天晚上，在又一次拜访玛丽·安的时候，斯宾塞先走了一步，刘易斯留了下来，正像许多婚外情的开端一样，刘易斯在闲谈中向玛丽·安讲述了自己婚姻的不幸，激起了玛丽·安的无限怜惜之情，同时她发现这个男人正是自己所需要的，也发现他正需要自己。在 1853 年 4 月 16 日的一封信中，她对卡拉·布雷写道："人们对我很好，刘易斯尤其可亲，我很尊敬他。世界上很少有他这种人，实际上比看上去要好——他看似尖刻无礼，实则有一副好心肠。"

玛丽·安发现，刘易斯激起了她全部的爱情。他已婚的这件事不但没有成为障碍，反而成为她实现自己爱情理想的绝好机会：真正的爱情应该是超越一切世俗偏见的。

在夏洛蒂·勃朗特的《简·爱》中，简发现了在罗切斯特的阁楼上藏着一个疯女人后，毅然决然离开了罗切斯特；而玛丽·安发现了刘易斯也同样有这样一个妻子后，反而更坚决地站到了刘易斯身边。这正是年近中年的玛丽·安与年轻的夏洛蒂·勃

朗特之间的区别。

2

她嘲弄世俗之举也意味着要付出代价：她必须避居于传统社会之外。 这种相对的避居生活既让玛丽·安觉得津津有味，也是她成为乔治·爱略特的必然条件。 1854年7月，他们秘而不宣一起去了魏玛，但很快他们的举动成为人们议论的焦点，甚至在多年之后，他们的邻居还一直把这件事当作一件丑闻。

因为挑战了世俗的观念，玛丽·安和一直对她行使家长权力的哥哥埃塞克的关系搞僵了：她成为一个戴着红字的女人。 起初，她对家人隐瞒了与刘易斯的"叛逆感情"，但这种谎言让她不安，后来她逐渐认识到这没什么好隐瞒的。 1857年，玛丽·安告诉了家人与刘易斯关系的真相。 当埃塞克得知妹妹不道德的行为后，宣布与她断绝关系，还逼迫玛丽·安的姐姐给她写了绝交信。 玛丽·安被自己的家庭驱逐了。 甚至她的那些亲密的朋友一时间也难以接受她的行为，人生中最尴尬的四面楚歌的局面出现了，可玛丽·安毕竟是玛丽·安，四面楚歌比起人生的恣意自由太不值一提了。

实际上，从玛丽·安自己的标准来看，她的所作所为始终都是道德的。 她和刘易斯在一起的生活就像是任何正式的婚姻一样，她认为自己是他的妻子，也坚持让别人称呼自己刘易斯夫人——部分原因是避免房东太太在称呼上可能会遇到的困难和窘迫，但也并非仅仅是这个原因。 她和刘易斯都认为后者应该继续对他的妻子和孩子行使义务，这正是他们终生努力工作挣钱的最主要的原因。 即便在刘易斯死后，她仍继续接济刘易斯的妻子。 简而言之，她有很强的责任感，但这种责任感完全是自发

的，而非社会强加在她身上的。

在 1854 年 10 月 15 日她写给约翰·查普曼的一封短信中，她尽管声称并不在意世俗的眼光，但还是为自己，也为刘易斯作了辩护：

> 我不想为自己辩护什么，但如果有人这样说刘易斯的话，你一定不要相信——他们会说"刘易斯从他家里，从他妻子那里逃走了"，事实绝非如此，他一直和妻子保持着联系，尽他最大的努力接济他们的生活，没有人会像他那样关心妻儿的未来。他一直都关注着他妻子和孩子。
>
> 我没有什么要否认和隐瞒的。我的所作所为没有人有权利指手画脚。我有我的自由到国外旅行，也有自由和刘易斯在一起，我知道世俗会用什么样的眼光来看我们，我有勇气来承受这些，不算什么。我选择了刘易斯，这个选择是没有错的。他值得我为他所做的一切，我唯一关心的就是他不该被人误解。

她不在意自己的名誉，却很在意刘易斯被人误解，自卑感与优越感如此焦灼地集结在她的身上。她自己的名誉无足轻重，这既是因为她认为自己不如刘易斯重要，也是因为她在不要求舆论的公正论断这方面超越了刘易斯。其实，她在心底仍然渴望舆论会认为她是一位有极高道德修养的女人。

她在给查尔斯·布雷的信中也表达了类似的意思，她不想被人认为是个诱惑男人的女人，让这个男人为她抛弃妻子。

> 我并不在乎他们说什么，除非他们的话给我的朋友造成了伤害。如果你听说了我和刘易斯之间有什么除了"我和他在一

起"这件事之外的任何传闻的话,请相信我,那一定不是真的……我想让他对他的妻儿所做的事,只是更好地照顾他们而已,而他已经做得很好了。

但是,玛丽·安对其行为动机的辩护总是要招来那些恶意的曲解,玛丽·安和刘易斯先生的爱情在人们口中是最令人兴奋的话题。大家把她说成了一个女人偷了另一个女人的丈夫,而尽管事实上,这个丈夫是被他的妻子抛弃的,他也依旧履行着对妻子的责任。

和刘易斯在一起的日子里,玛丽·安最大的收获就是有了相当多的自由时间去完成她的工作:因为他们被大家鄙视,他们便共同分担着这份重压,他们不必对朋友装出一副笑脸,也不必参加晚上的派对,更不必应付那些周末的客人,甚至不必一起出席公众活动。人们当他们是一对有罪的恋人,而他们满足于彼此的相爱。

他们没有孩子,家庭生活开支被减少到最低限度。在 1860 年 10 月给朋友的一封信中,玛丽·安谈到了他们曾接触一名外国律师,咨询依照国外的法律,刘易斯有没有离婚的可能,律师给了否定的回答。对这一结果,玛丽·安这样说道:

> 我并不觉得难过。我想孩子们(刘易斯的孩子)不会过得不好的,至于我自己,也甘愿被教会驱逐。我不在乎别人怎么说,我在乎的只是能否从世俗的丑恶——也就是人们通常所称的享乐——中解脱出来,这种与世隔绝的状态使我更加纯洁。

她知道,她的工作和刘易斯的爱情是她生活中最重要的东

西，而这些只有在一种相对与世隔绝的状态中才能获得。

在玛丽·安写给查尔斯·布雷的信中，似乎能看出她刻意地想要失去那些对她侧目的同性朋友：

> 我不知道卡拉和萨拉对事情了解多少以及她们是如何看待我的，我是准备好了承受一切的。我知道，事情最坏的结局就是失去我的朋友们。

在她和刘易斯去德国之前，她只把消息告诉了包括查尔斯·布雷、约翰·布雷和约翰·查普曼在内的几个男性朋友。考虑到她从前和卡拉、萨拉都是那么亲近，她的这个做法就很让人觉得吃惊了。或许是她对男人的信赖要更甚于女人吧，又或许她的那些政治观点让她如此行动，比如，她曾说过："让妇女参政是不会有什么好处的，对男人已经给了自己的那些权力，女人都还没有用好呢。"

3

在所有这些叛逆行为的背后，玛丽·安的内心依然长久地渴望着真正合法的婚姻，她渴望社会承认她是一位有极高道德修养的女人，因为一个戴着红字的女人是很难获得社会认同的。她曾写道：一个女人，不论她自己多么好，还是只得跟着丈夫过日子。

在 1857 年 9 月 24 日给朋友的一封信中，玛丽·安写道："请你不要再称呼我为艾文思小姐了，我已经放弃了这个名字，不想再听到有人这样叫我。这是刘易斯的希望，他觉得朋友们如果还关心我的话，就称我为刘易斯夫人好了。我父亲的委托

人在给我的收据上也用了'刘易斯夫人'这一称呼，你瞧，我的称谓变更已经在正式文件中发生效力了。"1861 年 4 月，在给另一位朋友的信中，她似乎觉得"刘易斯夫人"这个头衔表明了她所承担的并且愿意承担的某种责任。

> 过去的六年中，我已经不再使用艾文思小姐这个称谓了——这使我负担起了一个已婚女人的全部责任。我希望大家能够理解这一点。当我告诉你有一个 18 岁的男孩叫我妈妈，还有两个个头差不多高的孩子也这样叫的时候，你就会知道我坚持用"刘易斯夫人"这个称谓并不仅仅是为了自己的脸面。所以，我希望任何一个还尊重我的人都不再用我娘家的姓名来称呼我。

我们也可以把玛丽·安和刘易斯的关系描述为：玛丽·安把这称作婚姻。 这一做法透露了玛丽·安在下意识里依然认为，和所爱的人同居而不结婚是有罪的。

婚姻与坟墓

1

让我们回到《弗洛斯河上的磨坊》。

在小说中，乔治·爱略特塑造了一个"她自己做不到的、高尚的、富于自我牺牲的角色"。 女主人公玛吉是一个热情奔放、真诚善良的姑娘，她不顾家庭的反对，先是爱上了仇人家的儿子菲力普，这是第一次对家庭的叛逆；后来，又爱上了表妹露

西的未婚夫斯蒂芬。 但无论是菲力普还是斯蒂芬，对玛吉来说都不是理性的恋爱对象。 她决定在爱情上遵守自己的道德原则，放弃与斯蒂芬的爱情。 但无意中的一次划船变成了两人的私奔，就像斯蒂芬所说的，命运安排他们如此。 但玛吉还是决定与斯蒂芬分手，回到自己的家庭，回到哥哥身边。

这是玛丽·安·艾文思，即乔治·爱略特的理想。

2

玛丽·安和夏洛蒂·勃朗特最后都嫁人了——玛丽·安那时60岁，夏洛蒂·勃朗特38岁。 这标志着她们作为小说家创作的终结。 二人也同样是在结婚之后的几个月离开了人世。 这多少表明了她们意识到，对她们来说——也许是对世界上绝大多数的女人来说，婚姻和写作是不能相容的。

另外一种可能是，一旦她们满足于婚姻生活了，也就不再觉得写作是一种必要的工作。

她们结婚都很晚，而且都是在自己作为小说家已经功成名就之后，这就保证了她们能以一种经济上独立的姿态进入婚姻生活。 玛丽·安强调，她的婚姻不会对刘易斯的家庭产生什么影响，而她的丈夫——约翰·克罗斯也不需要她的财产。 夏洛蒂更进一步，她的做法在那个时代是极其罕见的：她坚持她作为小说家的收入不计入夫妻的共同财产。

3

1879年，刘易斯去世了，玛丽·安陷入了孤独与悲痛之中，她有一段时间不见任何人。 1879年4月她给她和刘易斯的朋友兼经纪人约翰·克罗斯写信说，"我实在需要你的安慰"。

1880 年 5 月她突然宣布结婚，这个消息引起了当年她和刘易斯私奔一样的喧哗，她打破了与读者、崇拜者之间无形的约定：她是一个伟大的作家，一个声名狼藉的女人，她是乔治·爱略特。

我们可以把玛丽·安的婚姻看作她与世俗社会的最终和解。的确，她的哥哥埃塞克就是这么看的。正是这个婚姻才使埃塞克和妹妹——现在叫玛丽·安·克罗斯——言归于好。她已经不再需要文学创作来证明自己的存在了，嫁人就是最好的证明。

但是，玛丽·安的婚姻还是让朋友们又大吃了一惊。

> 她秘密地结婚，秘密地出行，这都让她觉得兴奋，也许正如一位专家所说的，犯罪感会引发性爱的冲动。她犯罪似的和刘易斯一起生活了 24 年，如今又体会到另外一种犯罪感的快感了。尽管克罗斯是位老朋友，富有，也很适合她——从各方面看都是她最佳的婚姻伴侣——但他比她要小上 20 岁，她又一次找到了一位无法让世俗社会顺利接受的爱情对象。

在她的威尼斯蜜月之行中发生了奇怪的一幕——她的丈夫从他们所住的宾馆的房间径直跳进了大运河，后来被一位船夫捞了起来。这是一次自杀未遂吗？没人知道是怎么回事，但毫无疑问，传统社会是不会把它当作好事情的。

现在，她的名字又成了玛丽·安·克罗斯。纵观她的一生，没有逃脱玛吉的模式：争取—放弃—被惩罚。没有人知道这段短暂的婚姻给她的感受，因为实在是太短。不到八个月，她便突然去世，就像故事情节在到达又一个高潮后作者遽然收笔。

但不管怎样，她的家里人还是很高兴她最后终于结婚了，她的哥哥埃塞克参加了她的葬礼。 她的姐姐说："谢天谢地，她最后还是嫁了一个好丈夫，有了夫姓。 让我安慰的是，在她这么多年一直跟着刘易斯之后，死后棺材上刻下的名字不是玛丽·安·艾文思……"

她棺材上刻下的名字是世人给她的墓志铭。

狄更生
Dickinson

　　艾米莉·狄更生（1830－1886），美国
隐居女诗人，生前写过近 1800 首短诗，却
不为人知，死后名声大噪。

　　出生于马萨诸塞州的阿默斯特，几乎一
生都生活在出生地。 狄更生前后花了七年时
间就读于神学院。 在不到 30 岁的时候，她
就开始退出社会活动，直到完全停止外出，
闭门写诗。 她诗风独特，以文字细腻、观察
敏锐、意象突出著称，题材方面多半涉及自
然、死亡和永生。

　　与已婚男士沃兹沃斯牧师恋爱的失败，
再加上过分羞涩的性格，导致了狄更生的自
闭，这种奇特的生命体验在她那里化作了一
首首奇异的诗。

备受非议的修女

1

19世纪中期的美国，有一个男人和一个女人分别过着隐居的生活，即使他们有缘相见，也不见得能步入婚姻。 一个是闭锁在家里的女诗人艾米莉·狄更生，一个是远离人群躲在瓦尔登湖边的亨利·梭罗。 可能还有很多人过着隐居的生活，但他们默默无闻一生，唯独这两个人名扬天下，因为他们记录下了对于隐居生活的种种感悟，虽然他们远离人群，却让更多的人接近了他们。

他们隐居的同时又独身，这更激起了人们无限的想象力。两个人中，艾米莉·狄更生的独身私生活是被误读演绎得最多的一个。

在普通人那里，独身者往往不是主动的，他们一直在寻找伴侣，同时他们的朋友家人也都付出努力，创造各种机会，但最终不能如愿，于是有些人干脆放弃了，转而悲叹自己的命

运，而有些人还在寻找。 总之，就像有首歌唱的那样：孤单的人那么多，快乐的没有几个。

对于艺术家，独身更多的是出于主动，他们有太强的独立意识，与人同居或结婚对他们来说可能意味着这种自由的丧失。这样，他们的独身行为在众人眼中可能会被误解，人们把他们视为另类，对其性格心理做出各种各样的猜测，甚至连某些学者也不能免俗。 这些猜测如果被这些艺术家听到，一定极为光火。

艾米莉·狄更生就属于这样幸运的艺术家中的一个。 事实上，她能作为艺术家、诗人被人们议论私生活，是在她死后。生前，她的这种独身怪癖仅仅锻炼了左邻右舍们的脑筋和智力，而他们做梦也没有想到，他们眼中那个古怪、偏执的老姑娘竟然会名扬天下。

今天的人们开始了另一种猜测：这位老姑娘终身未婚，一定有一个有说服力的原因。 有些人猜测是恋爱失败，人们总不满意这种说法，恋爱失败的人多着呢，也不至于终身未婚。 用同性恋者来解释狄更生的行为有足够的说服力，但缺乏足够的证据，也不足信。 有位学者的猜测颇有点大胆，且"恋父"又是一个时尚的词语，于是狄更生戴着"性"的面具成了恋父恋兄者，这在《性面具》一书中有详尽而饶有趣味的解读。 如此看来，艾米莉·狄更生死后，依然在鞭策着人们去锻炼他们本来就已经发达的大脑。

2

艾米莉·狄更生 1886 年与世长辞，她深锁在闺房盒子里的大量诗篇被公之于世，人们震惊了，竞相传阅。 75 年之后，她在 1867 年到 1868 年所写的日记被公之于众，她生命中一段鲜为

人知的时光得以重现。 日记的发现可以说是一个里程碑，虽然这些日记被藏了许久，人们依然可以从那些日记中感受到艾米莉·狄更生伤痛的独白。

这些日记从发现到公布也是一段传奇。

玛莎·狄更生·比安琪是艾米莉·狄更生的侄女，也是家族最后的幸存者。 她继承了这栋房子，并在1915年将它卖给当地的教区牧师。 接下来这一年，这栋房子被重新装修，也拆掉了温室。 在拆掉这片斑驳的墙壁时，其中的一位工人发现了一本皮面的书。 显然它是被藏在墙壁里或是塞在缝隙间，这个时候艾米莉·狄更生已经是家喻户晓的名字了。 恰巧这位工人不但是个爱诗之人，还是她的崇拜者之一。 他打开这本书时发现，原来这是艾米莉·狄更生的日记，他后来告诉自己的孙子，他感到一阵"狂乱的颤抖"，因为这个发现是如此令人震惊。 他将这本书藏在他的午餐盒里，并在工作结束后把它带回家。 在他仔细阅读每一页之后，他告诉自己，他应该将这本日记送交给能够将之公之于世的人。 但他念了又念，越来越被诗人的魔咒所吸引，竟然开始想象自己是她的密友。 于是他说服自己，无须将这本日记送交出去，最后，在良心受谴责的问题完全克服之后，他将这本日记藏在卧房一个橡木箱子里。 接下来的64年间，他常取出阅读，他完全将日记内容熟记，甚至连他的家人都不知道这本日记的存在。

1980年，他以89岁的高龄逝世，在此之前他将这个收藏告诉他的孙子，同时也坦承自己阅读的快感总是掺杂了无休止的罪恶，他要求孙子想办法弥补自己的过失。 然而，这位孙子也继承了对诗的热情，他也很容易麻木不仁。 所以他一方面计划将这本日记永远占为己有，另一方面也在考虑如何处置它。 又经

过了几年，这本书辗转到一个编辑手中，才得以公之于众。

正如许多人所预期的，这本日记触及艾米莉·狄更生许多的诗与信所提及的主题，包括神与人的关系、信仰的真相、日常生活中死亡与受难的阴影、爱在她生命中的角色，特别是诗的力量如何在她身上呈现，以致让她牺牲一切只为追求诗。她终身未婚的缘由，也可从日记中窥见蛛丝马迹。

最终，那些同性恋论者也不得不收回他们的揣测。

羞涩的"女囚"

1

女人羞涩是一种美丽，羞涩发展到极致是羞怯，是一种病态。艾米莉·狄更生的羞涩就发展到病态和乖戾的程度。

婚姻是两个人的家庭生活，性格乖戾是很大的障碍。艾米莉在世时，她的乖戾性格远比她的那些诗作更为著名。

艾米莉的父亲是阿默斯特地区有名的律师，他在当地大学里主持财务工作多年，社会威望很高。清教徒思想在他的家里居统治地位。在家里他对孩子们要求很严厉，奉《圣经》和古典文学著作为精神支柱，并只允许自己的孩子们阅读这些书籍。

和父亲相比，艾米莉的母亲显得默默无闻。她好像没有自己的思想，再加上身体不健康，在这个家庭里是一个被照顾的对象，而承担起照顾母亲任务的就是长女艾米莉。

这样的家庭环境使艾米莉长期被困在家务里，她渐渐习惯了这种囚徒般的生活。终日独守着窗儿沉思默写，有时候一整天都不说一句话，最后，连家里来了客人也不愿出来见面。当妹

妹的朋友或是其他客人来访时，艾米莉总是早早地躲避起来。

性格乖戾是所有认识狄更生家庭的人对其长女的评价。人们不知道艾米莉·狄更生每天沉浸在诗歌之中，只是奇怪为什么长相不差的狄更生家的长女不能像其他姑娘一样参加社交，物色未来的丈夫。

在自己的日记中，艾米莉倾诉了关于人们对她猜忌的幽怨。

> 有时候维妮的说服力远胜于我拒绝的力量。父亲的固执遗传给我们两个人。两列在同一条铁轨上、方向相同的火车一定得停住，否则会是悲剧。除非其中之一找到其他的道路。今天她征服了我，让我陪她到亚当家去，去看他们最新的家具。她希望能为自己的卧室添新窗帘，所以正在找合适的布料。在店里我试着让自己变成隐形人，可是还是逃不过爱丽丝·狄更生老太太的法眼。为了躲避她跋扈的个性，我假装没看到她。可是很快地我就听见她的声音自一堆布里传了出来。她对着一个同伴说话。"那个是爱德华·狄更生的女儿，拉维妮亚，另外那个该不会是她的姐姐艾米莉吧？这真是奇怪，我们很难得看见她。你见过她吗？没有？我在她小时候就认得她了。她从小女孩时就很奇怪，有些人觉得她有点疯，所以不肯与她做朋友。"
>
> 这是多么尖锐的批评啊！从那一堆丝绸中说出这样的话。那位女士可能以为自己不会被我们听到，可是她的声音似乎还是太大了。她只说了一些肤浅的看法，那些人不知道疯狂可能是智慧的神圣伪装。一点疯狂让受困的心智得以放松。

邻居们的议论纷纷给艾米莉·狄更生带来苦恼，但她把这些苦恼玩味成诗歌。在诗的世界里，外界的流言蜚语变成了一只

蜜蜂，艾米莉以这种方式消弭了自己存在的尴尬。

　　　声名是只蜂。

　　　它有一首曲——

　　　它有一根刺——

　　　啊,它还有一只翼。

2

　　艾米莉的羞涩与封闭除了家庭因素，还跟她的宗教信仰历程有关。虽然，艾米莉后期的诗作充满了对上帝的虔信，但在艾米莉的少女时代一度发生了对信仰上帝的质疑。

　　福音主义 1840—1862 年在她的家乡风行，跟她的清教徒主义的家庭背景发生冲突，身在夹缝中的艾米莉感到无所适从。

　　1847 年，艾米莉大学毕业后就来到霍利约克山女子学院学习。这时，少女艾米莉发现自己处于人生的十字路口。她敏锐地发现现行宗教教义的漏洞，她感到痛苦、烦恼和心神不宁。她认为这也许是在犯罪，她依然信奉上帝，却不能摆脱罪孽感。她的许多朋友皈依了教会，这让她感到伤心和孤独。尽管神学院的老师和朋友不断地规劝她，但她从未皈依宗教。负罪感不断侵蚀着她，使她流露出更强烈的罪恶感。

　　她更加疏远他人。她觉得自己就像那些"坏分子"，鬼鬼祟祟、躲躲藏藏。"我是这流连的坏分子中的一员，而且我的确偷偷地溜走了，停下来、思前想后，又停下来，然后不知缘由地干活——当然不是为了这个短暂的人世，更不是为了天堂——我问他们那么焦急地要求的启示是什么意思。"

　　这一年的经历使艾米莉本来就孤僻的性格变本加厉。在她

看来，外界不但是虚假的，而且是危险的，它不但要求人们都去做那些荒唐的事，而且还对异己者进行鞭挞，唯有在家里，在自己的小屋里才是安全的。

<center>3</center>

但艾米莉也有自己的朋友，她就是苏珊·吉伯特，后来嫁给了艾米莉的哥哥奥斯丁。艾米莉对自己的闺中密友苏珊倾注了令许多后人感到迷惑的爱，这也正是许多人揣测她有同性恋倾向的原因。同时，她对自己的哥哥奥斯丁也倾注了非同寻常的感情。在艾米莉一生中，或许只有哥哥奥斯丁知道、理解并支持艾米莉写诗。

艾米莉还有一个妹妹拉维妮亚，但她与妹妹隔膜很深，甚至在她去世后，妹妹才发现那些莫名其妙的诗。

为了照顾母亲，艾米莉只得极力克制自己，甚至弃绝了青春的欢乐，她越来越多地待在自己的屋子里，在孤独中饮泣。她感到自己受这困境的虐待，渐渐而成习惯，成为殉道者。

唯有奥斯丁的微笑能够减轻她的痛苦。他在她身边，给艾米莉带来"灿烂的阳光"。愈是孤寂的人对于爱愈是渴求得更多。在艾米莉遗留下来的信件和日记中，人们发现艾米莉对于自己的哥哥有超出寻常的依赖，与亲爱的哥哥的分离总会使她感到无边的孤寂、迷茫和长时间的身体不适。但因此就断言艾米莉的乱伦倾向或其他什么情结显然是没有根据的，我们只能把艾米莉的这种依赖之情解释为陷于孤独无助中迫切需要情感的救命稻草。

同时，与苏珊·吉伯特的情感也是这种需求的表现，甚至艾米莉本人也不甚清楚自己的情感需求所达到的强烈程度，她唯独

清楚的是必须宣泄自己的情感。 在奥斯丁与苏珊恋爱期间，艾米莉写给苏珊的信可以看成是不可思议的爱的倾斜：每一封信都以独特的方式向对方展示了赤裸裸而炙热的感情：

> 亲爱的苏珊，我想到了你，我不知道是怎么回事，什么缘故，但日子一天天过去，离约定的甜蜜的月份越来越近，想你的感觉就越来越深切……无时无刻不在怀念你，苏茜，无论是阳光明媚，还是风雨交作，无时无刻，无时无刻，除了思念还是思念；这一点，我不说你也知道！

艾米莉对苏珊和哥哥的爱并没有因他们结婚而减少。 但因为他们结婚后，哥哥经常在外，苏珊被锁在婚姻的束缚中，艾米莉感到来自他们的回信不再及时了，甚至减少了。 这对她来说是损失，是一种抛弃，这种感觉给她带来心灵的灾难，甚至引起她精神的崩溃。

她意识到，只有她成为命运的主宰者，她才能保护自己，使自己免遭与所爱的人分离而引起的感情伤害。 要成为命运的主宰者意味着个性的完全独立，不再依赖他人，不再因分离、死亡、抛弃而痛苦。 终于有一天，艾米莉可以一个人内心不再混乱地生活了，这同时意味着她不再需要爱情、婚姻或亲情来支撑自己的生活，也就是说她不需要结婚了。

婚姻，是一场灾难

1

从苏珊与哥哥的婚姻经历中，艾米莉看到了婚姻带给女人的灾难。

苏珊与哥哥奥斯丁的婚姻并不幸福。

19 世纪中期，生育对女人来说是一次生死考验，很多女人会因为难产而丧生。 苏珊对生育有种深深的恐惧，在她生第一胎之前已经堕过几次胎，苏珊因此不喜欢婚姻里的肉体接触，这使她与奥斯丁之间产生了隔阂。 在这方面，艾米莉完全站在苏珊这一边。

> 对于新娘或已经订了婚的少女而言，我们的生活一定显得那样单调。她们的白天都被金子填满，她们每个夜晚都在采集珍珠；但是对于当妻子的来说，苏珊，对于有时被遗忘的妻子来说，我们的生命似乎比世界上别的一切都要珍贵。

奥斯丁经常出门在外，他可以在事业和别的女人那里找到寄托，而苏珊只能一个人待在家里遵守妇道。

艾米莉认识到婚姻给女人带来的负面效应：它使女性丧失自己的独立而屈从于社会。 作为贤妻良母的女人只能是"我是'妻子'——我已经结束……现在我是'女人'，这样就更安稳。"

由于害怕面对被爱人抛弃的绝境，也促使艾米莉下决心不结

婚。 如果她爱或被爱，也会像苏珊一样，有一天她的爱人也许会对她厌倦而移情别恋，那时她的梦想将会破灭。 正如《我们曾在一个夏日结婚》中所描述的那样，虽然结婚是美丽的，但挡不住分道扬镳的步伐。

我们曾在一个夏日结婚,亲爱的——
你眼中是六月的景象——
当你短暂的生命终结——
我也厌倦了,我的——

黑暗中我寸步难行——
你就在这里将我抛下——
不知是谁带来光芒——
令我幡然醒悟。

真的,我们的未来通往殊途——
你的村舍,面朝太阳——
而我的居所
被海洋和北风四面围堵——
真的,你的花园繁花绽放,
而我,在风霜中播下种子——
那个夏日,我们都曾是女王——
但你,已在六月有加冕——

被丈夫抛弃的妻子又算什么呢？ 她不再是她自己，在痛苦的炼狱中挣扎，她不断打量自己的躯体，又不断地羞愧不已。

重新安排一个"妻子"的感情!

在他们使我的头脑脱位之际!

切除我长雀斑的胸脯!

让我像男人一样长起胡子!

羞煞,我的精神,在你的要塞里——

羞煞,我未被承认的泥巴——

七年的婚姻教给你的

远比妇之道可能教的博大!

爱,从未跳出它的窠臼——

信赖,在狭隘的痛苦里封闭——

坚贞因赴汤蹈火——得奖——

剧痛——没有止痛剂!

2

婚姻意味着打破少女时代的性禁忌,这对于清教徒出身的艾米莉也是一种考验。 但即使在婚姻之外,艾米莉也会受到肉欲的侵扰。

她的诗中常用些混乱的句法,并充满了尖刻、嘲讽和亵渎的字眼。 有的读者认为这是清教徒禁欲主义思想禁锢下,诗人欲望的扭曲表达。

夜夜风狂雨骤——夜夜雨骤风狂!

如果有你在身旁

哪怕夜夜雨骤风狂

都该是我们的温柔富贵乡!

风狂——自费力气——

因为心儿已经入港——

罗盘已经入库——

海图早已下放!

泛舟伊甸园——

啊,一片汪洋!

今夜——但愿我能系缆于——

你的心上!

这种看法不无道理,这显示了艾米莉对爱情情欲的渴望,这些诗作向人们展示了自我囚禁的修女的另一面。

成为自己精神的爱侣

艾米莉对自己生活方式的确定,受到勃朗宁夫人作品的影响。 在日记中,她记载了勃朗宁夫人的作品给她的启发。

晚餐在傍晚时就准备好了,而我和勃朗宁女士度过了愉快的时光。在她面前,我感受到诗的力量和一个女人的力量。她非常诚实地将她的心还有她的生命转化成诗。诗人是"真正说实话的人",可是真理却不会受性别的限制。

她的真爱来得很晚,而她的十四行诗可以证明这迟来的快乐的确补偿了先前的贫乏。我曾经羞怯地敲过爱的大门,但是只有诗开门让我进去。我所看过的只是热情的侧影。但热情与创作总是同时来临,那种穿刺精神的感受,同时想象也是诗人的疆域。认识一个就等于认识另一个。

奥罗拉·丽没有谈恋爱,直到她变成自己精神的爱侣。男人与女人各有自己的疆界,那些学会自由穿越这种疆界的人真

是幸福。自然注定的那种结合轻易来临，对大多数人而言命运是宽厚的。但是一个灵魂有可能进入另一个吗？那么心灵与心灵之间的结合才是大功告成。

《奥罗拉·丽》是勃朗宁夫人在1856年完成的故事诗。艾米莉熟读了这部故事诗，而且在她的信里屡屡提及这部作品。

这部故事诗是关于一个年轻女性，从19世纪刻板的性别角色中离开，而将生命完全奉献给诗的故事。她拒绝了她堂兄的求婚，因为他虽然爱她却不能支持她的志趣。奥罗拉最后终于有了诗人的地位，也和堂兄团聚了，因为他在崎岖坎坷的生命过程中，有了很大的改变。

这部作品指引了艾米莉的一生。

记得笔者以前读书时，导师们常常提到一个有趣的话题，说女生读书常常读进去却出不来。当时大家都当笑话听，彼此勉励千万要记得出来。现在想来，这种说法不无道理。读书而入迷这种情况，不论男女，都是常有之事。

像艾米莉这样读书而"入书"之事不多见，倒也不罕见。塞万提斯的《堂吉诃德》也讲了同样的故事，其间不乏夸张虚构。

艾米莉整日沉浸在一个人的世界中，与外界没有交流，沉浸在小说中一连数日难以自拔，"入书"之事也就自然而然地发生了。

那些破碎的爱情

1

独身并不意味着没有恋爱经历。不少人认为正是艾米莉·狄更生的失败恋情造成她孤绝一生。

少女时代，艾米莉的恋爱对象是本杰明·弗兰克林·纽顿，他是她父亲的助手，正是他启发艾米莉走上诗歌创作之路。但为何两人未能终成眷属，至今仍是个谜。

1854年，艾米莉在一次旅行中遇见一位名叫沃兹沃斯的牧师，他是哥哥奥斯丁的朋友，艾米莉对他产生了恋情，把他称作自己"世上最最亲爱的朋友"。

这个时期，艾米莉仍没有从信仰的迷茫和危机中走出来。她渴望从作为牧师的沃兹沃斯那里得到指引。

她在日记中写道：我曾失去自己的立场而坠落其中。年轻时他们告诉我，上帝存在于每个地方，我相信却不能感受他的存在。后来我看见朋友向他的怀抱奔去，可是我跟不上，被丢在后头。后来我把诗当作我的主人，也没有寻求他的同意。这样的力量超越我的限度，吞噬了我的灵魂。某天我有了疑问，想向上帝寻求解答，可是却找不到他。

在其日记中，艾米莉表达了这次爱情带给她的感受。

> 沃兹沃斯先生昨晚抵达这里，他住在奥斯丁与苏的家。今天下午他到这里与我们喝茶。一开始我感到很害怕，很想逃出客厅，但是在我听见他的脚步声之前，他就进来了。维妮与母亲

立刻表达她们的欢迎。我信任母亲，至少是今天会努力从床上起来欢迎他，因为他的故事总让她很开心。

他的来访还是让我们全家人都很开心，即使我自己被回忆所困扰……在他离开之前，他谢谢我上一封信所附的谜语。他总是觉得我的诗很难了解。他透过黑暗的镜子所看见的，就像希金森先生与贺兰先生。我的文字超越他们，让他们觉得追逐是无意义的。

像所有陷入恋爱的女人一样，紧张、焦虑又伴随着更多的期盼。她期望沃兹沃斯能像《奥罗拉·丽》中的堂兄一样能理解她的诗，但是，事情总是令人失望。

更令人失望的是，沃兹沃斯是个已婚男士，艾米莉的恋爱不可能有任何结果。这令她焦灼而痛苦，很长一段时间，她都不能从这段情感中解脱出来。

她甚至还以他为原型塑造了一个"lover"（爱人）写在自己的诗中，寄托自己的情怀。1862 年 4 月，沃兹沃斯出发到欧洲旅行，很显然艾米莉非常想念他，她写信给他的妻子玛丽。这时的艾米莉情绪处于焦躁不安之中，沃兹沃斯欧洲旅行造成的长时间分别，造成了艾米莉日积月累的绝望，她在给希金森的信中透露了这一点。

我们的生活可能无法有任何交集，因为他有他自己的事业，那是上帝指派他的神圣职务。我无法依循沃兹沃斯先生的道路到天堂，我要以我自己艺术的道路到达。那是对我的召唤，和召唤他的声音一样真切，只是，召唤的来源会是一样吗？

最终，时间消弭了一切。

艾米莉把自己封闭起来，将自己的精力投入诗歌创作。

40岁以后，艾米莉把自己关入深闺，绝少与外界沟通，人们更难见到她的身影。有时候，人们偶尔可以看见她在楼上将食品放在一只小竹篮里，再用绳子从窗口慢慢地顺下来。这是她与外界保持联络的唯一方式。

她还终日把自己裹在白色的长袍之中，因为那是纸张的颜色，是弃绝性的贞洁的颜色，也是一种孤独的颜色；但在艾米莉的眼中，"孤独"不是负面的煎熬，而是一种"迷人"的颜色。

2

通过《大西洋月刊》，艾米莉结识了希金森，她恳求希金森能够做她的"导师"（Master），并将她自己称为"你的格言"和"你的学生"。希金森十分欣赏艾米莉的才华，觉得她非常独特。他们开始通信，经常交流各自对文学的看法。

但希金森也一样是位有妻室的男人。1870年，希金森专程来到阿默斯特看望了这位女诗人，其时艾米莉已经是40岁的老姑娘了。他们保持了长期的友谊。

3

艾米莉最羡慕的女诗人勃朗宁夫人，在40岁时得到了她的精神爱侣——诗人罗伯特·勃朗宁，艾米莉被这对神仙眷属的爱情故事深深打动，她期待着自己的40岁。

那一天到来时，艾米莉终于尝到了真爱的滋味，他就是洛德法官，她父亲的老朋友，也是一位莎士比亚的狂热爱好者。

很早的时候，她就认识了洛德，但那时他有自己的妻子，现

在他的妻子去世了，艾米莉才愿意把最好的与他分享，却又担心自己在他眼里还是以前的小女孩。 她怀着忐忑又激动的心情迎接他的每一次到访，她能感受到他停留在她脸上的却不敢奢望爱情降临的目光。

在一个猝不及防的星期日早上，洛德已经拜访过了艾米莉全家，当家里所有的亲人都去了教堂，他突然又来了，艾米莉从窗户看见他走来，听到他敲门的声音，她感到既害怕又温暖，她开门的手在颤抖，她的大脑一片空白，只听到他说："一股希望使我又来到你这儿，我很快要离开，可还是很想听听你心里的话，你会不会觉得我很唐突呢？"

可想而知她心中是何等狂喜！ 在当天的日记里她写道："他怎么会知道他秘密的心愿也会是我的呢？ ……当他走后，我以为那是我的幻觉……我永远不会知道该如何与人分享这种幸福。"

艾米莉写给洛德的信尤其令人感兴趣，在信中她说："可我把我的行为掩饰起来。"她似乎不愿意再掩饰她的感情、性爱或其他，因为他们的爱是相互的。"我承认我爱他——我高兴我爱他——我感谢造物者——把他交给我爱——狂喜的洪流把我淹没。"在另一封信中，她写道："噢，我最亲爱的人，将我从偶像崇拜中解救出来吧，它会把我们俩都压垮的——"

1878 年洛德似乎想要和艾米莉确定性关系，艾米莉拒绝了。 她要保持她的独立性。

你知道不知道当我保留不给时你是最快乐的人——你知道不知道"不"是我们交给语言的最野的一个词？

正如人们所预料的，是词语，而不是身体，替艾米莉讲话，她的爱情建立在词语之中。

这大概是这个世界上最奇怪而美丽的爱情了，爱情仅仅在词语和幻想之中。

尽管艾米莉在词语中深爱洛德，可当他恳请艾米莉嫁给他并和他一起住在伦敦时，艾米莉拒绝了这一请求。

> 灵魂挑选好自己的侣伴——
>
> 然后——就把门关
>
> 对她那神圣的多数——
>
> 从此再不露面——
>
> 不为所动——她发现法驾——停在
>
> 她那低矮的门前
>
> 不为所动——哪怕一位皇帝跪在
>
> 她的门垫上面
>
> 我知道她——从一个泱泱大国——
>
> 单单把一人挑选——
>
> 从此——把她关注的阀门封锁如同磐石一般

自虐的痛感与快感

1

在孤独中觅诗，在觅诗中摆脱孤独；在痛苦中审美，在审美中痛苦。 生活每天都重复着，艾米莉的生活好像永远走不出这个旋涡。

从心理学上讲，一个人陷入痛苦而不愿自拔，那一定是因为他迷恋这种痛苦，迷恋痛苦的人是自虐的。

艾米莉从自我虐待中获得诗的灵感，把虐待当成通往美、上帝、天堂的阶梯。 自虐的极致是死亡，艾米莉毫不畏惧死亡，"为美而死"在她看来是人生的极致。

> 我为美而死——然而
>
> 很难适应这座坟墓
>
> 一个为真理献身的人
>
> 这时躺在我邻屋——
>
> 他轻柔地问"我为何而亡？"
>
> "为了美"，是我的表示——
>
> 他却说"我——为了真理——
>
> 美真是一体，我们是兄弟"——
>
> 于是像亲人夜里相逢——
>
> 我们隔墙侃侃而谈——
>
> 直到青苔蔓延到唇际——
>
> 并把我们的姓名——遮掩——

有意思的是，即使是"为美而死"，艾米莉在她的身旁还安排了一位同道，可见她对于摆脱孤独的渴望。

2

学者们认为，艾米莉虐待自己，是缘于她的恋父情结。

她的父亲外表严肃，艾米莉却能清晰地感受到他深藏于心底的柔情。 有学者认为，这父女两人"似乎分享着一种真正且未

曾付诸表面的默契"。

她17岁时进入霍利约克山女子学院学习,一年后就屈从父亲的意志放弃学业,返回家中陪伴其左右。

据希金森说,她父亲只喜欢吃她做的面包,所以所有的面包都是由她做。

她对父亲情真意切,在1867年10月7日的日记中写道:"为什么我对他有这么深的感情,让我只要一想到分离就十分恐怖。"

1874年父亲去世时,艾米莉悲痛万分,此后两三年中她几乎在每封给朋友亲人的信里都提到他,诉说失去父亲的悲戚。在给希金森的一封信中,她忆起父亲去世的那个他们共度的午后,说"我很想和他待在一起,给母亲编造了一个离开的理由"。

艾米莉如此依恋父亲,和母亲的关系却并不亲近。她曾告诉希金森说:"我没有母亲。我以为母亲就是感到苦恼时你可以跑去找她的那个人。"

这种恋父欲望也表现在她的诗歌创作中。

她常把爱的对象比作"Father""King""Lord"和"Master"等,明显流露着渴望处于被动的、依赖的、服从地位的冲动,这正是恋父最主要的表现。

艾米莉少女时代对基督发生动摇,在晚年的诗作中又回归了对基督的信仰。但生活中的艾米莉从来不去教堂做礼拜,是阿默斯特地区的异类。因此学者们认为她诗作中的那个"Father""King""Lord"和"Master"很可能更多指人间的而非天上的父亲。

然而,这种恋父欲望在现实中是禁忌,会给当事人带来深刻

的负罪感。 弗洛伊德认为，被禁止的恋母欲望或恋父欲望所产生的负罪感，是导致受虐倾向的主要原因。 纵观艾米莉一生的情感生活，不难发现，她正是沿着这样的轨迹，把对父亲的爱移植到了其他男人身上，从而减轻了恋父所带来的道德性焦虑。

从早年的本杰明·弗兰克林·纽顿到查尔斯·沃兹沃斯，再到晚年的奥蒂斯·P.洛德，她心仪的人无一例外都与父亲有这样那样的联系或相似之处：纽顿比艾米莉大 10 岁，是父亲律师事务所的助手；沃兹沃斯比她大 16 岁，与父亲一样充满了道德与精神上的巨大力量；洛德比她大 18 岁，是父亲的生前挚友。 而这三人中对她最有影响的是沃兹沃斯。

作为费城著名的牧师，他在布道坛上泰然自若，率直热情，像她的父亲一样，成熟稳健，艾米莉被这个父亲般的男人深深地迷住了。 面对已有家室的沃兹沃斯，艾米莉体会了如同恋父一样的禁忌。

对爱有极大渴求却又欲爱不能，使艾米莉在充满痛苦的想象中品尝了无限的禁忌的快乐。 痛而快乐，并沉浸其中，这像是艾米莉的宿命。

3

性的模棱两可在她的诗和信中随处可见。 她称自己为男孩、男人、单身男士、兄弟、叔叔。

她以这样的称谓来抹平自己与父亲或父亲般的男人之间的性嫌疑。

但有意思的是，恰是因为艾米莉以男人称谓自己，再加上她那特立独行的生活方式，使得当时女权主义先驱者把她视为同道。

1872 年，当时一个有名的小说家及女权主义者，也是女性杂志的主编，写了一封信给艾米莉，邀请她参加一个女权主义活动。

艾米莉回应道：关于 P 女士我只知道这么多。 她在十月写信给我，要我写一篇文章来改善这个世界。 或许她把这当成我的天职，我不记得了；我总会烧了这类的信，所以我现在也查不到了。 我说不。 她也没再写信给我，或许我冒犯了她。 或许她不再想从我身上发掘人性。

事实上，在一封早期的信中，她用相当讽刺的语气来描述镇上的女性社团：缝衣社又来了；上个星期第一次开会。 现在所有穷人都得救了，寒冷的会得到温暖，受热的会得到清凉，挨饿的有人喂，挨渴的有了水，褴褛的有了新衣，而这个摔倒的世界会再站起来。 所有人都很高兴。 我不参加，虽然我很欣赏她们。

因此，艾米莉的恋父情结夹杂着融入男人世界的渴望，她并不愿推翻这个世界，只愿成为他们中的一员。

勃朗特
Brontë

艾米丽·勃朗特（1818—1848），英国女作家，与夏洛蒂·勃朗特、安妮·勃朗特并称为文坛奇特的三姐妹。

出生于牧师之家，曾在生活条件恶劣的寄宿学校求学，也曾随姐姐夏洛蒂去比利时学习法语、德语和法国文学。

她性格内向、娴静文雅，从童年时代就酷爱写诗，一生共创作了 193 首诗，被认为是英国的天才女诗人。

《呼啸山庄》是其唯一的小说，发表于 1847 年，被誉为小说史上最奇特的作品。这是一部关于爱情的小说，而它的作者从来没有经历过爱情，完全凭想象而虚构。

她拒绝爱情，拒绝亲情，甚至拒绝延续生命，在患肺病时因拒绝治疗而去世。

艾米丽去世时年仅29岁，风华正茂。除那部赫赫有名的《呼啸山庄》之外，艾米丽留给世人的还有她孤绝的身影。可能大多数读者都想不明白，能写出《呼啸山庄》中那千古悲叹的爱情故事的艾米丽，在她有生之年竟没有体味过爱情的诸般滋味。或许只有对那些与爱情擦肩而过的人来说，爱情才会海枯石烂；而对于那些从未与爱情谋面的人来说，爱情只是自己一厢情愿的想象，《呼啸山庄》正是一首艾米丽·勃朗特的爱情狂想曲。

如果没有盖斯凯尔夫人为那部旷世名作《简·爱》的作者夏洛蒂·勃朗特作传，勃朗特姐妹的身世便不会被世人所知。遗憾的是盖斯凯尔夫人将笔墨更多地集中在了夏洛蒂身上，艾米丽和安妮则显得孤独而神秘。后来的传记作家尽心调查，也未能找出有关艾米丽爱情方面的详尽资料，那些散落在各处的只言片语只会使艾米丽的生活更加神秘莫测。

英国著名作家毛姆在一篇文章里描绘艾米丽说："她是一个古怪的、神秘的、像影子一般的人物。她从来没有直接被人见到，却仿佛是在一个旷野池沼中反映出来的一样。你必须从这儿那儿的一个暗示及零星逸事里猜测她是个什么样的女人。她超然不群，是一个生硬的、使人感到不舒服的人。"

超然不群而又与人为敌，艾米丽·勃朗特在这种姿态下挥洒了短暂的一生，也因此诞生了《呼啸山庄》，以及那个愤世嫉俗的希思克利夫。

荒原上的踯躅者

1

艾米丽·勃朗特是勃朗特夫妇的第五个孩子，1818 年出生在约克郡的桑顿。 1820 年，全家人搬迁到了哈沃斯区的牧师住宅，从此，艾米丽再也不愿离开这个地方。

牧师住宅是一幢两层楼的石头建筑，坐落在一个小山顶上，在这里可以俯视下面的村庄和一望无际的荒原。 小楼面对着圣·迈克尔教堂的钟楼，在小楼和教堂之间有一片不大的空地，是一个花园。 右边是墓碑稠密的教堂墓地，小山的后面就是日后对勃朗特三姐妹影响巨大的那片荒原了。

这片荒原给了夏洛蒂·勃朗特不屈不挠的生存意志，也培育了艾米丽·勃朗特热爱自由的天性。

这片荒原上可以耕种的土地很少，山脉非常陡峭，显得凄凉而可怕。 对于喜爱萧瑟景致的勃朗特姐妹来说却有着令人吃惊的魅力：高高的山峦重重叠叠，蜿蜒的山脉犹如一条巨蟒环绕着大地一直伸向无尽的远方，这里生长着一种惹人喜爱的植物——石楠花。 每年 9 月份，荒原上开满了紫红色的小花，好似覆盖着一片无垠的紫红色地毯。 到了春季，小草复苏了，荒原一片绿色。 在其他季节，雨雾覆盖下的荒原在凄风吹拂下颜色在棕色和灰色之间摇摆。 一年四季，荒原无休止地变换着颜色。

荒原上几乎没有树木，稀稀疏疏的几棵树像是与严寒和凄风搏斗的勇士。荒原上的最大特点就是终年不休地呼啸着的大风，而所谓阳光灿烂的日子屈指可数，总是一会儿下雨，一会儿下雪，要不就是大雾弥漫。风主宰着土地，它的喜怒无常控制着天气，浮云被它撕扯着，始终拿不准主意把变化多端的身影投向哪里。风从山上吹过又顺势穿过谷底，吹拂四季变化着颜色的草地。

勃朗特家的孩子就在这片大沼泽地上追逐徘徊。艾米丽对之尤为深爱，夏洛蒂曾写道：我的妹妹艾米丽深爱这片沼泽地……对她而言，这片沼泽地不只是一处自然景观，而是她生活于其间、赖以维持生命之所系，就像寄居于其间的野鸟，或繁衍于其间的石楠……她在这片荒芜孤寂的原野中，找到许多珍爱的乐趣，其中最重要也最受她喜爱的就是——自由。

直到 17 岁到露海德学校上学以前，艾米丽一直生活在哈沃斯的这片荒原里，清贫然而无拘无束。

从童年时代起，她就开始在这片荒原上构想贡代尔联合王国的故事。这部诗体传奇虚构了贡代尔联合王国一个成员国的公主若西纳，最终成为联合王国女皇的故事。

不错，这片荒原就是艾米丽的王国，而她就是那个英雄女皇。

2

17 岁时，艾米丽来到姐姐夏洛蒂正在任教的露海德学校。此时正值青春期，她像一只孩子手中的风筝，任凭无休止的苦恼牵扯得跌跌撞撞。

她个子很高，因家境贫寒穿着打扮都不入时，又不是正式

生，经常受到同学们的奚落，因此她精神紧张，整天坐立不安。

夏洛蒂这时刚当上教师，工作十分繁忙，又住在教师宿舍里，很少有时间照顾艾米丽，这使性格内向的艾米丽更是无人倾诉，用度日如年来形容艾米丽的生活一点都不为过。

三个月过后，艾米丽的健康状况急剧恶化，精神几乎崩溃，不得不回到家中，回到那片给予她无限自由的荒原，驰骋在自己的贡代尔王国。

对此，夏洛蒂曾无奈地说：

> 我妹妹艾米丽喜欢荒原。对她来说，在石楠丛生的荒地里最黑的地方，花儿开得比玫瑰花都鲜艳；她的心能把灰白的山坡上最阴沉的洼地想象成伊甸园。她在那荒凉的孤寂中找到许多心爱的乐趣。自由是艾米丽鼻子里的呼吸；离开了它，她就不能生活。从她自己的家转到学校，从她自己那非常僻静而又无拘无束、朴实自然的生活转到纪律严明、按部就班的生活方式，是她无法忍受的。她有着坚忍不拔的精神，她的性格在这方面来说真是过于强烈了。每天早上她一醒来，家和荒原的幻景就在她心头涌现，使她一整天都闷闷不乐。

回到家中的艾米丽每天记日记和编故事，继续着贡代尔王国的传奇。

她还承担了家务。在她看来，在家里干活，然后到荒原无拘无束地散步，能给她的精神带来无限愉悦。

3

由于家里的经济条件每况愈下，姐姐夏洛蒂决定开办私立学

校来增加收入，但她们必须继续深造才能吸引学生到学校来。

1842 年，夏洛蒂和艾米丽在姨妈的资助下，一同到布鲁塞尔学习。这个经历使夏洛蒂体味了让她刻骨铭心的单恋，而对艾米丽来说也是一场痛苦的经历，因为她不得不离开荒原了。

姐妹俩住在英国驻比利时大使馆的牧师詹金斯家中，生活中涉及的交际应酬事务几乎都由夏洛蒂承担。艾米丽十分羞怯，在詹金斯牧师家感到很不自在，不敢说话，詹金斯太太发现艾米丽讲话从来不多用一个音节。

艾米丽的才华很快被她们的老师埃热先生发现，其他老师也认为艾米丽天分很高。其中一位老师说，她有男人一样的头脑，而且善于雄辩，对于一个女人来说这实在难得。

艾米丽留给老师们的另一个印象就是很倔强、固执，坚持己见，常常与人争得面红耳赤。

这时的夏洛蒂已爱上了埃热先生，她甚至不顾一切地给他写情书，但遭到了埃热先生含糊其词的拒绝。

我们不知道艾米丽亲眼见到夏洛蒂对埃热老师的暗恋会是什么态度，可以肯定的是，在埃热先生的眼中，艾米丽更有才华也更漂亮。发生在布鲁塞尔的故事因为没有书信或日记留下来，真相世人无从得知，也就不知道该为谁惋惜了。

她们因为姨妈的去世从布鲁塞尔返回哈沃斯，之后艾米丽再也没去布鲁塞尔，甚至再也没有离开过哈沃斯这片给予她自由的荒原，直到她去世并葬在了那里。

乖戾的女孩

1

很难相信，一个没有爱情经历的人能写出《呼啸山庄》那般惊世骇俗的爱情故事，但从艾米丽的经历来看，这确实是一个游离于俗世爱情的人。艾米丽不喜欢同外人接触，性格专横，爱支配别人，也相当任性，不喜欢别人干涉。她对自由的追求，已然超过了爱情。在一首诗中，她写道：

> 财富并不珍重
> 我讥笑、嘲弄爱情
> 名利的欲望只是一场梦
> 它与朝霞一同消失、成空——
> 如果祈祷——我唯一的祈求
> 那使我双唇启动的便是——
> 还给我我的平常心
> 给予我真正的自由

2

艾米丽处处与人为敌，大多数时间她沉浸在大自然的动植物世界中。她对动物的爱护达到了狂热的程度，她说过她从来不对任何人表示关心，她把全部的爱都留给了小动物。她喜欢小动物的自由自在，它们从不拘束，活得自然，她甚至喜欢动物狂野的本性。

夏洛蒂写《谢利》一书时，把艾米丽的不少性格特点都塑造在谢利这个人物身上了。她描写谢利喜欢坐在地毯上读书，一条胳膊搂着她那条毛茸茸的哈巴狗的脖子，这正是艾米丽读书时的样子。如果艾米丽看见门外有一条陌生的狗垂头丧气地走过，她便会叫住它，好心地给它水喝；如果它咬伤了她，她也不太会叫喊，而是到厨房里用烧红的火钳烙她被咬的伤口，一声都不吭。

艾米丽对人，哪怕是自己的亲人也漠不关心，即使是姐妹有困难的时候她也不会伸出援助之手。

早在 1839 年，在她描写一位贡代尔王国的英雄时，她就写过一位"铁男子"，这位男子起初心肠很软，后来变得冷酷无情，对周围的事物都无动于衷。《呼啸山庄》中的希思克利夫就是这样一个人，人们或许同情他，但是他那种复仇的心态是很难让人原谅的。生活中的艾米丽就是这样一个人，好像她从不寄希望于别人原谅她或惦记她。

艾米丽常常与夏洛蒂合不来，对安妮也很急躁，她们之间也常常发生不愉快的事。不过安妮性格温柔，因此虽然有矛盾，相处得也比较好。

在姐妹三个当中，艾米丽应算是最漂亮的，但同时也是最冷漠无情的。艾米丽一生中交往的男性除哥哥、父亲和父亲的助手外，几乎没有其他男性。斯达尔夫人的传记中记载，有一位名叫威廉·维特曼的副牧师深得姐妹三人的好感。他是哈沃斯牧师的助手，他可以在情人节向姐妹三个都献花。为此，安妮和夏洛蒂都对他颇有好感，她们两人还曾为同时爱上同一个人而苦恼不已。但艾米丽好像没有被爱情淹没，她或许因为姐姐和妹妹的原因而压抑了自己的情感，或许根本就没有瞧上威廉。

反正从表面看来，她就是游离于这些感情。 从艾米丽的作品来看，她根本就不屑于这种俗世的爱情。

最终，威廉牧师没有娶勃朗特家的姑娘，而是与邻村一个更富有的姑娘结了婚。 这种结局必然令夏洛蒂和安妮都深受伤害，唯独艾米丽无动于衷。 由此可见，艾米丽的冷漠无情却也保护了自己。

3

许多研究者认为，艾米丽这种乖戾忧郁的性格跟她两个姐姐的夭折有关。

在夏洛蒂之前，勃朗特夫妇曾生有两个女儿，但都因伤寒夭折了。 这个打击似乎对夏洛蒂没有造成太大的影响，但让艾米丽一直都沉浸在对死亡的恐惧之中。 这使她游离于正常的世俗生活，这种恐惧感甚至让她正值青春年华也燃不起爱情的火焰。

《呼啸山庄》中也描绘了诸多人的死亡，由死亡引起的神秘与恐怖气氛成为这部小说的一大特色。《呼啸山庄》中，洛克伍德先生在梦里看到凯瑟琳的幽灵，幽灵告诉他她已经游荡了二十年，其时，艾米丽两个姐姐的幽灵也正好在她心中二十年了，她在写书的时候肯定在想着她们。

雌雄同体？

1

当《呼啸山庄》刚刚出版的时候，人们都认为作者肯定是位男性，因为女性无法写出这种作品。 后来当人们发现作者竟是

位女性时，他们无论如何也不能想象一个女子怎么会写出一本完全没有女人味的小说。 他们推测那个乖戾的希思克利夫一定有个原型，那是谁呢？ 艾米丽生活中的男性除了父亲，就是哥哥布兰威尔。 于是，人们认定布兰威尔就是这个原型。

这些流言蜚语使艾米丽非常生气。

事实上，艾米丽非常痛恨哥哥布兰威尔，她甚至动过杀死哥哥的念头。 有一天，布兰威尔去酒馆喝得酩酊大醉，别人把他送回家来。 艾米丽是一个在夜晚思维十分活跃的人，当时正在进行创作，被叫出去扶布兰威尔，见到哥哥这副样子她心中十分生气，恨不得把他丢在门外。

后来布兰威尔与有夫之妇鲁宾森夫人私通的丑闻传遍了哈沃斯，艾米丽对哥哥失望到了极点，他们俩的关系公开恶化。 她尤其对布兰威尔那充满情欲的爱情充满鄙夷，以至于在艾米丽的小说中，我们欣赏到的希思克利夫与凯瑟琳的爱情完全超越了情欲。

因为希思克利夫与凯瑟琳的恋爱延续了兄妹乱伦的主题，而艾米丽恰巧有一个哥哥，于是有些人还推测艾米丽之所以没有同别的男人发生恋爱是因为她的恋兄情结。 这样的谣言几乎令艾米丽发疯，因为那些人根本就不理解她的作品。

在《呼啸山庄》里，凯瑟琳和孤儿希思克利夫从小一块儿长大，情同兄妹，希思克利夫甚至可能是肖恩的私生子，是凯瑟琳同父异母的哥哥。 但他们的爱情没有性的色彩，最多的就是在凯瑟琳死的那天两个人发疯似的猛烈拥抱。

2

显然，布兰威尔不是希思克利夫的原型，而艾米丽也没有恋

兄情结或乱伦意识。 事实上，希思克利夫是艾米丽根据自己的想象创造出来的。

大量事实表明，艾米丽本人具有不寻常的男主人公所需的全部男子气概。

夏洛蒂·勃朗特称她的妹妹艾米丽"比男人强大，比孩子单纯"，她"内心隐藏着力量与火焰，能够令她的男主人公头脑活跃，情绪激动""她有宽宏大量的性格，不过不免热烈和急躁；她的精神执着不懈""她坚强乖戾的性格中含着某种严厉"。

勃朗特姐妹的父亲帕特里克·勃朗特身材很高，而布兰威尔身高仅有五英尺，艾米丽是家中除父亲以外最高的人。 哈沃斯的当地人说艾米丽"更像个男孩而不是女孩"，"当无精打采地逡巡在荒原上，向爱犬打口哨或者大步流星行走的时候"，她看上去"像是漫不经心的小男孩"。 她在家里一向以男孩自居，绰号"少校"，这非常酷似那位墨西哥女画家弗里达·卡罗。埃热先生，也就是那位布鲁塞尔的教授说"她本应该是个男人"；夏洛蒂谈起乔治·爱略特的情人时说，刘易斯的长相让我看得流泪，刘易斯长得太像艾米丽了。

3

拜伦式的英雄正是艾米丽所欣赏的，她甚至把拜伦的经历变成了希思克利夫的经历。 拜伦爱着的一位女士玛丽·查沃斯也曾对女佣说："你以为我会对那个跛脚的少年感兴趣吗？"此时跛脚的拜伦正好在附近，他听见了玛丽的话，痛苦地从房间里冲出去，消失在夜幕之中。 在《呼啸山庄》里，希思克利夫在听到凯瑟琳和管家奈丽的谈话之后也冲出去并离家出走。

勃朗特姐妹在世时，拜伦是她们共同的偶像。 夏洛蒂·勃

朗特的《简·爱》中的罗切斯特身上也有拜伦式英雄的影子。因此，艾米丽笔下的希思克利夫是她的个人气质与理想中的男性形象的合二为一。

4

《呼啸山庄》中另一个主人公凯瑟琳的原型显然是艾米丽自己。或者可以说，希思克利夫和凯瑟琳是同一个人，就是艾米丽。

《呼啸山庄》中，凯瑟琳告诉迷惑不解的管家奈丽，她将嫁给埃德加而不是希思克利夫，因为她和希思克利夫太像了。"奈丽，我就是希思克利夫。"她和他一样粗野，报复心强。这个"脾气暴躁"的姑娘曾经要求把鞭子作为礼物，还总喜欢攻击别人，对他们拳打脚踢。凯瑟琳和希思克利夫情绪激动时都有相似的剧烈生理表现。二人都会在激动之中紧磨牙齿并把头在硬物上猛撞。有一次凯瑟琳"狂躁不已"，用牙齿撕开枕头，并扯撒其中的羽毛，好似狐狸猛甩一只小鸡。

希思克利夫和凯瑟琳是一个人，他们一起分享了一个两种性别、两颗心灵的艾米丽；希思克利夫代表她身上的男性精神，而凯瑟琳代表其女性精神。因此可以说，没有恋爱的艾米丽把自己的全部分给了男女主人公，实现了自我。

5

艾米丽对爱情的描绘与夏洛蒂也不同。在夏洛蒂笔下，爱情常常是单相思，女主人公疯狂地爱上男主人公，她往往是爱情的奴隶，她们的幸福和命运依赖于男人的态度，这些女性角色十分苦恼、伤心，为得不到爱情而不能自拔。这样的爱情正如夏

洛蒂对埃热先生的单相思经历。

在艾米丽的笔下，爱情要平等得多，女主角也要勇敢得多。她们积极地追求爱情，对爱情坚贞无比。这些男女之间能够相互沟通，相互了解，而且常常是青梅竹马，爱情也随着故事的发展而发展。相互之间的离别更加深了男女主人公的爱恋之情，因为他们本身就是一个人；不像夏洛蒂，她就是一个女人，她永远缺少另一半，她在苦苦等待、寻觅、追求另一半。

6

艾米丽写小说的目的并不是为了发表，为此夏洛蒂做了不少工作，姐妹俩僵持了很长时间艾米丽才同意将书稿寄出，这才有了今天的《呼啸山庄》。

在《呼啸山庄》中，希思克利夫发泄完所有的仇恨后，生命也走到了尽头，他不吃不喝，把服侍他的佣人和医生都赶走，在孤独中走完了人生。

人生如戏，戏如人生。这话用在艾米丽身上最恰当不过。在她人生的最后阶段，艾米丽仪式般地重复着希思克利夫，仿佛在告诉世人，她就是那个希思克利夫。

染上肺结核后，艾米丽的健康状况急剧恶化，呼吸变得急促，脸色很难看。她不把自己的病情告诉自己的姐妹，夏洛蒂注意到她的情况，劝她看病、吃药，她固执地拒绝了。到了1848年的11月，艾米丽已经骨瘦如柴，而且沉默寡言，拒绝任何人对她的关心和问候。

夏洛蒂耐心地劝她吃药，她理也不理。安妮关心她，她也不理睬，为此夏洛蒂非常伤心。艾米丽在折磨她的姐妹，就像希思克利夫折磨伊莎贝拉和林顿那样。她知道她可以让她们痛

苦，而且任性地坚持，在她身上——与希思克利夫一样——爱与恨总是不能和解。

盖斯凯尔夫人的传记《夏洛蒂·勃朗特传》里，描写了艾米丽·勃朗特的弥留之际：

> 12月，一个星期二的早上，她像平时一样起床，穿衣，中间停顿了好多次，但还是做完了自己的每一件事，甚至尽力干起她的针线活；仆人们在一旁看着，知道那种令人揪心的震颤呼吸和呆滞的眼神一定预示着什么；但她继续干活儿；夏洛蒂和安妮，虽然满心的恐惧难以言表，还是抱着最微弱的希望……临近正午时，艾米丽的情况更糟糕了，她只能气喘低语！那时，她对夏洛蒂说："要是你找个医生来，我现在可以看看。"为时已晚。两点钟前后，她去世了。

波伏瓦
Beauvoir

西蒙娜·德·波伏瓦（1908—1986），
享誉世界的法国著名作家和社会活动家，哲
学家萨特的终身伴侣，存在主义文学代表人
物之一。

生于巴黎。中学毕业后进入巴黎大学学
习哲学。在这里遇上萨特，从此开始了长达
半个世纪没有婚姻束缚的"协议爱情"。

1934 年，发表第一部小说《女宾客》，
获得极大成功。1949 年出版《第二性》，
被誉为西方女性的《圣经》，多年来一直是
影响西方女权运动的重要著作，"女人不是天
生的，而是后天形成的"，是其中的一句名
言。

1954 年出版《名士风流》，获得法国龚
古尔文学奖。

　　半个世纪以来，西蒙娜·德·波伏瓦与保罗·萨特的奇特关系总是成为人们津津乐道的话题。萨特，这个文化巨人，多多少少就是米兰·昆德拉的小说《不能承受的生命之轻》中那个曾与数十位女人有过性关系的托马斯。那么，西蒙娜·德·波伏瓦是谁呢，她是特蕾莎和萨比娜的结合体。她曾经也像特蕾莎那样，当自己的男人移情别恋时，沮丧而落寞，但好在她有萨比娜的疯狂，靠着疯狂，萨比娜在特蕾莎面前把罪孽感一扫而光，并把那些尤物男人挥霍掉。波伏瓦靠占有女性而抵消了对女性的嫉妒，她又靠占有男性消弭了因被伤害而对男性所起的怨恨。因此，为何波伏瓦和萨特能保持这种奇特关系？就在于萨特实现了他的自由，而波伏瓦找到了自己的平衡点。所谓宽容的背后，有着这种秘密的交易。

挑战禁忌

1

至今人们还未达成共识，先天或后天因素，哪个对一个人的人生包括爱情起到决定作用。 从波伏瓦的经历看，好像一切都先天注定了，尤其是她在少女时代表现出的同性恋倾向，更让人觉得老天注定不让她走一条寻常路。

西蒙娜·德·波伏瓦出身于巴黎一个正统的资产阶级家庭，她集父母优点于一身，儿时的她黑发碧眼，并显露出非凡的才华，以"小才女"远近闻名。 当家庭由富贵逐渐走向衰落，她亲眼看见了生活的窘境，贫困给少女时代的生活蒙上了一层阴影，父母经常不厌其烦地在她耳边重复一句话："你没有嫁妆，你必须好好读书、工作。"童年的波伏瓦就已经懂得命运要掌握在自己手里。

波伏瓦升入小学四年级时，班里来了一个叫伊丽莎白·马比耶的新生，昵称扎扎，她短短的头发，皮肤黝黑。 扎扎曾因在乡下煮马铃薯时，衣服着火，大腿被烧伤，因此在家休学一年。波伏瓦对她有这样的经历十分钦佩，觉得她是个了不起的人物。扎扎说话诙谐有趣，她经常学老师说话，模仿得惟妙惟肖；待人接物彬彬有礼，落落大方，尤其是她对老师说话的时候，完全是对同辈人一样的口气。 她毫不羞怯地当众弹钢琴，面对老师指

责的眼神她也坦然自若，这在波伏瓦看来简直是一个壮举。

扎扎改变了波伏瓦的性格，让她变得勇敢，敢于我行我素，不在乎别人的看法。当波伏瓦走进扎扎的房间，想到房间里有扎扎用过的东西就无比激动，身体竟产生异样感。每次放假，她就感到几乎要崩溃，因为不能见到扎扎了；每次开学，她都能为即将再次见到扎扎而欣喜若狂。有一天，她突然意识到："我由于她的不在而受着煎熬。"十几岁的时候，波伏瓦曾鼓足勇气向扎扎表白："我喜欢你。"这让扎扎吃惊不小，而波伏瓦完全是率真之词，并不完全清楚这种非同寻常的感情的真正含义。

进入巴黎大学后，波伏瓦结识了梅洛·庞蒂，她把梅洛·庞蒂介绍给扎扎，两人很快坠入爱河。到了谈婚论嫁前夕，由于梅洛·庞蒂私生子的身份暴露，扎扎的母亲坚决不同意这门婚事，梅洛·庞蒂为了维护家族的声誉，违心接受了扎扎母亲的提议，从此冷落扎扎，这导致扎扎精神失常，并诱发脑膜炎，在高烧昏迷四天后，扎扎去世了。

但扎扎从来没有在波伏瓦的生活中消失，波伏瓦常常从那些聪明而率性十足的女生身上寻找扎扎的影子，这引发了一次又一次同性之恋。但哪一位女生也比不过扎扎带给她的感觉，时隔三十年后，波伏瓦在回忆录中描绘了她与扎扎相识相处时的点点滴滴，抒发了思念之情。

2

波伏瓦的独特之处在于她不是纯粹的同性恋者，她从不会因为扎扎而失去对男人的兴趣。15岁时，她对自己的梦中情人作了设想：

如果我遇到比我更完美、和我同类型而且同我很合得来的男人，我才会嫁给他。我为什么要求他比我强呢？男人是一些特殊的社会分子，在出生时便享有大量特权，如果一个男人无法全面胜过我，我会认为自己则相对比他强得多。为了表现他和我同等，他必须比我优越……我命里注定的男人应该既不比我弱小，也不过分强大，他应具有相当的卓越来担保我的生存……他应该是从一开始就具有尽管是初看来只是某种希望的完善。他很快便能成为我理想中堪称我表率的人，能够远胜于我，我不允许自己无法理解他的思想或是不了解他的事业，爱情必须有助于这一点，当然我会小心地使我俩之间不会有太大差距。

初入大学的波伏瓦十分崇拜表哥雅克，她觉得他懂得很多，却一点也不自傲。他总会说一些有趣的事情给波伏瓦听，他的声音那样亲切，只要一见到他波伏瓦就会感到快活，波伏瓦常常靠在枕头上流着眼泪想：我哭了，因为我喜欢他。

雅克经常带波伏瓦去酒吧喝酒，酒吧里鱼龙混杂的气氛让她感到十分好奇。

当时资产阶级对男女在性道德上的要求极不平等，男孩子在结婚前被鼓励有一些风流韵事，这被看成一种男性魅力的体现，几乎没有一位男子在结婚前还是处男，而女子却要守身如玉，遵守所谓妇道。波伏瓦对此非常不解，她经常假装轻佻地和酒吧的客人搭讪，谎称自己是一个模特或者是妓女。

在《第二性》中，波伏瓦曾经分析过自己当年这一大胆行为的心态：相当一部分年轻女子出于对家庭的不满，对正在发育的性征十分恐惧，或者出于偷食禁果的好奇而模仿妓女，她们如孩童般幼稚，并不性感的女孩子相信自己不会玩火自焚，相信迟早

有一天某个男人会相信她的话。

在酒吧遭到男人们肆无忌惮的嘲笑让波伏瓦感到一种冒犯礼仪和权威的快感，甚至那些言语上的淫秽，也不会让她产生反感，反而对酒吧里那些奇异的性事颇感兴趣。

雅克最终娶了陪嫁更为丰厚的女人。波伏瓦并不因此而难过，与雅克交往的经历让她见识了很多，她下意识地觉得自己想要的并不是一个男人，而是更多。

爱情契约

1

在巴黎大学，萨特和保尔·尼赞、勒内·马厄是臭名昭著的恶搞"三人小组"，波伏瓦最初对萨特十分反感。经马厄介绍，波伏瓦正式认识了萨特，同他在一起，波伏瓦第一次感到了自己在智慧上低人一等。

有一次波伏瓦和萨特舌战了三个小时，最后波伏瓦以认输告终，"我每天都在和萨特较量，我在讨论中够不上他那个层次"。此时的波伏瓦感到的是何等的欣慰，她少女时代就期待的那个比她强的男人出现了，比她强但又不是强很多，而且他们之间能够交流。

此外，波伏瓦发现萨特在各个方面都与自己十分相似，经过了许多年的高傲孤独后，波伏瓦终于发现自己不是独一无二的，曾经以为这个世界上再也找不到和自己同呼吸共命运的人，现在萨特出现了。"我不必独自一个人面对了……"，波伏瓦加入后，"三人小组"变成了"四人帮"。波伏瓦不再对萨特抱有成

见，萨特完全符合她 15 岁梦中情人的形象，在接下来的哲学教师资格考试中，萨特考了第一，波伏瓦考了第二，这个结果太让她满意了。

但他们两人在爱情婚姻观念上并不一致。在萨特看来，作家都应该是花花公子，这样才能有创作的激情。对于一个艺术家来说，只限于爱一个女人是很遗憾的。他不愿意结婚，甚至憎恨已婚男子，更不甘心成为他们中的一个；他也不赞成一夫一妻，更不愿意和某一个人终身厮守。

一天下午，两人看完电影又去散步时，萨特突发奇想说：我们签个为期两年的协议吧，在这两年中，我可以安排在巴黎生活，用我们都愿意的最亲密的方式一同消磨这几年。然后我们可以两地分居几年，然后在其他地方，国外或可能的地方，或多或少、或长或短地在一起生活一段时间。这可以让我们彼此不陌生，谁也不要徒劳地企求对方帮助。但没有任何力量可以割断这条连接我们俩的纽带。而且，我们绝不能将这断断续续的同居生活庸俗地视为一种义务或者习惯，要不惜一切代价阻止它向这方面堕落。

虽然对于萨特的设想有点疑虑，但波伏瓦不习惯过早地担心某事，至少她对他的意见完全赞同，她充分信任萨特。随后，他们还互相约定：双方之间不互相欺骗，也不互相隐瞒，双方所遭遇的其他偶然爱情也一定要向对方如实汇报。

萨特说到做到，果真把自己遇到的每一次"偶然爱情"都如实告诉波伏瓦，起初波伏瓦感到异常难堪，渐渐地，波伏瓦与萨特的这些情人相处得都很融洽，成了很好的朋友。

2

一些研究者认为西蒙娜是迫不得已才接受这个协议的。 在《第二性》中，她曾深刻地指出，所谓"偶然爱情"只不过是男人们把他们一直在做的事情"合法化"的一个借口，给他们不断更改的欲望找到的一个美丽的名称。 虽然在协议中她自己也获得了同样的"偶然爱情"的权利，然而许多事实表明，社会能容忍男性的性开放，却很难接受女性的性开放，她作为这个社会中的一个女性，不可能像萨特那样把这个协议发挥彻底。

正因为是被迫接受的，当萨特绘声绘色地向她描绘那些"偶然爱情"时，波伏瓦的嫉妒和不平衡心理油然而生。 同时萨特唤起了波伏瓦性的觉醒，在萨特去服兵役时，她经历了自己的第一个"偶然"。

兵役结束后，萨特被安排到勒阿弗尔教授哲学，波伏瓦却被分到马赛教书。 萨特不忍心看到波伏瓦为即将到来的分别而难过，他向波伏瓦提出求婚——他们若成了夫妻，就可以分配在同一个城市。 对于萨特来说，提出求婚是十分不易的，因为他最讨厌的就是成为一个已婚男子。

波伏瓦思前想后还是拒绝了。 萨特不断地劝说：你不要犹豫了，结婚不会影响我们各自的生活，我们的关系还跟以前一样，为了一个原则而折磨自己是愚蠢的。 但波伏瓦认为，他们之所以讨厌结婚是因为蔑视资产阶级那一套社会制度和习俗，反对社会对私生活的任何干涉，而如今他们却因为不能忍受两地相思之苦而实行"假结婚"，难道自己只因为这样一件小事就轻易放弃了对独立的追求？ 同时，波伏瓦清醒地认识到，结婚后，萨特仍会继续"偶然爱情"，而她出于报复或肉体需要也会有

"偶然爱情"，这样，婚姻失去了它的本来意义。 最终，波伏瓦选择了去马赛。

3

在马赛时，波伏瓦收到了第一个女同性恋者对她的倾情表白。 她同样把这看作一次"偶然爱情"。

不久，波伏瓦调往里昂教书，萨特还是定期来看她。

波伏瓦对班上的一个名叫奥尔加的法俄混血姑娘产生了兴趣。 奥尔加性格古怪，神情傲慢，完全沉浸在自己的世界里，她有许多奇谈怪论，比如，她鄙视劳动，主张人应该懒惰等。波伏瓦对奥尔加着了迷，她在奥尔加身上找到一种久违的感觉，这种感觉只有曾经和扎扎在一起时才有过。

她们很快成为亲密无间的朋友，两人都有相见恨晚之感，而且波伏瓦赢得了奥尔加父母的信任，他们爽快地把女儿交给她监护。 但她们之间超越了师生关系，也超越了友情，是那种若有若无的同性恋关系。

接下来的事情，就朝着令波伏瓦痛苦不堪的方向发展了。这个时期，萨特经常带着他的学生博斯特来里昂看望波伏瓦。起初，萨特和奥尔加只是普通朋友，后来，萨特渐渐爱上了奥尔加。 当波伏瓦发现奥尔加与萨特相爱的时候，她感到异常痛苦，但她不清楚自己是因为萨特爱奥尔加而难过，还是因为奥尔加爱上萨特而难过。 因为她既爱萨特，也爱奥尔加。 她们之间确实有超出友谊的暧昧关系。

波伏瓦的双性恋特征在此时暴露无遗。 在小说《女宾客》中，她曾这样写道：只有一个生命，在正中间，只有一个人，既不能说是他，也不能说是我，只能说是我们。 在这段含糊的话

中，实际上表达了波伏瓦的迷茫，有一个生命不知道到底该属于哪一方，或者说在追问自己到底是属于萨特的，还是属于奥尔加的。波伏瓦说，我并不嫉妒，同他在幻想症中慢慢垮下去相比，我更喜欢他去角逐，去争取奥尔加的青睐。

在回忆录中，波伏瓦描绘了三个人在一起时的状态。

当我们三人一起出门时，过去的奥尔加烟消云散了，因为，萨特期望的是她的另一个侧面，有时，她能不负他的希望，比与我相处时表现得更为女性化，更为风姿绰约，更搔首弄姿。有时，她感到他的期望令人生厌，就会愁眉苦脸，甚至大发雷霆。但无论哪一种情况，她都比较注意场合。萨特呢？想着奥尔加时的他与和我相处时的他判若两人。——如此一来，我们三人在一块时，我会感到双重的失意。他们常制造一种动人的气氛。对此，我尽力有所贡献，但无论什么时候我一想到这"三重奏"要长期延续下去，我就被吓坏了。当萨特和我按照计划去游览时，我根本不希望奥尔加同行。另一方面，明年，我将去巴黎执教，希望能带上奥尔加。但如果我承认，她的愉快虽然依赖于我，但同样更多地依赖萨特，那么，我带她去也会使我扫兴。我并不怀疑，他会在奥尔加的生活中取代我的位置，而我又不能忍受与他有什么不和，所以，和他争夺奥尔加是不可能的。无论如何，仅仅从他追求的那股固执劲中，他已得到如此大的乐趣，而我本人却没有这种冲动。既然他能比我为奥尔加贡献更多时间，更殷勤周到，我没有理由抱怨。但是，这种理性的思考没能减少我的不快。由于没有把感情纳入意识的框架中，我既为萨特制造了这么个处境而生气，也为奥尔加利用了这个处境而气恼。对这种隐晦的怨恨，我有天生的羞辱，而且我发现了比我所承认的难得更难以忍受的一种羞辱。言行之间，我都热心地促

进"三重奏"的健康发展，但对己，对他们，我丝毫不感到满意，于是，我害怕地期待着未来。

这时的萨特处处维护奥尔加，疯狂地追求奥尔加，波伏瓦眼睁睁地看着自己所爱的两个人在眼皮底下卿卿我我却无可奈何。

《女宾客》中弗朗索瓦兹的心情，可以说代表了当时波伏瓦的心理：当不幸处于顶点时，忽然不再有什么东西是重要的了。因为格扎维埃尔，弗朗索瓦兹几乎失去皮埃尔，作为报答，格扎维埃尔给她的仅仅是蔑视和嫉恨。一旦同皮埃尔重修旧好，格扎维埃尔就试图在他们之间建立一种阴险的同谋关系，而他对此半推半就。两个人都遗弃了弗朗索瓦兹，她心中填满了忧伤，甚至都没有了愤怒和眼泪的地盘。弗朗索瓦兹对皮埃尔不再存有希望，他的冷淡不再触动她。面对格扎维埃尔，她怀着某种喜悦地感到，胸中升起她尚未经历过的疑难而苦涩的东西，这东西几乎是一种解脱：它强大而自由，终于不受拘束地充分发展，这就是仇恨。

这种仇恨的威力是巨大的，波伏瓦在小说的结尾处让这个仇恨像原子弹一样地爆炸了：当格扎维埃尔睡觉时，弗朗索瓦兹扳下了煤气开关的手柄，"明天早上，她将死去"。

这时的波伏瓦开始怀疑她与萨特共同遵守的多个性伴侣的正确性。在小说《女宾客》的结尾，她写道：所有诸如反复无常、毫不让步、极端自私这些虚假的价值观念逐渐暴露了它们的弱点，被蔑视的旧道德观念获得了胜利。这句话体现了波伏瓦对他们这种关系的焦虑：也许一夫一妻制并不是什么资产阶级的陈旧生活方式，能否说它是顺应人性的、是道德的？萨特的多个性伴侣的主张也未必是真正符合人性的。

4

伤透了心的波伏瓦决定退出这种三角关系。

恰在此时，萨特的学生博斯特爱上了波伏瓦。21 岁的博斯特英俊迷人，波伏瓦毫不犹豫地开始了她的"偶然爱情"。这个爱情的背后夹杂着多少的失意、嫉妒、复仇和情欲，只有波伏瓦自己最清楚。但具有戏剧性的是，奥尔加也很快爱上了博斯特，不久他们就宣布结为夫妇。在婚礼上，萨特和波伏瓦充当了证婚人。这场复杂的四角恋爱关系并没有因婚姻而彻底中断，波伏瓦与博斯特的这种情人关系保持了十年之久。直到波伏瓦后来与美国作家艾尔格伦相爱，他们的情人关系才画上句号。

波伏瓦曾对一位女记者这样说起博斯特：我喜欢他，他相当英俊，有一种美人的微笑，如果你看到他的脸，就想要温柔待他……我感到滑稽，我面对他升起"感情的幻想"……我想象，跟他来一段恋情也许会刺激我，在这世界上完全有我可以同他们恋爱的男人们。

5

根据波伏瓦和扎扎及其他几个女朋友之间的故事，波伏瓦写成了《精神的优势》，但很快被出版社退稿，萨特建议她不应该太畏手畏脚，应该把真实的自己大胆地写进去。于是波伏瓦根据她、萨特和奥尔加之间的恋爱故事，写成了《女宾客》，这部小说让波伏瓦大放异彩，给她带来了世界性的荣誉。

二战爆发了，萨特应征入伍，波伏瓦去火车站送他，这刚好是他们订立"爱情协议"十周年的日子。萨特没有忘记这个日

子，10 月 10 日那天他特地给波伏瓦写了一封情书：你给我十年的幸福，我要立即再签一个新的十年协议。

恋爱竞赛

1

萨特对另外一个女人产生激情之后，唤醒了波伏瓦对女人的兴趣，她进入了双性恋时期。波伏瓦对自己的双性恋本性也曾迷惑不解："在哪个方面我是一个女人，在哪种程度上我又不是？"

姑娘们迷恋她，因为她是女人，但她很多时候更像男人。

波伏瓦不厌其烦地对自我真相进行探讨，想了解自己的愿望使她显得近乎白恋。她曾玩笑般地对萨特谈到，如果这种事情继续下去的话，那么到她六十岁的时候，姑娘们就会在教室里自杀。

那位英俊的博斯特曾对她说："啊！你！你真像个男人！"

在她和萨特的关系中，有研究者说，波伏瓦是那对情侣中的男人，而萨特则是女人。波伏瓦的一位女性崇拜者曾说，她曾经那样充满激情地爱过波伏瓦，就好像她是一个男人那样。

由于自己的"磁性"，波伏瓦没有主动做任何事情来鼓励这些女性的爱慕之情。所有这些年轻女性都需要她生动的个性，她的超然态度，她的处世不惊和大智若愚，这就是她呈现给那些仰慕者的样子。

波伏瓦的一位女情人纳萨里·索克林曾下尽功夫去赢得波伏

瓦的兴趣：在她早上离开旅馆去学校时等她，在她上完课时等她，在夜里拒绝离开她的房间，有规律地送给波伏瓦小礼物，她嫉妒波伏瓦的女性朋友，并且嫉妒萨特。

对于自己的双性气质，波伏瓦一生中曾多次予以公开有趣的否认。波伏瓦拒绝公开女同性恋者身份的原因，是她担心这样一种身份对她的养女西尔韦·勒邦或许会有危险。如果同性恋者的身份被人知道，勒邦就会遭到她曾经遭受过的那种个人和职业的报复。

在《第二性》中，波伏瓦如此褒奖同性之爱：女人之间的爱是沉思冥想的；爱抚的目的与其说是占有对方，不如说是渐渐通过她再造自我；分手被废止了，没有斗争，没有胜利，也没有失败；在真正的互惠意义上，每一方既是主体又是客体，既是君主又是奴隶；二元性变成了相互性。

2

但在波伏瓦的多次同性恋事件中，不仅没有实现这种同性之爱的乌托邦境界，反而伴随着许多的伤心落寞。

如前文所述，正当波伏瓦与奥尔加的恋爱进入甜蜜时期时，萨特毫不犹豫地插足进来，奥尔加再也不是波伏瓦一个人的了，波伏瓦只好伤心地选择了退出，开始寻找新的情感寄托，博斯特只是其中一个，另一个就是备受磨难的比安卡。

比安卡是波伏瓦在巴黎莫里哀中学教书时的学生，她是犹太人，长得非常漂亮，笑容甜美，高三时认识了波伏瓦。她很快喜欢上了这个从不备课、讲课却激情澎湃的女老师，波伏瓦也注意到了这个对哲学感兴趣的女生，两人很快无话不谈。波伏瓦把自己的经历，包括扎扎、萨特及他们之间的"爱情协议"，与

奥尔加的"三重奏"等都告诉了比安卡，比安卡为之着迷。

在波伏瓦的影响下，比安卡的某些观念也发生了变化，她不再相信贞洁的重要性，也不再认为姑娘在结婚之前应该保持童贞，还放弃了对同性恋的成见。 比安卡觉得她和波伏瓦的关系变得复杂起来：一方面，波伏瓦在吸引她，使她放弃了从小父母给她灌输的观念；另一方面，在迷惑中她还不愿意走得太远。

比安卡发自内心地崇拜波伏瓦，并逐渐演变成一种狂热的激情，毕业会考后，两人一起去旅行，在回程的客车上她们已经像一对情侣那样亲密无间了。

1938 年秋天，萨特认识了比安卡，立即被她的美貌打动了，34 岁的萨特对 18 岁的比安卡发动了猛烈的进攻。 他写了很多炙热的情书给比安卡，比安卡完全沉醉在萨特的甜言蜜语中，以为这就是爱情的全部。 但很快，萨特就要求比安卡和他上床，在萨特看来，只有和她上床才算真正征服了一个女人，就好比吃东西，含在嘴里不算，只有咽到肚里才算数。

这次性经历让比安卡非常不快，反而觉得波伏瓦在肉体上能给她更多的满足，萨特也觉得她索然无味，开始觉得和波伏瓦分享同一个女人并不是如此有趣。 1939 年 9 月，萨特就给比安卡写了绝交信，这大大伤害了比安卡，她一生都没有原谅萨特给她造成的伤害。

在比安卡遭受萨特的伤害后，波伏瓦经常来安慰比安卡。

巴黎失守后，波伏瓦开始逐渐疏远比安卡。 比安卡认为，这也许是自己是犹太人的缘故，波伏瓦才和自己划清界限。 不久，波伏瓦突然提出和比安卡分手，说自己其实更喜欢男人，这让比安卡再次遭受沉重打击，因为她对波伏瓦的感情比对萨特还要深。 虽然后来比安卡嫁给了挚爱自己的丈夫，但伤心的往事

总是挥之不去，久而久之，她得了抑郁症。 波伏瓦得知自己把比安卡伤害成这样后悔不迭，1945年，她主动联系比安卡，建立了一种新的友谊，波伏瓦名声大振之后还一直保持着与比安卡的友谊。

1980年萨特去世后，波伏瓦出版了萨特的书信集。 其中《致海狸与其他人的信》于1983年出版，书中收录了13封萨特写给比安卡的情书，该书导致了比安卡与波伏瓦之间再次发生了一次大的冲突。 虽然此前，经波伏瓦请求，善良的比安卡答应了波伏瓦将信出版，但她要求不要暴露她的真实姓名，并删去和她身份有关的内容。 波伏瓦信誓旦旦地保证，信件用完后一定物归原主，但书出版后，波伏瓦没有按照约定归还信件，并推三推四，一拖就是三年，直到波伏瓦去世，她也没有归还信件。

1990年，《致萨特的信》和《战争日记》出版，再次侵扰了比安卡的生活。《致萨特的信》和《战争日记》是1939—1941年波伏瓦的日记和给萨特的信，书中记载了在那段时间里，波伏瓦同时和博斯特、丽丝、比安卡保持着性关系。 在比安卡看来，该书以"极其庸俗"的方式泄露了她的全部私生活，波伏瓦在揭露别人隐私的时候什么都敢说。

愤怒至极的比安卡决定要进行反击，她写了《被勾引的姑娘》，在书中总结波伏瓦时这样写道："我在发现我终身热爱的女人的真正人格时感到一阵恶心""西蒙娜把她班里的姑娘当成一块鲜肉，总是自己先尝一尝，然后将她们献到萨特手里。 不过总而言之，我相信他们未发表的条约、他们的'偶然爱情'，实际上只是一种'诀窍'，是萨特为了满足征服的需要而发明的、西蒙娜也不得不接受的一种讹诈。"

波伏瓦在自传中说，"生活中的一些现象稍稍脱离原有轨迹

时，也就是文学诞生之时。当生活乱了套时，文学就出现了。她不能制造国家的不幸，但是她可以只在自己生活的不幸里"。她所制造的"非正常生活"一次次激发了她的文学灵感。

3

在波伏瓦众多的女情人中，唯一没有被萨特染指的只有丽丝。

丽丝是移居法国的俄国人，她也是波伏瓦在莫里哀中学教书时的学生。丽丝与波伏瓦相识时，萨特正在服兵役，波伏瓦一个人在巴黎过着孤独的日子，是丽丝填补了她生活的空白，有时，波伏瓦想念萨特，丽丝就妒火中烧，她常常对波伏瓦说："我恨不得他死了才好。"丽丝性格顽固，脾气暴躁，是个不达目的不罢休的人，在波伏瓦与丽丝的关系中，波伏瓦始终是被动的。丽丝对波伏瓦非常依恋，她经常赖在波伏瓦的公寓里不肯回家，一定要和波伏瓦睡在一起。

本着不欺骗不隐瞒的原则，波伏瓦将这一切也都写信告诉了萨特。萨特没有表示支持，也未对她搞同性恋大惊小怪，更没有愤怒与嫉妒，这正符合他的理想爱情。

因为丽丝的母亲举报波伏瓦勾引女学生，波伏瓦被学校开除了公职，失去了教师工作。1943年巴黎解放后，莫里哀学校才决定恢复波伏瓦的名誉，但此时的波伏瓦已对重执教鞭失去了兴趣，恰逢《女宾客》出版后大获好评，这促使波伏瓦决定从事专业写作。

二战后，萨特从集中营归来，丽丝嫉妒萨特和波伏瓦频频约会，她从中百般阻挠，随着时间的流逝，丽丝渐渐对萨特消除了敌意，但不愿与他建立情人关系，她给予萨特的只是友谊。中年后的丽丝精神出现问题，1968年死于流感。在她死后一个

月，波伏瓦收到一个包裹，寄件人写着丽丝的名字，打开一看，里面是一只水果蛋糕，是丽丝去世前两天给波伏瓦定做的，这让她大为感动。

另一种男人

除萨特之外，波伏瓦还有一个重要的情人就是美国作家纳尔森·艾尔格伦。

1945 年，萨特与美国女记者多洛丽斯建立起恋爱关系，并把这一切写信告诉了波伏瓦，萨特认为多洛丽斯是自己遇到的除波伏瓦之外的最好的女人。波伏瓦感到自己的地位受到严重威胁，像一个怨妇一样飞到美国见了自己的情敌，但她还没有离开美国，情敌已经离开美国飞往巴黎与萨特团聚了。

此时的波伏瓦深受刺激，对她与萨特之间的所谓忠诚关系产生了动摇。

> 彻底的忠诚常被挂在口中，但很少见人身体力行。当人们约束自己实现彻底忠诚的时候，他们常认为它伤害了自己。传统婚姻往往允许按年资间接地寻花问柳，但是却不允许女子这样做。如今许多妇女已经意识到自己的权利和实现幸福的必要条件；在这种情况下，假如在他们的生活中没有什么东西可补偿男子朝三暮四给她们造成的损害，她们就会嫉妒、烦闷。这样的可能总是存在的；其中一方喜新厌旧，那么另外一方就会认为她是被不公正地欺骗了。于是两个自由的人变成了针锋相对的虐待者和被虐待者。

这是她从萨特带来的伤害中得出的结论。

这也是她与艾尔格伦恋爱的机缘。这场恋爱依然伴随着深深的失意和复仇的火焰。

波伏瓦在小说《名士风流》中描绘了女主人公安娜与美国作家刘易斯婚外恋的情节：安娜美国之行，一直怀着找一个情夫的意图。为此，她主动地与菲利普、刘易斯两个男子联系。与菲利普调情受挫时，她感到了"肉体上的失望"，于是转向了刘易斯，并跑到芝加哥与他见面。显然，这里有她与艾尔格伦的爱情故事的影子。

此时，艾尔格伦是一个 39 岁的高大男子，相貌英俊，刚刚离婚，和波伏瓦相遇时他还是一个名不见经传的作家。

带着对萨特"背叛"的怨恨，波伏瓦拨通了艾尔格伦的电话，随后，两人在芝加哥度过了愉快的三天，很快变得如胶似漆。5 月，波伏瓦依依不舍地离开了美国。此后，她不断地给艾尔格伦写信，在信中，她亲热地把艾尔格伦称作"我亲爱的丈夫""鳄鱼"，并把萨特灌输给她的爱情观灌输给艾尔格伦。

她在信中写道：

> 当我想到你克制自己不去找女人或者赌博，像个和尚似的生活时，我感到很内疚，千万别这样，我这是真心话，不是真心话我是不会说的。我决定告诉你，没有任何东西会损害我们的爱情，你要带多少女人回家都行，无须告诉我……宝贝，生活别太枯燥了，我不想剥夺你最起码的东西。

艾尔格伦曾计划等波伏瓦再次到美国时向她求婚。波伏瓦

回信说，婚姻对双方来说意味着放弃对他们任何一方来说都是十分充实的世界，让他打消结婚的念头。

1948 年 5 月，波伏瓦再次到芝加哥与艾尔格伦相会，为的是腾出地方给萨特与多洛丽斯相会，但波伏瓦仅仅待了两个月就回了巴黎，艾尔格伦满心不情愿地看着波伏瓦又一次离开了自己。

1948 年底，艾尔格伦在信中表达了对他们之间这种"隔海情缘"的不满和怀疑。他厌倦了孤单，他希望稳定、安全、有人陪伴，他想结婚，他对波伏瓦说：只是想要有朝一日拥有一个我自己的地方，同自己的女人，甚至自己的孩子一起生活的地方。想要这些东西并不异乎寻常，这是普通人的愿望，而我从来没有体验过……我需要一个靠近的人，而你是那么遥远。

1951 年，波伏瓦去了纽约，顺便看望了艾尔格伦，此时，艾尔格伦正打算与前妻复婚。

爱情结束了，友谊还在。

他们最后一次见面在 1960 年，最后的通信截至 1964 年。在最后一封信中，波伏瓦告诉艾尔格伦她的回忆录《时势的力量》将在美国出版，但这本书最终导致了二人关系的破裂。因为在这本书里，波伏瓦细致地描绘了他们之间的爱情，这在艾尔格伦看来，严重地暴露了隐私。1981 年，艾尔格伦在接受一位记者的采访时，愤怒地拿出装有波伏瓦信件的铁盒子又敲又打：我们来往信件的一半都让她换成钱了……见鬼，情书应该是隐私……我去过世界各地的妓院，那里的女人们都知道要关上房门，只有这个女人，"砰"地把门打开，叫来公众和新闻界。

由于情绪激动，在记者采访结束的第二天，艾尔格伦就去世了。直到去世之前，他发现自己依然爱着波伏瓦，他身边保存着 30 多年来存放信件的那个铁盒和两朵波伏瓦送给他的小花，

它们早已成了干花。

艾尔格伦去世两年后，波伏瓦到美国他的墓前探望。她对这段感情也难以释怀，直到去世时，波伏瓦的手上还戴着艾尔格伦送给她的戒指。

清算已毕

萨特与多洛丽斯的恋情让波伏瓦开始回顾自己与萨特相伴走过的 20 年感情历程，她承受了许多痛苦，她的那些女朋友也同样承受了身为女人的痛苦，无论是扎扎、奥尔加、丽丝还是比安卡，她们不得不忍受社会对女性的约束。她想通过解剖自己，写一部关于女性自身、讲述男女差异的著作，这就是《第二性》的成因。"女人不是天生的，而是后天形成的"，这是《第二性》中最具号召力的名言，它启发不少女性反思自身，鼓舞了世界妇女运动。但波伏瓦也受到来自专制男性世界的攻击，她被人任意歪曲，说她得不到性满足，或性欲冷淡，或女同性恋者、男性阳具崇拜者、慕男狂、未婚妈妈。对此，波伏瓦说："这几乎没有使我产生什么烦恼，我在坏名声中自得其乐。"

到了垂垂暮年，年轻时的那些熊熊激情之火熄灭了，那些可爱的情人也已拼尽了最后的热情开始凋谢了，只有萨特还在追逐着那些光鲜的女人。1965 年，萨特收了一个名叫阿莱特的养女，这意味着她将继承萨特的全部著作权和遗产。舆论界一时间纷纷为波伏瓦打抱不平，认为这是萨特对波伏瓦的背叛，有人开始惋惜两人没有结婚。但是，在《清算已毕》中，波伏瓦这样写道：我一生中最成功的事情，是同萨特保持了那种关系。

波伏瓦说这番话时有着何等的超脱！　但由此而来的无奈还是伴随了她半个世纪。　波伏瓦说，女人不是天生的，是后天塑造成的。　这话用在她和萨特的关系上也合适，走那样的人生之路，并不是她之本意，是萨特让她如此，她也就如此了。

叔本华
Schopenhauer

亚瑟·叔本华(1788—1860)，德国哲学家，唯意志论的创始人和主要代表之一悲观主义哲学大师。

父亲是非常成功的商人，后来自杀；母亲是当时颇有名气的作家。叔本华早年在英国和法国接受教育，能流利使用英语、意大利语、西班牙语等语言。1813 年获耶拿大学哲学博士学位。

主要哲学著作为《作为意志和表象的世界》。在柏林大学任教时，他试图和黑格尔在讲台上一决高低，结果黑格尔的讲座场场爆满，而听他讲课的学生却从来没有超过三人。倒是在他去世之后，他的哲学讲座逐渐压倒黑格尔，他一时成为德国最时髦的哲学家。

他与母亲关系极为糟糕，并因此极端厌恶女人，也因此独身一生。

有些男人,像萨特那样,无论在哪儿都能受到女人的青睐。而有些男人的运气就没有那么好,一生的倒霉事都跟女人有关,叔本华就是这样的人。

或许女人本来不是叔本华的克星,只是叔本华自己把女人当成了敌人。对于一个悲观主义者而言,世间还存在什么令人愉悦的事吗?

女人对于男人来说,最大的诱惑就是欲望的对象,可叔本华向往禁欲主义。在《作为意志和表象的世界》一书的第四部分中,叔本华认为人只有在摆脱一种强烈的欲望冲动的时候才能获得根本上的自由,才能获得某种幸福的可能。

虽然叔本华也清楚这种禁欲主义的行为方式本身就是一种苦行,但毕竟有获得幸福的可能。

在这个意义上,叔本华超越了欲望,也超越了女人。

与女人为敌

1

与叔本华交恶的第一个女人是他母亲。

母亲，伟大的字眼，她们不仅孕育了生命，而且她们始终是生命延展过程中最重要的因素。 而这伟大的字眼对叔本华来说，就是虚荣、庸俗与喋喋不休的代名词。

有些男人因为恋母情结，造成了成年后与女性正常交往的障碍，为此而独身的人不在少数，普鲁斯特就是那个离不开母亲的人。 有的人因为仇母，像叔本华，从而嫌恶所有的女性，孤独一生。

2

1788 年，叔本华生于波兰但泽，父母都出身于当地的商业望族。 他的父亲是个伏尔泰主义者，崇尚理智与自由，是叔本华一生的偶像与榜样。

1805 年 4 月 20 日，叔本华 17 岁时，父亲海因里希·弗洛里斯·叔本华不幸去世，失事的原因是他从自家仓库顶楼的天窗处失足跌入河中。 不过，据说也可能是自杀，因为海因里希的疑病日渐加重，生意上又遭受了比较大的挫折，此外还要忍受逐渐失聪的痛苦，对生活产生了绝望。 叔本华出于对父亲的尊敬和

对母亲的反感，把父亲的死迁怒于母亲。

对于父亲和母亲，叔本华说过这样的话："我亲爱的父亲被疾病和痛苦所折磨，缠绵于病榻之上，假若不是那个老仆人对他精心照料的话，他就像是被遗弃了似的。 在他深陷孤独的时候，母亲一如既往地赴宴交际；在他极其痛苦的时候，她也照旧寻欢作乐。 这就是女人的爱情。"

1806 年 9 月，叔本华的母亲和妹妹迁居魏玛。 母亲是当时小有名气的小说家，她在魏玛主办了一个文艺沙龙，跟文化名人结交友谊，歌德、施莱格尔和格林兄弟，都是她文艺沙龙的常客。 她对待自己的儿子，正像罗素所描述的那样，没有什么慈爱，对他的毛病倒是目光锐利。 数落他的种种缺点，成为他们谈话的主要内容。

叔本华则因为母亲跟旁人耍弄风情而郁闷愤恨。 当他成年时，他继承了属于他的那一份资产，此后，他跟母亲逐渐觉得彼此越来越不能容忍了。

1809 年，叔本华决定从戈塔高级中学回到魏玛，母亲很不愉快，她在信中与儿子划定了界限：

我总是对你说，很难与你一块儿生活，我越理解你，越感觉增加痛苦。我不打算对你隐瞒这一点：只要不跟你一起生活，我什么都可以牺牲。我不是忽略你好的一面，你令我望而生畏的东西也不是在于你的心地、你的内在方面，而在于你的性格，在于你的外在方面，在于你的判断，在于你的习惯。一句话，凡是关系到外在的世界，我都不可能与你取得一致……你每次来看我，只是小聚几天，却总是会发生一些无谓的激烈争吵。因此，只有当你离开后，我才感到松了一口气，因为你在跟前时，你对

不可避免的事情的抱怨，你那阴沉的表情，你那古怪的判断，就像是由你宣示预言一样，别人不可以说出反对意见，这一切都使我感到压抑……你听着，我希望我们之间的相处建立在这样的基础上，你在你的住所就是在你家里，在我这儿你就是我的客人……在我客人聚会的日子里，你可以在我这儿吃晚饭，如果你在吃饭时不用讨厌的争论来令人不愉快的话。你对这愚蠢的世界和人类的不幸悲叹，总使我寝不安枕，噩梦不断，而我喜欢睡个好觉。

见面当然是不欢而散，这次在魏玛与母亲的团聚也是母子间的最后一次相聚，在此之后，叔本华再也没有见到过母亲。

3

叔本华愤然离开时，带走的不仅是对母亲的愤恨，还有对所有女人的偏见。多年以后，叔本华写了一篇《论女人》的长文。

这篇文章中理智的辨析与偏见的情绪流于笔端，塑造出了既让人觉得可恨又让人觉得可爱的女人。对女人存在偏见的激烈派把它奉为圣典，但其内容总是令温和派忍俊不禁。叔本华所有关于女人的高论，完全来自于他跟母亲的交往经验。

关于对母爱与父爱的见解，完全跟他对母亲的嫌恶和对父亲绵绵不绝的思念相关。

最初的母爱完全是出于本能，无论是低级动物还是人类均如此。一旦孩子能自食其力时，这种爱就不复存在，而最初的爱则为习性和理性这种基础的爱所代替，并且，这种爱往往难以表

现出来，尤其是母亲已不爱父亲的情况下更是如此。相反父爱则是经久不衰的，它的基础是，父亲在自己的子女身上找到了内在的自我，因此说，父爱在本质上是形而上学的。

叔本华所罗列的女人的缺点毋宁说是他眼中母亲的写照，而那个活跃于魏玛文艺圈中的小说家无论如何也想不到自己在儿子眼中竟是这般模样。

年轻女子并不把家务事当作一件正经的事，或至少认为不是首要的。唯一能使她们倾心注视的就是爱慕，是获得爱情和与此相联的一切其他事——服饰、舞会，等等之类。

对此，叔本华的崇拜者尼采完全赞同，他说："女人尊敬自己丈夫的程度，赶不上她们对社会所承认的势力和观念的尊敬。"

对于女人，勉强可称作理智的东西几乎没有。她们所注意的只是她们眼前的事情，目光短浅是她们的特征，并把表面现象当作事物的本质看待，津津乐道于些微小事而重大事情却可不管不问。

男人间的自然情感顶多表现为相互冷漠，而女人间则就充满了敌意，原因在于同类间的嫉妒心。对于男人来说，其嫉妒心绝不会超过自己的职业范围；女人就不同了，其嫉妒之心无所不包，因为她们就只有这件事可做。一般情况下，男人在和别人交谈时总是彬彬有礼、温文尔雅，即使是对地位较自己低下的人亦如此。那么我们看到一个贵妇人在对下层人——我指的还不是她家中的女佣人——说话时，表现出来的却是倨傲不可一世的

神情,这简直让人难以容忍。

叔本华母亲的艺术才能在当时的文艺圈里还是被认可的,但在叔本华眼中,女人从事艺术除因虚荣心附庸风雅之外,还为了在社交场合以艺术来喋喋不休,吸引男人,因此他认为:

> 纵使她们真有理智、具敏感性,也不可能在音乐、诗歌、美术之中表现出来。她们真要是为了取悦他人而假冒风雅的话,也只能是简单模仿而已,必然不会对任何事情表现出完全客观的兴趣。依我看来,原因就在于男人试图直接地控制事物,女人却是不得不间接地控制事物,所谓间接,亦即通过男人来控制。所以,连卢梭都这么说:一般来说,女人绝不会热爱艺术;她们根本不具有任何专业知识,也没有任何天才。
>
> 要是古希腊人真的禁止女人进入剧场的话,我相信,这种做法完全是正确的。今天,除了说教堂要肃穆,还应在剧院里的帷幕上用赫然醒目的大字写着:女人务请安静!

对于女人喋喋不休的吵闹声,叔本华后来还专门写了一篇文章叫《论噪音》,以表示对女人这种缺点的嫌恶。

叔本华认为,鉴于女性是次等性别,在一切方面都逊于男人,在现实生活中,如果男人要是对女人表现出无比的崇敬,那真是荒唐之事,也让女人贬低了男人。 那种在社交场合向女人献殷勤,对女人怀有可笑的敬仰之情,这是愚蠢的;同时,向女人献殷勤,助长了女人的傲气,女人就会认为自己可以随心所欲了。 因此,生活中的叔本华是最欠缺绅士风度的,当然也很难博得女人的好感。

对于当时的法律规定女人能够继承遗产这一点，更让叔本华深恶痛绝。父亲去世后，母亲除了继承属于她的那一份遗产，还成了未成年的叔本华遗产的监管人。叔本华因此对欧洲的婚姻继承制度深感不解：女人要获得跟男人一样的继承权，就应该拥有跟男人一样的智慧，可在他眼里女人跟男人相比简直就是傻瓜。他因此写过这样的话：

> 在欧洲各国盛行的婚姻法认为男女平等——这意味着此种婚姻法一开始就是错误的，而在实行一夫一妻制的地方，结婚则意味着男、女分享同一种权利，承担双重义务。既然法律给男人和女人都赋予了相等的权利，那么女人也应有与男人相同的智慧。可在事实上，由于法律所给女人的名誉及权利超越了自然的恩赐，她们过多地享受她们应得的部分。

因此叔本华认为，不论是远古社会还是现代社会，遗产都要出男性后代来继承，只有在欧洲出现了有悖于常理的现象。那些凝结着男人一生辛劳和心血、经历了重重困难而获得的财产，后来竟然落到一个缺乏理智的女人手中且很快被挥霍一空，令人愤慨可又屡见不鲜。所以，他认为应该从限制女人的继承权来杜绝这类现象的发生。按照叔本华的建议，最好的方法莫过于让女人——不管她是遗孀还是弃女，唯一能得到全部遗产的情况就是：找不出一个男性继承人来。

按照叔本华的这种设想，既然他的父亲有了一个男继承人就应该剥夺母亲和妹妹的财产继承权，更别说和他均分财产，或者甚至成为他的财产监管人了。

或许正因为担心自己的财产可能落入另外一个女人的手中，

叔本华宁愿选择不结婚。事实证明，叔本华为保管自己的财产，花费了比常人更多的心思，他懂得几门外语的优势帮了他很大的忙，女佣们当然看不懂他用外语记载的放置财产的地方。

因为在叔本华眼里，男性是比女性更优越的性别，而一夫一妻制又是一种不合理的婚姻制度，所以他认为，应该实行一夫多妻制，东方的妻妾成群是他理想的家庭模式，而且自己的遗产最好让男性继承人来享用。最起码，女人应该对丈夫屈从，比男人更加温和、沉静并平凡；既不能比男人欢乐，也不能比男人更痛苦。在当时的欧洲，叔本华的理想是不可能实现的，因此，叔本华孤独一生也不愿将就女人。

理智的罗曼史

1

虽然叔本华认为，男人爱上女人完全是由于被那种身材矮小的性感异性所诱惑，有理智的男人应该避免犯这样低级的错误，但他自己也不可避免地犯这样的"错误"。

1809 年，叔本华还是魏玛高级中学的学生。在一次假面舞会上，他疯狂地爱上了一个名叫卡罗琳·雅格曼的女演员，她的出现使这个 21 岁的年轻人神魂颠倒，他完全被她迷住了。他向母亲坦白说："我会把她娶回家的。"然而，这是不可能的，因为她早就是卡尔·奥古斯特公爵的情人了。

2

1818 年至 1819 年，叔本华进行了为期一年的意大利旅行。

在罗马和那波里，这位"厌世的智者"却又是那样地热衷于社交，尤其乐于与英国人交往，并尽情享受丰富的精神交往所带来的快乐。 叔本华感到幸运之神在向他招手，生活在向他微笑，他的性情也变得率直而开朗，甚至还写信向他的妹妹阿德勒透露他内心的秘密，述说他心头萦绕的"极为美妙的柔情"。 对此，妹妹阿德勒在回信时得体地写道："你这个疯疯癫癫的家伙说，除我以外，你从没有肉欲地爱过别的女人，我很开心。 但我想问，如果我不是你的妹妹，你是否还会这样爱我？ 因为毕竟有许多女人比我强。 如果是因为我自身的特点而非妹妹的名分使你对我产生好感的话，那么，你也可以爱上别的女人，在我看来差不多是同样的爱。 你信中所提到的那个姑娘很令我同情。 上帝啊！ 我希望你没有欺骗她。 因为你对所有的事情都是认真的，为什么对这个可怜的弱女子不呢？ 而这对你来说不过是一件微不足道的小事。 而这恰还是一切的一切。 我认为，即使你能很容易地找到一个令你比较满意的女孩，也不过是碰巧而已，你们找十个女人也比我们找一个男人来得容易些。"

这个易于激动的男人当时确实是被爱情所折磨。 这个折磨他的女人叫特丽莎，但这位后来的伯爵夫人迷恋的是英国诗人拜伦。

"家庭的幸福"对叔本华并不是没有吸引力的，尽管如此，他还是没有让这段恋情成为一种长久的束缚，这一点，他的朋友格维纳以一种毋庸置疑的口吻做了解释："在晚年的时候，每当叔本华谈起威尼斯时都会有一种'温柔的情感'，在那里爱情的魔力俘获了他，直到内心的声音命令他逃脱，继续独自走他自己的路。"

因为特丽莎而引起的醋意使叔本华失去了拜访拜伦的机会，

他对此也颇为懊悔，因为他也很喜欢这位诗人。 这件事再次证明了理智所起的作用。

3

在柏林，叔本华再次萌发了结婚的念头，这种再次试图背离自己原则的动机，就像在几年前他感到无法面对这种可能性一样，表明他试图从自己分裂的、事实上可疑的生活状态中获得可支撑的形式。 从社会声望来看，他应当拥有一种稳定的生活。

但可以肯定的是，叔本华在 1827 年曾向一个艺术家 17 岁的女儿弗罗拉·威斯求过婚。 然而最终，他还是再一次从渴望世俗的舒适与享乐的情绪中解脱出来，从而防止了婚姻中所包含的自我牺牲，而把自己的精力投入更高一级的使命中去。 对于避免这种婚姻中的自我牺牲，叔本华有一个非常精妙的表述，他不愿意"减少一半的权利，而增加一倍的义务"。

偏见的由来

1

叔本华在柏林期间经历的一件事，对他产生了长期的影响，他对女人的偏见从此更是不可更改。

1821 年，他住在柏林的一栋公寓里，在他隔壁的一个小房间里，住着女房东的一位邻居卡罗琳·刘易斯·玛格特。

有一段时间，玛格特和她的两个女伴经常在叔本华的客厅聚会。 他无法忍受其嘈杂声，要求这几位不速之客离开，然而，这位倔强的女邻居拒绝了，以致叔本华不得不用蛮力把她撵出

去。 一种说法是叔本华将这位女邻居从楼上扔到楼下致残；另一种说法是这个女人是一个果断又颇有心计的人，她明白叔本华有大量财产，可以利用这件事大做文章，从中捞到好处。 她请医生证明其身体确实受到了伤害，进而向法院控告叔本华。

这场官司缠讼五年多，叔本华最终败诉。 1826 年，他被判决支付女邻居的治疗费和赡养费外加每年六十塔勒的生活费。更令他心烦的是，他要为她支付终身的赡养费，因为女邻居身体强壮，人又精明，到玛格特去世时，哲学家担负这笔赔偿已达 20 年之久。 这就不难理解，在得知她的死讯后，他颇为感慨地用法文写了这样一句双关语："老妇死，重负释。"

2

这份意外的财产支出让叔本华非常痛苦，连带出那些对痛苦、传染、疾病、事故和损失的畏惧。 这个过于敏感的人终生都饱受着这些折磨。 他总是在考虑，在日常私人事务的处理和操作中通过种种不寻常的手段提防着令人担心的不幸。

在这方面，尤其是为了防止损失、被盗和被骗，他所掌握的多种语言发挥了重要的作用，他从不用德文来登记他的贵重物品并标出其存放地点。 他内心的恐惧甚至还决定了他对住宅的选择：住房必须在底层，以便在遇到危险时能够迅速逃离。

为了看管好自己的财产，防止被骗，他在择友方面是非常小心和挑剔的。 他选择的标准，绝不仅仅是男人应具备超强的理智品质，性格上的优秀品质也是必不可少的。 但是，符合他标准的同性朋友还是不多，歌德在叔本华年轻时曾对他母亲说，这个年轻人将来可以成为名气很大的人。 由于叔本华对于出入他母亲沙龙的所有男人充满敌意，他没能和歌德成为好朋友。

事实上，能容忍并且愿意容忍他那些或多或少的冷嘲热讽的人毕竟很少。在这些友谊的场合中，面对精神上与他相比处于劣势的人，叔本华很少能够克制自己的这种冷嘲热讽。

1833 年，叔本华选择定居在法兰克福。从那时起，与他交往的男人几乎和女人一样少，他也就准备永远作为一个与众不同的陌路人，以隐士的生活为乐，并且在有创作力的孤独中，沉醉于自己所能有的最好的小天地，在其选择的这个最后居所度过余生。

尼采
Nietzsche

弗里德里希·威廉·尼采（1844—1900），德国哲学家，唯意志论和生命哲学主要代表之一。

早在波恩大学、莱比锡大学就读。曾任瑞士巴塞尔大学教授。晚年精神失常。

鲁迅说，尼采自诩太阳，结果他不是，于是他疯了。

尼采就像《红楼梦》中的贾宝玉，是在女人堆里长大的，既受到女人无微不至的关怀和爱戴，又受到女人的约束和限制。他的母亲和妹妹更是他终身依恋和爱戴的人，同时她们也给他带来无尽的痛苦。

对婚姻，尼采充满着恐惧和矛盾。他认为，恋爱结婚、男人当父亲是"一种错误"，而女人当母亲则是"不得已的必要"；热恋中的男人都近视，当你给他一副深度眼镜时，他就会从陶醉和浪漫中猛醒过来，看到女人真实的一面。尼采对婚姻的持久性没有多大的信心，他认为，在婚姻中真正长久的是友谊，其他的一切都是短暂的，包括性和爱。

痛苦之源：与妹妹的关系

1

1844 年 10 月 15 日，尼采生于普鲁士的一个牧师家庭，据说他的祖先七代都是牧师。 尼采将祖先的充满矛盾的遗产全部继承了下来：高贵的血统，病弱的身体，忧郁的气质，贵族的德行。 他的父亲卡尔·路德维希·尼采是一位新教牧师，母亲是一位虔诚的新教徒。

尼采还有一个妹妹和一个弟弟，弟弟在两岁时夭折。 尼采五岁时父亲去世，不久他随全家搬到了南堡。 先天的禀赋和后天的环境促成了尼采性格的日益忧郁敏感，心理学家们说，这种性格适合从事艺术创作，但最不适合家庭生活。

由于父亲过早去世，他被家中信教的女人们(他的母亲、妹妹、祖母和两个姑姑)团团围住，她们把他娇惯得脆弱而敏感。

在尼采的成长过程中，他始终摆脱不了对家庭的依赖，妹妹伊丽莎白像个影子一样跟随着他、左右着他，特别是在他的

婚姻爱情上，妹妹的嫉妒和干涉也是尼采爱情失败的一个原因。

2

当青春期渐渐来临的时候，尼采和妹妹继续保持着亲昵的游戏伴侣的关系。在其自传《我妹妹与我》中，尼采记述了那些不堪回首的往事。

> 伊丽莎白和我之间的事，最早发生在我们的弟弟约瑟夫去世的那个晚上，只不过我们当时并不知道弟弟快死了。伊丽莎白爬上我的床，哀求着说，她那儿很冷，她知道我一直都很温暖。事实上，那不是真的。甚至在那些早年的岁月中，我也会在最奇异、最突如其来的时辰感到寒冷。那个夜晚，我感到特别冷……整个下午，小约瑟夫尖叫着，喘着气，让家人处在骚动不安的状态中……忽然，我感觉到伊丽莎白温暖的小手在我的手中，细微的嘶嘶声在我耳中响着，我开始全身感到温暖。

> 伊丽莎白在夜晚出其不意地带给我那些强烈的热情，我是既爱又恨。通常，在我熟睡时，她就爬上我的床，肥肥的小指头在我身上乱动，让我很兴奋，所以有好几个小时无法睡觉。此外，虽然仍保有意识，我却不知道什么事情在进行着，但是我想必感觉到，我的妹妹正在把一些感觉注入我生命之中，这对一个男孩的真正价值是：他发现这些感觉是成长经验的一部分。她正在提供给我一些欢欣的感觉，而按理我应该只凭借着自己的努力，才会在一个相当受限的世界中获得这些欢欣的感觉。

尼采在这本书中，把乱伦的罪责全部推到伊丽莎白的身上，而他自己处在被诱惑和被胁迫的境地。他自己想出不少的办法

来逃避伊丽莎白对他的情感攻势，最常用的办法是试图让她对文学、音乐、哲学等话题产生兴趣，让这类谈话代替情感交流。还有一个办法就是在学校放假的时候，因为两个人都到波贝雷斯去看外祖父母，不得不在不同的房间中过夜，这样尼采才会完全免于伊丽莎白好奇的窥视，但这些放假的日子毕竟还是太短了。

尼采不止一次地期望母亲能再嫁，以此来改变他和母亲、妹妹的关系。 在他的眼中，母亲是一个伪善的道德家，她以她的矜持把尼采和妹妹束缚在她的铁链中。

因为是兄长，尼采比妹妹承受着更大的乱伦压力，他非常担心一旦他们之间的事情败露，母亲会有什么反应；如果"密室"的秘密暴露在大众凡俗的眼光中，尼采将面临更多的责骂与嘲讽，这是他最不愿面对的。 这种负罪感随着他年龄的增长而日益加重。 为了走出罪孽的深渊，尼采也曾试图转换自己的对象，但遭到妹妹的坚决阻拦。

3

1863 年，尼采进入了普夫达寄宿学校，认识了一位年轻美丽的柏林姑娘安娜·莱德尔，她是尼采一名同学的妹妹，弹得一手好钢琴。 当尼采和她一起合奏时，他有一种珠联璧合的感觉。 他在信中向妹妹袒露了心迹，伊丽莎白看完信后很是嫉妒，义正词严地教训了尼采一顿。 她告诫尼采，作为一个名牌中学的高才生，一个即将跨入大学校门的学生，不专注于学业，却与一个女孩子谈恋爱，这是不合适的。

尼采虽然也为自己辩护，但面对妹妹道德上的指责和威逼，不得不选择了退缩，此时的尼采已经 17 岁了。

这件事最能说明尼采的这种性格：作为哲学家的尼采，是一

位超人，一位特立独行的思想的巨人；而在生活中的尼采，却是个逆来顺受者，一个温顺驯服的儿子和哥哥。

<div align="center">4</div>

在尼采眼中，妹妹和母亲是他一切灾难的根源，而她们同时又是他最依赖的人。 尼采曾这样说过：我一生之中一共有四个女人，只有两个曾给我带来某种程度的快乐，她们是妓女。 伊丽莎白够美丽，但她是我妹妹；露·莎乐美够聪明，但是她拒绝与我结婚。

尽管伊丽莎白有乱伦的倾向，但对尼采而言她像是一位母亲兼父亲，又是秘书和经纪人。 她严格的纪律成就了尼采的思想。 在碰到莎乐美以前，妹妹伊丽莎白是他最重要最中意的女人。 尼采曾这样评述过自己与妹妹：

> 妹妹的世界是阳光与阴影散布的世界，阳光是她真正的热情，阴影是这世界迷惑她的虚假观念。无论如何，我都无法期望她像我一样，明确又专横。但是，思想的种子能够种植在她心里。她有一位病弱的哥哥，亟须仁慈与同情，有谁知道会发生什么事情呢？就我们之间所发生的一切而言，她既不是我的妹妹，也不是其他任何关系，譬如顾问与助手——虽然她要我和世人相信她是。对我而言，伊丽莎白基本上是一个人——是温暖又阳光普照的港湾，我整个生命都被她吸引去。

当伊丽莎白与一个叫佛尔斯塔的反犹太主义的小伙子恋爱，并立志结婚时，尼采却嫌弃这个小伙子的性格和思想，坚决反对妹妹与他结婚。

但伊丽莎白还是与佛尔斯塔结婚了，结婚那天许多亲戚朋友都前来祝贺，只有尼采没来。

1888年，尼采给妹妹写了一封信，信中说："我可以有一个值得尊敬的、令我向往的女性。但是，最好的事情，是要回了我最喜欢的洛马，妹妹对于哲学家来说，是非常幸福而适合的人。"

"洛马"是尼采对妹妹的爱称，把妹妹要回来，大概是把妹妹从妹夫那里要回来。这封私信清楚地说明尼采对妹妹的爱，包括肉体之爱。正因为尼采对妹妹有如此深厚的感情，才不愿意与其他女性结婚。

当尼采遇到了莎乐美，那位像他妹妹一样有思想有头脑的女性时，尼采毫不犹豫地向她求婚。此举让嫉妒的伊丽莎白无法忍受，她从中作梗，莎乐美也毫不犹豫地拒绝了尼采。尼采从没有因此憎恨过莎乐美，却把怨气撒到了伊丽莎白身上，后来进入疯人院的尼采，每天把对妹妹的诅咒作为他写作的一项内容。

> 我一直努力想象着：我的妹妹能够告诉世人有关我什么事呢？难道她会告诉世人说，在童年时，她习惯在星期六早晨爬上我的床，玩弄我的生殖器？难道她会告诉世人说，有很多年的时间，她以自己美妙的手指纠缠我的感官世界，迫使我进入一种早熟与无望的性觉醒状态？所以有一段时间，我只能根据她的眼睛与可咒的美妙的手指想到美与快感？还有，她在重新塑造了我的生命之后，我只能期待一个妹妹，无法期待那造访每个正常青少年的想象力的奇异女神？难道她会告诉世人说：每当我似乎要交上一个真正的男朋友或女朋友时，她就会找出理由，叫我不要跟他或她扯上关系——通常找出一个道德的理由？难道她

会告诉世人说:她唆使我母亲跟她一起破坏露·莎乐美的名声。但是,不会的,可怜的伊丽莎白不会说真话的。

后来陷入疯狂之后的尼采,更是陷在乱伦的罪孽感中无法自拔,对妹妹伊丽莎白的感情用"爱恨交织"这个词形容是最恰当的:

> 昨天夜里我做了一个梦。梦中,敌人的最后城郭似乎陷落了。从童年以来,我一天比一天憎恶的那个老女人死了。我亲眼看见她被锁在一个木箱里,丢进地底一个洞中,盖满石灰。我跟一群悲泣着的暗黑人儿待在墓地。我看不清他们任何一个人的脸——除了伊丽莎白的脸,因为我半搂着她。这是因为这两个女人昨天下午恶意造访我所引起的吗?

在人类原始时期,乱伦的现象甚至是普遍的。 从尼采自身来说,他并不厌恶乱伦,他甚至愿意成为真正的狄奥尼索斯,沉睡在乱伦的醉境中不愿醒来,但人类的文明和道德谱系给了他巨大的压力。 因此,作为狄奥尼索斯的弟子,尼采所做的只有两件事:一是从乱伦的罪责中解脱出来,而这对他谈何容易! 二是不惜一切地摧毁现存的道德秩序,而这看起来更不容易。 但尼采知道从哪里开始,他的著作《道德的世系》,以及后来伊丽莎白整理的《权力意志》等都致力于解决他们的乱伦事件。

莱比锡的玫瑰与情诗

1

在碰到莎乐美之前，尼采一直生活在女人的阴影之中，确切地说是生活在伊丽莎白的阴影之中，无论是他试图去追求那些姣好的女人，还是去找莱比锡那些下层的妓女，尼采一直都在道德的自我谴责和不可抗拒的情欲中挣扎。

1865 年，尼采在莱比锡求学时，开始阅读叔本华的《作为意志和表象的世界》，很快被它迷住了，他把这作为自己哲学的起点。

1866 年夏天，尼采在莱比锡观看演出时，被一位金发碧眼、小巧玲珑的女演员拉贝迷住了。他激动地跑上舞台向这位迷人的演员献上了一束鲜花，可演出结束后，他又不知该如何接近这位女演员。打听到演员的名字后，他跑回家，充满激情地为这位小姐创作了许多诗歌，并亲自谱上曲。

尼采把自己谱写的一首歌给她寄去，并附上狂热的献词。他还悄悄为她写了许多情诗，不过，仅此而已。这个羞怯的大学生不敢有进一步的行动，他的初恋成了一场毫无结果的单相思。也许是第一次爱情夭折的教训，尼采对女人既爱又怕，青春的热血和生命的本能使他产生强烈的爱的冲动，可他内心的自卑和外在的自傲又使他变得很难接近，这种矛盾的心态一直影响到他对女人和爱情的看法。强烈的冲动和复杂的心态使他不可能像追求叔本华的哲学那样去追求一个女人。

2

尼采认为，男女的交往中充满诱惑，女人吸引男人的是她的脸庞而不是灵魂。女人的脸庞应该是多变的而不是呆板的，"只有一张脸的女人，除脸之外，她身上再也找不到丝毫的内涵"。

女人的脸应该是多面的、多变的，犹如魔幻般善变的女人，"能给男人最大的刺激"，使男人对她产生"永无止境的欲望"和迷恋，"男人为她寻找灵魂——且一直找下去"。同样，女人也喜欢被男人诱惑，女人喜欢像希腊海神普罗忒奥斯那样的男人：高龄老者，拥有众多子女，善于变形。二者的区别是：男人从女人那儿获得诱惑，而女人却可以通过想象达到自我诱惑。为了爱，女人往往喜欢把自己所爱的人幻想成海神那样的性格。

面对女人的诱惑，尼采不能像他的精神导师叔本华那样做到禁欲主义。许多传记作家都提到，尼采曾时常光顾妓院，并从那儿感染了梅毒。但对此，尼采从没有道德上的罪恶感，在他看来，作为狄奥尼索斯的弟子应该遵从自己的非理性和本能，而女人之性诱惑的正是男人的本能。

3

尼采对瓦格纳的夫人柯西玛就怀有一种暧昧的感情。初见柯西玛，尼采就被她高雅的气质折服，他喜欢柯西玛，并且对她有着狂热的迷恋，在公开场合也毫不隐讳地表达对柯西玛的好感。为此，他特别把自己写的第一本书，即那本著名的《悲剧的诞生》献给了柯西玛。

柯西玛是法国人，是著名音乐家李斯特的女儿，一个名门闺秀，且才华横溢、气质高贵、美丽大方。尼采到瓦格纳家，享

受到了温馨、欢乐和自由，他对瓦格纳充满了父亲一般的崇拜，同时对柯西玛有着对母亲般的依恋。这种依恋，这种被柯西玛的气质和魅力所折服的情感，使他对瓦格纳心生嫉妒，甚至产生一种弑父情结的罪恶感。因此，在对柯西玛持久而热烈的暗恋中，他也备受犯罪感的折磨。

柯西玛对尼采的暗恋一无所知，她在尽力充当着妻子、秘书和家庭主妇的角色。瓦格纳也许感觉到了尼采的反常举止，在一封信中，他奉劝尼采应该尽快结婚。

> 亲爱的朋友，你的信使我们再次为你感到深深的不安，不久，我的妻子将给你写一封更为详尽的信。不过，我正好有一刻钟的休息时间，因此我想这也许会惹得你厌烦——把这些空闲用来写信，让你知道我们在这里是怎么谈论你的。我想，你们真正需要的是女人，你们这些当代的年轻人。只是我知道得更清楚，这不是件易事。正如我的朋友萨尔泽常说的那样，如果不偷，到哪里去获得女人？而且一个人在必要之时也会偷。我的意思是说，你应当结婚，或者写一出歌剧，这两者没有大差别，同样的好或者同样的糟糕。无论如何，我还是坚持认为，结婚是两者之间较好的。

这封信同样给尼采巨大的压力，瓦格纳提到的一个"偷"字使他没有勇气再去瓦格纳家。有人认为，尼采对柯西玛的崇拜和暗恋，是导致他与瓦格纳关系破裂的原因之一。

尼采似乎在犯同样的错误，他多情的单相思会给他带来痛苦和自我折磨。他在感情上莽撞的前进和自卑的退却，总是让人感觉他在玩着一种危险的爱情游戏，他的感情像潮水，来得快，

去得也快。 他在爱情上缺乏持久的火焰，有的只是燃烧自己的烈火。 一旦恋爱不成，他马上又换上高傲的面具。

与瓦格纳的关系破裂后，他几乎就没有机会再见到柯西玛，那种对母亲般的依恋之情也就慢慢淡了。

4

1876 年，尼采在日内瓦的湖畔疗养时，与指挥家冯·森格不期而遇，结识了他的学生，一个叫特兰贝达的荷兰女孩。 两人一接触，尼采的音乐才华和艺术造诣很快就征服了这个年轻的女孩。

他们经常单独在一起，爬山、散步，尼采给女孩朗诵自己新写的诗歌，与她合唱美丽动人的爱情歌曲。 清晨的阳光里，黄昏的暮色中，留下了他们欢快的笑声和追逐的剪影。 尼采被这个充满青春活力的妙龄女郎所吸引，在她面前，他感到了一种表达的愉悦，感到一种思念和渴望。 他变得有些烦躁，女孩不在的时候，他就有些心神不定，坐立不安，有一种想见她的激情和冲动。 尼采意识到，自己爱上了这个女孩，爱情竟然有着如此神奇的力量，使相爱的人变得敏感、羞涩、胆怯。 他像变了一个人似的，不再有前几次见面时的坦然和自在，他几次约女孩出来，想向女孩表达自己的爱，可是话到嘴边又咽了回去。

由于害怕遭到拒绝，结果他错过一次次绝佳的表达机会。终于，分别在即，尼采既不愿放弃，也不愿面对。 最后，他选了一个折中的办法，向女孩写了一封信，以严肃认真、质朴真诚的态度表达了自己的意愿。

我的小姐：

你今晚给我写了一点东西，我也想给您写点东西。请您集

中您心中的全部勇气，以免因我在此向您提出的问题而大吃一惊。您愿做我的妻子吗？我爱您，我觉得，您仿佛已经属于我了。别怪我爱得突然，至少这不是什么过错，因此也不需要原谅。但是我想知道的是，你是不是与我有相同的感觉——我们彼此并不陌生，任何时候也不！你不也相信我们结合以后对我们之中的任何一个都比独身更自由，更好，"更上一层楼"吗？您愿意敢于同我，一个诚心诚意的追求和改善的人一起前进吗？在生活和思考的每条路上？请您直言不讳，不要有任何保留！除我们共同的朋友冯·森格先生以外，谁也不知道这封信和我的询问。我明天 11 点钟乘快车返回巴塞尔，我必须回去。我附上我的巴塞尔的通信处。如果你能对我的问题给予肯定的答复，那我将马上给你的母亲大人写信，并请你告诉我她的地址。请您克制自己，迅速做出决定，同意或者反对——这样到明天 10 点钟在德·拉·波斯特旅馆我就可以看到您的书面答复。祝您永远万事如意，一切顺利。

特兰贝达看过尼采的信后，很是吃惊，她没想到自己所崇敬的老师竟然对自己产生了那样唐突的感情，而且又是那样地热烈和迫切。 为了不伤害尼采的感情和尊严，她考虑再三，还是给尼采写了封委婉的信，声称自己已经另有所爱，不能满足尼采的要求。

虽然这不是尼采的初恋，但对尼采的打击还是很大的。 在尼采的情书中可看出，尼采并不自信，采取写信的方式本身就是一种逃避，当他知道女孩另有所爱时，更是彻底地退却了。 这些都说明尼采内心是很自卑的。

这种自卑和自傲的矛盾一直影响着尼采的爱情，使女人们对

他产生很多误解，正像他对女人充满很深的矛盾心理一样。尼采日后写道："我在日内瓦认识一个荷兰女孩，几小时之后就向她求婚，当时我想她可能会接受我的轻率求婚——求婚是源于一种突发的瓦格纳浪漫思想。我心中很是害怕，但是，那一天命运眷顾我，那位美丽的荷兰女孩直截了当地拒绝了我。"

这次求婚失败后，很长一段时间，尼采都宣称："我不要结婚，我讨厌束缚，更不愿介入文明化的整个秩序中。因此，任何妇女都很难以自由之心来跟随我。近来，独身一辈子的希腊哲人们，时时清晰地浮现眼前，这是我应该学习的典范。"

<center>5</center>

正如尼采写道：婚姻生活犹如长期的对话，当你要迈进婚姻生活时，一定得先反问自己——"你是否能和她在白头偕老时，还能谈笑风生？"婚姻的一切都是短暂的，在一起大部分的时光都是在对话中度过的。

尼采终于放弃了结婚的打算，因为他认定："作为一个哲学家，我必须摆脱职业、女人、孩子、祖国、信仰等而获得自由。"

虽然尼采嘲笑了与女人结婚的人，但是，在他的心底，却沉积了无限的感情痛苦。尼采在《快乐的科学》中也表达了这样的想法：爱情这个简单字眼，对男女实际上表示两种不同的意思。女人对爱情的理解是十分清楚的：这不仅是奉献，而且是整个身心的奉献，毫无保留地、不顾一切地。她的爱所具有的这种无条件性使爱成为信仰，她拥有的唯一信仰。至于男人，如果他爱一个女人，那么他想得到的是来自她的爱；因而他对自己的感情要求同他对女人的感情要求是很不一样的；如果有些男

人也产生了那种抛弃一切的欲望，我敢保证，他们保准不是男人。

1879 年 5 月，尼采辞去巴塞尔大学教授的职务，之后一直在意大利、法国的一些城市和乡村漂泊。他没有职业，没有家室，没有友人，孑然一身。也许没有人比尼采更深地领略孤独的滋味了。他常常租一间简陋的农舍，在酒精灯上煮一点简单的食物充饥，一连数月见不到一个可以说话的熟人。

在极度的孤寂中，他一次次发出绝望的悲叹：

"我期望一个人，我寻找一个人，我找到的始终是我自己，而我不再期待我自己了！"

"现在再没有人爱我了，我如何还能爱这生命！"

"如今我孤单极了，不可思议地孤单……成年累月没有振奋人心的事，没有一丝人间气息，没有一丁点儿爱。"

"在那种突然疯狂的时刻，寂寞的人想要拥抱随便哪个人！"

虽然不乏才貌双全、气质优雅的贵夫人和年轻女性对他充满景仰，但受过伤害的尼采再也不敢那么鲁莽了。

悲伤的爱情之旅：莎乐美

1

尼采的健康每况愈下，精神状况尤其令人担忧。伊丽莎白也开始为尼采的婚事操心了，还有她的好友冯·迈森贝克小姐。

尼采已经在大学校园里待了将近十个年头了，依然是孤身一人。他的身体还一直有病，为此经常耽误教学和写作去外地疗

养。 他的情绪也极度消沉和不稳定，有时甚至失去活下去的信心。

在尼采病情加重，几乎不能工作的时候，她们加紧了为他寻找妻子的步伐。 在冯·迈森贝克的主持下，她们制订了一个计划，把有可能成为尼采未婚妻的女孩排列出来，一一筛选。 选择的标准是：不仅道德贤淑，还要家境富有，以此保证尼采后半生的生活。

对于这次找妻行动，尼采也写信告诉妹妹，希望得到她的支持：

> 最亲爱的妹妹，除你的信以外，没有什么令人高兴的东西。你的信中谈到的一切问题都是中肯的。我的状况很坏！十四天里，我在床上躺了六天，六次大发作，最后因此完全使我疯狂。现在的计划使我们确信，我不能长期在巴塞尔大学里任教，在那里工作严重妨碍我所有比较重要的计划而且大大损害我的健康。当然我还必须在这种情况下在那里度过今年冬天，但如果别的结合成功，也就是同一个与我相配的但必须富有的女子结婚的话，到了1878年复活节，这种状况就要结束了。

2

1882 年 4 月，尼采旅居罗马，他的朋友弗罗琳·冯·梅森伯格，意大利著名的女权主义者，还有保尔·李，这位出身富豪家庭却钟情于哲学的学者，都在每时每刻地关心着尼采的生活。他们一致认为尼采应该寻觅一个伴侣，以结束漂泊不定孤独无依的日子。 对此尼采表示了赞同，在给梅森伯格的信中他说："作为秘密我想告诉你，我所需要的是一个好的女性。"

这年春天，梅森伯格认为自己已经找到了这位女性，于是她匠心独运地安排了一次约会，她要把一个女孩介绍给尼采。她这样告诉尼采："我相信她会成为您生活的曙光。"

那个初春的早晨，尼采如约来到圣彼得大教堂门前，带着些许焦灼与渴望，见到了俄罗斯女孩露·莎乐美。

露·莎乐美于1861年1月12日降生在圣彼得堡冬宫对面的一座将军官邸里。这是一个衔着金汤匙出生的幸运儿，从降生的那一天起就将万千宠爱集于一身，不仅当地的报纸对此做了大量报道，而且连沙皇也写了贺信，这一切都因她声名显赫的家族和战功卓著的父亲。她有法、德、丹、俄四种血统，且容貌出众，天资聪颖，性格叛逆，从小就有独特的思考和判断能力。在尼采眼中，她是一种强大的、百折不挠的自然威力，是一个原始的、充满魔力的两性人，不具备任何女人甚至男人的弱点。

与尼采相遇时，莎乐美年方二十，尼采四十岁。尼采对莎乐美一见钟情，说她是一个瞬间就能征服一个伟大灵魂的人。

尼采希望娶莎乐美为妻，但莎乐美拒绝了他的求婚。这并不影响他们成为精神上的伴侣，他们在哲学、宗教等领域进行了深入的交流和探讨。对尼采来说，和莎乐美的相处是一段难忘历程：一方面，他们在思想和心灵上能抵达对方的灵魂深处；另一方面，在情爱上，莎乐美一直奉行"精神上的好感决不能代替感官上的激情"，这让尼采深陷其中不能自拔，痛苦不堪。

3

伊丽莎白和莎乐美的冲突其实早在7月份拜洛伊特的音乐节上就已产生。莎乐美那与传统抗争的举动，和男人们豪放不羁

的交往方式，以及对社会舆论无动于衷的态度，都激起了伊丽莎白近乎天性的反感。她无法想象自己的哥哥竟会同这样一位女子成为朋友。

在陶顿堡，尼采和莎乐美的亲密交往都被伊丽莎白一一看在眼里。一种被抛弃的沮丧笼罩着伊丽莎白，并且随着时间的推移，沮丧逐渐转成狂怒。她开始四处宣称，露·莎乐美从来就不是她哥哥的挚友；她是一个虚荣心极强的女人，在拜洛伊特的一切证明了这一点，哥哥只是激起了她的好奇心，她的激情和热忱全是假装的；而且她常常对哥哥异常的激动不安感到厌倦；等等。这个饶舌的女人被嫉妒之火驱使着，在街坊邻居亲朋好友中到处散布谣言。

莎乐美明显感到了压力，也许更多的是委屈。她无法避免每日与伊丽莎白的例行会面：比如，在餐桌上，伊丽莎白总是以一种奇特的目光看着她，仿佛她是一个误入他人生活的不速之客。

只有和尼采独处的时候，莎乐美才是快乐的，那时她才感到全身心的放松，不必在意他人的目光。如果日子一直这样持续下去，即使偶尔会招到伊丽莎白的冷嘲热讽，莎乐美也会忍受下去的。可伊丽莎白无法忍受这个俄国人和自己的哥哥拥有一个只属于他俩的世界，她要剥夺那对恋人的幸福时光。

4

陶顿堡的夏天还未过去，莎乐美敏感的心就体会到了一种前所未有的焦灼和不安。这种焦灼不安不仅来自伊丽莎白，而且来自尼采。在一般情况下，尼采总是表现出异乎寻常的沉默和冷静，甚至可以用"孤僻"来形容他。尼采多次提出希望她与

他的思想步调合二为一，或者更确切地，希望她成为他思想的一部分，完全地、毫无条件地，就像溪流汇入大海。

卷入这场著名恋爱的，还有那位富家子弟保尔·李，他也不失时机地向莎乐美求婚。被爱情折腾得神魂颠倒的尼采却指望保尔·李助他一臂之力。

他们陷入了奇怪的三角关系之中，三个人几乎形影不离，一同散步、交谈。尼采甚至还跟保尔·李和莎乐美照了一张惊世骇俗的合影：莎乐美手持鞭子，而尼采和保尔·李则扮作两匹马，被莎乐美驱驰。尼采有一句名言：回到女人身边去，别忘了带上你的鞭子。面对这张照片，有人发出了嘲讽：尼采带上鞭子，并非为了抽打女人，而是为了被女人抽打。

他请求保尔·李替他说出心里话，自己却逃回了巴塞尔。这场恋情在反反复复中持续了几年时间，但最终莎乐美的母亲更喜欢保尔·李。

5

妹妹的小手在两人还没迈出 10 岁年龄的时候就侵扰了他身体的宁静，现在她又把手挡在了他和莎乐美之间。这个越俎代庖的女人，迫不及待地朝他俩的伤口撒了把盐。伊丽莎白未经哥哥的允许，给莎乐美去了封信，信的内容可想而知，不仅言语上竭尽挖苦之能事，而且称莎乐美之所以和她哥哥交往，无非出于卑劣的虚荣心，尼采从来不曾爱过她云云。莎乐美读后自觉遭受了极大的污辱，立刻给尼采去了封措辞激烈的信，宣布从此和尼采情断义绝。

在他们分手后，作为"痛"的表达，尼采"憎恶"地写下了那句名言："回到女人身边去，别忘了带上你的鞭子。"

莎乐美拒绝了尼采的求婚，也没有嫁给保尔·李，这位心智过人的女人大概早已看出那些天才的占有欲和自我中心主义。

在理论上，尼采讨厌一切女性，他永远不会称颂女性，他将女性贬得一钱不值。 他永远不厌其烦地痛骂妇女，显然，叔本华启发他哲学的同时，还告诉了他女人的种种缺点。 在其著作《查拉图斯特拉如是说》里，尼采说现在和妇女还不能谈友谊；她们仍旧是猫，或是鸟，或者大不了是母牛。

可是，如果某个女性出现在他面前，他却有可能狂热地爱上她。

尼采用了很大的篇幅述说了对莎乐美的痴迷爱恋。 他需要女人，他甚至可以没有自己，却不能没有女人。 即使莎乐美"杀"了他，他也依然爱她。

行人，请拥抱亲吻我吧

1889 年，尼采心力交瘁，无边无际的孤独使他陷入疯狂，以至于 1 月 3 日的这一天，当他看见一个马夫正在用皮鞭暴打牲口，他竟扑上去抱着马脖子又哭又喊。 他的精神彻底崩溃了。他先是住在耶拿大学精神病院。 他的病历上写着——病人：喜欢拥抱和亲吻街上的每一个行人。

1890 年 5 月，母亲把他接到南堡的家中照料。 1897 年 4 月，因母亲去世，尼采迁居位于魏玛的妹妹伊丽莎白家中。

1900 年，尼采最终与世长辞，事实上，这位狄奥尼索斯的儿子在 1889 年发疯时就已经死了，虽然那时他才 45 岁。

梭罗
Thoreau

亨利·戴维·梭罗（1817—1862），美国作家、思想家，超验主义团体的代表人物之一。

出生于马萨诸塞州的康科德，1837 年于哈佛大学毕业后回到家乡，以教书为业，后转向写作。在爱默生的支持下，梭罗在康科德住下并开始了他的超验主义实践。

1845 年 7 月 4 日美国独立日这天，28 岁的梭罗独自一人来到距康科德两英里的瓦尔登湖畔，建了一个小木屋住了下来。并在此后根据自己在瓦尔登湖的生活观察与思考，发表了两本著作：《河上一周》和《瓦尔登湖》。1947 年，梭罗结束了离群索居的生活，但仍保持着简朴的生活作风，直至去世。

《瓦尔登湖》被认为是美国历史上的一部奇书，它倡导了一种自然、简单、和谐、精神自由的生活方式。

《瓦尔登湖》神话

1

让人们彼此远离，这项工作上帝早就尝试过，为此还建造了那个著名的巴别塔。 但上帝还是在人类的伊甸园里安排了两位村民：亚当与夏娃。 虽然上帝的逐客令永远有效，但只要遵守他的规则，伊甸园里的生活永远是男耕女织，炊烟袅袅。

伊甸园的故事是为了让人们远离诱惑，梭罗俨然是上帝的同道，自觉地放弃诱惑。 事实上，梭罗比上帝更坚决，他甚至把夏娃也赶出了伊甸园。 没有夏娃的亚当理智清醒，身心洁净，永不被诱惑，永不堕落。

梭罗的良师益友爱默生这样评价过他：

> 很少有人像他这样，生平放弃这样多的东西。他没有学习任何职业；他没有结过婚；他独自一人居住；他从来不去教堂；他

从来不参加选举;他拒绝向政府纳税;他不吃肉,不喝酒,从来没吸过烟;他虽然是个自然学家,却从来不使用捕机或是枪,而宁愿做思想上与肉体上的独身汉……

2

上帝以《圣经》诠释自己的抉择,梭罗以《瓦尔登湖》引领着人类的一种生活方式。

梭罗不过是倡导按照自己的意愿选择自己的生活方式而已,他与人们的区别无非是,人们有选择结婚的自由和权利,而他梭罗也有选择不结婚的自由和权利。《瓦尔登湖》有这样一段话:

> 我希望这个世界不尽相同的人尽可能多一些的好;而我又希望每个人谨慎行事、耐心寻找,追求自己的方式,而不是他父亲的、他母亲的或者他邻居的。

这就是亨利·戴维·梭罗。 似乎这个名字远远没有《瓦尔登湖》出名,因为瓦尔登湖代表了人生的某种极致,是一种可望而不可即的人生存在。

3

《瓦尔登湖》自问世以来,一再受到出版商的追捧,更有人把瓦尔登湖作为一种信仰,以为瓦尔登湖中必有颜如玉、黄金屋,很多学者文人以瓦尔登湖自诩,以为这样就拥有了鄙视芸芸众生的资本。 这终究不过是瓦尔登湖给习惯了平庸的人们带来的陌生化效果而已。

物极必反,读者中形成了一股逆流:反瓦尔登湖。 有人就

挖空心思地寻找梭罗在瓦尔登湖所发生的与隐居生活不相称、不匹配的行为,以此把梭罗拉回到普通人中间。 曾经有过关于梭罗"真隐"与"假隐"的争论,很多人跳出来消解"瓦尔登湖神话"。 继而有人露骨地说,如果梭罗是假隐,那么他对梭罗的态度就由崇敬变为鄙夷。 人们期望梭罗能做自己做不到的事,对于他仅仅隐居两年感觉很不过瘾,如果梭罗一辈子待在瓦尔登湖,那才算满足了人们的心愿。 最有代表性的就是,一些人考证出:瓦尔登湖的梭罗怎样享用母亲和妹妹为他烤制的面包和点心,怎样听到爱默生家开饭的铃声第一个飞奔到他家的饭厅。更有人高呼,梭罗在瓦尔登湖不也就坚持了两年吗? 再长恐怕是坚持不下去了吧。 凡此种种,令人啼笑皆非。

这些人如果了解梭罗严谨而孤绝的独身生活,恐怕不会再以此之心度彼之腹了。

瓦尔登湖之路

1

亨利·戴维·梭罗生在康科德,长在波士顿,父亲曾在波士顿教书,后来又到马萨诸塞州的切姆斯福德开了一家商店。 1823年,当梭罗还是孩子时,他们家搬回了康科德——他在《瓦尔登湖》中提到过这次回迁。 梭罗一家在当地还算是文化人,兄妹四人不同程度地接受了大学教育。 1833 年,梭罗进入哈佛大学,在那里与爱默生结识,从此种下了自然主义的种子。 1837 年毕业时,20 岁的梭罗已经成为一个孤独而特立独行的青年。

20 岁的梭罗大学毕业后回到康城。 1837 年 10 月 22 日这一

天，他记下了他的第一篇日记：

> 如果要孤独，我必须要逃避现在——我要我自己当心。在罗马皇帝的明镜大殿里我怎么能孤独得起来呢？我宁可找一个阁楼。在那里是连蜘蛛也不受干扰的，更不用打扫地板了，也用不着一堆一堆地堆放柴火。

稍后，在 1838 年 2 月 7 日，他又记下了这样一篇日记：

> 这个斯多葛主义者(禁欲主义者)的芝诺(希腊哲人)跟他的世界的关系，和我今天的情况差不多。说起来，他出身于一个商人之家——有好多这样的人家呵！——会做生意，会讲价钱，也许还会吵吵嚷嚷，然而他也遇到过风浪，翻了船，船破了，他漂流到了皮拉乌斯海岸，就像什么约翰、什么汤麦斯之类的平常人中间的一个人似的。
>
> 他走进了一家店铺子，而被色诺芬(希腊军人兼作家)的一本书(《长征记》)迷住了。从此以后他就成了一个哲学家。一个新我在他的面前升了起来……尽管芝诺的血肉之躯还是要去航海，去翻船，去受风吹浪打的苦，然而芝诺这个真正的人，从此以后，永远航行在一个安安静静的海洋上了。

这里梭罗是以芝诺来比拟他自己的，他在禁欲主义与真正的生活之间建立起必然联系，过一种有深度的生活成为梭罗的理想。这种有深度的真正的生活绝不是找个女人谈恋爱，然后结婚生子，不，这跟真正的生活相距太远了。

梭罗刚毕业就在康科德中心学校谋到了一份教师的差事，报

酬优厚，年薪在 500 美元以上，可以很阔绰地过一种中产阶级的生活。 但短短几个星期内，梭罗就辞去了教师的职务，原因是学校的学监命令他"鞭打"学生。 他还在家族的铅笔制造业务中进行了他的第一次技术革新，他充分利用了他在图书馆查阅资料的便利，到处查找硬铅笔芯（石墨）的制作方法，从而发明了一种更好地研磨石墨的办法。 但梭罗不愿从事家族的工作，工商业与美国国内气氛太接近，而这正是让他感到沮丧的空气。

不久，梭罗在缅因州找到了教师工作，同时在家里跟哥哥约翰开办了一个小小的私立学校。 后来，在爱默生的帮助下，这个小学校由梭罗的母校康科德专科学校接管过去了。 到 1841 年 4 月，专科学校关闭了，部分原因是约翰生病造成的。

学校关闭的打击让梭罗感到形势的严峻。 作为儿子和弟弟，依附家里的生活让他感到不自在，他觉得自己的少年时代被延长了，家里的房子令他感到窒息。 同时他觉得生活在社会中也不自在，是虚度光阴，有种失败的感觉，只有在大自然中他才觉得自己"完整无损"。 1841 年，梭罗写道：天天与人们打交道的困难使我几乎退缩，希望自己在社会中就像在大自然中一样毫无顾忌，无拘无束。

让光束聚焦的方式多种多样，生活方式也是多种多样的。梭罗在《瓦尔登湖》中这样说。 早在 1840 年的 3 月 21 日，梭罗就在日记中描述了自己可能选择的角色与生活方式：秘鲁的邮递员、南非的农场主、西伯利亚的流放者、格陵兰的捕鲸人、广东商人、佛罗里达的士兵、太平洋上的鲁滨孙，如此等等，共计十种身份。 这些身份都不约而同地远离当下社会，仿佛与瓦尔登湖遥相呼应。

1841 年，梭罗搬到爱默生家里，给爱默生当了两年（1841—

1843）管家，同时也在寻找一个更长久的工作（他曾琢磨着买一处农场）。 1842年1月，梭罗的哥哥约翰因为被剃刀划伤而感染了破伤风（急性肌肉麻痹症），不久便离开了人世。 对梭罗来说，失去哥哥是他生命中最深痛的创伤，这种创伤与深深的负罪感纠缠在一起，不少研究者认为这种负罪感是梭罗最终选择独身的原因之一。

2

1839年，梭罗正和哥哥约翰开办那所私立学校时，爱情同时降临他们两人身上。 7月的一天，一个17岁的少女艾伦·西华尔来到康城，并且访问了梭罗一家。 她到来的当天，梭罗就写了一首诗。 五天后的日记中还有这么一句："爱情是没有法子治疗的，唯有爱之弥甚之一法耳。"这很显然是因为艾伦的缘故。 不料约翰也一样爱上了她，这就使事情复杂化了。 三个人经常在一起散步，在河上划船，登山观看风景，进森林探险，他们还在树上刻下了他们的姓氏的首字母，不知疲倦地交谈，三个人似乎都沉浸在幸福之中。

这年夏天，哥儿俩一起找了一条船。 8月底，他们乘船沿着康科德河和梅里马克河做了一次航行。 在旅途中，一切都很好，只是两人之间已有着一些微妙的裂痕，彼此都未言明，实际上他们已成了情敌。 后来约翰曾向艾伦求婚，但被她拒绝了。再后来，梭罗也给过她一封热情的信，而她回了他一封冷淡的信。 不久后，艾伦就嫁给了一个牧师。

这段插曲在梭罗心头留下了创伤。 但接着发生了一件意想不到的事，1842年的元旦，约翰在一条皮子上磨利他的剃刀片刀刃时，不小心划破了他的左手中指，他用布条包扎了，没有想

到两三天后化脓了，全身疼痛不堪。赶紧就医，但已来不及了。约翰很快进入了弥留状态。十天之后，就溘然长逝了。

突然的变故给了梭罗一个最沉重的打击。他虽然竭力保持平静，回到家却不言不语。一星期后，他也病倒了，似乎也是得了牙关紧闭症。幸而他得的并不是这种病，是得了由心理痛苦而引起的臆想症。整整三个月，他才从病中恢复过来。爱情失意后，对哥哥的怨气变成了自我谴责，他几乎不能原谅自己曾经跟哥哥抢夺爱情。

那年梭罗写了好些悼念约翰的诗。在《哥哥，你在哪里》这诗中，他问道："我应当到哪里去／寻找你的身影？／沿着邻近的那条小河／我还能否听到你的声音？"他的兄长兼友人——约翰，已经和大自然融为一体了。他已以大自然的容颜为他自己的容颜了，以大自然的表情表达他自己的意念……大自然已带走了他的哥哥，约翰已成为大自然的一部分。

3

恢复健康以后的梭罗又住到了爱默生家里。稍后，他到了纽约，住在市里斯丹顿岛上的爱默生哥哥的家里。他希望能开始他的文学生涯，但是，因为他那种独特的风格并不是能被人、被世俗社会喜欢的，想靠写作来维持生活也很不容易。不久以后，他又回到了家乡。有一段时间，他帮助他父亲制造铅笔，但很快他又放弃了这种尚能营利的营生。

到了 1844 年的秋天，爱默生在瓦尔登湖边买了一块地。梭罗得到了爱默生的允许和支持，得以"居住在湖边"，他跨出了勇敢的一步，用他自己的话来说：

> 1845年3月尾，我借来一柄斧头，走到瓦尔登湖边的森林里，到达我预备造房子的地方，开始砍伐一些箭矢似的、高耸入云而还年幼的白松，来做我的建筑材料……那是愉快的春日，人们感到难过的冬天正跟冻土一样地消融，而蛰居的生命开始舒伸了。

7月4日，恰好那一天是独立日，美国的国庆，他住进了自己盖在湖边的木屋。

没有夏娃的亚当

1

在瓦尔登湖畔生活的第一年，梭罗开垦了一公顷的广阔土地，种土豆、玉米、豌豆、萝卜，种的最多的还是豆子，吃不掉的就拿去卖。 与大多数人想象中的单调生活相反，梭罗常常进城，也经常邀请朋友到他的小屋中参观做客，他甚至还举办过一次大型野餐会，以倡导废奴运动。

关于梭罗在湖畔隐居时的生活，1994年出版的《大不列颠百科全书》的"梭罗"词条说，他大部分时间是吃野菜野果及他种的豆子。 梭罗的母亲和姐妹确实周六常来看他并带来糕点，梭罗不想拒绝这些食品而伤害挚爱他的母亲的感情，他用这些糕点来招待经常来访的客人。 他的朋友施奈德回忆说，梭罗确实有时去父母家或爱默生等朋友家晚餐，但这些拜访并非因为他不能养活自己，或觉得一个人吃饭太孤单，而是因为他爱自己的家庭与朋友，感到有必要接受他们的邀请，他自己实际上希望这样

的事更少些。

但依然有谣传中的"刻画梭罗入木三分"的事件：每当爱默生夫人敲响她的晚餐钟时，梭罗是第一个飞快地穿过森林、越过篱笆在餐桌前就座的人。这谣言显然不攻自破，因为要听到晚餐铃，一英里半显然是太远的距离。即便能听到铃声，住在一英里半之外的梭罗竟然总能"第一个"到，不也很奇怪吗？

2

爱默生解释梭罗的隐居说："这行为，在他是出于天性，于他也很适宜。任何认识他的人都不会责备他故意做作。他在思想上和别人不相像的程度，比行动上更甚。他利用完了这孤独生活的优点，就立刻放弃了它。"

完全可以肯定的是，梭罗的选择是面向自己的内心的，没有哗众取宠的意思。他在日记中把自己以前的生活描述为：

> 一个人参加展览会，期望能发现一大群男男女女聚集在那儿，而看到的只是劳作的公牛和干净的母牛。他前往一个毕业典礼，期望能发现这个国家真正卓越的人，结果，如果有的话，也完全淹没在那一天里，以至于他只好远离了演讲人的视线和话语，以免在他周围的物什中失去自我。

他确信历史上记载的最积极的生活总是不断地远离生活，而现在，他实现了远离生活而同时又在真正地生活。

《瓦尔登湖》肯定了这种真正生活的意义。

> 我走进了森林，因为我希望从容地生活，仅仅面对生活的基

本事实，看看我是不是能够学会生活不得不教会我的东西，等我要死的时候不会看到我一辈子白活了。我不希望我的生活过得不叫生活……

对很多人来说，一个人能安安静静地待上一天，那是一种享受，但如果是不被打扰地待上一年，那可能会令很多人发疯。对于梭罗来说，真正的孤独并不仅仅是在瓦尔登湖畔的两年，而是一生。除了爱默生等为数不多的几个朋友，梭罗的交际面很窄，甚至他与爱默生之间也时常发生隔阂。至于与女人的交往更是令人悲哀，母亲和妹妹是跟他交往最多的女性，他甚至比凡·高还要悲哀，在世几十年竟没有女人主动爱上他。对于这种情况，我们只能认为，梭罗一生的精力没有用在讨女人欢心上，而是倾力抒写《瓦尔登湖》，正因如此，美国人才有了这本让他们骄傲的奇书。

更重要的是，梭罗对于孤独与寂寞有与众不同的理解。

大部分时间独处是有益健康的。有人做伴儿，哪怕是最好的伴儿，用不了多久也会感到厌倦，不欢而散。我喜欢独处。我从来没有感到独自相处这么自如。我们在国外与人相处，比在我们的家里，更多的时候会感到更加孤独。人在思考或者工作时总是孤独的，不管他在什么地方都不例外。孤寂不能以一个人距离他的同胞的空间的英里数来衡量。在剑桥学院拥挤的小房子里真正用功学习的学生，如同在沙漠里的一个托钵僧一样孤独。农人在田地里或者树林里干活儿，一干就是一整天，或者锄地松土，或者砍伐木料，并不感到孤独，这是因为他忙于干活儿；但是等他晚间回到家里，却不能独自在屋子里待着，让自己

想点事情;而一定要到"看得到人群"的地方待着,找找乐子,而且他认为这样做是补偿他自个儿一天的孤独;因此他很不理解学生一个人待在房子里,通宵不动窝,大半天不觉无聊和"沮丧";可他也没有认识到,学生尽管待在他的房子里,却是在他的田地里干活呢,在他的树林里砍树呢,正如同农人在他的田地和树林里一样;随后学生也要寻求同样性质的乐子,寻求同样性质的社交,尽管他的乐子和交往也许更具凝缩的形式。

爱默生说:梭罗以全部的爱情将他的天才贡献给他故乡的田野与山水。 在这木屋里,这湖滨的山林里,观察着,倾听着,感受着,沉思着,并且梦想着,他像上帝创造的那个亚当一样,纯朴而勤奋地劳作,因为没有夏娃,他不被诱惑地生活了两年。他又像古希腊的那个哲人芝诺潜心于阅读思索,记录了他的观察体会,分析研究了他从自然界得来的音讯、阅历和经验。 于是没有夏娃的一种生存境界被营造出来,这种生存方式充满诗意又充满诱惑,让后来的很多美国人向往不已,甚至在 20 世纪初引发了重返自然的生活风尚。

3

梭罗还有一个入狱事件,虽然和他的独身生活无关,但这件事依然可显示出他特立独行的性格。 一天晚上,他进城去一个鞋匠家中补一双鞋,却忽然被捕,并被监禁在康城监狱中。 原因是他拒绝交付人头税,他拒付这种税款已经有六年之久。 他在狱中住了一夜,毫不在意。 第二天,因有人给他付清了人头税,他被释放,出来之后,他还是去鞋匠家里,等补好了他的鞋,穿上它又和一群朋友跑到几里外的一座高山上,漫游在那儿

的丛林中。

4

梭罗之所以孤独一生，跟他禁欲的生活态度有关，他几乎弃绝了一切感官享受，他用想象中的生活理想扑灭了人性中的七情六欲。

在梭罗看来，放纵性欲是不洁的，他写道，"我们的身体里有一种动物性"，它有着"爬行动物的""感官方面的"本质，"也许不能够整个清除干净"，甚至它自身就很健壮，"我们可以活得很健康，却并不纯洁""生殖能力，一旦我们放任自流，便会消耗殆尽并且使我们变得不干净，而一旦我们节制起来，却会变得旺盛，激励我们向上。 贞洁是人类绽放的花儿，所谓的天赋、英雄主义、神圣性等只不过是继承它的各种果实"。

尽管极力压制，梭罗还是感到由于自己的性欲而产生的罪恶感，他坦白：

> 我不知道对于其他人来说情况究竟如何，但我发现很难做到贞洁。据我看来，在我同别人的关系中我可以贞洁，然而我发现自己并不干净。我有使我羞愧的理由。我很健康，却不贞洁。

对于梭罗来说，贞洁的生活是那种最严格意义上的节欲和禁欲。

梭罗的一个朋友哈里森·布莱克在新婚时曾收到梭罗关于贞洁与肉欲的一封信。 在信中，梭罗除夸大了性爱的尴尬外，还声称任何情况下的任何性行为都是"淫荡"的。 可以想象，和妻子沉浸在蜜月中的哈里森·布莱克读这封信时是何等的尴尬与

无奈。 这样的梭罗如果有了妻子，那真是两个人的痛苦与尴尬了。

梭罗对味觉的享受极端反感，味觉几乎成了他不乐意说出口的名词。 在瓦尔登湖畔，他对食物的烹调使用最简单原始的方式。 他的小木屋里只有一张床和一套被褥，有几件简单的炊具和几件换洗的衣服。 1849 年，梭罗写道：如果我听从了我天性中虽然最微弱却又最持久的建议，我就知道这些建议将不会把我引导到什么极端去，或者把我引导到疯狂中去；可是当我变得更坚决更有信心时，前面就是我的一条正路。

禁欲生活虽然获得高洁感，但因为把大量的精力用在跟自我中的本我作斗争，难免感到疲惫与绝望。 社会学者经常发现，许多前半生坚持过清教徒般禁欲生活的人往往在人生的后半段突然丧失理智，放纵欲望，难以自拔。 梭罗似乎也有过这种迹象。 1852 年，有关性的困扰重新出现在梭罗的日记中，他似乎一度出现了对自己生活方式的怀疑、失望，精力衰退、冷漠、僵化这些词频繁地出现在他的日记里。 1852 年年底到 1853 年的日记中，有关性的困扰在持续数月后也消失不见了，梭罗又回到了禁欲矜持的状态。

5

到了 1854 年，终于有出版商同意出版《瓦尔登湖》。 但开始的时候该书影响并不大，甚至还有人公开讥讽作者的写作姿态，但乔治·爱略特给予了极高的评价。 随着时间的推移，它的影响越来越大，人们逐渐认可了他的生活方式和著作。

1862 年，梭罗由于肺病复发而去世，但肺病不是唯一的原因，他的独居生活也给他的健康带来损害，44 岁他就离开了人

世。

现在，全世界身处闹市的人常常向往瓦尔登湖，甚至某天也会有一种梭罗一样真诚的冲动：在瓦尔登湖边度过余生。 但大多情况下，人们可能是由于某件事的失败而引起的失意而已，并不当真，也并没打算实现。 某天，那件失意的事过去了，瓦尔登湖又被抛在了脑后。 所以，通常情况下，瓦尔登湖只是失意的人们为自己找到的貌似潇洒的开脱之词，毕竟那也是一种著名的不失身份的生活方式。

直到今天，能像梭罗那样去过整洁而素朴的生活的人还是屈指可数，但这种结局也可能正是梭罗所期望的。 他跟某些传教士不一样，他从不想为所有人树立一个生活的榜样，他说：我却不愿意任何人由于任何原因，而采用我的生活方式；因为，也许他还没有学会我的这一种，说不定我已经找到了另一种方式。

萨特
Sartre

让-保罗·萨特（1905 -1980），法国著名文学家、哲学家和社会活动家，被认为是20世纪最有独创性的思想家之一，存在主义主要代表之一。

20岁时，萨特考入法国著名学府巴黎高等师范学校，攻读哲学。毕业后担任中学教师。1933年，到柏林于德国哲学家胡塞尔和海德格尔门下深造。1939年二战爆发，萨特应征入伍，翌年被俘，一年后获释。

主要哲学著作有《存在与虚无》《存在主义是一种人道主义》《辩证理性批判》等，主要文学作品有小说《恶心》《自由之路》和剧作《苍蝇》《禁闭》《死无葬身之地》等。

萨特提出了"存在先于本质"的哲学命题，即人可以按照自己的主观意愿创造他的本质，人的本质是人的主体意识自行选择和行动的结果。萨特揭示出当代社会中人的精神困境，主张研究人的生存状态、情绪意志、行为方式等问题，强调了个人的主观能动性、责任感和行动的意义。

萨特以存在主义哲学贯彻自己的人生。他一生未婚，情人无数，也算践行了他的自由主义哲学主张。

如果我不尽力重新按照自己的意愿去生存的话,我总觉得活着是很荒谬的事。

<div style="text-align:right">——萨特</div>

从某种程度上说,萨特与女人的关系是许多男人梦寐以求的事情,许多男人为多占有一个女人而挖空心思编出各种谎言,萨特却潇洒、坦诚地对待每一个靠近他或他想靠近的女性。他一脸真诚地对那些漂亮女人说:我如此地爱你,请你也爱我吧,但我永远不会跟你结婚。于是,那些漂亮的女人,包括那位头脑睿智的西蒙娜·波伏瓦,都乖乖地围绕在他身边。他一生都生活在漂亮女人堆里。

作为文化巨人,萨特的这些性解放、性的多伴侣论调成为他那些惊世骇俗理论的组成部分。他同时还是这些理论的积极实施者。他不断地变换性伙伴,但从不结婚;他处心积虑地向几千年来的婚姻制度开火,可能他的理论令许多人欣喜若狂,也使许多人伤心不已。

许多人的婚姻观念大多在成年后,随着人生阅历的增加会有所改变,而萨特,自青年时期形成的婚姻观念,终其一生也不曾改变。

本真地面对自己的欲望

1

1905 年，萨特出生在一个海军军官家庭。在他一岁零三个月时，父亲与世长辞。60 岁的萨特回忆这件事时却说，父亲之死给母亲套上了枷锁，却给了他自由。在一个人的成长中，父亲扮演的不仅是衣食供给者，他往往还代表着传统的力量，对新生者进行训诫，把反叛的种子消灭在萌芽状态，把传统的火把世代传递下去。

从这个意义上说，幼年丧父促成了传统在萨特这里的中断，让反叛的种子茁壮成长起来。对萨特来说，再没有一个类似父亲的权威来管束他。与此相反，卡夫卡就没有这么幸运，他一生都生活在父亲的阴影下，奋斗挣扎一生也未能走出这个牢笼。

母亲带着萨特回到娘家，小萨特立刻就成为外祖父的宠物，他给予萨特无尽的关怀和爱抚，从不对萨特命令和训斥。于是，萨特就处于一种无拘无束的家庭环境中，这对萨特一生的影响是巨大的。

萨特说，命令和服从其实是一回事。甚至最专横的人也是以另一个人的名义，即以一个生身的无能之人——他的父亲——的名义发号施令，把他自己遭受过的无形暴力传给后人。在我的一生中，我从不发号施令，一下命令我就觉得好笑，也让别人

觉得好笑。 这是因为我没有受到权力的污染，从没人叫我服从。

正因为这一点，萨特在对待婚姻爱情时，也是持这种立场。他一生中结交的女子无数，萨特从没向她们中的任何一个提过要求——要求她们服从他、忠于他或者嫁给他，其中也包括波伏瓦。 他用"偶然爱情"的理论维护了自己的爱情自由，也赋予那些女人自由。

这种自由自在的成长环境的另一个后果是萨特成为一个长不大的孩子，他一生都不愿意做一个成年人。 20 岁时他写过一首诗，其中就有"我不想认真，我不想长大；我今年才 14 岁，我想永远不要到 18 岁"。 他厌恶成年人，也厌恶自己将要走向成年。 由于不适应成人社会的要求，以及对不可避免地进入这一社会而产生的焦虑，在 30 岁时萨特曾出现过一次严重的精神危机。 婚姻与家庭是成人社会的基本组成部分，正是对于成人社会的恐惧，萨特坚决拒绝结婚。

2

萨特坚决不结婚的另一个原因与母亲的影响密不可分。 萨特和母亲相依为命，他们心心相印，形影不离。 萨特的身高只有 1.58 米，而且斜视，而他的母亲是个高个子的美人。 萨特和母亲在公园散步时，人们往往对这一对母子注目而视，童年的萨特从母亲那里就感受到别的男性的欲望的气息，渐渐地，萨特形成了对男人害怕和憎恶的秉性，萨特一生都同男性关系冷淡。

波伏瓦曾问他为何这样厌恶男性，萨特说：因为它以一种令人厌恶和滑稽可笑的方式来区别性。 男性就是一个在其大腿之间吊着一个小肉棍棍的人——我就是这样看待他们的。

萨特的母亲与父亲相处的时间并不长，从这场婚姻中，母亲玛丽-安娜并未体验到任何乐趣。改嫁后，母亲依然体味不到婚姻的乐趣，仅仅出于对儿子的考虑：一方面，随着萨特的成长，安娜觉得应该有个父亲来管束他；另一方面，出于经济方面的考虑，希望萨特能受到更好的教育。

后来在与儿子倾心交谈时，安娜在无意间表达了自己对婚姻的困惑和不满。这一事实也向萨特昭示：婚姻是无意义的，是不必要或可有可无的。同时，在恋母情结的作用下，萨特将这视为一种背叛。他从这一事件获得的教训就是：一个女人是不可依靠和不可指望的。这潜在地造成他成年后的性爱特点。萨特一辈子未婚，而且对婚姻持厌恶和否定态度，跟母亲的婚姻经历不无关系。

萨特的家庭环境还影响到了他的性的多伴侣倾向。这种多伴侣倾向首先是受书本的影响，书本上描述的作家生活充满一连串的艳遇，一个作家会有许多仰慕他的女友，这激励了从小就爱好写作的萨特。众多年轻女性的爱抚，更是加强了他的这种倾向，使他很小就习惯于同时被几个女人所喜爱，他也可以同时喜爱几个女人。除了母亲的爱抚，萨特还经常陶醉在母亲的朋友、外公那些年轻情人的爱抚中。

3

外祖父不但培养了他无拘无束的生活作风，还是他性的多伴侣的模范。

外祖父施韦泽与妻子在结婚后不久就分房而居了，原因是妻子厌恶性生活，她甚至为此设法开了一张一生不适合与丈夫同房的证明。于是施韦泽只好从别的女人那里获得性的满足，而这

种做法还得到了肯定和鼓励。外公一表人才，对异性颇有吸引力，身边总有许多表示爱慕的女性。童年的萨特甚至在家里就经常见到那些打扮入时、年轻娇艳的女郎。

外公的行为还告诉萨特，人应该面对自己真实的生理和心理需求，而不是逃避或自我欺骗。

在萨特的著作《存在与虚无》中有一个重要概念：自欺的意思并不是人有意作假，相反，自欺指的是在许多情况下人们并不知道自己是在自我欺骗；或者说，自欺是人的一种本体状态，人不可能脱净自欺的成分，他顶多可以意识到自己是在自欺。

在萨特的哲学著作《存在与虚无》中，有不少关于自欺的生动事例的描述：在咖啡馆常常可以看到这种侍者，他在招待客人时殷勤得有点过分，动作也灵活得有些过分，过分准确，过分敏捷，举起托盘的动作有点像杂技演员表演，在不断地破坏平衡中保持平衡。实际上他是在表演，在表演一个侍者，而且他完全沉迷在这个角色中，根本意识不到自己是在表演，以为这就是他自己，以至于失去了那个不仅仅是侍者的他本人。

正是这样一种认识，萨特在生活中本真地面对自己，面对自己的欲望。一个男人或者一个女人都不可能一生只爱一个人，那么为什么要用婚姻来使人们固定在一个人身上呢？爱情就像天气变化，随时随地都可能发生，所以婚姻是在自欺，欺骗自己一生只爱一个男人或一个女人。这也许就是萨特对波伏瓦"偶然爱情"的理论来源，也是他们爱情协议的根基。

4

母亲的再婚与继父的管束使自由成性的萨特产生了逆反心理。继父芒西是个工程师，是中产阶级社会规范的代表。对于

他的中产阶级式的管教，萨特产生了极强的逆反心理。因为怀有对继父的"夺母之恨"，所以无论继父对他关怀得多么耐心细致，萨特都不能释怀。同时，他与继父在文化修养方面存在着巨大差异。在芒西看来，文学这玩意儿根本就没什么价值，而萨特却视文学和写作为生命，赋予它们一种绝对价值。继父对于萨特的最重要的影响，就是进一步加强了萨特原来就有的对于成年男性的冷淡和厌恶。与此同时，还加深了他对婚姻的厌恶。

芒西不主张萨特同女孩子多接触，在他看来，萨特应该跟同龄的男孩子在一起，并不失时机地诱导萨特。但萨特反而暗下决心，一定要成为一个最能诱惑女人的人。

后来，芒西看到萨特跟女孩子们黏黏糊糊，就又对他做出另一个评价：你真是个女人堆里的男人。这话中含有批评的意思，但萨特在逆反心理的驱动下，反而更加起劲地向女人们大献殷勤。

许多年后，萨特回忆继父这番话的影响时说：继父说这话就像一个吸烟者走进森林，随便扔了一根还在燃烧的火柴，结果这一漫不经心的举动烧毁了整个森林。

35岁时，萨特在日记中总结自己的生活和写作，他认为，写作活动和诱惑女人是一回事。写作是抓住事物的意义，然后将它揭示给读者看，让读者被作家的这种揭示所吸引，因此从广义上说，这也是一种诱惑，诱惑读者能同自己一起进入一个想象的世界。对于女性的诱惑，就是向她呈现这个世界，代替她来思考和感觉，为她着想，为她创造快乐和幸福，让她进入自己所描绘的幸福境界，就像作品的世界一样。

最初的性经历，对萨特一生的性态度也产生了影响。 在亨利四世学校上学时，学校校医的妻子，一个 30 岁的女人，同萨特并不熟悉，但是有一天，这个女人找到他问他愿不愿意同她幽会，萨特答应了。 事情出乎意料地发生了：幽会的地方竟然是她家。 接下来的事情就顺理成章了：她带他上了床。 她是主动的，他是被动的。 在这之后，他们再也没有见过面。

从那之后，萨特同年轻女性的性接触就开始了。 他利用休息时间外出，结识那些社会地位较低人家的女儿，而她们非常乐于跟他交往，从心理上说，同萨特这样高阶层的年轻男子交往，满足了她们的虚荣心；从生理上说，这样的性经历也给她们带来快感。

萨特跟这些女人之间还说不上是恋爱，因为她们最多不过是给他带来性的愉悦。 直到大学时代，萨特才有了真正的恋爱。

大学二年级时，在图卢兹的一个葬礼上，他结识了西蒙娜·卡米耶·桑。 卡米耶在男女关系上十分开放，她很小就失去了童贞，由于美貌和聪慧，她得到许多青年男子的追求，而卡米耶对待她的情人的举动也可谓惊世骇俗：据说她在房间等待情人时，披着长发，全身一丝不挂，站在火炉旁读尼采和米什莱的作品。

萨特并不因此觉得这有什么不好，在他看来，卡米耶曾有过许多情人，这是正常的事情，正像他自己也有过不少性伙伴一样，而且他认为男女双方在性道德上是完全平等的，不应该有单方面的要求和承诺。

这次初恋，萨特非常投入，在给卡米耶的信中，他甚至用

"未婚妻"来称呼她，而且他这段时间确实只爱卡米耶一个人。但卡米耶却只把他看作她众多追求者中的一个，对待萨特的爱情也只是敷衍了事，满脑子装的都是舞会、剧院之类的事情。

后来卡米耶成了图卢兹一个有钱人的情妇，跟这个情人来到巴黎，又看上了当时的著名演员和导演夏尔·迪兰，并很快成了他的情人。她由于忙于跟这些情人周旋，渐渐地冷淡了萨特，这无疑消解了萨特的狂热初恋。过了一两年，卡米耶觉得日子过得无聊，忽然想起萨特，又同他见面，萨特眼中的卡米耶已经不再是那个令他发疯的情人了，因为这时他又碰到了另一个最终成为他终身伴侣的姑娘——西蒙娜·德·波伏瓦。

独一无二的女人波伏瓦

1

与西蒙娜·德·波伏瓦的双性恋气质不同，萨特从来只对一种性别感兴趣，那就是女性。他向来喜欢有女人陪着。他说，和男人在一起时，他"烦透了"。

在他的心目中，人类男性这一半几乎是不存在的。他宁愿与女人"谈论琐碎的小事，也不愿意与阿隆谈哲学"。阿隆也是位哲学家，是萨特的一个朋友。即使迫不得已和男人们相处，萨特也不喜欢过于亲近，尤其是在肉体上。如果一个男子当着他的面脱光了衣服，萨特总会感到窘迫不已，就好像对方是一个同性恋者，在向自己提出猥亵的要求一样。

许多年后，萨特在日记里分析自己的感受："一个男人的身体总是让我感到震撼，它给我太过分、太强烈的感受，使我感到

自己可能突然产生欲望，我不喜欢男人，我的意思是指那个人种意义上的男人。"

不仅是在肉体上，男性在精神和情感上的裸露也让他难以承受。一旦同某个男子的关系由肤浅的友好转变为深层的亲密，他总是感到焦虑不已。

萨特对男性的敌视心理，除了跟母亲改嫁密切相关，另一个重要原因，就是他的自卑心理。萨特身材矮小，相貌丑陋，常常被那些漂亮的女人们忽略，在深深自卑的同时，这也激起他用言语和思想征服女人的冲动。在回忆录中，萨特说，因为自己长得丑，如果女伴也跟自己一样，那就成了太引人注目和受嘲弄的一对，而对方的美正好可以弥补自己的丑陋。

一个饶有趣味的事件是，大学时代的萨特跟尼赞、马厄组成了"哲学三人帮"，他跟尼赞关系尤其密切，因为他是斜视，而尼赞也是斜视。在这个"三人帮"里，萨特是四方面的领袖：思想上，他是灵魂人物；勾引女孩子，萨特最出类拔萃；同时他是一个酒鬼；跟人打架时，冲在最前面的，也一定是他。

2

如果说，萨特一生中没动过结婚的念头，那也是不符合实际的。萨特决定同女人结婚，一生中只有两次，其中一次就是同波伏瓦。

在准备哲学教师会考期间，萨特经由马厄介绍，认识了波伏瓦。在日渐稠密的接触中，萨特发现他们彼此正是自己的另一半。对萨特来说，在此之前，他还没有遇见过这样的女性——在很大程度上跟他一样的人。波伏瓦跟他一样，视写作如生命，十分勤奋刻苦，甚至有一种拼命的精神。波伏瓦年轻漂

亮，这也是吸引萨特的原因。

1965 年，在接受法国记者采访时，萨特还深情地说：

> 我认为她很漂亮，我一直认为她很漂亮，即使在我初认识她时，她头上戴着一个十分难看的小帽子。当时是我主动想认识她，仅仅因为她漂亮，因为她聪慧，她总是有一种满不在乎的神情，我比较欣赏她这个人。

但更重要的，不是波伏瓦的外貌。漂亮姑娘他见得多了，大都虚有其表，有的显得愚不可及，而像波伏瓦这样秀外慧中的，他还是第一次见到。他在波伏瓦身上发现跟他对等的智力水平，他们的谈话毫无困难。同卡米耶相比，波伏瓦显得深刻多了。

70 岁时，萨特回忆并总结说，他一生中只遇到过一个可以在与之交谈中发现和形成自己思想的人，这个人就是波伏瓦。这不仅是因为她的哲学知识达到与他同样的水平，还因为唯有她对他本人和他想做的事情达到与他同样的认识水平。因此，她是他最理想的对话者。他能够向她谈论和诉说一切，而她什么都能理解。萨特说，这是独一无二的恩赐。

萨特在波伏瓦身上感受到的不仅仅是深刻，她还让他有一种充分的信任感和可依赖感。这种感受此前只有母亲能够给他。母亲再婚后他失去了这种感觉，现在波伏瓦让他重新获得久久寻觅而不得的信赖感。

即使是碰到了波伏瓦这样的女人，萨特也一样在结识不久，就直言不讳地说明了自己的态度："我们之间的爱情是一种真正的爱，但这不妨碍我们有时体验一下其他的偶然爱情。"不久，

他们订立"爱情协议"之后又达成另一个协议：他们之间不仅不应该相互欺骗，而且不应该相互隐瞒；彼此的"偶然爱情"都应该让对方知道，应该把自己的一切毫无保留地袒露给对方。

如果说波伏瓦接受"偶然爱情"协议有不得已的成分，但她是真的理解萨特关于自由的学说和践行行为。

萨特说，人可以自由地介入，但只有人为了自由而介入时，他才是自由的。如果过于强调他人，限制和否定自身自由的一面，从而避免同他人打交道，那么一个人的自由只是假象的虚幻的自由，是永远得不到实现的自由，他也就没有真正的自由。如果过于强调他人决定和肯定自身自由的一面，从而过分依赖他人，那么一个人就会由自为的存在变为完全是自在的存在。

如果结婚生子，自由就化为一个泡影。萨特说：在餐馆与咖啡屋，那些邻桌的陌生的客人不停地争吵，但他们的吵闹对我来说不算什么；相反，在家里，一个女人和几个孩子即使为了不影响我而悄悄走过，却更打扰我。我不能承受一个家的负担。在咖啡馆，他人仅仅是在那里而已。门打开了，走进一位漂亮女人，坐了下来。我看着她，马上就能将注意力转回我的空白稿纸之上，她不过像我意识中的一阵冲动，很快就过去了，没有留下任何东西。

或许只有一种情况才会让他考虑结婚的事：想要孩子。而萨特和波伏瓦都没有这一愿望，他们都没有深厚的家庭观念。萨特从小就没有父亲，他自己也不想当父亲；而波伏瓦同父母的关系也一直都是很淡漠的。波伏瓦还有一个特殊的原因：为了不当家庭妇女，为了自食其力，为了在文学事业上奋斗有成，她也不能要孩子。

3

订立"爱情协议"之后，萨特果然身体力行，有了第一次"偶然爱情"。

那是他在柏林进修期间，碰到了巴黎高师的一位同学安德烈·吉拉尔。刚开始时，萨特同安德烈有较多的交往，到后来，他的兴趣逐渐从安德烈这里转到安德烈的妻子玛丽娅身上。萨特发现玛丽娅是一个很有个性的女人，是他以前没有接触过的那种。玛丽娅长得并不十分漂亮，也不聪明，谈话的方式奇特而粗俗，住的旅馆脏乱不堪，甚至可以一连几个星期不出门，脸上总带着温和的微笑，神情恍恍惚惚的，似处于白日梦状态。她不相信人生会有幸福，日复一日沉溺于自我。玛丽娅的这种状态引起了萨特的同情，最后变成了一种深深的魅力，很可能是玛丽娅那种忧郁的似梦如幻的气质打动了他，他称她为"月亮女人"。他跟"月亮女人"两情相悦，并不求什么结果。

正像他和波伏瓦约定的那样，他把自己的这次经历如实告诉了波伏瓦。

这件事毕竟还是对"深明大义"的波伏瓦产生了影响。她请了半个月的病假来到柏林，同萨特的"月亮女人"见了面，发现自己跟她相处得很好。波伏瓦反省了一下自己的心态，觉得对"月亮女人"并不嫉妒，相反，她甚至还有点喜欢这个气质跟自己迥然不同的女人。经过接触，她发现"月亮女人"根本不会对自己构成威胁，这种爱情只是偶然的，不会取代她和萨特之间的永恒爱情。

事实证明果然如此，萨特和"月亮女人"之间的爱情关系大约持续了一年，等到萨特从柏林回到勒阿弗尔，他们的罗曼史就

结束了，以后来往也很少。 相反，在萨特同玛丽娅断绝爱情关系后许多年，波伏瓦反倒还同玛丽娅有来往。

"爱情协议"面临考验

1

在萨特众多的情人中，西蒙娜·德·波伏瓦可以说是唯一的真正的恋人，是他的灵魂、他意识的源泉。 他的"爱情协议"是只对她一个人的。 即便如此，他依然伤害了波伏瓦，就像他常常出乎意料地伤害其他女人一样，即使如他所说，并非本意。

他们的"爱情协议"实行几年后，两人各自经历了自己的"偶然爱情"，波伏瓦还把兴趣转移到了同性身上。 只是，波伏瓦没想到的是，当跟萨特分享同一个恋人时，会是如此痛苦。

此时，30 岁的萨特处于严重的精神危机之中，他不想做一个成年男子，而现实的一切正按部就班地往前走，让他无处躲藏。 这正是他写作《恶心》之前的焦虑期。

这时，萨特遇到了波伏瓦的学生兼恋人奥尔加。 萨特并不介意波伏瓦搞同性恋，他尊重她的每一个"偶然爱情"。 但他见到奥尔加后，就不假思索地加入与波伏瓦竞争的行列。 对他来说，奥尔加不仅是一个具体的女性，而且是青春、年轻、奇遇的象征，同她在一起，他好像回到了年轻时代，又恢复了冒险追逐的心态，"对奥尔加的感情就像一盏煤气灯的火光，把我日常生活的浑浑噩噩一扫而光，我异常消瘦，但激情万分，不再寻求任何安慰"。

波伏瓦痛苦地承受这一切，但给予萨特充分的理解和肯定，

或许正是这一点使波伏瓦赢得了萨特一生的爱情。

萨特自己分析说：那时我们——海狸和我——陶醉于这种直接裸露的意识之中，感受到的仅仅是强烈和纯粹，我把海狸放在那样高的位置，在我的一生中，我第一次在他人面前感到谦卑，感到被解除了武装，感到需要学习。

萨特的这番感激和敬意是献给波伏瓦的，海狸是萨特对波伏瓦的爱称。

事实上，这时波伏瓦与萨特之间的爱情已经消除了性的因素，他们之间的交往也忽略了性别因素，但他们依然宣称自己是对方的恋人。 如果说，他们把这种关系称为爱情的话，正好说明了性爱在爱情中是不重要的，他们在各自的一生中经历了各种各样的性爱和各式各样的"偶然爱情"，但他们两人之间的这种奇特关系已超越了性爱，把那些在肉欲中挣扎的世俗爱情远远地甩在了后面。

正如萨特的一个情人比安卡在她的书中所说，在她认识波伏瓦的时候，波伏瓦同萨特的性关系几乎已经停止了。 波伏瓦曾对美国情人也讲过，1939 年她去军营探望萨特时，他们之间进行了最后一次性爱交流，"萨特是和我第一个上床的男人，在此前从没有人吻过我。 我们长时间地在一起，但是这更多是一种深深的友谊而不是爱。 爱情不太成功，主要是因为他对性生活不放在心上，他在任何地方都是一个热情、活泼的人，唯独在床上不是"。

但不管怎样，萨特与奥尔加的爱情还是伤害了波伏瓦，让她开始怀疑萨特的爱情理论。 用萨特的剧作《禁闭》来形容当时他们三人的关系，非常合适。

这个独幕剧的人物和情节大致是：三个人，一男二女，他们

死后灵魂被安排在一个房间里。 这个叫加尔散的男人本来是个逃兵，他想否认这一点，想借别人的首肯来确证自己是个英雄，他只得依靠一个叫爱斯黛尔的女人；而爱斯黛尔由于自身的情欲，是一个离了男人就没法活的女人，她只得依靠加尔散；还有一个女同性恋者伊内丝非得找一个女人为对象不可，她只得找爱斯黛尔。 他们三人，每一个人都需要其中另一个人，而每一个人又都妨碍另外两个人的彼此依靠，最后终于没有任何一个达到自己的愿望，所以，加尔散最后感叹说：我明白了，他人并不是别的什么，他人就是地狱。

这次三角恋爱后，萨特开始写作《恶心》，并于1938年出版。 这是一部带有自传性质的日记体小说。 小说中的人物罗康丹对世界和人生的看法，正是当时的萨特的哲学观念——存在主义：以"自我"为中心，认为人是存在先于本质的一种生物，人的一切不是预先规范好的，而是在日常行动中才形成的。 萨特在小说中呼吁："行动吧，在行动的过程中就形成了自身，人是自己行动的结果，此外什么都不是。"

根据这段经历，波伏瓦则完成了小说《女宾客》，表达的却是这种自由行动给女主人公带来的伤害。

2

奥尔加之后，萨特又爱上了奥尔加的妹妹万达。

万达比萨特小十几岁，有研究者指出，萨特对于她的爱不仅有男女之爱，还有一种类似对自己孩子的爱。 这种爱有一种独占的性质，是基于要保护对方不被别人侵害的关怀。

在巴黎即将沦陷之时，萨特在写给波伏瓦的信中一再嘱咐她将奥尔加和万达送到安全的地方，他还说，他最担心的就是这姐

妹俩，他还一度打算要同万达结婚，以便更好地照顾和保护她。直到萨特去世，他都供养着万达，但万达在萨特晚年病重时也未曾照料过他。由此可见，像万达这样需要别人照顾而不会照顾别人的女人，也是萨特的一种必不可少的需要，他从另一个方面满足了萨特作为一名男性的需要。

在追逐万达的同时，萨特又见缝插针地和波登·玛丽娅和比安卡谈起了恋爱，但为了万达，他很快甩了这两个女人。

最终，万达还是知道了萨特与波登之间的事情，这让她大为光火。为了与万达维持关系，他马上声明，他同波登的肉体关系没有任何感情因素，还说自己是色情狂，那时写给波登的信件并不是心里话，而是对激情文学的练习，是为了给他和海狸制造些取乐的机会。虽然这些话是说给万达的，却严重地侮辱了波登，深深地伤害了波登的心。同时，也伤害了另一个姑娘比安卡。

比安卡最初也是波伏瓦的恋人，但见到萨特后，很快被他的甜言蜜语俘虏了，波伏瓦再次表现出理解和宽容。比安卡后来在《被勾引的姑娘》一书中，控诉了萨特的丑恶行径。她在书中记载了萨特对其肉体的伤害。

> 到了他的房间里，他几乎脱光了衣服，在洗浴室里把两条腿轮流抬起来洗脚。我忐忑不安，请他把窗帘拉上一点，以便使光线减弱。他冷冷地拒绝了，说我能够适应我们要做的是应该在光天化日之下去做的。
>
> 我躲到壁橱的帘子后面脱衣服：第一次在一个男人面前赤身裸体，使我既激动又害怕。我只在脖子上围着一根珍珠项链，不幸的是它使我的对手感到讨厌。他嘲笑我，因为这件最后的首饰在他看来幼稚得可笑，或者也许是珍珠项链使他恼火，我不

知道他是否蔑视我父亲所做的生意。我局促不安,不明白他为什么一改平时的亲切,似乎被一种破坏性的冲动所驱使,要在我的身上(而且也在他自己身上)进行某种虐待。

我清楚地感觉到他没有能力放纵自己的肉体,沉湎于肉欲的激情之中。他始终警觉的智慧粉碎了他的精神与肉体之间的一切联系,闲谈与肉体有关的事情对他来说似乎都很陌生。

不用说,我是厌烦之极。没有任何爱的热情来缓和当时的气氛,没有任何真正自发的动作。我觉得这个人是在遵循一种既定的、已经学过的程序,可以说是在准备外科手术,我只要听之任之就行了。

再后来的日子里他终于达到了目的,但是对我来说,性冷淡已经或多或少地形成,并且始终存在于我们的关系之中。

3

萨特对于情欲的见解堪称奇特。 他强调爱抚的作用,他说:我裸露着,同一个裸体女人一起在床上,抚摸她和亲吻她,这已给了我充分的愉快,这就够了,我本不需要性交活动。 到了一定的时刻同女人的性关系就发生了,因为那时这种接受和配合的关系是不言自明的。 但我不把重点放在这上面。 严格说来,这不像爱抚那样使我感兴趣。

经过波登,萨特对于自己同异性的关系,包括自己的性行为进行了深刻的反思。

他承认,他同波登的性关系是不光彩的、可耻的。 同波登在一起时,他的性品格要比通常情况低很多,虽然这时他并非真的像信中所说是一个色情狂,至少有猥亵成分,而这种猥亵是他平素十分厌恶的,就好像在自己体内发现肮脏的东西那样。 他

自我批评说，他的行为就像一个被宠坏了的小孩，这整个事件是污秽的。

实际上，对待波登的态度，是他以前同下层女孩子打交道的那种态度的复苏，基调是对女性缺乏基本的尊重。萨特对此立下誓言：今后决不会再有这样粗鲁放荡的事情发生。

而且，萨特觉得自己在对待女性的态度上也必须有一个根本的改变。他说，战后，以前那种在女性身上慷慨地下功夫施小计的做法不应再存在。以前他这样做的理由是：如果我不搭理她们，就会伤害她们。但这不过是想跟她们多厮混的借口。后来，萨特对女性的态度确实有所好转，而决心弃绝所有对女性的诱惑行为，但实际上，这是萨特不可能做到的，如果那样，萨特就不是萨特了。

萨特所设计的"偶然爱情"，在理论上恋爱的双方或者三方都不会受到伤害，但实际上，萨特在与奥尔加、万达、波登和比安卡的恋爱中，都给第三方造成了伤害。战后，萨特与多洛丽斯、波伏瓦与艾尔格伦的恋爱，再次用事实对他所倡导的"偶然爱情"提出了质疑。

4

1945 年，萨特作为法国记者团的成员来到美国。接待他们的是一位身材娇小的美国女记者多洛丽斯，萨特对她一见钟情。萨特在美国待了四个月，大大超过了他预期的时间，主要原因就是与多洛丽斯的恋爱。回到法国后，他像以前一样把这一情况如实告诉了波伏瓦，波伏瓦也把她当作以前的"月亮女人"一样并不放在心上。

但事情并未结束。回到巴黎后，萨特继续同她保持联系，

到了这年年底，萨特又千方百计让美国的大学邀请他去演讲，实际上是要去看望多洛丽斯。 相当长的一个时期，萨特都将自己与异性的生活界定为：波伏瓦是首位的，这是永恒爱情；万达是第二位，这是"偶然爱情"的极品。 现在又出现了多洛丽斯，看起来她对萨特的吸引力已经超过了万达。

这让波伏瓦甚为苦恼，她又对萨特所承诺的永恒爱情和"偶然爱情"产生了怀疑。 为了刨根究底，波伏瓦还专门去了美国与多洛丽斯见面，回来后在萨特面前也对她赞不绝口。 同时，波伏瓦的美国之行也发展了自己的"偶然爱情"。 显然，波伏瓦是出于对萨特的报复和自己的委屈才结交新情人。 波伏瓦在自己在萨特心目中的地位岌岌可危时，为排解心中的幽怨而结交新情人是自然而然的，而且，从萨特和波伏瓦二人的爱情经历来看，波伏瓦每次结交情人，不管是同性的，还是异性的，都发生在萨特结识新的女性之时，这不可能都是巧合。 虽然波伏瓦每次有了新情人并没有引起萨特的嫉妒，但这起码平息了波伏瓦心中的怨气，她与萨特打个平手后才可能友好地重新开始。

表面看来，波伏瓦这次的"偶然爱情"没有引起萨特的醋意，但可以肯定的是，波伏瓦的这种举动没有给萨特与多洛丽斯的爱情火上浇油。 多洛丽斯一再要求永久定居巴黎，置萨特与波伏瓦的关系于不顾，这无疑惹恼了萨特，或者萨特在与她建立恋爱关系之初就没打算永久跟她相处。 多洛丽斯求之愈切，萨特怒之愈烈，更让他感觉到波伏瓦的伟大，这样，波伏瓦又一次征服了萨特。 至于她与那个美国情人，波伏瓦非常清醒地把他定位为偶然的性伴侣，也就很容易离他而去了。 经历了这次同时的"偶然爱情"，萨特和波伏瓦又回到了一起，就好像没有发生任何事一样。 给这个自由世界带来的却是另外两个人的无限

惆怅，这种情形正像比安卡所描绘的那样，有时候，给人的感觉是好像萨特和波伏瓦在合伙嘲弄、愚弄、玩弄第三者。

最后的时光

1

将近晚年，又有一个女子进入萨特的生活。她开始是萨特的情人，后来成为他的养女。1956 年 3 月，一个叫阿莱特·艾卡姆的阿尔及利亚籍姑娘给萨特写了一封信。她当时 19 岁，是犹太人，正打算参加巴黎高师的入学考试。

她读过萨特的《存在与虚无》。一方面，她就论文的有关问题向萨特请教；另一方面，这时阿尔及利亚战争已经打得火热，她作为一个生活在法国的阿尔及利亚人感到十分苦恼，不知何以自处，在信中抒发了自己的苦闷。萨特回了信，让她寄论文过来，以后二人书信来往不断，顺理成章地见了面，不久，她就成了萨特的情人。

1958 年，萨特由于写作过度紧张和疲劳，一度经历了严重的精神危机。在这段困难的日子里，除了波伏瓦的照料，阿莱特也给了他许多慰藉。

此后，阿莱特在萨特的生活中越来越重要了。阿莱特弹得一手好钢琴，歌唱得也不错，萨特很喜欢坐在钢琴旁边为她伴奏，或者同她进行二重奏或二重唱。这个时刻，是萨特一天中最为放松的时候，也是心情最为舒畅的时候。

1965 年 1 月，萨特正式申请收养阿莱特，直接目的是为了改变她恶劣的精神状态和不利的生活状况。据猜测，为了改变阿

莱特的地位和状况，萨特曾经想过同她结婚，以前他在帮助波伏瓦和万达时都想到这一招，这也是他能够为喜爱的女性送出的最后一份礼物。

这种实际上是情人，而在名分上是养女的状况，看上去有些乱伦色彩。萨特确实有乱伦意识。在自传《词语》中，萨特直言不讳地说：

> 大约 10 岁时，我读了一本名为《横渡大西洋的客轮》的书，十分着迷。书中有一个美国小男孩和他的妹妹，两人天真烂漫，彼此无猜。我总是把自己想象为这男孩，由此爱上小女孩贝蒂。很久以来我一直梦想着写一篇小说，写两个因迷路而平静地过着乱伦生活的孩子。

后来，萨特果真写出了这样题材的作品，《苍蝇》中的厄勒克特拉与俄瑞斯特斯，《自由之路》中的波利斯与伊维什，《阿尔托纳的隐居者》中的弗朗兹与莱妮，只是最后这一对才有实际的行动。这种家庭关系吸引他，与其说是爱的诱惑，不如说是做爱的禁忌，火与冰混杂、享乐与受挫并存的诱惑。

萨特说："我喜欢乱伦，只要它包含着柏拉图式的成分。"

萨特不喜欢父子关系，认为这是一种强制性的关系。他不想结婚，更不想要孩子，但他对于这种人伦关系仍然感到好奇。收养一个女儿，作为对没有子女的补偿，或许可以满足他的这种好奇心。

现在这种想象中的乱伦实现了。他跟阿莱特没有任何血缘关系，谈不上真正意义上的乱伦；但他们又有父女的名分，所以又可以说是乱伦。正因为萨特没有任何姊妹，没有任何子女，

所以他才可以想象乱伦。 想象是什么？ 正如他常说的，是不在的实在。 虽然是想象中的乱伦，但毕竟是乱伦。

2

萨特在晚年把他的乱伦兴趣表达在剧作《阿尔托纳的隐居者》中。 萨特和阿莱特曾一起去威尼斯度假。 在那里，萨特写了《阿尔托纳的隐居者》最后一幕的初稿。 萨特将剧本的内容读给阿莱特听，让她提意见。 下面是剧中有乱伦关系的莱妮和弗朗兹的一段对话：

莱妮:昨天呢？

弗朗兹:没有,我对你说! 什么也没有!

莱妮:没有什么,只是兄妹通奸,乱伦。

弗朗兹:你总是夸大其词。

莱妮:你不是我哥哥吗？

弗朗兹:是的,当然是。

莱妮:你没有跟我睡过觉?

弗朗兹:少得很。

莱妮:哪怕你只干过一次,你就这么害怕说这几个字吗?

弗朗兹:(耸耸肩)字眼! (稍停)什么? 要找字眼来形容我这行尸走肉所遭受的不幸。(笑)你认为,我同你发生了两性关系? 噢,小妹! 你在我这儿,我搂你,人类与人类性交。如同这个星球上每天夜里人类亿万次进行的事情一样。(对着天花板)但我要宣布,格拉赫的大儿子从来没有想占有他的妹妹莱妮。

莱妮:胆小鬼! (对着天花板)躲在天花板后面的居民们,时代的见证人是一个作伪证的证人。我,莱妮,与哥哥通奸的妹妹,我爱弗朗兹出自情欲。我爱他,因为他是我哥哥。只要你们

还有一点儿家庭的感情，你们就可以最终判处我们。但我不在乎。（向着弗朗兹）可怜的误入歧途的人啊，这才是应该向他们讲的。（向着螃蟹们）他要我的肉体，但并不爱我，他羞得无地自容，因为他在黑暗中跟我睡了觉……结果呢？是我赢了，我想占有他，我占有了他。

莱妮在另一处想对弗朗兹说：我需要你存在下去，你，我们家族姓氏的继承人，唯有你对我的爱抚使我动心而不使我感到羞辱。我一文不值，但我生在格拉赫家，这就是说，非常高傲，我只能跟一个姓格拉赫的男人发生关系。乱伦，我只能这样，这是我的宿命。

到了后期，萨特对阿莱特更多的是对女儿的爱，因此不会限制她同别的男性交往甚至谈恋爱，因此，谣传阿莱特与萨特的秘书维克多谈恋爱也不无可能。至于有人说两人联合起来诱骗萨特对付波伏瓦，可能这样的说法就不足为信了。

波伏瓦的态度正像阿莱特所说的那样，"完全置身事外"。她有一个原则：是否收养阿莱特，这完全是萨特自己的事情，而且是他的自由，而她不应该干涉。

萨特晚年患病严重时，经常守候在他身旁照料的，是波伏瓦和阿莱特。波伏瓦同萨特在一起的时间更多一些。这时，波伏瓦确实扮演着妻子的角色，虽然她没有名分；而阿莱特也扮演着女儿的角色，虽然她并非萨特的亲生女儿。如果这是一个家庭的话，那也是 20 世纪最奇怪的一个家庭。

凡·高
Van Gogh

文森特·凡·高（1853—1890），后印象派绘画大师。

出生于荷兰一个乡村牧师家庭。

24 岁之前，曾在海牙、伦敦等地的画店当店员。

后来成为传教士，由于同情和支持穷苦矿工而被解职。

其间，凡·高经历了失恋与贫困的折磨，开始在对艺术的探求中寻求自我解脱。

1886 年，来到巴黎，结识了高更、毕沙罗和塞尚，画风转向印象主义，有《向日葵》等名作问世。

1888 年起，与高更有过一段密切合作，后因两人关系恶化，高更离去，凡·高在发生割下自己耳朵的事件后精神分裂。

患病期间，创作了《星月夜》和《鸢尾花》等作品。

1890 年 7 月，凡·高精神病再度复发，开枪自杀身亡，年仅 37 岁。

凡·高的作品，表现出突出的追求自我精神的倾向，一切形式都在激烈的精神支配下跳跃和扭动，其画风曾为野兽派及表现派所取法，对西方现代绘画影响甚深。

　　生命对凡·高来说就像假日的开始和结束。这个假日太漫长了，这延长了生活对他的拷问，也延长了他对生活的热爱和愤恨。在这个漫长的假日里，他让自己的思想为所欲为。

　　在自然主义和印象主义一起洒下最后一抹余晖时，在学院派的公式土崩瓦解时，在传统老化僵死之际，凡·高的思想应时而生。他和塞尚、高更一起，使绘画重新回到方法的探究上，并且在这之后，他还为 20 世纪的艺术做好了准备。

　　他对摹仿绘画嗤之以鼻，他的趣味和上流社会的趣味大相径庭，他只按照自己的智慧和感觉，去重新创造世界。

　　在塞尚致力于空间观念，高更致力于构图新观念之时，凡·高则在解放色彩，使其达到强度和表现力的顶点。在他的画中，颜色巩固着素描，强调着形状，给予着节奏，规定着比例和空间。他用生涩、干燥、挑衅的颜色，在对立中求得和谐。它们时而是尖利的，时而是严峻的，没有微妙区别，也没有中间过渡，采用的是凶狠的率直。"我寻求用红色和绿色表现人类最可怕的狂热。"他这样说过。

　　但他的思想并不能拯救他的感情。他的爱情是一场好像永远也走不出的白日梦，他在其中烦恼而忧伤。生活和爱情在这个假日里不是轻松和浪漫，而是无休止的烦恼与折磨。他渴望能在假日里娶到一个妻子，能有一个孩子，来分享他那些思想背后的满腔柔情，可生活总是让他的那些柔情无的放矢，除了绘画。

一个人的恋爱

1

罗兰·巴特在《恋人絮语》中说：所谓爱情，那只是深陷其中的恋爱一方的想象与虚构，是少年维特的白日梦。同维特一样，这个白日梦对于年轻的凡·高来说，也是一处无法治愈的伤痛。

2

1869 年秋天，因家境日趋贫困，16 岁的凡·高经叔父介绍到一家美术行当小职员。他诚实可靠，聪颖勤奋，晋升不久后被派往伦敦。在伦敦，他对房东太太的女儿厄休拉一见钟情。

这时的凡·高还没有对绘画着迷，他的理想是像叔叔一样成为艺术品经销商，美丽的厄休拉是他认为的理想的艺术品经销商的妻子。

厄休拉身材苗条，鹅蛋脸，大眼睛，在凡·高的眼中，她就是一个天使。凡·高开始恋爱了，但恋爱在凡·高这里成了一个人的事情。他的恋爱更多的是想入非非的单相思。在他的想象中，厄休拉已经成了艺术品经销商凡·高的妻子：每天早晨喊他起床，给他准备早餐；在他就餐的时候，陪他聊天，说着让他高兴的话；他上班走了，厄休拉整理房间，准备晚餐，等待他下

班归来。 这样想着，凡·高情不自禁地向他的同事们宣告他要结婚的喜讯，人们都为他高兴，向他祝福。

可是，他还是没有跟厄休拉坦白他的爱情。 坦白与否好像不是那么重要，重要的是厄休拉是艺术品经销商凡·高内心的妻子。

某天，凡·高隐约听到厄休拉已经订婚的传言，他有些疑虑，犹豫再三后，鼓足勇气向厄休拉求了婚,厄休拉的回答证实了那些传言，她在一年前就已经订婚了。

这如晴天霹雳打在凡·高身上，他无法相信这是真的，他一直认为她知道他是爱她的，并且为作为一个艺术品经销商的妻子而深感骄傲。

这次冷酷的拒绝给凡·高造成的打击是巨大的，因为他的性格过于真诚和神经质。 他比所有失恋的人还要痛苦，因为他失去了自己的妻子。 这是他不幸爱情史的开始，是一切悲剧的起点。

原来愉快的生活和亲近的人们在他眼里完全变了样，他对身旁的美景视而不见，失去了原来对于美术行工作的巨大热情，也失去了为公司赚钱的兴致。 凡·高不再和同事们来往，更不喜欢他们来打扰他，他那生机勃勃的眼神不见了，剩下的只是被刺痛的忧郁，他选择了沉思凝视，用漫无目的的游荡来消磨那些时光。

凡·高失恋了，画画就是他唯一喜欢的消遣，只有在此时，他的头脑中才摆脱了厄休拉。 经过一个假期之后，状况仍然没有改变，回到伦敦后，凡·高依然不知不觉地走到他幻想中的妻子的家。

对于厄休拉的婚期的日益临近，他只当没有这回事。 在他

的头脑中，那另外一个人实际上从来就不存在。 终于有一天，他亲眼看到厄休拉被一个身材修长的男人拖进了教堂，他才伤心地离开了英国。

这次恋爱改变了凡·高的一生，这个女人即使不是厄休拉，是任何一个女人，由于凡·高性格中的特殊性，他的初恋都会是一场悲剧。 或者说这次恋爱唤醒了他血液中的偏执、狂热和抑郁，他性格中潜伏的这些因子在这场痛苦恋爱中逐渐积蓄、发酵，最终捕获了凡·高，让他的生命沿着它所规定的方向跌跌撞撞而去。 从此，痛苦和荆棘就一直伴随着他。

3

离开了英国并不意味着离开了厄休拉。 凡·高对宗教产生了热情，研读《圣经》的结果更使他滋生了狂热情绪，他整天心不在焉，魂不守舍，坐卧不安。 现在厄休拉不再是一个成功的艺术品销商的妻子了，他仿佛看到她是一个福音传道者的忠实的、任劳任怨的妻子，和他一起在贫民窟中为穷人服务。

几个月后，凡·高找到了在琼斯先生的监理会学校任职的一个机会。 琼斯先生是一个大教区的牧师，他让凡·高去当乡村牧师。 凡·高不得不又一次把脑海中的想象加以改变，厄休拉不再是在贫民窟中工作的福音传道者的妻子了，而是一个乡村牧师的妻子，在教区内帮助她的丈夫，就像他母亲帮助他父亲一样。 他仿佛看到厄休拉对他不再销售艺术品、转而为人类服务一举而感到高兴。

但人们被他的牺牲精神和苦行主义吓坏了。 他那红棕色的头发，笨手笨脚的举止，莫名其妙的动作，褴褛的衣衫和过分明亮的眼睛令人们感到不安。 刚开始时，人们躲着他，远远地审

视他。 后来发现他并不凶残，就又开始不断地挖苦他，但孩子们依然惧怕他，女人们常常拒绝这个单身汉的好意。

1879 年 7 月，这个乡村牧师因为不受人欢迎而被开除了，厄休拉作为牧师的妻子已经和凡·高渐行渐远了。

于是，凡·高生活中最阴沉的时期开始了，他在这几个月里贫穷潦倒，精神崩溃。 由于极度失望，他沿着大路流浪。

就是在这个时期，他给弟弟提奥写了封感人肺腑的信，宣布自己决定从此献身绘画。

4

普鲁斯特说：爱情从来都不是永恒的，它们只存在于那些可重现的时光中，而现在它们褪色了。

在凡·高见到他的表姐凯之后，厄休拉那双迷人的大眼睛从凡·高脑海中彻底消失了，现在凯才是他理想的妻子。

1880 年，凡·高第一次见到他的表姐凯，立刻被她迷住了。她是个体态轻盈、高挑苗条的荷兰姑娘，她温暖的发色勾起了凡·高温柔的情欲。 但她现在是别人的妻子和一个两岁男孩的母亲。

1881 年，当他再度见到凯时，她已经是一个憔悴的寡妇了。这让凡·高深藏的柔情荡漾开来。 他对凯说，和我一起去画画吧，带上扬（凯的儿子）。 于是他们一起走到野外，凯渐渐恢复了活力，她的儿子也快乐起来。 凡·高陶醉了，他们仿佛是他的妻子和孩子，这是他理想中的温馨的家庭：有妻子和儿子相伴，相依为命。

凡·高爱着凯的一切，只有凯在身旁时，他才感到幸福。凯和他一起到田野里去的时候，他灵感勃发，画得很快。

晚上，他阅读米什莱的著作，书中这样说："必须受到女人的呵气，方能成为一个男子汉。"他如此地信奉米什莱，这正与他心有戚戚。 作为一个男子汉，他需要凯。 他迫切地热烈地需要她。 他也爱扬，因为这孩子是他所爱的女人的一部分，像是他的儿子。

他决定不久即去海牙跟风景画家莫夫习画。 他将带凯一起去，他们将建立一个美满的家庭。 他要凯做他的妻子，永远在他身边。 他现在是一个男子汉了，是结束东游西荡的时候了，是为一个妻子和孩子奉献男子汉柔情的时候了。

他现在为厄休拉没有爱他而感到高兴。 那时候他的爱情是多么肤浅可笑，而现在是多么深邃和丰富。 从现在起，生活将变得美好起来：他将作画，并把它们卖出去，他像男子汉一样照料他的妻子和孩子，他们将开始幸福的家庭生活。

他还在努力抑制自己，不知如何表达他对凯的爱情。 最后，他终于向凯吐露了他的爱情。"不，永远不，永远不！"这是凯大喊着拒绝他时抛下的话。

凡·高再度失魂落魄，他打起精神，在她后边直追，用尽气力喊着她的名字，她已经跑远了。

凡·高回到家中，空气异常紧张，他的母亲和父亲坐在客厅里。 母亲冲他埋怨："你怎能那样地侮辱你的表姊？"父亲冷漠地警告他："你不能与你表姐结婚，那是乱伦。"

凡·高尽量克制自己，但痛苦依然无边无际。 现在失去了凯，他的画也变得单调平淡起来。 他待在房间里，给凯写着热情的、恳求的信。 几个星期之后，他方才知道她甚至连看也没看那封信。 但他坚信，只要能见到凯，帮助她了解他实实在在是个什么样的人，他就能把那个"不，永远不，永远不！"变成

"是！永远！永远！"。

时间一天天过去，凡·高还是不能见到凯。他无法忍受了，找到他的姨父，赖在表姐家不走，但被人轰了出来，他依然没有见到他理想中的妻子，凯从他的生活中远去了。

幸福降临了

1

带着一颗再度破碎而无法缝合的心，凡·高登上了开往海牙的轮船，孤独地在街上漫无边际地流浪，凡·高羡慕每一个与女人同行的男人。他必须要去寻找一个女人，他不能过一种没有爱情和女人的生活。弟弟提奥给了他钱，但不能给他一个妻子、一个孩子、一个家。他曾对提奥说过：我不能娶一个好妻子，那么我就娶一个坏妻子；娶个坏妻子总比没有妻子强。

1882 年，在海牙的一个小酒馆里，凡·高认识了西恩·克里斯廷。她是一个妓女，带着一个十岁的男孩，肚子里还有一个不知父亲是谁的胎儿。她的经历唤起了凡·高对博里纳日矿区的回忆。米什莱老爹曾说过，女人如果没有家庭的温暖和保护就会死去。现在这样一个女人就出现在他面前，这个女人给了他释放柔情的机会，于是凡·高把她和孩子带回家去。

现在，凡·高的家里真正有了妻子。克里斯廷用充满爱情的双手为他做饭。他曾多次想象凯做他的伴侣的这种情景。

女人就是一种宗教，凡·高反复回味着米什莱老爹的话。

他在给提奥的信中，倾诉了他的幸福：我与西恩在一起的时候，有一种家庭的温暖的感觉，我们的命运是交织在一起的。

我真心地爱克里斯廷，她也如此，我们彼此深爱着对方，事实就这么简单。尽管比起我曾经对表姐的爱来，对克里斯廷的爱还不是那么强烈，但是对于克里斯廷的爱，是我现在唯一还能够勉力而为的事情。同是天涯沦落人，我们在一起，可以共同承担生活中的各种烦恼，彼此分忧解难。如此一来，苦事也可变成乐事，也再没有什么事情是不可忍受的了。

生活会变化，女人也是如此。任何女人，当拥有别人的爱或者爱着别人的时候，她会青春焕发，会爆发内心深藏的某种东西。如今的克里斯廷与以前比起来简直判若两人。她的表情和眼神都不一样了，她一脸的幸福，目光安详。

2

凡·高的家庭设想不乏乌托邦色彩，他把家庭生活设想成互相救助的方式。他和克里斯廷建立家庭，在他看来是完美之举：不仅克里斯廷、孩子和他得到了一个完整的家，丈夫、妻子和孩子幸福地生活在一起，而且一家人还将构成一个工作集体，结成工作伙伴，克里斯廷和孩子都成为他的模特。

凡·高著名的作品《悲哀》就是这种合作方式的结晶。《悲哀》是一幅素描，一个女人，消瘦的手臂和腿，松垂的乳房和凸起的肚子，皱巴巴的胸和披着几缕长发的背，在空白的空间里蜷缩着身体掩面而泣。这种姿势通常是女子不幸失身时的姿态，虽然让看这幅画的人能注意到女人的性感之处，但像画家一样，这时的看画人只是一位旁观者或可能的搭救者。

凡·高用《悲哀》这幅画挽救了克里斯廷。他向世人表明她是个痛悔的失身女人，而不是娼妓，这样的女子应该被救出火坑。凡·高用这种方式将克里斯廷道德上的轻浮转化为爱，让

她重新获得受人尊重的形象。 以克里斯廷为模特的画有《坐在倒扣的筐上哭泣的女人》《走路的西恩》《做针线活的西恩和小女孩》《在雨中走路的西恩和孩子》《右手抱着孩子的西恩》《停尸床上的女人》《施粥所》等。

3

克里斯廷终于要分娩了，凡·高尽力扮演着丈夫和父亲的角色。"谁如果要结婚，他所娶的绝不仅仅是女人本身，而且还要加上整个家庭。"凡·高更理解米什莱的话了。 生活变得日趋艰难了，他写信告诉提奥，要是他一个人就好了，可是他还要考虑克里斯廷和孩子，他们需要保护，需要有人对他们负责任。

艰难的困境中，凡·高决定等克里斯廷分娩后就结婚。 除了想拥有妻子和孩子，他还有另一种意图，就是要彻底拯救克里斯廷。 他告诉提奥，只有娶克里斯廷为妻，才能让她告别形单影只的生活，这是防止她再度堕落的唯一办法。 如果她一个人生活，那么生活的重担将再度把她压垮，让她跌落回过去那种生活。 在那些自命清高的所谓有教养的人眼中，抛弃一个女人与援助一个女人，哪一个更优雅、更高尚、更像男子汉的行为呢？凡·高相信，如果是米什莱，他一定会选择后者，那么，他凡·高当然也选择后者。

克里斯廷分娩后，全部的家务只能由凡·高来做，铺床、生火、抬搬东西、洗衣服，每天晚上把铁摇篮搬上楼，早晨再搬回到楼下的起居室里。 他觉得好像与克里斯廷和孩子们在一起很长久了，也似乎是在干他的本行。

结婚的事遭到所有人的反对，连提奥也不能理解了。 但更大的障碍是生活的困顿。 凡·高终于认识到他不能给克里斯廷

和孩子足够的食物，尽管他一再忽略自己饿肚子的事实。他唯一的希望就是克里斯廷恢复后，马上就能为他摆姿势——作画能忘记饥饿。

看着一家人饿肚子，克里斯廷也不得不重操旧业了。当克里斯廷频频早出晚归时，凡·高绝望地认识到：他们走到了尽头。

他们终于在1883年秋天分手了。凡·高离开了海牙，临行前，他对克里斯廷说："将来，也许你很难过上清清白白的日子，但你应该倾己所能地把自己引向正道；我也是如此。只要你对每一件事都尽力而为，你的理智还能控制每一件事，能像我那样友善地对待小孩，虽然你只是一个穷仆人，或者一个穷妓女，并且身上还残存着不少让人生厌的缺点，但是在孩子眼中，你的举手投足都还是一个母亲，而在我心中，你也始终是一个好女人。"

西恩·克里斯廷相继又当过女裁缝、女佣人和妓女，后来嫁给一个海员，54岁时，她在鹿特丹的海港上自杀身亡。

4

同西恩·克里斯廷分手后，凡·高仍不能从拯救苦难者的悲情中走出来，"假如当初我没遇到西恩，我可能已经变得冷漠而且多疑"，为此，至纯的天性使得凡·高感激西恩的一切好处，谅解一切乖戾和无理。很长时间里，他一看到妇女和孩子就会掉眼泪。

此后的几年，他的创作大都以底层民众为题材。《种马铃薯的农民》《吃马铃薯的人》《雪中的拾柴者》《农妇像》《纺织工》等，这些都是凡·高探索时期的作品，色彩上还没有达到凡·高

式的明亮，但这些作品都是他生命激情的宣泄，其间既有对同命相怜者的深深同情，也寄托着对西恩·克里斯廷的无限眷念。

不朽的玛高特

1

现在，凡·高拥有一个妻子的希望似乎渺茫了，但他不甘心，冥冥之中他感到，总有女人需要他，需要像他这样的丈夫。

1884 年 1 月，因一次意外，凡·高的母亲不幸跌断了一条腿，他不假思索地把绘画扔在一边，承担起照顾母亲的任务。在这段与家人相处的日子里，他对母亲深沉的爱复苏了，村里人也逐渐改变了对他的偏见，他们惊奇地发现，原来那个只知道四处乱窜作画的奇怪的红发男人，也有平常人的一面。这时，有一个女人对他产生了好感，她的名字叫玛高特·贝格曼。

玛高特是一个 41 岁的"剩女"，和她几个姐姐一样"待字闺中"，不知为什么，她在和凡·高的频繁接触中竟然对他产生了爱情，凡·高也渐渐被这个执着的女人所感动，因为，这是他生命中第一次有女人主动爱上他，他不会也不忍心拒绝这份感情。但是实际上，他从来没有真正爱过她，他对这个女人的感情多半是出于同情。但同情也是一种爱，凡·高在信中对提奥说："我相信，或者清楚地了解，她爱我，我相信，我也爱她，这种感情是真挚的。"

凡·高出去作画时，玛高特也跟着一起去，两个人相处时像所有恋爱中的人一样甜蜜而温馨。玛高特全心全意地爱他，从不对他挑剔。她认为他所做的一切都是正确的，她没有讲过他

的举止粗鲁、他的声音难听、他脸上的线条丑陋之类的话。她从不责备他不挣钱，也从不劝他什么都可以干，就是不要画画。

过了一段时间，两人都想到了结婚。但这遭到了女方家庭的强烈反对，他们难以接受一个像凡·高这样奇怪的、没有收入的流浪画家。另外，玛高特的几个大龄姐姐出于为自己考虑，不愿意妹妹出嫁，这使脆弱的玛高特陷入了深深的痛苦和烦躁中：一方面，她知道凡·高其实并不真的爱她，而她却十分爱凡·高；另一方面，家人的阻挠又让她感到绝望。玛高特做了各种抵抗，已经到了筋疲力尽的地步，皱纹爬上了她的面颊，往日的忧伤重新回到她的眼睛里，她的皮肤重又失去光泽。她的精神逐渐不正常起来，她对凡·高屡次提到死，也许只有死才能让她从这个无法战胜的世界解脱。

终于有一天，玛高特服毒了。凡·高抱起玛高特，发疯似的跑过原野，将她送到村镇的医生家。

全村的人都聚在玛高特家门前。凡·高家的人站在牧师住宅的门廊里，所有的人都保持着安静，静得令人难以忍受。只有玛高特的母亲歇斯底里地喊着：你害了我的女儿。人群的视线一起转向了凡·高，他立刻感觉到自己被仇恨包围了。他的家人也没有站到他的一边，他感到"四面楚歌"，为摆脱这种局面，他只得从家里搬走。他和这个可怜的女人的爱情故事就以这样的闹剧方式匆匆收场。

2

在凡·高的作品中，以女性为题材的不在少数，但这些女性形象都不是上流社会或中产阶级的妇女。即使凡·高如此深爱他那个中产阶级的表姐凯，凡·高也从未为她画过一幅画，这的

确是件有意思的事情。 他画中的女人都是生病的、衰老的、贫穷的。

他曾经说过："像弗莱恩这样美丽的躯体究竟有什么用呢？动物也有美丽的躯体，甚至超过人体……我宁愿与难堪、衰老、穷苦或不幸的女人接近，她们会使我更加感动，因为人生苦难使她们获得了灵魂。"

他相信米什莱的话："世上没有衰老的女人，只要她心中有爱。"

衰老的玛高特以她的方式向凡·高展示了她的爱情，她的哀怨与无助都溶化在了凡·高早期那些女性题材的作品里。

假日该结束了

1

恋爱频频失败，凡·高再也不能忍受了。 不！ 他曾多次在心底呼喊，但失败总是接踵而至。 最终，他绝望了，他的柔情干涸了，转化为凌厉的自戕。

1886 年，凡·高抛开那些令他绝望的爱情，和他的弟弟来到巴黎，他立刻被印象派的那些作品弄得眼花缭乱。 他结识了图鲁兹-劳特累克、高更、毕沙罗、修拉和塞尚，并参加印象主义画家们的集会。

他逐渐找到了倾泻情感的另一种方式，他发现强烈的色彩和明亮的色调更适于表达他那些被压抑的柔情。

在刚到巴黎的 20 个月中，他竟作了两百多幅画。 那幅著名的《向日葵》和那破旧却散发着光辉的《一双鞋子》都是这个时

期的作品。

不过，1887 年秋冬的来临使他感到难过。 天空灰蒙蒙的，街道暗淡无光，都市的悲凉又让他想到那些失恋又孤独的时光。

2

1888 年 2 月，凡·高移居到法国南部的阿尔地区作画。

法国南部的强烈阳光和阳光照耀下的村镇、田野、花朵、河流、农舍和教堂，使他禁不住一遍又一遍地高喊：“明亮一些，再明亮一些！”

刚到那里不久，他就认识了一个名叫拉歇尔的 16 岁的妓女。 他答应做她的情人，而她则心甘情愿地给他做模特。

10 月，高更应邀来到阿尔。 两个朋友的会面，起初十分快乐，凡·高带高更四处参观：咖啡馆、市政广场，还有妓院。他和高更一起研究这些妓女的气质、容貌。 晚上，他们谈论巴黎和艺术，第二天他们分头去寻找自己要画的东西。

然而，时隔不久，他们之间就开始了战争，高更尖刻地诋毁凡·高的偶像，凡·高则不允许他说米什莱半句坏话。 他们在酷暑中忘情地工作着，但同时他们又为各自那种强烈的自我中心主义而吵架斗嘴。

终于有一天，凡·高和高更争吵后，一个人躲在房间里，然后，他割下了自己的右耳，用毛巾把头包上，用报纸包起耳朵，走到妓院，将其送给了拉歇尔。 第二天，高更从旅馆回来，看到昏迷的凡·高，找人把他送到附近的医院，自己义无反顾地回了巴黎。

3

1890 年，凡·高来到奥维尔的加歇医生处治病。莫里斯·皮亚纳导演的《凡·高传》反映了凡·高这一时期的生活：加歇医生美丽的女儿玛格丽特给予凡·高的纯真的爱，弥补了他所有的爱情创伤，这给所有热爱凡·高的人带来一丝安慰，导演让人们的愿望在电影中变成了现实。但并没有足够的证据证明，这位美丽的医生的女儿玛格丽特如此纯真地爱过凡·高，这段罗曼史只不过是导演根据凡·高的那幅《玛格丽特·加歇》而进行的一厢情愿的虚构。

1890 年 7 月，在郊外的田野里，凡·高把手枪对准自己的左腹——那里曾藏着他的万种柔情——扣动扳机，他看到喷涌而出的不是玛高特、克里斯廷、凯或是厄休拉的情丝，而是淋漓的鲜血。

这个漫长的假日终于结束了。

勃拉姆斯
Brahms

　　约翰内斯·勃拉姆斯（1833—1897），
德国浪漫主义作曲家，钢琴大师。

　　出生于汉堡一个音乐家庭，父亲是职业
乐师，能演奏多种乐器。

　　早年交游颇广，尤其得到音乐家舒曼夫
妇的赏识与支持，深为舒曼夫妇及约阿希姆
器重。

　　舒曼患精神病去世后，舒曼夫人克拉拉
成为勃拉姆斯最重要的精神依恋，他因此拒
绝了任何形式的婚姻和爱情，与克拉拉保持
了40多年的友谊，这成为影响勃拉姆斯精
神生活和创作的重要因素。

在欧洲音乐文化史上,关于三位著名作曲大师"三大 B"的称谓已是家喻户晓:巴赫(Bach)、贝多芬(Beethoven)、勃拉姆斯(Brahms),三个人的名字都以字母 B 开头。这三位大师中,有两位都是以独身终了一生,一个是愤怒倔强的贝多芬,另一个就是文雅谦和的约翰内斯·勃拉姆斯。

有些事情看上去是巧合,实际上是我们看不见的基因在秘密地发挥着它的作用。约翰内斯·勃拉姆斯的父亲在 24 岁时,爱上了比他大 17 岁的克里斯蒂安娜,只因为她善于料理家务、有精湛的厨艺,一块又松又软的布丁就是音乐天才约翰内斯·勃拉姆斯得以降生的原因。20 年后,类似的事情发生了,约翰内斯爱上了比他大 14 岁的舒曼夫人克拉拉,不同的是这次不是布丁吸引了小约翰内斯。

爱上克拉拉

1

人们都说，童年的经历影响人的一生，这对勃拉姆斯也不例外。 处于童年的勃拉姆斯，13 岁便在剧院帮助父亲演奏，"音乐神童"的美誉给父亲带来不少收入。 为了多得报酬，他开始为一些音乐沙龙写各种舞曲、进行曲和管弦乐改编曲等。 他担任了一个酒吧间的钢琴师，酒馆的老板用酒刺激他，让他通宵达旦地为那些喝得烂醉的水手们弹着钢琴；"职业女郎"拉着他坐在她们的腿上，对他百般勾引，这样的气氛，使他那脆弱的心灵感到窒息。 这正是多年后音乐家追溯往事时所称的"被诅咒的童年"，一段在记忆里疯狂奔跑的耻辱。

2

1853 年，愤然离家的勃拉姆斯怀揣着约阿希姆的介绍信斗胆敲开了舒曼家的门，这时舒曼和克拉拉已结婚 13 年了。

勃拉姆斯受到舒曼全家人的器重与热爱。

他在舒曼家的钢琴前坐了下来，开始弹奏自己的曲子。 据说，当时舒曼眼里饱含着泪水，听了《升 f 小调奏鸣曲》，被那梦一般柔和的旋律和那即兴演奏的灵感陶醉了。

这天晚上，克拉拉在她的日记里写道："今天从汉堡来了一

位了不起的人——勃拉姆斯……他只有 20 岁，是由神直接差遣而来的。罗伯特说，除向上苍祈求他健康外，不必有别的盼望。"

随后，舒曼在《新音乐时报》上热情推荐这位"出类拔萃的人物"，并预言有朝一日他如果写作管弦乐曲，一定会"展示出精神世界的更神奇的奥妙"。经过舒曼的一番宣传之后，勃拉姆斯就有两首钢琴奏鸣曲、一首谐谑曲和一本短歌被刊印出来，版权售出后，还收到了价值 20 法郎的稿费——金币 40 枚。

通过各种沙龙、宴会，舒曼把勃拉姆斯介绍给音乐界最优秀的人士，勃拉姆斯很快成了维也纳宴席上一位不可缺少的客人。

在受到舒曼夫妇及其朋友推崇的同时，勃拉姆斯也感到一种挑战，除为他们作曲、再作曲之外，已别无选择了。他也崇拜舒曼，因为舒曼具有比自己更广博的知识，而且成就很大。

对于克拉拉，勃拉姆斯具有更温馨的感情，她是第一个使他感觉到被照顾和眷恋的女人。她高贵、美丽而富有才华，她那个年龄，正是女人最能使容易动感情的青年男子晕头转向的时候，勃拉姆斯竟然逐渐在内心疯狂地爱上了舒曼的妻子克拉拉。

3

早在舒曼和克拉拉结婚 14 年后的夏天，舒曼就出现了神经虚脱症状。后来，他甚至连听到音乐的声音，神经都无法忍受。他父亲死于精神病。这种遗传症是他的致命伤，也给他和克拉拉如诗如画的幸福生活蒙上了阴影。

1854 年 2 月的一天，舒曼通宵都被天使和魔鬼的声音所折磨。接着，在一个下雨天，他连帽子也不戴，走到莱茵河桥上，跳入激流中。之前他还不忘给夫人留下一张字条："亲爱的

克拉拉，我将要把我的结婚戒指丢进莱茵河，你也把你的丢进去罢，这样两枚戒指就团圆了。"

几个渔夫把他救上来后，他被送去了精神病院。

丈夫被带走后两天，克拉拉开始招收钢琴课学生，这位了不起的女钢琴家，这时只能靠工作和音乐来慰藉痛苦的心灵。

此时，勃拉姆斯正乘车前往汉诺威约阿希姆那里，从事些音乐活动，听到这个消息后急忙赶回迪塞尔多夫。看着克拉拉及其六个子女，而且克拉拉腹中还有一个未出生的婴孩，勃拉姆斯痛苦万分，他已经把自己当作这个家庭的一员了。

克拉拉在危难中很高兴见到她丈夫所赏识的人，她的苦难引发了勃拉姆斯的勇毅与同情。勃拉姆斯小心保护着她，经常出面挡着无聊的访客，不让别的琐事去烦扰她；他也小心照顾她和她的孩子们，在舒曼的家中，时常能听到勃拉姆斯轻声唱起摇篮曲："小宝贝，小宝贝，歌声催你入睡，快安睡，小宝贝，你甜蜜地睡，月光洒满大地，微风轻轻吹……"这首歌就是著名的《睡眠的精灵》。在这样患难与共的气氛里，双方之间的感情不断加深。

4

舒曼的病拖了两年。有时候，他也会想起他的妻子以及他们婚后的幸福，但大部分时间，他仍然是神志不清。但有一次勃拉姆斯去看他时，他居然把勃拉姆斯认出来了，两人一阵高兴，他们一起谈到音乐世界，谈到他们对舒曼家庭的共同感情，谈到克拉拉和孩子，舒曼顺势把他的家庭、子女和妻子全都托付给这个他所喜爱的青年。勃拉姆斯简直不知道该怎样面对这样的情势，尤其对克拉拉的复杂感情，让勃拉姆斯更感为难。

难以忍受的两年过去了，舒曼告别了人间。 勃拉姆斯必须竭尽全力来减轻悲剧所加给他们的负担，把舒曼的妻子从绝望之中拯救出来。

勃拉姆斯经受了一场巨大的自我控制的斗争，勃拉姆斯虽然还很年轻，但已历经沧桑，他知道应该怎么做了。 在克拉拉过于忧伤的时候，勃拉姆斯就在钢琴前面坐下，为她带来音乐的春天，音乐对她来说就是生命。 他经常和克拉拉一起长距离散步，他对她谈到他的热情。 每天，在她的指导下，他对真正的爱情的性质感到惊异，每时每刻，在她的引导下，他看到了自我克制的美。"我亲爱的母亲"，他是这么称呼克拉拉的。

克拉拉理解勃拉姆斯的热情，理解他想要为她献出一切的狂热。 但她更爱惜他的天才和他的忠诚，她也原谅他的稚气。 她以女性的温柔引导他面对现实，又以母性的爱抚慰他骚动的灵魂。 没有什么证据显示出她有那些杂念，而这种慈母之爱，也是她所承认且觉得自豪的。

勃拉姆斯几次放弃可以出名和赚钱的工作机会，只是为了留在克拉拉身边。 整整两年，勃拉姆斯的全部生活，都是为了克拉拉，为了那种纯洁的、崇高的、无望的爱情，为了那种只能深深埋藏在心底的爱情。

克拉拉是他的女神。 他不断地给她写情书，倾诉自己的肺腑之言，但这些情书一封也没有送到克拉拉手里。 因为，勃拉姆斯自己也陶醉在自我克制的美中。

过去两年里，那些热衷于散布流言蜚语的卑鄙小人无耻地在那儿鼓噪着。 有人甚至说，勃拉姆斯就是克拉拉最后一个孩子的父亲。

然而，勃拉姆斯却出人意料地离开了克拉拉。 勃拉姆斯倒

不是惧怕那些闲言碎语，而是因为，他越来越感到他的爱情是道义所不容许的，而且，这种爱情也不可能填补克拉拉失去舒曼的精神缺憾。这种感情与理智、与道德的冲突越来越尖锐。不能忘却的爱情和难以逾越的道德，在他心里互相撕咬着，使他感到莫大的无法解脱的痛苦，为此，他写了献给克拉拉的《c小调第三钢琴四重奏》。

《c小调第三钢琴四重奏》从1855年开始构思，屡经修改，直到1875年才最后完成，中间经过了整整20年。1868年，当勃拉姆斯把第一乐章拿给他的传记作者戴特尔斯看时说："请想象一个人将要开枪自杀，对于他，已没有别的出路。"六年以后的1874年10月，当他把四重奏的全稿送给他的朋友比尔洛特时写道："我把这四重奏纯粹作为一件古董送给你——它是穿蓝色燕尾服和黄色背心的人生活的最后一章的一幅插图。"这句话化用了歌德在《少年维特的烦恼》末尾对死去的维特的描写，其意不言自明。

1875年8月，勃拉姆斯把这件作品交给出版商西姆洛克出版时，又在信中说："你在封面上必须画上一幅图画：一个用手枪对准的头。这样你就可以形成一个音乐的观念。为了这个目的，我将送给你一张我的照片，蓝外套、黑短裤和马靴是最合适的，因为我知道你喜欢彩色印刷。"勃拉姆斯的这些话，证明这个作品反映了青年勃拉姆斯"少年维特"式的生活和对克拉拉的痛苦爱情。

爱情是生活的一部分。他不能做双项选择，在信中他这样说：我爱你，但不能娶你；我爱你，但我不能套上婚姻的桎梏。而这些也正是克拉拉想要说的。

他们两人的通信一直保持了10年之久，一直到克拉拉在

1896 年去世为止。 勃拉姆斯对于有关他自己的生活及工作，一切都不隐瞒克拉拉。 在两人的通信中，克拉拉总是居上风的，她是两人中起主导作用的一个，她仿佛总是在下命令；他则告诉她一首新曲如何写成，恭恭敬敬地征求她珍贵的意见，服从她的指导，仿佛在她那里，他已丧失自信一般。 许多年后，勃拉姆斯对一个诗人说道："假如你有所吟咏，你且问问自己，一个夫人……像舒曼夫人克拉拉会赞成这诗句吗？ 假如你没有把握，便把它画掉。"

分开后的日子里，只要有见到克拉拉的机会，勃拉姆斯绝不会错过。 克拉拉为了疗养，前往佛斯丹特。 勃拉姆斯正在外旅行，闻讯立即赶到克拉拉身边。 几个月后，克拉拉到荷兰旅行演出，勃拉姆斯为了和她相聚几天，花去了他的积蓄，赶到鹿特丹去陪伴她。

莫扎特可以边生活边创作，娶了房东的女儿，生了个小孩，晚上去小酒馆喝点酒，写点东西娱乐，然后回家创作至深夜。 勃拉姆斯却只能做单项选择：要么生活，要么创作。

5

过了几年，勃拉姆斯声名大噪的时候，请求克拉拉把舒曼死后两年内自己给她写的信还给他，他毁掉了这些信件，关于他们之间感情的真实情形人们就无从得知了。 他之后在写给她的信里，再也没有对她有过任何爱情的表露。

从现在存留的信中，有些语句依然可以作为爱情证明，这些信都出于勃拉姆斯的手笔，他不断用各种亲昵的称呼，开始虽然用正式的一般称法，先用较客气的 "Sie"，渐改用较亲近的 "du"，最后却称她为 "被崇拜者"或"最可爱的人物"。

一切都沉寂下来了，勃拉姆斯已找到了平静，他有了控制激情的钢铁意志，不仅与舒曼的遗孀不谈婚姻之事，在他漫长的一生中，也决不和任何人再谈婚姻之事。

他带着一种主导旋律从这场情感斗争中全身而退，这种主导旋律将支配着他的音乐和他的生命的主题，那就是："控制你的激情。""对人类来说，激情不是自然的东西；它往往是个例外，是个赘瘤""在欢乐中保持平静；在痛苦中保持平静"。

女人，温暖的朋友

1

离开克拉拉后，很长一段时间，勃拉姆斯不能决定究竟哪一个城市是他可以安心工作的。

1856 年，有一个来自弗勒德立克公主的邀请，她是当时执政的理培德特摩尔德亲王的妹妹，她想拜勃拉姆斯为师学钢琴，并要他在她兄弟的宫廷里当音乐长。在克拉拉的鼓励下，勃拉姆斯接受了这个邀请。在短短的三个月里，勃拉姆斯的音乐才华颇被尊重，可是别人不喜欢他的生活习惯，因为他来自汉堡，汉堡原来是北德意志"自由城"之一，到处充满了自由的空气，不讲究爵位的那一套礼仪，他的举止行为使那些先生、太太们很不习惯，这对勃拉姆斯来说也是一段痛苦的经历。协约结束后，他马上离开了那里，在哥廷根住了一段时间，在那里，勃拉姆斯遇见了另一个他心爱的佳人。

2

与克拉拉的苦恋，让勃拉姆斯感觉套上了爱情的枷锁，离开克拉拉的这段时间，他经受了痛苦的煎熬，但年轻的心在新环境中渐渐苏醒过来。 通过作曲家格里姆的介绍，勃拉姆斯认识了哥廷根一个大学教授的女儿阿加西·冯·西博尔德。

阿加西具有使勃拉姆斯为之着迷的魅力，她长得小巧玲珑，一头柔软、乌黑的头发在夏天的阳光下光泽闪亮，水汪汪的大眼睛透出聪明伶俐，看起来十分动人。 勃拉姆斯与她聊天，感到一种从未有过的喜悦。 经过一段花前月下的爱情，互换了戒指，自然就到了谈婚论嫁的时候。

勃拉姆斯不确定自己对于婚姻是否有信心，在选择离开一段时间后，他确信自己对阿加西的依恋只是一时的，他写信给她说：

> 心爱的阿加西，我多么地爱你，哥廷根的夏日回忆，绝不是虚假，但是关于结婚，现在的我没有信心，我不能戴上婚姻的枷锁……

这俨然是独身主义者所说的话。

他对阿加西的感情确实是真挚的，表现在他当时所作的歌曲及被称之为"阿加西六重奏"的《G大调第二弦乐六重奏》中。在那首弦乐六重奏里，他让第一和第二小提琴重复地发出"阿——加——西"的声音。

朋友们都知道他们互换了订婚戒指，年长的格里姆还严肃地催他结婚，但勃拉姆斯还是不敢走上确定终身的一步。

对于自己不愿结婚的原因，勃拉姆斯这样解释："当我遇到了这些失败，独自回到自己的斗室里，我对这些失败是不介意的。但倘若回来时遇到了我的妻子一双探询的眼睛，而我不得不告诉她，我又遇到一次失败，那倒是我所不能忍受的。"他的这些独身理论听上去确实有些古怪。

有人以为他遇事谨慎，所以不敢谈婚姻，假如他有胆量担当这些责任，他的成就也许更大。也许他目睹了舒曼家庭的悲剧，怀疑自己也会如此，再加上要考虑克拉拉，他认为自己同别的女人结婚后肯定会冷淡克拉拉的。

碰巧的是第一钢琴协奏曲在莱比锡演奏失败，这个作品是他交付演奏时内心对结婚与否的赌注，所以，他就作了离开阿加西的选择。

阿加西是一个很有自尊心的人，她太相信勃拉姆斯了，但勃拉姆斯深深地伤害了她，她回信给勃拉姆斯表示取消婚约，连同那枚订婚戒指也一起退回了。勃拉姆斯原来想与她做个永远的朋友，这下也受到沉重打击。后来，他从别人那里了解到阿加西痛苦了 10 年，一直没有结婚念头，到了 1866 年才勉强同一个医生结婚，直到她婚礼前的一个晚上才烧毁了勃拉姆斯写给她的全部信和赠送她的全部乐谱，勃拉姆斯也在多年后才将那首弦乐六重奏整理好。

3

1859 年，勃拉姆斯在汉堡租了间屋子住了下来。有一天他发现邻居两位少女在唱二重唱。一个念头产生了，他决定成立一个女子四重唱合唱团。消息不胫而走，汉堡女子纷纷前来要求参加，一时间人数猛增，先是 28 人，随即到了 40 人，这个合

唱团定名为"汉堡女子合唱团"。

合唱团的章程由勃拉姆斯亲自制定，他仿照中世纪的模式精心训练女子合唱，使得每一位合唱团员在技巧上有了很大进步。那是些令人心情舒畅的日子，夏季的排练一般都是在室外进行，在柔和的夜空下，人们经常见到这群青年女子围着勃拉姆斯歌唱，颇有一番情趣，他受到合唱团每位女子的爱戴。

在这段时间，来自维也纳的一个金嗓子姑娘贝塔，用奥地利民歌迷住了勃拉姆斯，同时因为她来自有着浪漫色彩与欢乐气氛的维也纳，所以她比德国北部那些性格保守的姑娘要动人得多。但勃拉姆斯不能做出跟她结婚的承诺，贝塔后来回到维也纳，嫁给了一个企业家，成了法柏夫人。

1868 年，法柏夫人生了一对双胞胎，勃拉姆斯知道后，马上构思谱写了一首《摇篮曲》送去，以示祝贺，这首歌曲后来成了名曲。

把当初的恋人变为永恒的朋友，这是勃拉姆斯最希望的事情，而跟他相恋的那些女人往往也能很默契地配合他。

1862 年 9 月，勃拉姆斯在维也纳，他可以常常与音乐界的同行好友尽情欢乐。维也纳有这样一些人：有从事学术研究后喜欢饮上两杯的学者，也有在宴席之余喜欢做一点学问的享乐主义者。勃拉姆斯并不反对各式各样的消遣娱乐，他感到这个社会对他来说十分理想，事业之余快乐地嬉戏一番是最好的生活了。

维也纳也有许多风姿绰约的姑娘，勃拉姆斯又一次爱上了嗓音甜美的女歌手奥蒂利厄·豪尔，他最优秀的几首歌曲就是在这位女歌手的启发下写成的。后来，他们也分手了，她嫁了人，成了他终身的朋友。勃拉姆斯又一次把年轻的情人变成好朋友，这种做法给他晚年的独身生活带来莫大的慰藉。

勃拉姆斯放弃爱情的能力还表现在对待舒曼与克拉拉的女儿朱丽叶的感情上。

事情是这样的。

大约从 1862 年秋天起，每年夏天，勃拉姆斯总要到维也纳南边大约 20 公里的避暑胜地巴顿，这里离克拉拉的别墅很近，他几乎天天都要到克拉拉家去。克拉拉告诉他意大利的玛摩利先生已表示要迎娶朱丽叶为媳，接连几天勃拉姆斯都十分苦恼。克拉拉很了解这个比她小十四岁的青年，朱丽叶很美丽，具有典雅、高贵的气质，长相酷似克拉拉，勃拉姆斯喜欢她是很自然的。

过了好几天，当克拉拉还在担心这事时，勃拉姆斯却活泼愉快地出现了，他拿来一首乐曲。克拉拉看那乐谱封面，标题是《女中音狂想曲》。

4

勃拉姆斯为这件事痛苦可能还有一个原因，即一个人听到好友离开他而和别人结婚会有不适应感。此前他听到他的好友约阿希姆订婚时也曾十分痛苦。约阿希姆来信，说他已和某女子订婚，勃拉姆斯写去的贺信竟像哀书。像他们的这种友谊，贺信本该十分亲切真挚，可他的信中充满冰霜，他说约阿希姆不久将"俯伏在约阿希姆家里的摇篮上，而忘记他自己的一切事情了"。

5

1864 年，勃拉姆斯突然接到母亲病危的消息，慌忙离开维也纳回到汉堡，他的母亲已病入膏肓了。同年，勃拉姆斯着手

写《德意志安魂曲》，为自己的母亲，为罗伯特·舒曼，也为所有悲苦的人。作品在不来梅大教堂首演之前，他写信央求克拉拉一定要来。克拉拉答应了。

勃拉姆斯的母亲相貌平常，但她总是兴致勃勃，与勃拉姆斯的父亲相比，她好像是另一个类型的人。晚年她遇到了很大的挫折，她的丈夫在58岁的时候还像个反复无常的小伙子，渐渐对他75岁高龄的妻子感到厌倦，他开始把目光转向别的年轻的女人那里。

一度，夫妻间常常发生摩擦，后来二人终于分居。勃拉姆斯一再写信给父亲，想方设法劝他回心转意，但父亲很固执，坚决不答应朝和解的方向迈出一步。勃拉姆斯在自己的父母身上看到了夫妻成陌路的悲哀，这更坚定了他独身的念头。

到了1869年2月，《德意志安魂曲》首次完整地在莱比锡演出，作品马上引起音乐界的轰动，人们立即认为这是世间的杰作。这首作品中，有对恩师舒曼的回忆，有在罗伯特·舒曼灵前长跪不起的克拉拉的形象，有舒曼的那些天真无邪的孩童的性格展现，有对自己曾经伤害过的阿加西的眷恋，更有对自己慈祥母亲的回忆。

6

在接近不惑之年时，勃拉姆斯基本结束了在维也纳和汉堡之间穿梭往来的岁月，搬到维也纳卡尔大街一套两间的单身公寓里，他在这儿一直住到生命的最后一日。在这一套小小的公寓里，他可以随心所欲，但房间的凌乱常常令他的客人无所适从。

穿过一条肮脏的过道才能走进屋子，得先穿过厨房和卧室才到起居室，进去之后却没有地方可以坐，所有的椅子上都摆满了

乐谱和书籍，一个角落里放着一把早已松动不堪的老式的扶手椅。

勃拉姆斯常常请初次相识的客人尤其是姑娘去试坐一下，她们一坐下去，立刻就会两脚朝天，然后他会快乐地笑起来，可以说这是他为了向女士们开玩笑而特别准备的道具。 他还亲自到市场购买东西，讨价还价时完全像个地道的家庭主妇。 他用钱吝啬，爱抽雪茄，吃饭狼吞虎咽，使他的邻居们感到震惊。 本来他就有鲜明的隐士性格，如今他又蓄起了胡须，他似乎想做一个名副其实的隐士了。

他偶尔也会碰到倾心的姑娘，但因为他不愿结婚，姑娘们不得不另谋良缘。 有个叫伊丽莎白的姑娘与他相恋，但后来嫁给了亨利克——一个二三流的作曲者。 勃拉姆斯一点也不苦恼，他们经常见面，并且常通信，勃拉姆斯对亨利克乐曲的评论总是抱着友谊的态度。

晚年的勃拉姆斯最喜爱的消遣是和一个漂亮的女人偶尔调笑一下。 有人就觉得他太过孤独，劝他结婚，他却不加考虑，他的口号是"自由而欢乐"。 这也是他大部分音乐作品的基调。他有时像一个身穿杂色衣服的流浪艺人，用他的吹奏使女人的心跳起欢乐的舞蹈，但他只对两个女人——克拉拉和他的母亲——献出过自己的心。

再见情人

1

1895 年 10 月的一个早晨，时隔多年，勃拉姆斯和克拉拉这

对老情人在法兰克福戏剧性地相会了，这时克拉拉已 76 岁了，而勃拉姆斯也已是 62 岁高龄。勃拉姆斯当时是外出旅行，顺道探访克拉拉，当天还要返回维也纳。勃拉姆斯首先听了她演奏巴赫的前奏曲和赋格曲，报以热烈的掌声。接着，她又演奏起那首浪漫曲来，只见她表情愉悦，洋溢着新鲜的感受，这是勃拉姆斯三年前完成的一首小品，勃拉姆斯激动地站起身来，他知道，克拉拉的耳朵已不灵活了，完全是凭乐感演奏的。一曲终了，两人便紧紧拥抱在一起，他们相互祝愿，也许都预感到这是他们最后一次相会了。

2

早在 1895 年 2 月，克拉拉就病了，精神不振，这引起了勃拉姆斯的恐慌。4 月，克拉拉似乎好了一些，然而总觉乏力。看到克拉拉康复的迹象，勃拉姆斯还抱着一些希望。回想往事，他不禁唏嘘不已：他以孤独无名的少年身份，离开了汉堡的家乡，漂流江湖，求名于四方，因舒曼夫妇的重视，名声才得蒸蒸日上。

1896 年，勃拉姆斯 63 岁了，他在度假的时候，得到有关克拉拉的病情报告，知道她将不久于人世，心慌意乱。5 月 7 日，克拉拉的孙子告诉克拉拉，那天是勃拉姆斯的生日，她便勉强起来写了短短的祝贺词。三天后，她的病情恶化，溘然长逝。当时，勃拉姆斯在离维也纳大约两百公里的伊苏尔，克拉拉去世的电报转到他手中时已是两天后的事了。这一消息使勃拉姆斯极度悲痛，为了赶去参加葬礼，他手忙脚乱，顾不上打点行装，只带上《四首严肃歌曲》的原稿，就急忙赶到车站，结果在匆忙中他竟乘上相反的火车，当他发觉方向不对以后，才改乘去法兰克

福的火车，旅行了两天两夜总算赶到了。

在克拉拉的遗体上撒下一把泥土，拿出《四首严肃歌曲》，这是他为庆祝克拉拉最后的生日而完成的作品，遗憾的是克拉拉没有听到它。克拉拉确实是勃拉姆斯的精神支柱，她的死对勃拉姆斯身心的影响是巨大的，下葬时，勃拉姆斯由于过度悲伤而动弹不得，由别人扶着，他才能走路。

从那以后，他再也没能恢复元气。回到维也纳，也没有进行什么创作，而在此前不久他创作的内容极为深沉的《四首严肃歌曲》，是他一生中重要的作品，也成了他的最后作品。

这段时间里，医生诊断心情抑郁的勃拉姆斯不幸患了癌症，疾病严重损害了他的健康。1897年4月3日早上，勃拉姆斯极不情愿地离开了人间，离他最坚定、最友爱的朋友舒曼夫人克拉拉之死不到一年。这一年，他只有64岁。

贝多芬
Beethoven

路德维希·凡·贝多芬(1770—1827)，德意志作曲家、钢琴家。维也纳古典乐派代表人物之一。

出身于科隆选帝侯宫廷歌手世家。祖父曾任当地宫廷乐长，父亲是男高音歌手。1797 年后，贝多芬患了耳聋病，病情逐年恶化，限制了他同外界的交往，他不得不长期隐居在维也纳乡村。

1804 年完成的《第三交响曲》，标志着他的创作进入成熟期。1824 年完成的《第九交响曲》，为他带来一生最大的荣耀与欢欣。

贝多芬一生坎坷，终身未婚，晚年是他一生最悲惨、最痛苦的岁月，孤寂和贫困使他数度陷入绝望。

16 贝多芬：苦难成为创作力量的源泉

当路德维希·凡·贝多芬对命运竖起他那愤怒的头发时,婚姻之门也对他关闭了。先后多次被恋人拒绝的贝多芬爱情经历十分坎坷,他的情人不少,但都没能同他走向幸福。最终,贝多芬拒绝了婚姻,因为"女人会分散他的注意力,影响他生活中的头等大事——创作"。

爱情清教徒

1

成长经历造就一个人的性格，贝多芬的激烈狂怒跟他的成长磨难密切相关。

12 岁时，贝多芬就受聘为宫廷古钢琴与风琴乐师，担负起了养家的责任。 17 岁时，他不得不羞惭地要求父亲退休，因为父亲酗酒，不能支撑门户，他的养老金交到了贝多芬手里，就这样贝多芬做了一家之主，负着两个兄弟的教育之责；这些辛酸的经历在他的心上留下了深刻的创痕，深重的责任感使他不得不咬紧牙关去承受命运的磨难。 悲伤与压抑之下，形成了贝多芬偏激狂怒的性格，这种性格无疑影响到了他的恋爱与婚姻。

2

当然，也有一些温馨的经历使他对爱情怀有美好的憧憬。1787 年 4 月，贝多芬赴欧洲的音乐中心维也纳，拜见了他所敬仰的莫扎特。 贝多芬的即兴演奏赢得了莫扎特的赞赏。 但不久，贝多芬因母亲生病赶回波恩，他的慈母不幸于 1787 年 7 月病逝。 同年冬季，贝多芬通过挚友韦格勒的推荐，进入波恩有名望的布罗伊宁夫人家任音乐教师。 在这里，他找到了亲切的依傍。

可爱的埃莱奥诺雷·特·布罗伊宁比他小两岁，他教她音乐，领她走上诗歌的路。布罗伊宁是贝多芬的童年伴侣，他们之间曾有相当温柔的情感，但那时的贝多芬被养家糊口的重任与追求音乐的热情所驱使，并没有沉溺于这段情感。后来布罗伊宁嫁给了韦格勒医生，他也成为贝多芬的知己之一。直到最后，他们之间仍然保持着恬静的友谊。当三个人老年的时候，他们真挚的情爱显得格外动人。

正因为对爱情抱有美好憧憬和极其严肃的道德感，青年时期贝多芬的洁身自好令他的朋友们叹为观止。罗曼·罗兰说，贝多芬的心里多少有些清教徒气息；粗野的谈吐与思想，他是厌恶的；他对于爱情的神圣抱着清教徒式的虔诚的观念，这些观念驱逐了那些肉欲。

3

在波恩的那段时期，贝多芬常常在晚上听到从不远的地方传来双簧管似的银铃般的歌声。不知道是一位姑娘，还是一位妇人在歌唱，反正在贝多芬的脑海里呈现了一个纯洁美好的形象。对这位女性美好的想象并没有引起他内心的慌乱，似乎那些天，他常被那些情绪所困扰，但他没有为那甜蜜的诱惑而冲动。他不想回避，他被那歌声所牵制，他等待着，渴望着得到她。他还从未接触过女人，因此女人也就令他感到越发神秘。通常越吸引他的女性，他越怕见到她们。他原本是个充满自信和力量的男人，但现在在有女人的场合，他会变得软弱、慌乱和自卑。脸上像蒙上了一层红晕，雀斑变得更白，更明显。

当然，这一切没有逃脱朋友们的眼睛，一次，他们决定拿他开心并"帮他一把"。夏季的一个晚上，在莱茵河畔的音乐会

巡回演出之后，乐团逗留在一个寂静的风景如画的小城市，城市里到处充满浓郁、醉人的槐树花香。团员们经过一天的旅行已精疲力竭。晚饭后，大部分人回到自己的房间，只有少数几个人还留在下面的大厅里，懒洋洋地继续喝酒。一个胖乎乎的、臀部圆滚滚的少女为他们上酒。这少女一头浓密的红头发，长着一双大眼睛。

当贝多芬离开大厅，到莱茵河边上去散步的时候，同桌喝酒的伙伴把酒馆的女招待叫过来和她悄悄嘀咕了半天。起初她只是笑，一边笑一边用赤脚的大拇指在地板上搓来搓去，最后她终于哈哈大笑，点头同意了。

贝多芬回来得很晚，酒馆里的人都睡了。女招待给他开了门后，也悄悄地钻进了一片漆黑的走廊里。贝多芬只是恍惚看到她的眼睛一眨一眨的，也许是因为她手里托着的那支蜡烛反光，她把蜡烛举在高高的鼓鼓的胸前。

贝多芬没来得及脱衣服就躺在了床上。刚刚躺下，女招待就来到他的床前。他没有看见她，因为小屋里只有个半圆的小窗户，屋内一片黑暗，但他感觉到女招待就在这里。屋里散发着一股浓烈的薄荷花香味，似乎又像是麝香香水的味道，使人头脑发昏，意志松懈，热血沸腾。是的，这是女人身体散发出的香气。他被一种欲望燃烧，一种难以抑制的东西在吸引着他，如同千万只无形的魔爪拽着他从高处往下跳，使他难以自制。

世界上所有生物中最神秘的物种——女人——就在他身边，几步之隔她就会变得不再神秘，不再使人痛苦，而让人感到甜蜜。此时，双簧管乐奏出的那银铃般的歌声中产生的美好形象也随之消失。贝多芬使劲推开了女招待，箭一般冲出房间。他的行为让那些朋友大为惊讶，开始重新审视贝多芬。

20 多年后，他在自己的日记中写道：

> 没有心灵相通的情欲永远是一种兽欲行为，而后你不会有
> 丝毫神圣崇高的感觉，相反你感到更多的是懊悔。

4

时光一闪而过，贝多芬已经 29 岁了，然而，还没有一个女人能在街头或在风雪飞扬的时候给他一个浪漫的亲吻。

28 岁那年，他得了耳病，这令他苦恼不已，更给他渴望的婚姻生活蒙上了阴影。从童年时代就渴望的那一点点幸福，也许那是自然赋予人类的莫大的幸福——家庭幸福，贝多芬偏偏没有得到。他家的窗户里没有灯光，屋里一片黑暗，冷清而空旷。人们哪里知道，强者的生活要比弱者艰难得多，强者要把自己的弱点隐藏起来，而弱者却把它公之于众；强者要自己承受一切，弱者却可以把困难分给别人。

更为重要的是，这时的贝多芬还没有像样的交响乐作品，而莫扎特在这样的年纪却已经写了 40 部左右的交响曲了。虽然《悲怆》《月光》和《克莱采奏鸣曲》及《第三钢琴协奏曲》已经得到人们的认可，但他的音乐抱负还未实现，偏偏耳病像死神一样造访他了。

人们或许认为，贝多芬的心早已冷却，他就像一座活着的纪念碑，根本不懂得什么感情和激情。其实有谁知道，五年前，他曾有过一段恋爱故事。

那时他遇见了早在波恩就认识的歌唱家玛格丽达琳·维尔曼，但这场恋爱以病魔的袭击而结束。耳病对一个音乐家的打击是可想而知的，可能失聪的威胁令贝多芬的脾气变得更加暴躁

易怒，他有时甚至听不清玛格丽达琳的歌唱，这种尴尬令他的自尊心大受伤害，几乎令他无法忍受，甚至产生了自杀的念头，最后他逃到了维也纳的乡村隐居了。

5

他的密友费迪南德·里斯回忆说："贝多芬非常喜欢女人，尤其是年轻漂亮的女人。当我们从迷人的少女身旁走过时，他总是把头转向那位少女，从眼睛里仔细看过去。如果这一动作被我发觉了，他会微笑或哈哈大笑起来，贝多芬常常会很快爱上一个女人，但一般时间不长，最长的一次持续了7个月。"

格尔哈德对里斯的话作了补充："我母亲常说，她不明白女人怎么能爱上贝多芬这样的人？父亲回答说：'尽管如此，贝多芬每每能获得成功。'"

6

1801年，贝多芬热恋的对象是朱丽埃塔·奎恰迪妮，他的那首著名的《月光》奏鸣曲就是赠给她的。他给韦格勒写信说："现在我生活比较甜美，和人家来往也多了一些……这变化是一个亲爱的姑娘的魅力促成的……她爱我，我也爱她。这是两年来我初次遇到的幸运的日子。"

可是，他为了这次爱情付出了很大的代价。首先，这段爱情使他格外注意自己的残疾、境况的艰难，他无法娶他所爱的人。其次，奎恰迪妮的风骚、稚气与自私，使道德严谨的贝多芬十分苦恼。1803年，奎恰迪妮嫁给了加仑贝格伯爵，这段感情也宣告结束。

经过这场恋爱，贝多芬真正成熟起来，更为重要的是，他逐

渐战胜了耳病带给他的精神打击，对艺术和生活的爱战胜了他个人的苦痛和绝望——苦难变成了他创作力量的源泉。在这种精神危机发展到顶峰的时候，他开始创作他的乐观主义作品《英雄》交响曲。《英雄》交响曲标志着贝多芬的精神转机，同时也标志着他创作的"英雄年代"的开始。

7

1806 年，贝多芬和特蕾莎·特·布伦瑞克订了婚，而且感情维系了四年左右，这段时光温馨而恬静，是贝多芬一生中最为幸福的时刻。

由于这段爱情，狂放性格的贝多芬有了些许的妥协精神。这一年，他所写的《第四交响曲》，被认为是他一生中比较平静的作品。他把一首具有沉思性质的 a 小调钢琴小品献给特蕾莎，作品上写着"致特蕾莎"。19 世纪后期，人们重新发现了这部手稿，题献的文字被错误地读成了"献给爱丽丝"，后来"致爱丽丝"就成了这部作品的名字。

在此期间，贝多芬的举动和生活方式也发生了变化，他心情愉快，处世彬彬有礼，对他感到厌恶的人也愿意忍耐他了，他的穿着也比以前讲究了。对于他的残疾，他也巧妙地瞒着大家，甚至令人不觉得他有耳病。布伦瑞克一家人都说他身体很好。贝多芬要博人欢心，而且他知道他已做到了这一点。对此，罗曼·罗兰说，猛狮在恋爱中，他的利爪藏起来了。

除了《第四交响曲》，他的《第五交响曲》（《命运》交响曲）、《第六交响曲》（《田园》交响曲）、《第二十三钢琴奏鸣曲》（《热情》奏鸣曲）等都是这时期的产物。

也许是贝多芬暴烈、偏执、愤世嫉俗的性情，无形中使他的

爱人受难，同时那些门第观念又使他自己感到绝望——婚约毁了。 然而两人中间似乎没有一个忘却这段爱情，直到生命的最后一刻，特蕾莎·特·布伦瑞克还爱着贝多芬，而贝多芬也一直保持着对她的美好情感。 同时，贝多芬又带着无法排遣的忧伤，自叹地写道：可怜的贝多芬，此世没有你的幸福。 只有在理想的境界里才能找到你的朋友。

永远的爱人

1

贝多芬去世后，人们在他的衣柜内一个秘密抽屉中发现三封热情洋溢的情书，题为"致不朽的恋人"，没有人确切知道收信人是谁，这成了一个世纪之谜。

与那些吹嘘自己的男人不同，贝多芬从不把自己的私生活告诉别人。 所以只有最亲近的朋友，比如像里斯和勃鲁宁，才对他的私生活有所探知。 但这个"不朽的恋人"甚至对他们来说也是个秘密。 所以那女人的名字从那封信被发现起，一直到今天，始终像一串神秘的链条，任人揣测。

一个世纪过去了，人们做了各种努力，试图解开这封信中的谜。 贝多芬"心爱"的女人有玛格丽达琳·维尔曼、朱丽埃塔·奎恰迪妮、特蕾莎·特·布伦瑞克、阿玛丽亚·泽巴德、柏蒂娜·布伦塔诺、玛丽亚·埃尔德蒂，还有其他许多女人。 这些女人的命运或多或少，或这样或那样，或长或短地都曾与贝多芬的命运相碰过。

一百年来人们得到的唯一收获，就是确认了写这封信的日期

和地点。 这封信 1812 年 7 月写于特普利策。

1954 年，卡茨内尔松的一部著作在苏黎世问世。 书中试图证明贝多芬那三封著名的信是写给特蕾莎·特·布伦瑞克的妹妹约瑟芬·特·布伦瑞克的。

2

早在 1799 年，他们就相识了。 当时，贝多芬的名字在维也纳家喻户晓，虽然他还未创作出那些令人疯狂的交响乐，仅是那些钢琴曲或协奏曲就已经使人陶醉不已了。

贝多芬是出色的钢琴家和有魔力般吸引力的作曲家，是时尚和荣誉的宠儿，名门大家的太太们争先恐后地想到贝多芬那里做学生。

有两个少女被母亲从匈牙利的草原上带到维也纳，她们刚刚在首都熟悉和习惯了环境，便急于去见贝多芬。 两个姑娘胆怯、羞涩，两颊红红的，总是羞于启齿，但很快就被贝多芬征服了。 这个大众偶像，对她们来讲几乎像神一样，不可高攀的贝多芬原来是一个很有魅力而且待人彬彬有礼的人。

约瑟芬和特蕾莎姐妹俩都很羞涩，没有上流社会的附庸风雅与矫揉造作，这正是贝多芬所喜欢的。 贝多芬朴实无华，他在她们姐妹俩身上看到了同样朴实的品德，很快师生之间就建立了真挚的友谊。 直到约瑟芬出嫁后，他们之间的友谊也没有中断。

约瑟芬的婚事是被迫的，从订婚起就预示着不幸。 一个年轻、漂亮、活泼、充满生活情趣的姑娘，浑身洋溢着青春的力量，却把自己的命运系在了一个目光短浅、专横的老鳏夫身上。

但有什么办法呢？ 母亲独自决定了这桩婚事。 她是一个专

横的女人，出身于匈牙利贵族，她希望约瑟芬的婚姻能够拯救摇摇欲坠的家族。

约瑟芬做了牺牲品。 然而，这种牺牲的代价太大了，而且毫无意义。 糟糕的结果很快就来了，伯爵先生并不像岳母想象的那么富有。 他给年轻的妻子带来的不是财富，而是不幸和忧伤。

爱吃醋的丈夫无端地怀疑妻子，无情地折磨约瑟芬，不许她跟青年男子交往。 除此之外，他非常厌恶音乐。 只要约瑟芬一碰琴键，便发疯似的叫喊、骂人、跺脚，甚至对妻子报以拳脚。

约瑟芬唯一成功的一件事，就是说服丈夫允许她跟贝多芬继续学习，自然这是经过不懈的努力才获得的权利。 这个外表娇弱小巧的漂亮女人内心却有着不可摧毁的意志，她决不让步，和丈夫斗争，最后丈夫终于允许贝多芬到她家做客。

这时，贝多芬刚刚跟约瑟芬的表姐朱丽埃塔断绝了关系，他们得以亲近起来。 贝多芬的音乐可以带给她欢乐，贝多芬的亲切和同情使她感动，就这样，友谊和信任产生了新的感情，随着时光的流逝，这种情感与日俱增。

1804 年冬天，伯爵去世了，给妻子留下三个男孩和一个遗腹子。 到了夏天，约瑟芬和贝多芬在郊外度夏。 他们亲密无间，以至于约瑟芬的三妹夏洛蒂担心地给哥哥弗兰茨写信说："贝多芬几乎每天都到咱们家来给约瑟芬上课，你能明白我的意思，亲爱的！"这使特蕾莎感到不安，因为她同样深爱着贝多芬。 在给夏洛蒂的回信中，她焦急地写道："你说，约瑟芬和贝多芬这样下去会是什么后果？ 她应该多长些心眼儿。 她的信应该有力量说'不'。 ……这是她应该做的！"

约瑟芬自由了，但贝多芬却把自己束缚起来，因为他对未来

还没有信心。 他的物质生活毫无保障，他在考虑自己是否能够负担得起这有许多孩子的家庭，是否有权利做约瑟芬的丈夫和四个孩子的父亲。

正是这些念头使他俩没能利用约瑟芬突然获得自由的机会。 卡茨内尔松认为，1810 年，当贝多芬结束了与特蕾莎的婚约，曾向约瑟芬求过婚，但为时已晚，约瑟芬已决定嫁给爱沙尼亚的施塔克尔贝格男爵。

但这桩婚姻也没能给约瑟芬带来幸福。 第二个丈夫和前夫一样与她在精神上毫无共通之处。 日子越长，她对丈夫的感情越冷漠，渐渐地两人变得格格不入，甚至公开敌视对方。 两年之后，约瑟芬对男爵已毫无感情，甚至他们共同的子女也没能使情况好转。 经济上的窘迫更加剧了这种气氛，从前夫那里继承下来的一小笔遗产已化为乌有。

日益加重的分歧终于使他们之间的关系彻底破裂。 1812 年6 月，施塔克尔贝格男爵离开了维也纳，回到故乡爱沙尼亚。

尽管形式上约瑟芬还是施塔克尔贝格男爵夫人，但她早就认为自己是个自由人了。 7 月初，她来到了布拉格，与贝多芬见了面。

几天之后，贝多芬写下了这些著名的信。 信中既有求爱的表示，也有对爱的拒绝。 因为长期和有夫之妇生活在一起是不可能的，躲躲闪闪、偷偷摸摸的爱，对他和她都有伤自尊。 这是孤独了一生的贝多芬留下来的唯一的爱情证明。

3

现在，让我们看看《致不朽的恋人》：

7月6日晨

　　我的天使，我的一切，我的我！现在只写几句话，而且是用（你的）铅笔。我在此只住到明天：简直是无谓地浪费时光！为什么非要道出这忧伤？没有自我牺牲，没有那要求付出一切的冲动，我们的爱难道能存在吗？你是否能改变一下这种状况？要知道你不完全属于我，我也不完全属于你。啊！上帝啊，看看这美妙的大自然，你就会平静下来：生死由命，奈何不得！爱要求付出一切，而且值得付出一切，这是我对你的感情，也是你对我的感情。切莫忘记我是为自己，也是为你而活着。假如我们不分开，你我都不会受到这样的折磨。这趟出行很糟糕。昨天早上4点钟我才到这儿，由于驿站的马不够用，邮车走了另一条路，结果这条路糟糕得要命！在倒数第二站，人们劝我不要走夜路，说这条路要穿越森林，他们以此吓唬我，但这更使我较起劲来，结果确实是我错了。进去后根本无路可走，一路上都是乡间土路。车差点没颠散了架。这趟车要不是我弄到的那四匹马驾着，我肯定会卡在路上。埃斯特加济虽然驾了八匹马的车上路，但命运仍和我一样，路上也遇到了麻烦，况且他走的是普通路。尽管这样，这次我还是感到比较满足的，每次在成功地克服了障碍之后，我都有这种感受。题外话不说了，还是说说自己吧！可能过不了多久，我们就会见面。到现在我也对你说不清，这些天来我对自己的生活有过多少想法。假如我们彼此的心永远连接在一起，那么，我便不会有这些想法。心中总有讲不完的话。生活中常常会出现这样的瞬间，你会突然觉得，舌头真是无用。别伤心，你仍然是我忠实的、唯一的宝贝，是我的一切，就像我整个属于你一样。其余一切命中注定的东西，让上帝赐予吧。

　　　　　　　　　　　　　　　　　　忠于你的路德维希

7月6日，星期一晚。

你在痛苦，我最疼爱的人！我刚刚弄清楚，应该逢星期一、四早晨发信，这两天邮车从此赴 K 城。啊，你处处都和我在一起。当我自言自语时，就是在和你说话，让我和你生活在一起吧！现在这叫什么生活！！！现在这样！！！你不在时，人们总在追逐着我，给我许多财富，这是我受之有愧的，而且也是不想接受的财富。是人的卑微给我带来痛苦。当我面对宇宙审视自己时，我算得了什么，人们称作伟大的人又算得了什么！自然，这正是人身上神圣东西的所在。此时我很着急，因为我知道多半要到星期六你才能收到我的第一封信。晚安！洗个澡我就去睡觉了。天啊，真是咫尺天涯！真的，难道我们的爱不像令人神往的宫殿吗？要知道，我们的爱天长地久。

7月7日。早上好！

我还躺在床上，但思绪已飞向了你，亲爱的。这思绪时而欢乐，时而还是那么忧伤，我在期待着，但愿命运能听到我们的心声。

我只要还在这世上，就将永远伴随着你。对，我决定到远方去漂泊，直到把你搂进我的怀抱，直到你整个属于我，直到你我的灵魂融为一体。随它去吧，即使这一切要等到走入阴间。遗憾的是，结局恰恰就是这样。你不用再悲伤了，你心里很清楚，我是如何爱着你。不管其他什么人，永远不会再征服我的心，永远不会，永远不会！啊，上帝，为什么要离所爱的人这样遥远？在维也纳和在这里一样，我的生活都是凄凉的。你的爱使我感到自己是最幸福的人，同时又带给我不幸。在我这种年龄，本应该过一种平稳、安宁的生活，但在你我之间这种关系下，这怎么可能呢？我的天使，我刚刚知道每天都有邮车，所以应该搁笔

了,让你早一点收到我的信。不要着急！只有平静地面对所发生的一切,我们才能达到一起生活的目的,别着急——爱我吧！此时、昨日我都在想你,都在为你落泪,为你——为你——我的生命,我的一切！再见吧！永远地爱我吧,永远不要忘记这颗爱你的忠诚的心。

<div style="text-align: right">路德维希</div>

永世属于你,

永世属于我,

永世在一起！

<div style="text-align: center">4</div>

自布拉格相遇 9 个月后,1813 年 4 月 9 日,约瑟芬生下第七个孩子,是个女儿,起名米诺娜。 这孩子一点儿也不像她的姐姐们。 她发育得非常早。 与姐姐们不同,她有惊人的天赋。男爵小姐米诺娜活到高龄,于 1897 年 2 月 27 日在维也纳逝世。她也从未怀疑过谁是她真正的父亲。

只有聪明的、目光敏锐的特蕾莎一个人清楚地知道约瑟芬与贝多芬的关系。 但她善于保守秘密,当贝多芬和约瑟芬都长眠地下之后,她才在日记中这样写道:"约瑟芬很不幸。 就让他们俩在一起吧,也许会幸福的。"

失控的家庭

<div style="text-align: center">1</div>

除生活的过度艰苦以外,似乎没有什么过度的东西来摧残贝

多芬的健康。见过贝多芬的人都说他是"力的化身",当然这是含有肉体与精神双重的意义的。

他的几次无关紧要的性冒险,既未减损他对于爱情的崇高理想,也未减损他对于肉欲的控制力。他说:"要是我牺牲了我的生命力,还有什么可以留给高贵与优越?""力是那般与寻常人不同的人的道德,也便是我的道德。"这种论调分明已是"超人"的口吻。他的"力"不但要控制肉欲,控制感情,控制思想,控制作品,而且挑战命运,与上帝搏斗。

但这样一个控制力极强的人不但没有将他一直渴望的婚姻掌控在自己的手中,而且也没能让他疼爱的侄子走上理想之路。

2

1815 年,由于弟弟卡尔·卡斯巴的去世,两星期后,贝多芬就开始了法律诉讼,目的是要成为小卡尔的唯一监护人。官司一直延续了三四年,最终,贝多芬取得了胜利,孩子被迫与母亲约翰娜分开。

孤独了一生的贝多芬把卡尔看作自己的儿子,对他倾注了全部的父爱。他把卡尔送到一所声誉很好的私立学校,试图使他走上一条正路。然而令贝多芬恼火的是,约翰娜开始偷偷地去学校看望儿子,他坚信约翰娜正在对孩子施加坏的影响。于是贝多芬说服学校,规定约翰娜一个月只能看望儿子一次。他的做法深深伤害了卡尔,他对这个伯父和"父亲"既愤恨又畏惧,有两次,卡尔跑到了母亲那里不回来,贝多芬不得不动用警察把他领回来。

此时,贝多芬的创作正处于颓势,外界的社会环境令他苦恼,而家里这个儿子也令他生气。在他气恼之时,他那偏执狂

怒的性格令卡尔不寒而栗，这也就注定了他们关系的基调。

从 1818 年起，在贝多芬一生的最后十年当中（1818—1827），他又找回了自己的青春。1820 年，贝多芬双耳失聪，在健康情况恶化和生活贫困，精神上受到折磨的情况下，贝多芬仍以巨人般的毅力创作了《第九交响曲》（《合唱交响曲》），总结了他光辉的、英雄般的一生。

1825 年夏初，贝多芬跟"亲爱的儿子"卡尔的关系急剧恶化。贝多芬父亲般的"关爱"在卡尔看来是令人窒息的占有欲，18 岁的卡尔急于摆脱贝多芬的控制，他想参军，这样就能更少地看到"父亲"，还能在探亲时看望母亲。

卡尔的做法令贝多芬失望极了，此时他的健康状况每况愈下，医生建议他搬到乡下另一个弟弟约翰那里住一段时间，但他的这个弟媳也使他恼火，于是贝多芬决定留在维也纳，这样也可以监督卡尔。然而，疾病和家庭环境终于让贝多芬那颗要强的心疲惫了，他的厌倦情绪日渐浓厚，他每天都盼望卡尔来看他，而卡尔却想尽一切办法躲着他。

无法摆脱"父亲"情感束缚的卡尔也产生了厌世情绪。他买了手枪，被房东发现后没收了。他又典当了手表，买了另一支手枪，毫不客气地朝自己开了两枪，被路人发现后送到了母亲家里。卡尔的行为最终使贝多芬绝望了，他拼尽了最后一丝力气也没能让"亲爱的儿子"爱他。

纵观贝多芬的一生，他能扼住自己命运的咽喉，却不能使另一个女人或孩子跟他分享生活的幸福。